큐레이터 이원일 평전

A Critical Biography of the Curator Wonil Rhee

큐레이터 이원일 평전

A Critical Biography of the Curator Wonil Rhee

김성호 미술평론집 3

Sung-Ho KIM's Art Criticism 3

초판1쇄 인쇄 2015년 11월 25일
초판1쇄 발행 2015년 12월 1일

지은이 김성호
펴낸이 김진수
펴낸곳 사문난적

출판등록 2008년 2월 29일 제313-2008-00041호
주소 서울시 강서구 염창동 268번지
전화 02-324-5342
팩스 02-324-5388

정가 25,000원
ISBN 978-89-94122-43-4

한국문화예술위원회
※이 책은 한국문화예술위원회의 '시각예술비평·연구활성화사업' 분야로 문예진흥기금을
지원받아 발간되었습니다.

큐레이터 이원일 평전
A Critical Biography of the Curator Wonil Rhee

김성호 미술평론집 3
Sung-Ho KIM`s Art Criticism 3

사문난적

일러두기

「」　단행본, 문집, 잡지, 전집(외국서는 이탤릭체)
「」　논문, 아티클, 신문
〈〉　작품명, 기관, 단체
《》　전시명
" "　외국서의 논문과 기사 인용, 대화
' '　강조, 요약 및 발췌 인용

Note

「」　Books, collection of works, magazine, complete works (italic in foreign books)
「」　Treatise, article, newspaper
〈〉　Work title, institution, group
《》　Exhibition title
" "　Quotation from treatises and articles in foreign books and dialogs
' '　Emphasis, summary and excerpt

감사의 말

삼가 이 책을 '고 이원일 선생'의 영전에 바친다.
이 책이 나오기까지 인터뷰에 응하여 주시는 등
여러모로 도움을 주신 다음의 모든 분에게 감사를 드린다.
아울러 도움을 주셨음에도
필자가 미력하여 미처 거명하지 못한 많은 분에게도
감사의 말씀을 드린다.

저자 김성호

Acknowledgements

I respectfully dedicate this book to the late Wonil Rhee. I would like to thank everyone who has played a part in publishing this book including those who granted me an interview. I would also like to express my thanks to the numerous individuals I cannot mention here despite their earnest assistance. _ Author Sung-Ho KIM

이수경(이원일의 여동생), 임수미(이원일의 미망인, 유리섬박물관·맥아트미술관 큐레이터), 이승원(이원일의 장녀), 이승혜(이원일의 차녀), 박래경(전 한국큐레이터협회장), 윤범모(한국큐레이터협회장), 윤진섭(국제미술평론가협회 부회장, 미술평론가), 윤익영(한국미술평론가협회장), 김찬동(경기문화재단 뮤지엄본부장), 노준의(토탈미술관장), 도형태(갤러리 현대 부사장), 서진수(강남대 교수), 이영란(전 헤럴드경제 기자), 장동광(독립큐레이터), 김미진(홍익대미술대학원 교수), 전승보(독립큐레이터), 안병석(중앙대 명예교수), 김영호(중앙대 교수, 미술사가), 정준모(전 국립현대미술관 학예실장), 정용일(미술가), 김한선(경상대 교수, 미술가), 신승녀(미술치료, 중앙대 79학번), 유헌상(MBC방송국, 중앙대 79학번), 강혁(MBC미술센터, 중앙대 79학번), 이경호(미디어 아티스트), 이이남(미디어 아티스트), 오용석(미디어 아티스트), 이기봉(고려대 교수, 미술가), 정정주(성신여대 교수, 미디어 아티스트), 임영선(가천대 교수), 김달진(김달진미술연구소장), 서진석(백남준아트센터 관장), 김윤조(예술의전당 큐레이터), 장석원(전북도립미술관장), 조인호(광주비엔날레 정책연구실장), 이은하(광주비엔날레 전시팀장), 박천남(성곡미술관 학예실장), 임근혜(서울시립미술관 전시과장), 신보슬(전 서울시립미술관 미디어시티 팀장, 현 토탈미술관 큐레이터), 이은주(갤러리 정미소 디렉터), 최열(인물미술사학회장), 이인범(한국미학예술학회장), 김희영(한국미술이론학회장), 이탈(미술가), 박종호(4art 대표), 성주영(갤러리세줄 대표), 이선영(미술평론가), 김진수(사문난적 대표), 김준섭(쿤스트독 대표), 고충환(미술평론가), 정용도(미술평론가), 김숙경(전시 기획), 이택근(미술가), 홍순환(미술가), 이상희(미술가), 이주영(전 금강자연미술비엔날레 큐레이터), 김태희(전 쿤스트독 큐레이터), 윤해솔(전 쿤스트독 큐레이터), 김윤순(한국미술관 공동관장), 안연민(한국미술관 공동관장), 전혜연(큐레이터), 전원길(작가, 대안미술공간 소나무 대표), 강형구(화가), 성동훈(조각가), 김종길(경기문화재단 정책개발팀장), 김용임(김아트 운영자), 장우덕(조병화시인기념사업회 간사), 로이 스탑(Roy Staab, 미국 미술가), 미아오 샤오춘(Miao Xiaochun, 중국 미술가), 아담 클림작(Adam Kimczak, 폴란드 미술가), 양치엔(Yang Qian, 중국 미술가), 첸웬링(Chen Wenling, 중국 미술가), 황두(Hunag Du, 중국 독립큐레이터), 큐이 슈웬(Cui Xiuwen, 중국 미술가), 피터 바이블(Peter Weibel, 독일 ZKM 디렉터) – 무순

목 차

프롤로그

이 책은 큐레이터 이원일(1960~2011)에 관한 평전이다.

고인은 한국에 전시기획과 관련한 문화가 척박했던 시절부터 큐레이터로 활동하면서 자신의 큐레이팅 모델을 만들어 나갔던 입지전적인 인물이다.

국내 전시기획 현장은 물론, 아시안 큐레이터, 글로벌 큐레이터로 행보를 넓혀 갔던 그의 괄목할 만한 활동을 추적하고 기록하여 후배 세대에게 남기는 일이 이 책의 목적이다.

이 책은 '1부-큐레이터 이원일', '2부-이원일의 큐레이팅', '부록-따로 읽기'로 구성된다.

1부에서는 그의 어린 시절의 모습으로부터 학창 시절을 거쳐 아시안 큐레이터, 글로벌 큐레이터로 활동하다가 51세로 요절하기까지의 짧은 그의 생을 다룬다.

2부에서는 그의 큐레이팅을 분석한 필자의 학술 논문 3편과 그를 추모하는 한 기획전의 카탈로그 서문이 실린다.

부록에서는 독자의 고인에 대한 객관적인 이해를 도모하고자 필자의 글에 대한 두 분의 메타비평을 싣고, 다음 연구자들을 위한 이원일의 연보를 싣는다.

1부가 큐레이터 이원일의 삶을 되살려 내는 것에 주목하고, 2부가 그의 전문적 큐레이팅을 설명, 분석, 해석하여 나름의 평가를 내리는 것에 집중한다면, 부록은 이 책에 담지 못한 내용들이 어떠한 것이 있는지를 소개한다.

고인과 대학교 동문이자, 큐레이터계의 후배로서 필자가 기술한 그의 평전이 철저하게 객관적이라고 말하기는 어렵겠다. 그의 공과를 모두 균형 있게 기술하려고 최대한 노력했지만, 이 책에 관한 판단은 전적으로 독자의 몫이다.

이 책이 그를 기억하는 현직의 큐레이터들에게 추억이 되고, 그를 알아 가는 예비 큐레이터들에게 희망이 되기를 기대한다.

2015년 11월 20일
저자 김 성 호

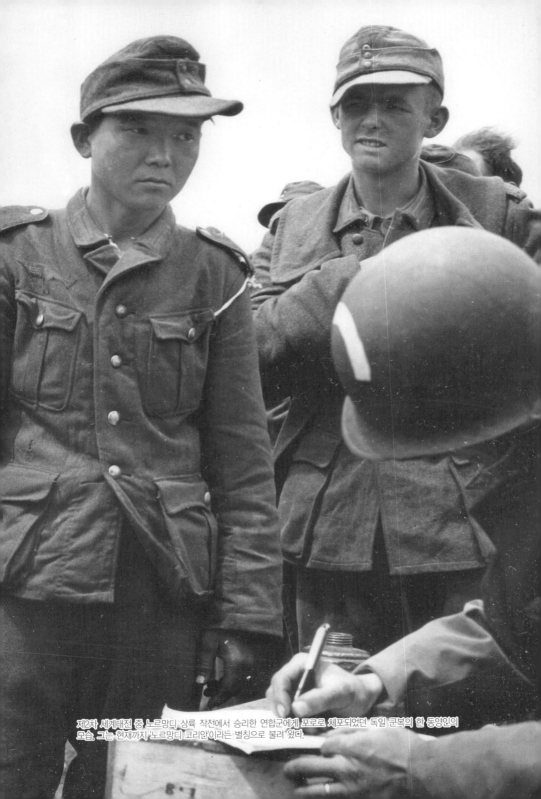

제2차 세계대전 중 노르망디 상륙 작전에서 승리한 연합군에게 포로로 체포되었던 독일 군복의 한 동양인의 모습. 그는 현재까지 '노르망디 코리안'이라는 별칭으로 불려 왔다.

아버지의 이미지_노르망디 코리안

"............................ "

한 남자가 말을 할 듯한데, 결국 아무 말도 하지 않는다.

이전에 여러 번 말을 했지만 아무도 알아듣지 못했기 때문이다. 그래서 이제는 침묵할 따름이다. 할 말이 무척 많음에도 말이다. 대신 그는 눈으로 '무언가'를 말할 따름이다.

이원일은 2008년 한 방송 인터뷰[1]에서 '큐레이터로 활동하면서 크게 영감을 받거나 자극을 받은 작품이 어떤 것인지에 관한 질문'[2]을 받았다. 그는 이 질문에 답하면서 당시 미국 〈국립문서보관소〉[3]에 원본이 소

1) 김동건, 이원일과의 인터뷰, 〈김동건의 한국, 한국인〉, 월드 큐레이터 이원일 편, KBS 2TV, 2008. 7. 7.
2) 앞의 김동건의 이원일과의 인터뷰: "지금까지 큐레이터라는 직업을 가지고 오시면서 본인이 크게 영감을 받았다든가 아니면 자극을 크게 받았다든가 하는 작품이 있습니까?"
3) NARA(National Archives and Records Administration). Washington, D.C., USA.

장되어 있는 빛바랜 흑백 사진 한 장을 소개했다. 그것은 2000년대 초중반 인터넷을 떠돌며 네티즌에게 화제가 된 사진이었다. 그는 왜 이 사진을 소개한 것일까? 그것이 그의 큐레이터 활동과 무슨 상관이 있는 것일까? 우리는 그것을 살펴보기 위해 이 사진과 관련한 조금은 긴 이야기들을 먼저 더듬어 볼 필요가 있겠다.

이 사진에는 제2차 세계대전 중 노르망디 상륙 작전에서 승리한 연합군에게 체포되었던 독일 군복의 한 동양인의 모습이 담겨 있다. 동양인의 독일군 포로라니 무슨 사연이 있었던 것일까? 이 동양인이 한국인일 수 있다는 가능성은 미국의 역사학자 앰브로스Stephen E. Ambrose가 저술한 한 책4)으로부터 연유되었다. 그의 책에는 노르망디 상륙 작전에 참여했던 공수부대원들의 증언에 기초한 다음과 같은 이야기가 쓰여 있다.

> "미국 제101 공수 사단, 506 낙하산 보병 연대의 브루어Robert Brewer 중위는 노르망디 상륙 작전 당일, 유타Utah해변에서 독일 군복을 입은 4명의 동양인을 생포했다. 그 누구도 그들의 언어를 알아들을 수 없었는데, 결국 그들이 한국인이었다는 것을 알게 되었다."5)

이어, 책은 노르망디에 상륙하는 미국에 맞서 나치 독일을 위해 싸웠던 이 동양인들이 어떻게 프랑스까지 오게 되었는지를 추적한다. 책에 따르면, 이들은 1938년에 일본군에 징집되었고, 1939년 일본과 소련의 노몬한Nomonhan 전투에서 소련의 '붉은 군대Red Army'의 포로가 되었으며, 이어 1941년 12월 독일의 소련 침공에서 독일군에 의해 포로가 된 것이었다. 이후 연합군 상륙을 저지하기 위해 독일군이 노르망디에 '대서

4) Stephen E. Ambrose, *D-Day: June 6, 1944: The Climactic Battle of World War II*, (New York: Simon & Schuster), 1994.
5) Stephen E. Ambrose, Ibid., p. 34.

양방벽Atlantic Wall' 이라는 이름의 대규모 벙커Bunker 건설에 이들을 강제 투입하였는데, 결국 이들은 1944년 6월 6일 노르망디 상륙 작전 때 미군의 포로가 되고 말았다.[6]

미국의 맥도널드Jason McDonald라는 이름의 한 네티즌은 2차 세계대전 관련 사이트에 이 사진을 올리면서[7] 위와 같은 앰브로스의 책 내용 일부를 정리하여 캡션으로 사진 옆에 올려놓았다. 정체가 모호한 다른 사진에 앰브로스의 역사적 진술의 옷

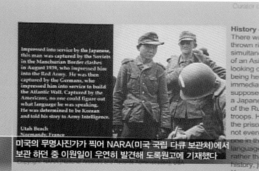

방송에 소개된 노르망디 코리안. SBS스페셜 -노르망디의 코리안, 제부-독일군복을 입은 조선인(스페셜 21회), 2005. 12. 11. (김동건의 한국, 한국인)에서 이미지 캡쳐, 월드 큐레이터 이원일 편, KBS 2TV, 2008. 7. 7.

을 입힌 것이었다. 이후, 네티즌들의 반복 재생산을 통해 이 사진의 주인공은 '1944년 6월 6일 프랑스 노르망디, 유타해안에서 미군에 의해 체포된 한국인'으로 기정사실처럼 알려지기에 이른다.

그러나 노르망디 상륙 작전 당시 미국에 의해 체포된 독일군 동양인이라는 가능성 있는 추론 외에는 그가 한국인이라는 확실한 증거는 아직까지 없다. 그가 한국인이라는 인터넷 상의 확실치 않은 주장들을 추적한 2005년 국내의 한 공중파의 '노르망디 코리안'이라는 제명의 다큐멘터

6) Stephen E. Ambrose, Ibid., p. 34.

7) http://www.worldwar2database.com에 올린 한 장의 사진. 2014년 현재는 삭제된 상태이다.

리 방송8)에서도 끝내 그가 누구인지를 명확히 밝혀내지는 못했다. 흥미롭게도 이 다큐멘터리 방송은 2부 섹션에서 미국 〈국립문서보관소NARA〉에 보관되어 있는 이 원본 사진의 자료철에서 사진의 주인공이 "나치 복장의 일본 포로Jap. in Nazi uniform captured"로 표기되어 있는 사실9)을 확인해 낼 따름이었다.

그러나 취재진은 전문가의 인터뷰를 통해서 이 인물이 실제로는 일본 인일 가능성은 거의 없다고 정리하면서, 그가 한국인일 것이라는 증언들을 삽입한다. 이 방송은 역사의 격랑 속에서 몽골 노몬한, 소련 모스크바, 프랑스 노르망디에 이르기까지 징집과 포로의 과정을 거쳐 일본군, 소련군, 독일군이 될 수밖에 없었던 한국인들이 역사 속에 소수이지만 분명히 존재했었다는 사실을 밝혀내는 성과를 거두었다.

아쉬운 것은, 이 방송은 사진 속 인물이 바로 그들 중 한명일 것이라는 매우 가능성 높은 탐구 결과를 내놓고 있음에도, 그것을 여전히 확신할 수 없다는 것이다. 이 방송의 발단을 야기케 했던 인터넷 사이트의 주인은 정작, 자신이 한 방송에 인터뷰이로 출현한 이후, 다큐멘터리가 방영 되기도 전에, '원본 사진의 캡션에 일본인으로 표기되어 있기 때문에 보다 더 정확한 정보가 필요하다는 이유' 10)를 들어 자신의 사이트에 올려놓 았던 한국인으로 캡션이 달렸던 이 사진을 잠정적으로 삭제해 놓은 상태이다.

반대로, 이 방송에 힘입어, 확증할 수 없는 사진 속 인물을 한국인으로 되살려 내는 작업은 우후죽순처럼 쏟아진 국내의 팩션faction 소설들11)의

8) 신언훈 연출, 신진주 구성, 〈SBS스페셜 –노르망디의 코리안〉, 제1부–독일 군복을 입은 조선인(스페셜 21회), 2005. 12. 11, 제2부–국적 없는 포로(스페셜 22회), 2005. 12. 18. SBS TV.

9) 제2부–국적 없는 포로(스페셜 22회), 2005. 12. 18. SBS TV. 00:47:47 분량 중에서 00:31:00~00:36:25.

10) Jason McDonald, "Seoul Broadcasting System (SBS)", 2005. 11. 13일자 포스팅, http://www.worldwar2database.com/node/197

11) ① 조정래, 『사람의 탈』, 문학동네, 2009, (『오, 하느님』, 문학동네, 2007의 개정판), ② 이재익, 『아버지의 길』, 황소북스, 2011. ③ 장웅진, 『나는 조선인입니다』. sk플래닛,

몫이었다. 급기야 2011년 국내에 개봉한 영화 〈마이웨이〉[12]는 "한 장의 사진에서 시작된 감동 실화"[13]라는 카피를 통해 이 사진 속 인물을 주인공으로 등장시키고 역사의 도도한 물결을 헤치며 주체적으로 살다 간 한국인으로 부활시켰다.

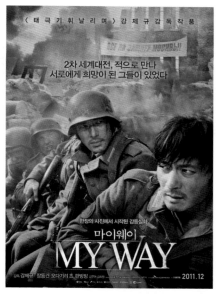

마이웨이, 영화 포스터.

우리는 여기서 사진 속 남자가 등장한 시공간이 2차 세계대전 당시의 프랑스의 노르망디였다는 사실과 더불어 그가 독일 군복을 입은 동양인이었다는 사실로부터 촉발되는 다음과 같은 궁금증을 떠올린다. "과연 이 남자는 혼자였을까? 혼자가 아니라면 누구와 함께였을까? 그가 살아남을 수 있었던 원동력은 무엇이었을까?"[14] 이러한 호기심 가득한 궁금증 말이다.

이러한 궁금증은 상기의 다큐멘터리 방송 팀으로 하여금, "20세기 전쟁의 광기 속에 휩쓸린 나라 잃은 민초가 겪었을 디아스포라, 유랑의 길을 60년 만에 더듬는 역사적인 탐험"[15]을 시작하게 만들었다. 또한 이것은 강제규 영화감독으로 하여금 "거대한 역사 속에 함몰되어 가는, 그러나 결코 함몰되지 않는 인간의 이야기"[16]에 매료되어 영화화를 결정하

e-book, 2011 (『노르망디의 조선인』, 피와 눈물, 2005의 개정판), ④ 김병인, 『디데이』, 열림원, 2011.

12) 〈마이웨이(My Way)〉, 감독 강제규, 주연 장동건, 오다기리 조, 137분, 2011. 12. 21. 개봉.
13) 메인 영화 포스터의 카피. https://www.facebook.com/Mywaymovie/photos_stream
14) 이혜진, 「한 장의 사진에서 시작된 '마이웨이', 대체 어떤 비밀이 숨겨져 있길래?」, 『유니온프레스』, 인터넷신문, 2011. 11. 25.
15) 신언훈 연출, 신진주 구성, 〈SBS스페셜 -노르망디의 코리안〉, 제1부-독일군복을 입은 조선인(스페셜 21회), 2005. 12. 11, 소개 글.
16) 김병진, 「스페셜1-나의 심장을 뛰게 한 이야기다-강제규 감독의 마이웨이」, 인터뷰, 『씨네21』, 2011. 1. 11.

한 방송에 출연한 이원일
〈김동건의 한국, 한국인〉, 월드 큐레이터 이원일 편, KBS 2TV, 2008. 7. 7.

게 했다.

우리가 '정체를 알 수 없는' 한 동양인의 사진에 이토록 열광해 왔던 까닭은 분명 여기에 있다. 그것은 힘없는 아시아의 한 민족이 강대국의 틈바구니 사이에서 직면할 수밖에 없었던 역사적 사건에 대한 울분과 그 속에서 겪을 수밖에 없었던 참담하고 불운했던 개인사에 대한 연민이 뭉쳐진 그 무엇 때문이다. 즉 한국인이라는 확인할 수 없는 증언들에 가능성을 기대하면서, 하나의 가설을 진실이기를 바라면서 다수의 사람들이 그토록 그가 한국인이기를 기대해 왔던 까닭은 '남아있는 자들의 사라진 자에 대한 연민이자 감정 이입'이 작동한 까닭이다. 네티즌 수사대들의 활약이나, 한 국내 방송사 다큐멘터리 팀의 끈질긴 추적이나, 국내 소설가들의 팩션 창작의 현상들은 이러한 연민과 감정 이입이 뒤섞여 작동한 결과이다. 사진 속 인물은 오늘을 사는 한국인들에게는 우리의 아버지로 각인된다. 이 사진을 팩션의 형태로 추적한 이재익의 소설, 『아버지의 길』(2011)은 이러한 우리의 시선을 여실히 드러내고 있다.

자, 이제 이원일의 이야기로 돌아오자. 앞서의 방송 인터뷰에서 "저 안

에서 아버지의 초상을 봤어요"[17]라고 고백했듯이, 그는 사진 속 인물로부터 우리 시대의 아버지의 상을 발견한다. 물론 그가 사진 속 인물을 아예 한국인으로 기정사실화한 것은 오보에 근거한 것[18]이다. 그렇지만, 그는 한 장의 동양 인물 사진 속에서 한 주체가 "역사 밖으로 탈출해 버린 상황"[19]을 목도한다. 그것은 20세기 인간 역사의 바다에서 정처 없이 혼돈의 길에 접어든 아시아 역사의 한 단면이었다.

실제로 이원일은 자신의 국제적 큐레이팅에서 가파른 유명세를 안겨 준 〈ZKM〉에서의 한 전시[20]의 카탈로그 서문 초입에서 아시아 미술에 대한 키워드 이미지로 이 사진을 사용한 바 있다.[21] 그가 진술하듯이, 그는 자신의 큐레이팅의 목표를 성취하기 위해 이 사진을 기교적으로 사용하려는 목적이 없을 뿐만 아니라, 이 사진을 통해 피식민 아시아 역사를 복원하고 재구성하려는 작위적 노력 자체가 없음을 명확히 한다. 다만 그는 사진 속 인물의 시선으로부터 "깊은 절망과 탈출 욕망으로 뒤섞인 채 바닥에 웅크리고 있는, 동물원 우리 속에 갇힌 동물의 눈"[22]을 발견하고 그 강렬한 시각적 체험의 순간을 성찰한다. 이원일에게서 사진 속 인물의 시선은 세상을 대면하는 주체의 시각적 인식 자체가 완전히 해체된 '정지standstill'의 순간이자, '텍스트가 그 자체로부터 탈출한 상황'[23]으로 보였다. 그것은 역사, 이데올로기, 전쟁 그 모든 것으로부터 탈각된, 부

17) 앞의 김동건의 이원일과의 인터뷰.
18) 그는 앞서 언급한 맥도널드(Jason McDonald)의 사이트에서 사진 인물을 한국인으로 확정한 오보를 기정사실로 받아들인다. 그가 방송에서 보여 준 사진에는 미국 문서보관서 캡션이 아닌 맥도널드 사이트에서부터 유래한 캡션을 그대로 달고 있기 때문이다.
19) 앞의 김동건의 이원일과의 인터뷰.
20) 《Thermocline of Art, New Asian Waves》, ZKM, 2007. 6. 15-10. 21.
21) Wonil Rhee, "The Creative Time of Thermocline: Conflicts between and Becomings of Different Time-Spaces", in *Thermocline of Art, New Asian Waves*, catalog (Karlsruhe: ZKM, 2007), p. 18. —이원일이 이 사진의 존재를 알게 된 것은 2005년 SBS의 다큐멘터리를 본 것보다는 2007년 영화 〈마이웨이〉 관계자와 만났던 경험에 근거한 것으로 추정된다. —서진수(강남대 교수)와의 인터뷰, 2014. 7. 9.
22) Wonil Rhee, Ibid., p. 19.
23) Ibid., p. 19.

한 방송에 출연한 이원일
〈김동건의 한국, 한국인〉, 월드 큐레이터 이원일 편, KBS 2TV, 2008. 7. 7.

재의 기호an emptied sign에 다름 아니다. 그의 해석에 따르면 그것은 불연속discontinuity, 단절disconnection, 흐릿함fuzziness, 환각hallucination, 모순absurdity, 혼란confusion이 충돌하는 공간이었다.[24]

그러나 이 모든 것들은 이원일에게 부정적인 개념으로 작동하지 않는다. 이것들은 이원일의 큐레이팅에 있어서 오랜 화두였던 아시아성, 특히 아시아의 모더니티에 관련한 그간의 사유와 오버랩되면서 아시아미술에 대한 주요 담론으로 제시되기에 이른다. 즉 이원일은 아시아의 모더니티를 '창조적 원동력the driving force of creation으로서의 혼란confusion, 모호함ambiguity, 부조리absurdity'[25]로서 설명하는데, 이 모든 설명들을 하나의 이미지로 담고 있는 것이 바로 사진 속 인물, 더 정확히는 그의 시선이었던 것이다.

24) Ibid., p. 19.
25) Ibid., p. 19.

따라서 이원일에게 있어 한 장의 사진 속에 담긴 '노르망디 코리안' 이라는 별명으로 회자되고 있는 '이름 없는 아시안'은 그가 글로벌 큐레이팅에 몸담기 시작하면서 본격적으로 탐구되었던 아시아, 동양인, 한국, 한국인이라는 일련의 주제 의식을 풀어보는데 있어 유의미한 출발 지점이다.

게다가 노르망디 코리안은 이원일의 큐레이터 활동에 있어 역사 인식에 대한 성찰과 더불어 일종의 아버지와 같은 개념으로 영감을 준 이미지였다. 노르망디 코리안은 이원일에게 아시아의 보편적 아버지이자, 그의 진술에서처럼, 그의 아버지이기도 하니까 말이다.

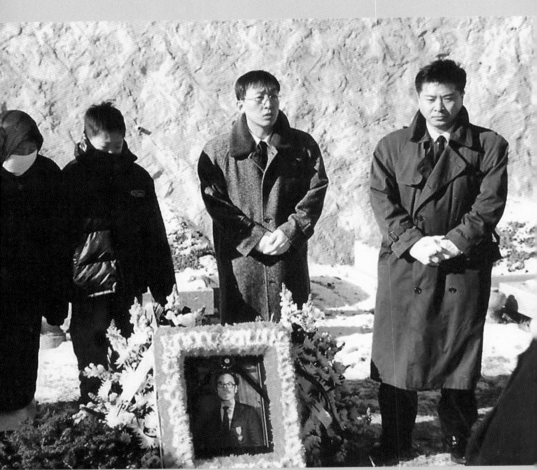

이원일의 아버지 이응우의 장례, 2000.

아버지의 이름

"저희 아버지도 북한에서 내려오셨어요. 'KBS 이산가족 찾기'가 방영되었을 때마다 저는 집을 거의 탈출하다시피 했지요, 제게 신 같은 아버지가 매일 울고 계시고 그런 모습 보기가 너무 어려웠죠. 그러던 것이, 제가 이제 커서, 피부로 느껴지면서... 북한의 처자식을 두고 혈혈단신 내려오셔서 고생을 해서 대학 교수가 되셨지만, 아버지에겐 게오르규의 『25시』 같은 상황이... 저희 아버지한테는 '한국인 25시'가 있는 부분이고 저는 24시간으로, 이성으로 설명이 안 되는 그 실종된 1시간을 추적하고 있는 거죠. 어찌보면 제 이론인지도 모릅니다. 아무도 규명해 낼 수 없지만..."[26)]

　이원일의 아버지의 이름은 이응우(李應雨, 1916. 11. 26~2000. 1. 19)이다.

　그에게서 아버지는 앞서의 '노르망디 코리안'처럼 전쟁으로 혼란스러운 한국 근대사 속에서 오랫동안 깊은 상처를 안고 살았던 인물로 언급

26) 앞의 김동건의 이원일과의 인터뷰.

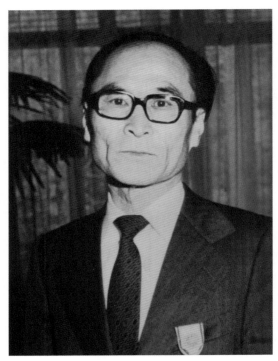

된다. 위의 인터뷰에서 약간의 흥분된 어조로 언급하고 있는 "신 같은 아버지, 북한의 처자식, 혈혈단신, 25시" 같은 단어들로부터 우리는 이원일의 아버지 이응우에 대한 간단치 않은 기억의 상흔들을 발견하게 된다. 그의 아버지 이응우 역시 북에 처자식을 남기고 월남하여, 정착 과정에서 재혼하여 이원일과 그의 여동생을 낳고 새로운 가정을 꾸린 실향민이었다.

그런 면에서 이응우는 게오르규Gheorghiu의 소설 『25시』[27)에서 발견하게 되는 피할 수 없는 운명에 떠밀려 간 주인공 '요한 모리츠Johann Moritz'와 겹쳐진다. 자의와 상관없이 이산離散을 겪어야만 했던 1950년 한국전

27) Constantin Virgil Gheorghiu, *De la vingt-cinquième heure à l' heure éternelle*, (Paris: Plon, 1965).

「대한민국현대인물사」.

「대한민국현대인물사」에 소개된 이응우.

이 응우 (李應雨) LEE, WONG-WOO

이응우의 이력.

쟁 당시의 실향민들의 지울 수 없는 상처와 고통이, 이산가족 상봉의 현실조차 성취하지 못했을 때, 얼마나 커다란 무게로 다가오는 것인지를 실감하게 된다. 그는 다른 인터뷰[28]에서도 실향민 아버지에 관한 애잔한 단상을 남긴 바 있는데, 우리는 전쟁의 유산이 당사자뿐만 아니라 후손들에게도 지울 수 없는 상처와 고통을 남기고 있음을 목도하게 된다.

그의 아버지 이응우는 이원일에게 친부親父이면서 한편 한국 근대사 속에서 빈번히 발견하게 되는 우리 시대의 아버지의 모습이기도 하다. 즉 이응우는 그의 아버지이자, 앞서의 사진 속 노르망디 코리안처럼 애잔한 우리 시대의 모든 아버지의 초상을 보여 주고 있다고 할 것이다. 이원일은 상기의 인터뷰에서, 자신의 큐레이터로서의 활동을 '한국인 25시'의 상황 속에서 "이성으로는 설명이 안되는 실종된 1시간"의 의미를 추적하는 것이라고 밝히고 있다. 실제로는 실종된 1시간보다 현실의 24시간 위에 덧씌워진, 이른바, 메시아의 구원으로도 해결될 수 없는, 절망적이고 고통스러운, 비현실적인 1시간의 의미를 찾아 나서는 것이겠지만 말이다. 덧씌워진 '1시간'을 추적하는 것이란, 그에게 큐레이터로서 "아시아적 비전을 장착한 채 날아다니는 전투기처럼 살아가겠다."[29]는 다짐에 다름 아니다.

소설 『25시』의 주인공 요한 모리츠가 서유럽과 미, 소 강대국 사이에 놓인 동유럽 약소국 루마니아 태생으로서 겪었던 참담한 운명을 겪었다고 한다면, 이원일 또한 그의 아버지가 서구 강대국 사이에 놓인 아시아 약소국 한국 태생으로서 고난을 겪었던 것을 기억하려고 한다. 특히 국제 무대에서 '아시아미술전'을 주로 기획해 온 이원일에게 있어 이러한 아시아성에 대한 인식은 그의 큐레이팅에서 매우 주요한 화두였다. 이러

28) 노효신, 「우주 유랑자의 작은 정거장, 독립큐레이터 이원일 씨의 사무실」, 섹션 창작과 비평, 『한국종합예술학교 신문』 인터넷판. 2008. 4. 12.
29) 정지연, 「공감 인터뷰-이사람, 미술계의 인디애나 존스, 독립큐레이터 이원일 씨」, 『대한민국 정책포털 공감코리아』, 인터넷판. 2009. 5. 9.

한 인식들은 근본적으로 그의 아버지가 겪었던 체험적 삶에 대한 성찰과
더불어 후손으로서 그러한 삶을 계승하는 자신의 아시아적 정체성에 대
한 성찰로부터 기인한 것이라 하겠다. 그런 면에서 '이응우라는 그의 아
버지 이름'은 그의 큐레이팅에 있어서 아시아에 관련한 당면한 주제 의
식을 늘 가슴에 품고 살게 만든 근원지가 되는 셈이다.

　이원일의 아버지 이응우는 작고하기 전까지 어떠한 삶을 살았던 인물
일까? 이원일의 여동생 이수경(1962~)의 증언에 따르면,30) 이응우는 함경
남도 고원군에서 양조장을 했던 아버지의 영향으로 비교적 유복한 가정
에서 성장했다고 전해진다. 한국전쟁 전까지 젊은 시절 일본에 유학을
가서 '일본대학교' 예술학부 영화과를 졸업할 정도였으니, 당시의 상황
을 짐작할 만하다. 유학 이후 북한에서 결혼하여 아들과 딸을 낳고 행복
한 가정을 꾸려 가던 그에게 한국전쟁은 통째로 삶의 모습을 바꾸어 놓

30) 이수경(이원일의 여동생)과의 인터뷰, 2013. 8. 2.

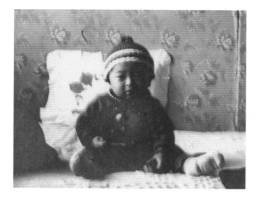

이원일(백일).

앉다. 가족들과 함께 월남을 하는 과정에서 피난민의 아비규환이 떠도는 콩나무시루 같은 배에 승선하는 과정에서 가족들과 생이별을 경험하게 된다. 애를 끊는 고통과 참담한 슬픔은 당시 모든 피난민의 것이었다. 월남 이후 그는 수소문을 통해 결국 그의 가족이 월남을 하지 못하고 북에 남을 수밖에 없었던 사연을 듣게 되고, 매일같이 눈물로 밤을 지새우는 세월을 보내야만 했다.

남한의 많은 이산가족들이 그러했듯이 이응우 역시 월남 이후, 몇 년의 세월이 지나, 한국에서 새로운 가정을 꾸리게 된다. 중매를 통해 남은 '평생의 반려자' 유정선(柳貞善, 1925. 3. 17~2013. 6. 23)을 만나 재혼을 하게 된 것이다. 이응우와 유정선이 역사의 운명처럼 '남녀북남南女北男'으로 만나 새로운 가정을 한국에서 꾸리게 된 것이다.

이원일은 이응우와 유정선 사이에서 1960년 늦둥이로 태어났다.[31] 이어 2년 뒤에 그의 여동생 이수경이 출생한다. 그런데 그녀가 태어났던 1962년은 이응우가 '서라벌예술학교' 영화이론 전공 교수[32]로 임용을

31) 당시 이원일이 태어났을 때는 이응우가 45세, 유정선이 36세의 나이였다.
32) 이응우는 〈서라벌예술학교〉에 교수로 임용해서 이후 〈서라벌예술대학〉을 거쳐 〈중앙대학교〉 연극영화과를 거쳐 은퇴하기까지 30여 년간 영화평론 및 영화이론을 가르쳤다. 〈서라벌예술학교〉는 1953년 개교한 이래, 1964년 4년제 정규 대학 인가를 받아

하게 되는 해이기도 했다. 여동생 이수경이 성장기에 줄곧 '복덩이로 불려온 이유'가 거기에 있다.[33)]

　　교수 시절 이응우는 청렴결백했다.[34)] 당시에 대학 교수들의 입시 부정과 결탁한 비리 사건들이 '사학 특감'으로 사회적 이슈가 된 적이 있었는데,[35)] 이응우는 이러한 사학의 비정상적인 담합 행위를 유독 싫어했다고 한다. '봐주기'와 '키워 주기'가 아버지 세대로부터 할아버지 세대가 되어가는 과정 중에 필수적으로 뒤따르는 덕목이라고 했던가? 중진이 후배 혹은 신진 세대들에게 봐주기와 키워 주기를 거듭함으로써 훗날 그 중진이 원로가 되었을 때는 비로소 후배들로부터 보은을 받는다는 속설은 비현실적인 것이 아니다. 외려 '키워 주기'와 '보답 받기'가 마땅히 해야 할 일인 것처럼 관성처럼 용인되어 온 것이 당시의 현실이었다. 교육계에 스며든 이러한 양상은 불의와 타협하지 못하는 정의로운 성품을 지니고 있는 이응우에게 있어 척결해야 할 부패와 비리였지만, 그 혼자의 힘으로 그것을 근절시킬 수 있는 가능성은 요원하다고 하겠다. 절개節槪가 충만한 성품일수록 쉽게 부러진다고 했던가? 이응우가 외적으로 강인했던 만큼, 홀로 번뇌했던 나약한 내면의 시간들이 있었다. 이원일이 지켜본 노년의 아버지의 모습은 그런 것이었다.

　　이원일의 아버지 이응우에게는, 10년간 이산가족의 소식을 애타게 기다리던 중, 북한과 중국을 오가는 소식통을 통해 북한에 있는 그의 장성

　　〈서라벌예술대학〉이라는 이름으로 변경했다. 이후 1972년 대학원 설립 인가를 받아 확장했으나 재정난으로 인해 그해 6월 〈중앙대학교〉를 운영하는 학교 법인 〈중앙문화학원〉에 합병되었다. ―「중대, 서라벌예술대 인수」, 『매일경제신문』, 1972. 3. 20. 참조.

33) 앞의 이수경과의 인터뷰, 2013. 8. 2.

34) 이수경(이원일의 여동생)과의 인터뷰, 2013. 10. 4.

35) 이강식, 「수술대에 올려진, 운영 난맥, 형정 변덕― 처방 주목되는 청진(聽診) '사학특감(私學特監)'」, 『동아일보』, 1969. 1. 30. 3면. ―사학들의 비리에 매스를 댄 '사학특감' 소식이다. 이 기사에는 한양대, 경희대, 중앙대 등 다수의 사학들의 기부금을 받고 부정 입학을 시킨 '정원 내 입시 비리'뿐 아니라, 사학의 재정 충당을 위해 벌인 '정원 외 청강생 모집', '부정 졸업장' 남발에 이르기까지 1960년대 당시 대학 행정의 문제점들을 낱낱이 고발하고 있다.

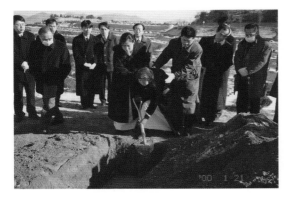

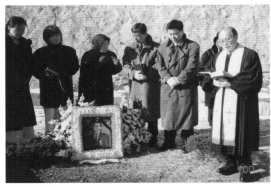

이응우의 장례.

한 아들의 사망 소식을 접하는 시간이 있었다. 10년이 넘도록 재회의 순간만을 손꼽아 오던 이응우에게 어느 날 비로소 접했던 자녀들의 사망 소식은 충격이었다. 그는 첫 아들이 사망한 뒤, 설상가상으로 그의 딸 또한 특별한 이유를 알 수 없는 상황으로 죽게 되었다는 소식을 접하게 된다.[36] 그의 자녀가 장성한 후 죽음에 이르기까지 그들을 만나보지 못했으니, 자식을 앞세우는 부모의 마음이 어떠했을지는 상상만으로도 유추가 가능하다.

이원일은 아버지 이응우를 통해 이러한 일련의 사건들을 어린 시절부터 청년이 될 때까지 줄곧 지켜보아야만 했다. 특히 자식들을 이미 앞세운 채, 티브이를 통한 이산가족 상봉 소식을 관람할 수밖에 없었던 당시 이응우의 심경은 충분히 추론해 볼 만하다. 이산가족 상봉의 처음은 1985년 이산가족 고향 방문단[37]과 예술 공연 교환 행사를 통해 가시화되었던 것을 떠올려 본다면, 이원일이 이산가족 상봉 중계방송을 시청하면서 울던 아버지의 모습을 지켜보았던 일련의 사건은 1985년도였을 것이

36) 앞의 이수경과의 인터뷰, 2013. 10. 4.
37) 이산가족 고향 방문단: 1985. 9. 20-9. 23.

다. 이응우가 2000년에 1월에 작고했으니, 그는 아쉽게도 2000년 8월의
제1차 이산가족 상봉[38]으로부터 2010년 10월의 제17차 이산가족 상봉[39]
에 이르기까지 활성화되었던 이산가족들의 실제의 상봉 소식을 들을 수
없었을 것이다.

　이원일이 표현했듯이, '신 같은 아버지'가 매일처럼 이산의 고통으로
울고 있었던 장면은 그에게 여러모로 전쟁의 피해 속에서 근대화를 맞이
했던 우리 세대의 아버지에 대한 인상을 각인시켰다. 운명에 맞선 인간
존재, 아시아인으로서의 패배 의식, 서구 제국주의 헤게모니에 대한 분
노 등 그것에 대한 인상과 감정들은 이루 말할 수 없을 만큼 많은 것이었
다. 이러한 인상은 훗날 그로 하여금 글로벌 큐레이팅에서 서구 대 비서
구의 대립과 해체를 탐구하게 만든다. 결론적으로 그의 큐레이팅에서 해
체한 그것이 화해를 도모하는 개념으로 변형되어 나타나기는 하지만 말
이다. 그것이 대립이든, 해체이든, 화해이든 서구 열강 사이에서 불가피
하게 피식민지 경험을 하기에 이른 근대 한국적 상황은 이원일로 하여금
근대의 패배 의식으로부터 분연히 일어나서 서구적 담론으로부터 탈주
하는 동시대의 아시아 미술 담론을 찾아 나서게 했던 것으로 보인다.

38) 2000. 8. 15–8. 18.
39) 2010. 10. 30–11. 5.

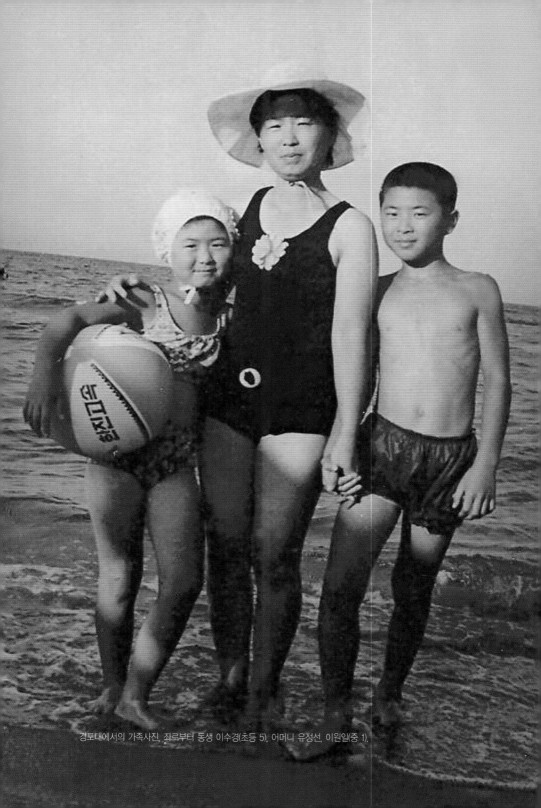

경포대에서의 가족사진. 좌로부터 동생 이수경(초등 5), 어머니 유정선, 이원일(중 1).

예술 가족

"아버지도 예술가이셨어요. (....) 영화평론을 하셨고 중앙대학교 연극영화과
에서 교수 생활을 하셨고요. 지금 작고하셨습니다만... 후학들을 많이 지도
를 하셨고 저한테는 어릴 때 그림도 가르쳐 주셨지요. 또 어머니는 피아노
를 공부하셨기 때문에 저한테 그런 음악적인 영감도 주셨습니다."[40]

이원일의 말대로 그의 아버지 이응우는 예술가였는가?

이응우가 일본에서 영화학을 공부했고, 서라벌예술대학 교수를 거쳐
중앙대학교 연극영화과에서 교수로 영화이론 및 영화평론을 가르쳤던
것만큼, 그는 예술 창작가는 아니었다. 그럼에도 영화 창작의 장에서 영
화비평 활동을 하면서[41] 30여 년 동안 이론으로 후학을 양성했다는 점에

40) 김동건, 이원일과의 인터뷰, 〈김동건의 한국, 한국인〉, 월드 큐레이터 이원일 편, KBS
2TV, 2008. 7. 7.
41) 지금까지 확인 가능한 이응우의 영화평론 활동은 다음과 같다.
「세기의 산물 영화」, 『예술 서라벌』, 서라벌문화예술제작소, Vol. 4. No. 1. 1969, pp.
78-84. 「영화의 공간성에 대한 고찰」, 『예술 서라벌』, 서라벌문화예술제작소, Vol. 6.

서[42] 그 역시 예술가에 다름 아니라 할 것이다. 몇몇 원로화가들과도 친분을 맺으며 미술계와 끈을 맺어 왔던 만큼, 그는 미술에 비교적 조예가 깊었던 것으로 알려지고 있다. 게다가 어린 시절의 이원일에게 미술을 가르치고 훗날 이원일이 청소년 시절 미술대를 가려고 했던 포부를 적극 지원했을 뿐만 아니라, 큐레이터가 된 아들을 늘 곁에서 지켜봐 왔다는 점에서 아버지 이응우는 미술과는 매우 친밀한 삶을 살았다고 하겠다.

그의 어머니 유정선 또한 훗날 서울대학교 사범대 전신인 '경성여자사범학교'[43]에서 '심상心像과'[44]를 졸업하고, 피아노를 따로 공부했던 만큼, 그녀 역시 예술가적 소양을 일찍부터 쌓았던 인물이었다. 유정선은 결혼과 육아를 위해 한 초등학교 교사직을 퇴직한 이후, 피아노를 통한 음악 교육을 통해 오랫동안 가계를 꾸려왔다. 그런 면에서 유정선은 예술을 생활화했던 일상 속 예술가라 해도 무방할 것이다. 그녀는 자신의 이러한 예술적 소양을 자녀들에게 물려주기 위해 부단히 애를 썼다. 그녀는 그림이나 영단어는 물론이고 악보를 벽에 붙여 놓고 어린 시절 이원일과 그의 여동생 이수경에게 피아노를 비롯한 음악 교육에 헌신의 힘을 쏟았다.[45]

No. 1. 1971, pp. 43-59. 「그림자를 찾는 심사」, 『중앙예술』, 중앙대 예술대학, Vol 4. No. 1. 1978, p. 189. 「생각하는 갈대」, 『중앙예술』, 중앙대 예술대학, Vol. 6. No. 1, 1980, pp. 152-153. 「영상의 언어성에 대한 고찰」, 『연극영화연구』, 중앙대 연극영화학과 Vol. 5, No 1, 1981, pp. 7-39.

42) 80년대 초반 그는 예술교육 현장에 30여 년을 몸담았던 중앙대에서 정년을 맞이한다.

43) 〈경성여자사범학교(京城女子師範學校)〉는 일정 강점기 '관립초등교원양성기관'으로 개교했던 〈경성사범학교〉(1922-1946)로부터 1935년 여학생들만을 위한 학교로 분리된 교육기관이다. 해방 이후 〈경성사범학교〉와 다시 통폐합되어 서울대학교 사범대학이 되었다.

44) 1926년 이래 "심상과에는 수신, 읽기, 작문, 습작, 산술, 체조가 있었는데, 체조 대신 지리, 역사, 도화, 외국어, 재봉 중 한 과목, 혹은 몇 과목"을 배울 수 있었다는 점에서 유정선은 도화를 배웠을 가능성이 있다. 실제로 그렇지 않았다 하더라도 심상과는 기본적으로 읽기, 작문, 습작, 체조, 도화, 외국어 등 인문 교양, 예술적 소양을 쌓을 수 있는 과였다고 하겠다. 큰따옴표 안의 인용: 김향미, 「서구식 미술교육의 수용 및 변용」, 『근현대미술사학』, 11권, 한국근현대미술사학회, pp. 121-122; 이지희, 「1920-30년대 파리 유학 작가 연구」, 『인물미술사학』, 인물미술사학회, 제8호, 2012, p. 180에서 재인용.

45) 앞의 이수경과의 인터뷰, 2013. 10. 4.

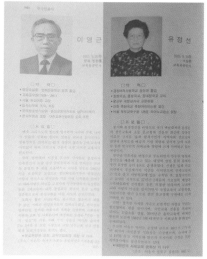

『한국인물사』.　　　　　　　　　　　　『한국인물사』에 소개된 유정선.

　　이원일이 큐레이터로 활동하던 시기에 미술 현장의 소소한 모임들에서 선보인 피아노 연주 솜씨는 익히 알려져 있다. 예를 들어 중앙대학교의 강사 시절 '교강사 사은회'에서[46] 또는 동문들의 모임에서[47] 피아노 연주로 선보인 〈아드리느를 위한 발라드〉[48]는 동문들에게 내내 회자되는 일화였다. 또 다른 곡 〈월광 소나타〉[49] 역시 그가 피아노가 있는 곳이라면 주저하지 않고 선보여 왔던 대표적인 연주곡 중 하나였다.

　　〈월광 소나타〉와 관련한 어린 시절 이원일의 한 일화는 그의 어머니 유정선이 얼마나 아들의 예술적 교양 교육에 힘써 왔는지를 여실히 보여주는 대목이다. 노는 것이 마냥 좋았던 어린 시절, 이원일은 어머니 유정선의 스파르타 식 피아노 교육에 어느 정도 힘겨워했을 터, 피아노 치기

46) 필자는 늦은 나이에 중앙대 서양화과에 재학 중이었던 터라 한 학기 수업을 이원일로부터 들었는데 그는 당시 졸업생들이 마련한 1994년 교강사 사은회에서 준비된 듯, 사회자의 호명에 아무 거리낌 없이 나와서 피아노로 이 곡을 멋들어지게 연주했다.

47) 신승녀(이원일의 79학번 동문)와의 인터뷰, 2013. 12. 1.

48) Paul de Senneville et Olivier Toussaint, 〈Ballade pour Adeline〉, 1976.

49) Ludwig van Beethoven, 〈Sonate für Klavier No. 14 'Mondschein' Op. 27-2〉, 1801.

이원일(백일).

좌로부터 이수경, 이응우, 이원일.

좌로부터 이수경, 이응우, 유정선, 이원일.

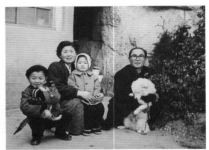
좌로부터 이원일, 유정선, 이수경, 이응우와 고양이 '미스고'와 강아지 '멍멍이 똥개'.

를 게을리했던 그에게 유정선은 〈월광 소나타〉를 마스터하면 얼마의 용돈을 주겠다고 약속을 한다. 이원일은 그의 악착같은 근성을 발휘해서 〈월광 소나타〉를 악보 없이 완주하게 되고 어머니가 약속했던 '악보 한 페이지당 얼마'의 용돈을 끝내 받아낼 수 있었다.[50]

진력을 다해서 자신을 가꾸어 나가고 자신이 바라는 바를 성취하기 위해서 준비와 훈련을 거듭하던 큐레이터 시절의 이원일의 모습은 바로 이러한 어머니의 교육으로부터 비롯되었다고 해도 과언이 아니다. 2002년 미디어 아티스트 이경호의 개인전[51]의 오프닝 퍼포먼스[52]에 〈월광 소나타〉 연주로 참여하기로 한 이원일은 오프닝 전날 새벽 4시까지 피아노를

50) 앞의 이수경과의 인터뷰, 2013. 10. 4.
51) 《이경호 개인전》, 갤러리 세줄, 2002. 3. 21.~4. 10.
52) 이경호, 〈Digital moon performance〉, 피아노 연주: 이원일, 2002. 3. 21.

치면서 작가 이경호와 함께 퍼포먼스 예행연습을 했다.[53] 이러한 일화가 우리에게 이해가 될 법도 한 것은, 목표를 위해 사력을 다해 연습과 훈련을 거듭하던 그의 어린 시절의 모습이 오버랩되기 때문이다. 이러한 다부지고 옹골찬 준비성은 어린 시절 그의 어머니 유정선의 예술 교육으로부터 비롯된 것이었다.

관련한 또 다른 일화도 있다. 초등학교(당시는 국민학교) 2학년 당시까지만 해도 숫기가 없던 이원일은 남 앞에 나서 무엇을 이야기하거나 발표하는 게 늘 쉽지 않았다. 필자가 유족으로부터 입수한 1학년 '생활통지표'를 보면, 여기에 나타난 "순진하고 얌전하며 내성적임",[54] "모든 과목은 대단히 양호하나 발표력이 부족하여 읽기를 두려워하고 있음"[55]이라는 담임 교사의 평은 그의 어린 시절을 아주 잘 보여 주고 있다. 특히 "이해가 빠르며 두뇌가 좋아 각과 성적이 우수하며 수줍음이 많아 읽기를 주저하고 있습니다만 점점 이런 면이 좋아지고 있습니다. 앞으로 더욱 끊임없는 지도를 바랍니다"[56]라는 담임 교사의 총평은 당시 숫기가 없던 어린 이원일을 이해하기에 족하게 만든다. 그의 2학년 '생활통지표'에 쓰여 있는 "온순 침착하고 책임감이 강함"[57]과 "결단성 부족"[58]이라는 대비적인 두 평도 이제 언급할 한 일화와 관련이 깊다.

이원일은 어린 시절 하모니카를 참 잘 불었다고 하는데, 늘 남 앞에서는 제대로 실력 발휘도 하지 못하고, 그것을 선보이려고 하는 노력 자체를 하지 않았다고 한다. 학부모와 담임 교사와의 모임이 있었을 당시에,

53) 이경호(미디어 아티스트)와의 인터뷰, 2013. 11. 25.
54) 변임숙(담임 교사), "행동 발달 상황", 이원일의 1학년 『생활 통지표』, 서울청덕국민학교, 1967. 이 '생활 통지표'는 원래 서울숭덕국민학교 것이었으나 이원일의 전학으로 학교명과 담임명이 수정되어 있다.
55) 앞의 1학년 『생활 통지표』, "교과 학습 발달 상황".
56) 앞의 1학년 『생활 통지표』, "신체 발달 상황".
57) 임원숙(담임 교사), "행동 발달 상황_좋은 행동", 이원일의 2학년 『생활 통지표』, 서울청덕국민학교, 1968.
58) 앞의 2학년 『생활 통지표』, "행동 발달 상황_고쳐야 할 행동".

어머니 유정선은 이러한 이원일의 수줍음 많은 성격에 대해 토로했다. 이후 담임 교사는 음악 시간에 동급생들이 눈을 감은 상태에서 이원일에게 하모니카 연주를 할 수 있는 기회를 주었다고 한다. 이원일의 수줍은 성격 뒤에 내재한 자신감을 키워 주려고 한 담임 선생의 자상한 배려로 인해, 이원일은 그날 동급생들 앞에서 멋지게 하모니카를 불 수 있었다. 이것은 어머니 유정선의 교육열이 잘 나타난 자잘한 일화들 중 하나일 따름이다. 이처럼 열정 가득한 어머니 유정선의 교육관은 어떤 경우에서는 어린 시절 이원일에게 조금은 부담이 되었을 수도 있었을 테지만, 그가 대중에 대한 거리감을 극복하고 자신의 이야기를 자신감 있게 피력하는 어른으로 성장해 가는데 주요한 동력이 되었던 것으로 보인다.

이원일의 초등학교 3학년에는 유정선의 교육의 노력들이 비로소 빛을 발한 것일까? 그의 3학년 '생활통지표'에는 "근면하고 리더십이 있고 예능에 소질이 많다"[59]와 "지도력이 있고 활발 명랑하다"[60]라는 평이 등장할 정도였다. 이처럼 이원일의 예술에 대한 소질은 일찍부터 발현되었다.

그는 1979년 중앙대학교 서양화과에 입학했는데, 대학에서의 전공은 이러한 소질에 대한 자기 발현이 이룬 성과라고 하겠다. 아울러 그의 동생 이수경은 1981년 같은 대학에 작곡 전공으로 입학했는데, 당시 이수경의 음대 입학은 이원일의 가족사를 '예술 가족'으로 정의하게 만드는 방점이었다고 할 수도 있겠다.

청렴결백했던 아버지와 더불어 음악 교육 뿐 아니라 알뜰하고 부지런한 태도를 몸소 실천했던 어머니를 지켜보면서 성장했던 이원일은 그의 어머니 유정선으로부터 이러한 열심과 부지런함을 물려받았다. 그가 어린 나이에 그림 뿐 아니라 피아노 연주, 성악, 작곡에 이르기까지 뛰어

59) 정현모(교장), "행동 발달 상황(1학기)", 이원일의 3학년 『생활 통지표』, 서울청덕국민학교, 1969. 담임 교사 이름 확인 불가.
60) 앞의 3학년 『생활 통지표』, "행동 발달 상황(2학기)".

난 재주를 선보일 수 있었던 것은 분명코 그의 아버지 이응우와 어머니 유정선의 역할 때문이었다. 이원일은 한 인터뷰에서[61] 아버지가 어떠한 분인지를 묻는 질문에 어머니 유정선을 함께 소개하면서 두 사람으로부터 물려받은 자신의 디엔에이DNA가 예술 쪽임을 강조한다. 예술 디엔에이DNA를 부모로부터 물려받은 이원일에게 음악이란 그의 큐레팅 세계에 어떠한 영향을 미쳤을까? 그의 말을 들어보자.

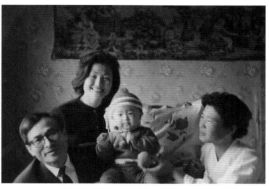
좌로부터 이응우, 이응우의 중대 제자, 이원일, 유정선, 1961.

좌로부터 유정선, 이응우의 중대 제자, 이원일, 이응우, 1961.

"저는 늘 그 음악과 함께 살았어요. 뭐 거창하게 이야기 하자면, 베토벤이 제 스승일 수도 있고요. 제가 〈월광곡〉을 치면서... 잘 치진 못합니다. 흉내를 내면서 그 혼과 영의 세계에 닿아 보려고 하고 있고요. 또 늦게나마 제가 성악 공부를 지금 하고 있어요. (중략) 제가 프로 성악가로부터 공부를 하고 있는데, 그 음의 세계가 큐레이터가 다가가는 정신세계와 유사한 점이 많고요. 제가 또 모자란 점을 계속 깨달아야 되기 때문에 도전을 하고 있습니다."[62]

61) 김동건, 이원일과의 인터뷰, 〈김동건의 한국, 한국인〉, 월드 큐레이터 이원일 편, KBS 2TV, 2008. 7. 7.
62) 앞의 김동건의 이원일과의 인터뷰.

왼쪽부터 이응우, 미상, 이수경, 유정선, 이원일.

이원일에게 있어, '큐레이터가 다가가는 정신 세계와 닮았다'고 보는 '음의 세계'란 단순히 '음악의 세계'만 지칭되는 것일까? 이러한 질문을 염두에 두면서 여기서 우리가 생각해 볼 것은 '음의 세계'와 맞물린 그의 어머니 유정선의 정신적 유산遺産에 관한 것이다. 그는 어머니 유정선으로부터 받은 예술 교육을 통해 어린 시절부터 음악 교육을 접한 후, 성인이 된 이후에도 그것을 꾸준히 연습하면서 교회의 성가대로 봉사했다. 그러니까 예술적 소질은 그의 선천적인 디엔에이 때문이겠지만, 그의 소양은 꾸준히 연습하고 훈련한 결과물들이라고 할 수 있겠다. 그가 회식 자리에서 부르던 성악곡들 외에도 18번 애창곡으로 부르곤 하던 프랭크 시나트라Frank Sinatra의 〈마이웨이My Way〉 역시 그의 청소년기의 애창곡이었다. 음악이라는 것이 그에게는 자신의 즐거움을 위한 취미이자 재능이었지만, 한편으로 그것은 연습에 연습을 거듭했던 철저한 훈련과 노력의 산물이기도 한 것이었다.

자신의 예술적 디엔에이를 물려주었던 어머니 유정선으로서는 자식을

앞세웠던 2011년을 잊지 못할 것이다. 끝내 아들 이원일의 장례식에 참석하지 않았던 유정선은 자식을 미리 보낸 허망함 때문일까? 노환으로 인한 사인死因이었지만, 이원일의 사망 이후 2년간 여생을 더 지내다가 2013년 조용히 눈을 감았다.

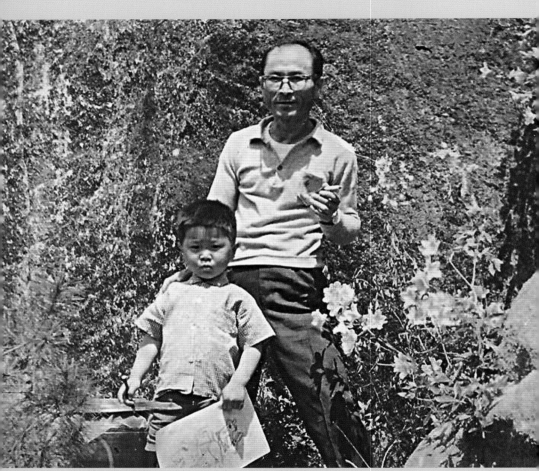

이원일(5세)과 이응우, 1965.

4장

꼬마 예술가

"꼬마야, 다음에 커서 뭘 할 거야? 소방관, 과학자, 축구 선수 아님 대통령?"
"...&*7........83":..2ㅏㅗㄷ%^^..&..?......!!"

어린 시절에는 누구나 이러한 장래 희망에 대한 질문을 받게 된다. "엄마가 좋아? 아니면 아빠가 좋아?"라는 식의 망설임과 답에 대한 갈등을 조장하는 질문이 아니라면, 어린이는 저마다 별다른 망설임 없이 답을 하곤 한다. 그런데, 어린 시절의 이런 대화를 선명하게 기억하는 이들도 있겠지만, 대개는 자신이 꼬마 시절 이런 대화에서 무엇이라고 대답을 했는지 명료하게 기억하지 못한다. 그만큼, 아이들의 꿈은 하루 자고 나면 바뀌고 또 다음날이 되어 바뀌기를 여러 차례 반복하기 때문이다. 아이들의 세계에서는 너무나 많은 롤모델들이 매 순간마다 등장하면서 아이들의 마음을 빼앗아 간다. 어린 이원일도 그랬을 수 있겠다. 그도 어린 시절 이러한 질문들을 수시로 받았을 것이다. 이 경우, 그가 무엇을 말했는지를 필자는 전혀 알 수가 없다. 다만 이미 작고한 부모의 전언을 다른 이들로

그림 그리기 놀이에 빠져 있는 이원일과 이수경.

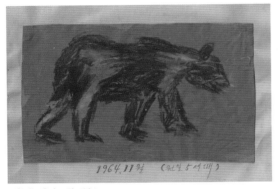
이원일(5세)의 그림, 1964.

부터 다시 전해 들으면서 그의 어린 시절 모습을 되살려 볼 뿐이다.

"(이원일이) 꼬맹이 시절부터 그렸던 그림들을 시부모님께서 버리지 않고 다 모아 놓으셨더군요. 그걸 보고, 이 감독의 어린 시절 재능에 대한 믿음이 무척 크셨구나... 그렇게 생각했지요. 그걸 지금까지도 모아 놓고 계신 걸 보고 부모님도 참 대단하시다! 그렇게 생각했지요."[63]

상기의 증언처럼, 필자 역시 그의 어린 시절 모든 그림들을 보았거나 복사를 통한 2차 자료라도 갖고 있다면 얼마나 좋을까? 아쉽게도, 이원일의 어린 시절 그림을 보관해 온 그의 어머니 유정선의 작고 이후, 유족들이 그의 어린 시절의 그림들을 찾는 일이 여러모로 쉽지 않았다고 한다. 필자로서는 유족의 증언과 남아 있는 몇 점의 어린 시절 작품들과 자료들을 통해서 그의 유년기 미술에 대한 관심을 더듬어 볼 수밖에 없다. 이 경우 유족으로부터 받은 몇 장의 사진과 자료들은 '어린 이원일'을 추적하는 일과 더불어 그것을 다시 만들어 내는 글쓰기에 있어 매우 귀중한 사료가 된다.

63) 임수미(이원일의 미망인)와의 인터뷰, 2013. 4. 5.

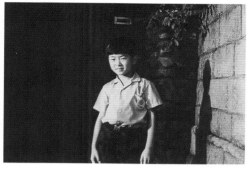

▲초등학교 5학년 당시의 이원일.
◀이원일(9세)의 그림, 1968. 2. 26.

　여기 꼬마 이원일의 그림 5점이 남겨져 있다. 먼저 그가 5세 때 그린 그림64)을 보자. 갈색의 색지 위에 크레파스로 그린 곰처럼 보이는 동물 그림에서 우리는 그의 재능을 여실히 살펴볼 수 있다. 이 그림에는 동물의 외양을 따라 그린 듯한 외곽선이 특별히 보이지 않는다. 검은색의 크레파스를 뭉개듯이 사용해서 동물의 몸체와 털을 한 덩어리로 만들어 내면서 동물의 야생성을 멋들어지게 표현해 내고 있다. '아동은 대상을 지각하되 그것의 가장 기본적인 구조만을 지각한다'는 게슈탈트Gestalt 학파식의 아른하임Rudolf Arnheim의 주장65)이 적어도 이 그림에는 적용이 되지 않을 듯싶다. 이 그림은 꼬마 이원일이 마치 화가로서의 내적 감성을 송두리째 이 동물 형상에 투사한 듯이 보인다. 5살 어린이가 그린 그림이라고 믿기지 않을 정도이다.

　흥미롭게도 그가 9살 때 그렸던 한 그림66)은 오히려 앞서의 그림보다 더 전형적인 아동화의 면모를 갖추고 있다. 그가 초등학교 2학년 신학기를 앞두고서 겨울방학 때 그렸던 이 그림은 볼펜의 선묘로 표현된 두 군

64) 이원일, 〈무제〉, 크레파스, 1964. 11. 당시 5세.
65) Rudolf Arnheim, *Art and Visual Perception: A Psychology of the Creative Eye.* (Berkeley: University of California Press. 2004(1954)), pp. 176-179.
66) 이원일, 〈무제〉, 볼펜, 1968. 2. 26. 당시 9세.

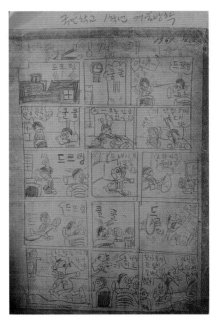
이원일(8세)의 그림, 1967. 12. 24.

인의 모습을 담고 있다. 짙은 선글라스를 끼고 전투모에 별을 달고 있는 것으로 보아 두 사람이 장성급 군인인 것은 분명해 보이는데, 두 사람이 무엇을 주고받고 있는 것인지, 아니면 다가올 혹은 진행되고 있는 전쟁에서의 승리를 위한 파이팅을 외치고 있는 것인지는 분명해 보이지 않는다. 군인의 가슴에 있는 계급장 혹은 훈장의 표현도 그러하지만, 햇볕에 그을리거나 위장한 듯한 군인의 얼굴을 표현한 볼펜의 터치는 그림을 보는 자잘한 재미를 우리에게 던져 준다. 남자 어린이에게 흔하게 나타나는 그림 소재이긴 하지만, 그것을 자신만의 이야기로 버무려 내는 꼬마 화가의 능력이 출중해 보인다.

우리가 살펴볼 세 번째 그림67)은 만화다. 15컷 만화로 그려진 이것은 〈싱겁이〉라는 제목을 지닌 연재만화의 형식을 빌려 왔다. 이 만화에는 형의 코골이 소리에 잠을 잘 수 없는 동생이 형을 깨워 보지만 실패하자, 주무시는 할아버지 방에 스피커를 설치하고 형의 코골이 소리를 중계해서 단잠에 빠진 할아버지를 깨우자 할아버지가 소음의 근원지를 찾아가 코골이에 한창인 형을 혼낸다는 내용으로 이루어져 있다. 어린 나이에 생각하는 소박한 위트에 웃음을 짓게 만드는 이 만화는 꼬마 이원일의 유머를 가늠하게 한다. 이 만화 외에 그가 그렸을지도 모를 또 다른 만화를 현재 찾을 수 없다는 것이 아쉬울 따름이다.

한편, 그가 4학년 당시에 그렸던 형의 초상화68)에는 초상의 복장이나

67) 이원일, 〈싱겁이〉, 연필, 1967. 12. 24. 당시 8세.
68) 이원일, 〈형〉, 연필, 1970. 8. 20. 당시 11세.

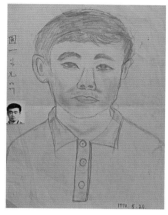
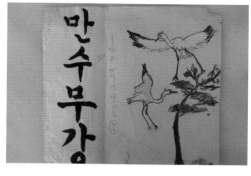

▲이원일(11세)의 그림, 1970.
◀이원일(11세)의 그림, 1970. 8. 20.

머리 스타일이 다른 당시 형의 사진이 붙어 있는데, 추측컨대, 이 초상화
는 형의 다른 사진을 보고 그렸거나 자신의 형을 실제로 보고 그렸을 수
도 있겠다. 아울러 같은 시기의 또 다른 그림[69]에는 소나무와 학이 실감
나게 그려져 있다. 십장생도를 임화臨畫의 방식으로 그렸음이 분명해 보이
는 이 그림은 만수무강이라는 글귀가 씌어 있는 것으로 보아, 세화歲畫의
의미를 담아 그려진 것으로 보인다.

　이렇듯, 아버지 이응우와 어머니 유정선이 그의 어린 시절 그림들을
차곡차곡 모아 놓은 것을 살펴보면 우리로 하여금 당시 부모의 사랑과
아들의 예술적 재능에 대한 그들의 기대가 얼마나 컸는지를 실감하게 만
든다. 그에 부응하듯, 이원일의 학창 시절 미술 성적은 그야말로 최상이
었다. 현재까지 남아 있는 1학년에서 5학년까지의 초등학교 성적표를 확
인하면, 미술 성적은 언제나 '수'였다. 그뿐 아니라 그는 4학년과 5학년
1학기에 받았던 체육 점수 '우'만 제외하면 모든 과목에서 점수 '수'를
받았다. 5학년 1학기 '교과 학습 발달 상황' 내 '특기 사항' 난에 씌어져
있는 "체육 기능면에 좀 부족"[70]이라는 평처럼 '체육' 과목만 빼면, 어린

69) 이원일, 〈만수무강〉, 크레파스, 1970. 당시 11세.
70) 유원태(담임 교사), "교과 학습 발달 상황", 이원일의 5학년 『생활 통지표』, 서울청덕
　　국민학교, 1971.

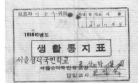
생활통지표(초등 1학년).

생활통지표(초등학교 1학년) 속지.

생활통지표(초등학교 1학년) 속지.

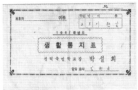
생활통지표(초등 2학년).

생활통지표(초등 2학년) 속지.

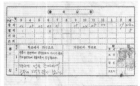
생활통지표(초등 2학년) 속지.

이원일은 초등학교 내내 모든 과목에서 최상의 성적을 낸 우등생이었다. 이러한 상황 속에서 그는 특별히 미술에 대한 각별한 취미와 재능을 드러냈다. 그의 초등학교 4학년 '생활통지표'를 살펴보면, '특별 활동 상황' 난에 '미술부'로 표기되어 있는 것을 발견할 수 있다. 게다가 '교과 학습'과 관련하여 "각과 우수하며 특히 예능과에 천재적 소질이 있음"[71]이라는 당시의 담당 교사의 꼬마 이원일의 미술적 재능에 대한 호평을 확인할 수 있다.

이런 이원일에게 부모가 기대하는 바는 남달랐다. 그렇지만 이원일은 남들과 특별히 다를 바 없는 천진난만한 아이였다. 하천에서 돌을 들춰내며 가재도 잡고 공터 담벼락에 숨어 새총 놀이도 하면서 하루 종일을 친구들과 놀던 아이, 친구들과의 놀이로 말썽을 부리고 이웃집 어른한테 혼쭐이 나던 아이, 놀이에 지쳐 집으로 돌아가 가족들 앞에서 재미난 일들을 재잘재잘 설명하던 아이, 가족들과 둘러앉아 저녁을 먹으며 흑백 TV 속 인물들에 감정 이입하면서 연신 감탄을 연발하던 아이... 그의 어린 시절의 모습은 여느 아이와 다를 바 없었다. 이처럼 평범한 어린 이원

71) 염병주(담임 교사), "학습 발달 상황(2학기)", 이원일의 4학년 『생활 통지표』, 서울청덕 국민학교, 1970.

생활통지표(초등 3학년).

생활통지표(초등 3학년) 속지.

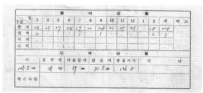

생활통지표(초등 3학년) 속지.

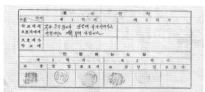

생활통지표(초등 3학년) 속지.

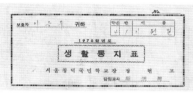

생활통지표(초등 4학년).

생활통지표(초등 4학년) 속지.

생활통지표(초등 4학년) 속지.

생활통지표(초등 4학년) 속지.

생활통지표(초등 5학년).

생활통지표 (초등 5학년) 속지.

생활통지표 (초등 5학년) 속지.

생활통지표 (초등 5학년) 속지.

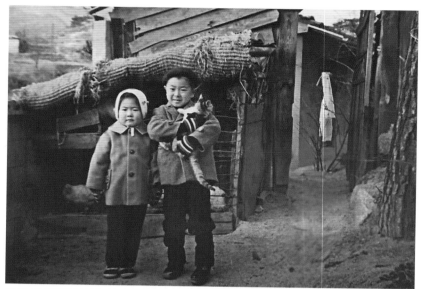

정릉3동의 바위집에서 동생 이수경과 고양이 '미스 고'와 함께 한 이원일. 1960년대 후반.

일은 분명 그의 가족들에게는 그 어느 집 아들보다 착했던 특별한 아들이었고, 동생에게는 그 누구보다 흔쾌히 소꿉놀이 친구가 되어 주던 특별한 오빠였지만 말이다.

자, 그럼 그가 꼬마 시절 어디서 어떻게 지냈는지를 살펴보자. 그가 어린 시절부터 청소년기를 거쳐 어른이 되기까지 줄곧 거주했던 공간은 서울 강북의 끝자락 정릉 3동[72]을 중심으로 펼쳐진 공간이었다. 1960-1970년대 청계천 철거민이 이주하면서[73] 소위 무허가 판자촌으로 형성되었던 이 변두리 도시 공간인 정릉은 서울 강북 서민들의 애환이 짙게 배어 있는 곳이었다. 국민대학교와 서경대학교가 언덕에 자리한 채, 개발과 변화를 거듭했지만, 여전히 이곳은 지금까지도 개발 제한과 재개발의 의지들이 맞부딪히고 있는 곳이다. 이곳은 1971년 '개발 제한 구역'으로 오랫동안

72) 서울시 성북구 정릉 3동 885-5.
73) 이주영, 「정릉·도봉 일대 그린벨트 해제」, 『경향신문』, 2003. 8. 14.

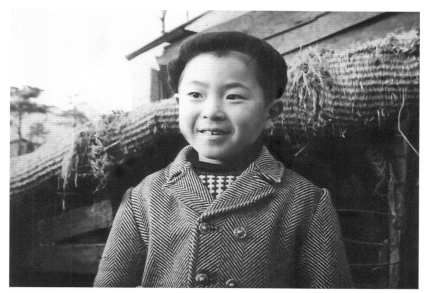

묶여 있었으나 2003년 '개발 제한 구역'이 해제됨으로써[74] 본격적인 재
개발이 예정되었다. 그렇지만, 최근에는 다시 "《주민참여형 재생사업》으
로 변경, 추진"[75]되고 있는 상황이다. 이곳은 총체적 개발 사업 자체가
통제되고 있어, 오늘날에도 군데군데 1970-80년대 도시 변두리의 풍광
을 지니고 있다.

1980년대 한 TV의 일일 연속극 〈달동네〉[76]가 대인기를 거두면서, 도
시 하층민의 비탈진 언덕 마을을 지칭하는 이름으로 대중화된 이 용어는
언덕에서 달이 가깝게 보인다는 의미에서 지어졌다. 이러한 달동네는
1970-80년대 정릉을 포함하여 130여 곳에 이르렀다. 재개발과 정비 사

74) 박창욱, 「정릉 3동, 도봉 1동 일대 개발제한구역 해제」, 『연합뉴스』, 2003. 8. 14.

75) 황혜진, 「건축학개론 그 한옥마을도 보전된다」, 『헤럴드 경제』, 12면, 2013. 4. 3. 기자
는 영화 〈건축학개론〉에 등장하기도 했던 공간인 정릉 3동이 2013년 주민 참여형 재
생사업으로 변경, 추진된 까닭을 "부동산 경기 침체에 의한 사업성 악화와 박원순 서
울시장의 근대문화유산 보전 의지가 반영"된 것으로 분석하고 있다.

76) 나연숙 극본, 김재형 연출, 〈달동네〉, KBS 1TV, 드라마 1980. 6. 23.~1981. 12. 25.
추송웅, 서승현, 김민희, 차화연, 노주현, 장미희 등 출연.

업으로 이러한 공간이 대부분이 사라진 현재까지도 '노원구 중계본동 백사마을, 서대문구 홍제3동의 개미마을'[77]과 더불어 '성북구 정릉3동'은 달동네의 흔적을 고스란히 간직하고 있는 대표적인 공간으로 손꼽힌다.

필자에게 이곳은 훗날 이원일의 큐레이팅에서 아시아 공간을 해석하는 주요한 담론의 근거지로 작동하고 있는 것으로 보인다. 달리 말해 정릉3동은 큐레이터 이원일에게 아시아의 근현대적 시공간 개념인 '다문화성, 혼성의 지형도, 문화혼성, 접지, 통합'[78]과 같은 개념을 잉태하는 근원지로 작동한다. 즉 개발 제한과 재개발의 의지가 상충하고 서구의 후기식민지적 지배와 그에 대한 피지배가 그리고 문명과 자연이 겹쳐 있는 '혼성의 연결 지대의 지형도'[79]처럼 말이다. 이원일이 글로벌 큐레이팅에서 아시아의 현재적 도시 공간을 이와 같은 시간의 역사를 간과하지 않는 가운데서 정초시키려 한 태도는 분명 어린 시절 정릉3동에서 펼쳐진 난개발의 생생한 현장에 대한 체험으로부터 연유한다. 아시아의 근대적 공간과 관련한 세세한 이야기는 2부에서 그의 큐레이팅을 연구하는 논문들을 통해서 살펴볼 터이지만, 필자는 그가 아동기로부터 성년 이후까지 오랫동안 거주했던 정릉3동의 공간이라는 것이 이렇듯 무의식적으로나 의식적으로 그의 국제적 아시아전시를 큐레이팅하는 가운데 끊임없이 영향을 미쳤던 것으로 파악하고 있다.

한편, 정릉3동은 어린 이원일에게 놀이터이자, 사춘기의 그에게 친구들과의 소소한 탈선의 장소이기도 했던 공간이었다. 정릉3동의 공간은 그가 어른이 되어가는 과정을 묵묵히 지켜보고 함께 한 삶의 터전이자 말동무였다고 하는 것이 적절하겠다. 훗날 그가 평생의 반려자 임수미를

77) 김재영, 「1980년 연속극 '달동네' 인기… 도시 빈민촌 대명사로 불려」, 『동아일보』, 사회면, 2013. 11. 4.

78) 김성호, 「이원일의 큐레이팅에 있어서의 '제4세계' 론-탈식민주의를 중심으로」, 『미학예술학연구』, 40집, 한국미학예술학회 (2014), pp. 249–292.

79) 이원일, 「상이한 시간대의 배열과 공간의 부피들-새로운 아시아의 전망」, 『아시아 현대미술 프로젝트_City_net Asia 2003』, 카탈로그, 서울시립미술관, 2003, p. 21.

부모님께 인사를 시키기 위해 정릉3동의 허름한 고택에 들어섰을 때를 상상해 보자. 아버지 이응우가 현직 교수였다는 점을 감안하면 이 지극히 서민적인 공간 때문에 당시의 임수미가 어느 정도 놀랐을 것[80]이라는 짐작은 충분히 가능하다. 청렴결백과 공정함을 좌우명처럼 여기며 살았던 아버지 이응우의 평소의 가치관에 비추어 볼 때, 재산을 모으는 일에는 별 다른 관심이 없었음을 추론해 볼 수 있는 대목이다.

그의 가정이 어느 정도 가난했음에도, 어린 이원일에게는 정릉3동은 그저 넉넉한 공간이었다. 이곳에는 부모님과 더불어 동생 이수경이 늘 벗으로 존재하고 있었으니까 말이다. 이원일이 초등학교[81] 시절과 중학교[82]를 다니는 사춘기 전까지 어린 오누이는 친구와 다를 바 없는 남매였다. 물론 동생 앞에서 오빠의 역할을 톡톡히 하는 어린 이원일의 모습도 빼놓을 수는 없겠지만 말이다.

북악산이 지척에 있고, 정릉천이 한데 어우러진 자연의 공간이자 현대적 도시와 시골의 중간쯤 되는 당시의 정릉3동의 공간은 꼬마 이원일에겐 전체가 놀이 공간이었다. 이원일의 가족은 '바위집'이라 불렸던 집으로부터 몇 번의 이사를 거치긴 했지만 그것이 정릉3동 내의 공간이었다는 점에서,[83] 정릉3동은 이원일의 성장기에 있어 주요한 공간이었다. 이 공간으로부터 학교에서의 공부와 화실에서의 그림 배우기를 병행하면서 예술가가 되기를 준비하는 그의 중학교 시절이 계속 이어졌으니까 말이다.

80) 임수미(이원일의 미망인)와의 인터뷰, 2013. 4. 8.
81) 1967년 숭덕국민학교 입학, 이후 청덕국민학교 전학.
82) 1973년 성북동 홍익중학교 입학.
83) 앞의 이수경과의 인터뷰, 2013. 10. 4.

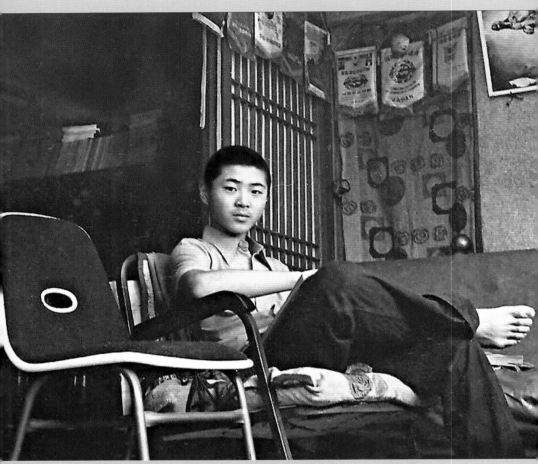

이원일(중 2).

5장

소년 예술가

"이 감독이 중학생이었을 때, 아버지가 미술가가 될 것을 응원하고 전폭적으로 도와주셨다고 하더군요. 일찍부터 미술적 재능을 알아보셨던 것 같아요. 그런데 어머니는 외교관이 될 것을 기대하셨다고 하더군요. 영어를 잘했다고..."[84]

어린 시절부터 그림을 그려 온 이원일의 미술 취미가 자신의 장래 희망에 구체적 방향성을 마련해준 것은 당연한 귀결이었다. 그런 희망에 화답한 것은 먼저 그의 아버지 이응우였다. 이응우는 그가 예술가가 되는 것이 좋겠다고 생각했다. 이응우가 당시에 매우 드물게 영화비평의 길에 들어섰던 것을 상기한다면, 이러한 그의 생각은 쉬이 이해될 수 있다. 어떤 면에서는, 당시 중앙대학교 예술대학 연극영화과에서 교수로서 후학을 양성하고 있던 아버지의 입장에서 예술가가 되려는 아들이 무척 자랑스러웠을 것이다.

84) 앞의 임수미와의 인터뷰, 2013. 4. 8.

물론 예술가, 더 정확히는 미술가가 되고자 하는 소망의 주체는 이원 일이었다. 그는 중학교 3학년 때, 돈암동에 있는 한 화실에 다니면서 그림 공부를 했고, 그러한 과정 속에서 화가가 되기를 소망했다. 특히 한 미술학원 원장의 거듭된 칭찬과 권유는 이원일의 소망과 아버지 이응우의 기대가 하나로 모이게 하는 계기가 되었다. 이러한 일련의 시간을 거치면서, 아버지 이응우는 위의 인터뷰에서 확인하듯이 이원일이 장차 미대에 진학해서 미술가가 되려고 하는 꿈을 적극 지원했다.

중학교[85] 시절, 이원일이 그렸던 그림들을 지금으로서는 확인하기가 쉽지 않지만, 그의 중학교 시절 '성적통지표'를 통해서 그의 미술에 대한 재능을 어느 정도 가늠해 볼 수 있겠다. 그는 중학교 1학년부터 3학년까지 미술 과목의 학년말 평점으로 각각 99점, 99점, 91점을 받았다. 음악 과목도 각각 91점, 99점, 95점을 취득했던 것을 보면, 예술에 대한 재능은 탁월했던 것으로 보인다.

그런 까닭일까? 전하는 말에 따르면, 어머니 유정선은 이원일이 장차 외교관이 되기를 기대했다고 한다.[86] 유정선으로서는 소년 이원일이 미술, 음악 과목에 특별한 관심과 출중한 재능이 있었기에 '문화 사절'의 역할을 담당해야 할 외교관이 되기에 제격이라고 생각했을 수 있겠다. 성실하고 영특할 뿐만 아니라 매사에 꼼꼼한 구석이 있었던 이원일은 중학교 내내 학업 성적마저 뛰어났다. 중학교 시절 성적표[87]를 살펴보면 당시 그의 성적은 출중했다. 1학년부터 3학년까지 반 석차로 각각 '6등/70명, 3등/70명, 2등/70명(1학기말은 1등/69명), 그리고 학년 석차로 각각 33등/629명, 9등/630명, 13등/627명'이었으니 그의 어머니 유정선의 기대가 남달랐을 까닭을 이해할 만하다.

그렇지만 이러한 유정선의 아들에 대한 외교관 희망은 무엇보다 소년

85) 홍익중학교(1973-1975). 서울 성북동 소재.
86) 앞의 이수경과의 인터뷰, 2013. 10. 4.
87) 이원일, 『성적 통지표』, 홍익중학교, 1973-1975.

성적통지표(중 1).

성적통지표(중 1) 속지.

성적통지표(중 1) 속지.

성적통지표(중 1) 속지.

성적통지표(중 2).

성적통지표(중 2) 속지.

성적통지표(중 2) 속지.

성적통지표(중 2) 속지.

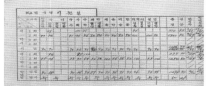

성적통지표(중 3).

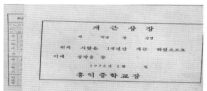

성적통지표(중 3) 속지.

성적통지표(중 3) 속지.

성적통지표(중 3) 속지.

이원일이 영어에 남다른 취미가 있어 일취월장하는 영어 실력을 선보였던 까닭[88]이 더 주요했던 것으로 보인다. 중학교 성적표를 살펴보면, 영어 과목은 학년말 평점으로 2학년에는 95점을, 3학년에는 96점을 취득했다. 1학년 때는 '월례 고사'에서 100점을 포함해서 내리 94점 이상을 취득했는데, 어쩐 일인지 1학기 기말에 79점을 한 번 받는 바람에 아쉽게도 학년말 평점으로 87점을 취득했지만 말이다. 이렇듯 중학교 시절 그의 학업 성적은 매우 우수한 편이었다. 게다가 미술, 음악에 대한 재능 그리고 출중한 영어 실력까지 지니고 있었으니 이응우와 유정선이 소년 이원일에게 거는 기대가 남달랐던 까닭을 이해할 수 있겠다.

그렇다면 고등학교[89] 시절 그의 학업 성취도는 어떠했을까? 여전히 음악, 미술 과목의 성적은 출중했다. 줄곧 95점 이상을 받았기 때문이다. 다만 그가 고교 시절 화실에 다니며 미대 입시를 준비했기 때문일까? 영어를 포함해서 대다수의 성적은 이전 중학교 시절보다 많이 떨어졌다. 영어만 해도 1학년 1학기, 2학기 지속적으로 77점을 받았다. 예체능계 입시생들이 대개 그러하듯이, 그 역시 자율 학습 시간에 화실에서 미술 공부에 전념하면서 일반계 입시생들의 공부를 따라가는 것이 쉽지 않았던 것으로 보인다. 학업 분량이 대폭 증가한 입시 위주의 고등학교 학업은 예습, 복습을 병행하지 않고는 수업 시간만으로는 역부족이었을 것이다. 그럼에도 그의 학급 석차는 59명 정원에 16등 한 번을 제외하고는 여전히 반에서 3등~8등 안에 들었다. 현재로서는 고등학교 2학년, 3학년 성적표가 남아 있지 않아서, 아쉽게도 그의 학업 성취도의 변화를 더 이상 살펴볼 수는 없다.

한편, 고등학교 당시 그의 성품은 어떠했을까? 그는 "평소에 내성적이고 숫기가 없었던"[90] 어린 시절을 거쳐 중학 시절 "침착하고 예의가 바

88) 앞의 임수미와의 인터뷰.
89) 용문고등학교(1976 –1978), 서울 돈암동 소재.
90) 앞의 이수경과의 인터뷰, 2013. 10. 4.

학업성적통지표(고 1).　　　　　　　　　　　학업성적통지표(고 1). 속지.

른 모범학생"[91])이자 "생활 태도가 건실하고 성적이 우수하여 타 학생에
모범"[92])이 되는 학생이었고 "지도력이 있고 진중[93])하며, "성실, 근면하
고 적극적이고 사회적"[94])이라고 담임 교사로부터 칭찬과 호평을 받았다.
그런 만큼, 그의 고등학교 시절의 모습이 궁금해진다. 그는 이 시절에도
여전히 "예능 면에서 탁월"하고 "행동 면, 학습 면에서 모범적"[95])인 학생
으로 평가되고 있다.

　사춘기였던 청소년 시절에 이원일은 학교 밖에서 어떻게 지냈을까? 어
디로 튈지 모르고 어디로 폭발하지 못하는 사춘기라는 청춘의 시절을 말
이다. 앞에서 살펴보았듯이, 그는 고등학교 1학년 시절까지 내내 모범생
으로 지냈는데, 어느 날, 그로 하여금 다른 관심을 불러일으키는 특별한
사건이 일어난다. 미대를 준비하는 입시생 시절에, 학교, 화실, 독서실을
오가며 분주히 지내고 있던 어느 날, 독서실을 가는 길에서 그만 불량배
를 만났던 것이다. 이 때, 그는 구타를 당하고 돈을 뺏기고 말았는데, 이
수모를 당했던 경험을 그는 오랫동안 치욕스럽게 여겼다. 이 사건 이후
로, 그는 샌드백을 집에 사 놓고 권투 훈련을 하면서 자신의 몸을 튼튼히
만드는데 시간을 투여했다. 뿐만 아니라, 왜소해 보이지 않으려고 굽 높

91) 이원일, 1학년 2학기 『성적 통지표』, 홍익중학교, 1973.
92) 이원일, 2학년 2학기 『성적 통지표』, 홍익중학교, 1974.
93) 이원일, 3학년 1학기 『성적 통지표』, 홍익중학교, 1975.
94) 이원일, 1학년 『학업 성적 통지표』, 용문고등학교, 1976. 5. 28.
95) 이원일, 1학년 『학업 성적 통지표』, 용문고등학교, 1976. 7. 23.

이수경과 함께 한 이원일(중 1).

은 구두를 신고 다녔다고 한다.[96)

청소년 당시 그의 키가 당시 얼마였는지는 확인할 길 없지만, 1980년 20세 때 받은 신검 당시의 기록[97)을 '병적기록표'를 통해 살펴보니 기재된 키는 169cm이고 몸무게는 62kg이다. 1979년 한국인 성인 남성 평균키 167.7cm[98)를 감안할 때 그의 키는 평균을 조금 넘었음에 분명하지만, 성장 속도가 빨라지던 당시의 20대 연령만을 대상으로 한 평균을 유추해 본다면 이야기는 달라질 수도 있겠다. 초등학교 5학년이었던 당시 그의 키는 129cm, 몸무게는 29kg이었다.[99) 이러한 사실과 더불어, 이미 앞에서 살펴보았듯이, 당시 담당 교사가 기록하는 '특기 사항' 난에 "체육 기능 면에 좀 부족"이라고 평가했던 것을 상기한다면, 그의 소년기에는 성장이 좀 느렸던 편이고, 운동에는 그다지 취미가 없었던 듯하다.

아무튼 그는 앞서의 사건 이후로 소년기의 끄트머리에서 그동안 그다지 취미에 없었던 운동에 관심을 기울이면서 자신의 건강하고 튼튼한 '몸만들기'를 시작했다. 이원일은 권투와 스포츠로 새롭게 시작한 튼튼한 몸만들기를 통해 자신의 청소년기의 정체성을 부지런히 찾아 나섰다. 남학생에게 중고등학교 시절이란 소년에서 남자가 되어 가는 길이라고 했던가? 거리에서 맞닥뜨려야만 했던 불량배들과 '주먹질도 해야 하고,

96) 앞의 임수미와의 인터뷰, 2013. 4. 5.
97) 이원일의『병적 기록표』, 인천경기지방병무청, 2014.
98) 「인체치수조사보고서」, 한국인 인체치수조사_Size Korea, 홈페이지; http://sizekorea.kats.go.kr/
99) 유원태(담임 교사), "신체 발달 상황", 이원일의 5학년『생활 통지표』, 서울청덕국민학교, 1971.

건들거리는 동료들로부
터 자신의 위상과 정체성
서열도 지키려면 운동으
로 몸을 가꾸는 일이 필
요했을 것이다. 게다가
청소년 시절, 반항기 가
득한 남자로서 친구들에
게 각인하고 싶었던 마음

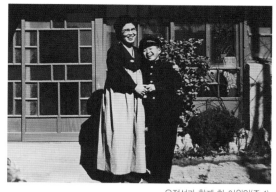

유정선과 함께 한 이원일(중 1).

이 앞섰던 까닭일까? 그는 이 시절 담뱃불로 자신의 팔뚝에 젊은 날의 치
기를 새겨 넣었다. 반항기 가득했던 젊은 시절 이러한 자해의 흔적은 그
가 사회생활 동안 내내 긴팔 옷만 입도록 만든 원인이 되었다.[100]

그러나 우리가 이문열의 한 소설[101]을 통해서 당시 사회의 메타포를 여
실히 확인하듯이, 학교 내 서열을 유지하는 것은 싸움 잘 하는 것이기도
하지만, 공부 잘하는 것이 무엇보다 주요했다. 이원일은 학교 공부와 더
불어 자신의 희망인 예술가가 되기 위한 준비 작업을 성실히 준비하는
것도 잊지 않았다. 어쩌면 우리는 이러한 그의 청소년 끝자락의 모습을
굳이 경쟁의 관점에서 이야기할 필요가 없을지도 모르겠다. 그것은 청소
년으로부터 어른이 되어 가는 과정 속에서 많은 사람들이 거쳐야 했던
여러 과정 중 하나였을 뿐일 테니까 말이다.

100) 앞의 임수미와의 인터뷰, 2013. 4. 5.

101) 이문열, 『우리들의 일그러진 영웅』, 민음사, 2005(1987). 이 소설에는 40대의 한병태
가 주인공으로 등장하면서 30년 전 초등학교 친구이자, 급장이며 한 '작은 세계' 의
대장이었던 엄석대와의 이야기를 떠올리면서 1960년대 당시와 1980년대 후반의 변
화된 시대상을 실감나게 그려 낸다. 여기에 폭력보다는 지성이 승리를 하게 되는 결
과를 통해 이 시대의 사회상을 은유적으로 비틀고 고발한다.

이원일(20세).

청년 예술가

"그림을 아주 잘 그렸어요. 데생 실력이 아주 좋았어요. 그러니까 내가 조교로 있을 때였는데, 원일이는 앞으로 괜찮은 작가가 되겠구나. 이렇게 생각했는데... 그런데 유학을 다녀온 후로 큐레이터 일을 한다고 해서 처음에는 깜짝 놀랐어요. 글쎄 잘 할까? 그런 생각도 있었지만, 무엇보다 재능이 아까워서... 좋은 작가가 될 수 있었는데 말이죠."[102]

그가 드디어 예술가의 길을 걷기 위한 전문 교육의 장에 들어섰다. 고등학교를 졸업하는 해인 1979년 그는 중앙대학교 회화과(서양화과 전신)에 입학한다. 앞서의 증언처럼, 그의 대학 재학 시절의 그림을 기억하는 이들은 대다수가 그의 데생 실력이 좋았다고 증언한다.[103] 요즈음이야 데생 실력이 예술가의 재능과 능력을 가늠하는 척도로서 주요도가 감소한 측

102) 김한선(중앙대 72학번, 경상대 교수)과의 인터뷰, 2013. 12. 4.
103) 신승녀, 유현상(중앙대 79학번), 정용일(미술가), 안병석(중앙대 명예교수) 등의 증언, 2013. 8. 1~2014. 7. 1.

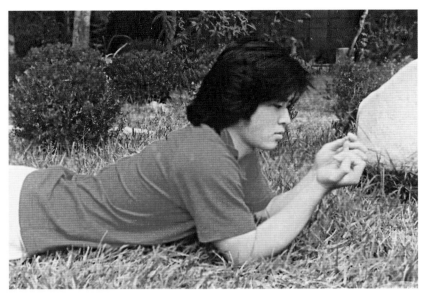
중앙대학교 회화과 재학 시절의 이원일.

면이 없지 않지만, 당시만 해도 미대 입시의 선결 조건은 '잘 그릴 줄 아는 능력'이었음을 부인할 수는 없겠다.

당시 미술 현장은 추상과 비구상이 병행되고 있었을 뿐만 아니라, 회화, 조각, 영상의 장르적 구분마저 서서히 무너져 가고 있던 시절이었음을 상기한다면, 이원일이 미대를 준비할 당시만 해도 '재현적 그리기'에 집중하던 입시 교육은 시대에 뒤처져 있었다고 할 수 있겠다. 게다가 1980년대 대학의 미술 교육 역시 오늘날처럼 다양한 교수법이 개발되지 못했던 까닭도 있지만, 각 대학의 학풍을 이어가는 차원에서 다차원화되지 못했던 것이 사실이다. 어느 정도는 해당 학과 교수들이 지향하는 작업 세계와 긴밀한 영향 관계 속에서 전개되는 경향이 있었다고 할 수도 있겠다.

1980년대 당시 중앙대 회화과에는 최영림, 장리석, 정영렬 등의 교수들과 이승조, 유승우 등의 강사들이 수업을 이끌었던 까닭에[104] 다분히

104) 신승녀, 유현상(중앙대 79학번)과의 인터뷰, 2013. 9. 23, 2014. 7. 1.

구상 화풍의 실기 수업이 진행되었다고 할 수 있겠다. 커리큘럼 자체도 추상이나 설치 수업보다는 구상 화풍의 회화 실기를 독력하는 프로그램들이 다수를 이루고 있었다.[105] 그런 까닭에 당시 재학생들은 재현이라는 조형 방식에 기초한 회화 외에 다른 창작을 모색하는 것 자체를 엄두를 내지 못했다.[106] 우리는 이러한 교육적 풍토 속에서 이원일의 대학 재학 시절 예비 미술가로서 탐구했던 창작들 역시 대개 구상화 계열이었을 것으로 쉽게 유추해 볼 수 있겠다.

실제로 이원일은 창작의 세계에 본격적으로 몰입하게 되는 3학년 재학 시절에 인물을 중심으로 하는 그림들을 주로 그렸는데,[107] 그것이 어떠한 유형의 작업들이었는지를 어렵지 않게 상상해 볼 수 있겠다. "다들 잘했어요. 제가 보기에 원일이만 이야기한다면, 그럭저럭 잘 한 편이었죠. 구상화를 조형화하는 작업을 하긴 했지만, 뭐, 그리 실험적이진 않았어요. 학생 때는 다 그러긴 했지만 말이죠"[108]라는 한 동기의 증언은 당시 학교 생활에 충실했던 이원일의 모습이나 그가 몸담았던 미술대학의 실기 수업의 모습을 상상하기에 충분하다.

그는 학교 수업에 충실한 모범생이자, 바지런한 예비 예술가였다. 부유하지는 않았지만 방학 때는 학교 실기실 외에 집에서 작업할 수 있는 자투리 공간도 있었고, 그것을 허락하는 부모님의 뒷받침도 있었던 그였는지라, 예술가에 대한 꿈을 이어 나갈 수 있었다. 그는 학교에서의 가르침이 부족하다는 것을 느끼기 전에, 스스로 더 정진해야 한다는 예술에의 포부가 앞섰던 젊은 시절을 보냈다.

105) 80년대에는 모델을 두고 진행하는 실기 수업이 여전히 큰 비중을 차지하고 있었던 만큼, 당시 실기 수업에서 구상 회화는 교육의 주류적 방향이라고 할 수 있겠다. −강혁(중앙대 79학번)과의 인터뷰, 2014. 7. 1.
106) 당시 학생들은 구상적 인물화, 정물화 등과 평면 안에서의 조형적 실험들이 주를 이루었다고 한다. −앞의 강혁과의 인터뷰.
107) 앞의 강혁과의 인터뷰.
108) 앞의 강혁과의 인터뷰.

중앙대학교 회화과 재학 시절의 이원일.

 그렇지만 학교에서의 예술 수업은 그렇게 호락호락하지 않았다. 대학의 수업 자체에서 예술가 육성에 대한 희망을 꿈꾸는 것은 당시에 불가능한 일이었는지도 모를 일이다. 그도 그럴 것이 그가 대학에 입학했던 1979년 가을은 10.26사태가 벌어졌던 해였기에 그의 신입생의 추억은 암울한 기억이 더 많았던 것으로 보인다. 당시 '추계 야외 스케치' 행사에 참여하고자 모였던 학생들이 집으로 돌아갈 수밖에 없게 만든 사건이 바로 10.26사태였다. 뿐만 아니라 그가 재학했던 당시는 '80년의 봄'이라 일컫는 주요한 시국과 맞물려 번졌던 치열한 민주화 운동으로 인해 수업이 거의 진행될 수 없었다. 그로 인해 젊은 학생들이 현실과 이상의 괴리에서 수업보다 시위의 기억이 더 많고, 캠퍼스 밖 주점에서 시간을 더 보내야만 했던 암울한 상황[109]을 우리는 이해할 필요가 있겠다.

109) 앞의 강혁과의 인터뷰.
110) 강혁, 유현상(중앙대 79학번)과의 인터뷰, 2014. 7. 1.

그런데, 증언에 따르면,[110] 이원일은 이러한 시국에 발언하는 일련의 시위에 참여하는 일이 거의 없었다고 한다. 그저 그가 골몰하는 예술 세계에 대한 고민을 털어놓고 의견을 나누는 일에 더 관심을 기울였다. 그는 본성적으로 자신의 외부에 대한 사회적 관심보다 자신 내부에 내재한 예술적 감흥을 발견하고 누리는 일에 더 적극적이었다고 할 수 있겠다. 일예로, 그가 20대 초반일 때, 부산 송도에서 친구와 보트놀이를 즐긴 적이 있었는데, 그는 어린아이처

중앙대학교 회화과 재학 시절의 이원일.

럼 들떠서 바다 속 불가사리를 건지는 일에 열중했다. 그는 불가사리를 건지다가 보트가 기울어 물에 빠질 뻔했으면서도, 연신 불가사리 건지는 일을 지속했는데, 물속에서 화려했던 색상을 지녔던 불가사리가 물 밖에서는 이내 그 색을 잃어버리게 되자 그는 정말 아이처럼 실망했다.[111] 그는 젊은 날의 치기로서 이해했던 예술에 대한 풀리지 않는 고민에 대해서 누군가와 이야기하고 그것에서 즐거움을 찾는 일에 집중했다. 반면 그가 사회적 문제에 대한 것에는 무관심한 편이었다는 증언과 평가들에 우리는 귀 기울여 볼 필요가 있겠다. 그도 그럴 것이, 그가 훗날 큐레이터로서 역사 속 아시아를 화두로 삼은 그의 큐레이팅에서 학창 시절에 별반 관심을 두지 않았던 피식민지인, 피지배층에 대한 연민과 관심을 마치 '빚진 마음에 대한 보상'처럼 등장시켰으니까 말이다.

111) 앞의 유현상과의 인터뷰.

중앙대학교 회화과 재학 시절의 이원일(흰 모자).

한편, 대학 시절, 그는 남학생들이 즐겨하는 잡기雜妓에 별반 관심이 없었다. 동기들이 당구나 낚시, 바둑에 관한 일화를 하나씩 갖고 있지만, 그는 이러한 것들을 전혀 즐기지 않았다. 그는 이러한 잡기들보다는 예기藝妓에 가까운 것들에 대한 예민한 관심과 탁월한 재능을 보였다. 예를 들어, 그는 어린 시절부터 관심을 기울여 온 음악적 재능을 동료들 앞에서 언제나 자랑스럽게 선보이는 것을 즐겼다. 〈아드리느를 위한 발라드〉, 〈월광 소나타〉 그리고 재즈 몇 곡 등 레퍼토리가 그다지 다양하진 못했지만, 그가 어린 시절부터 연습해 온 익숙한 음악들을 피아노로 멋들어지게 연주하는 그의 솜씨에 학우들은 감탄과 박수를 아끼지 않았다.

그런 까닭일까? 미대 시절, 그를 좋아하는 여학생들은 매우 많았다. 그럼에도 그는 학창 시절 연애의 경험을 갖지 못했는데, 과거의 짝사랑으로 번민했던 시절에 대한 휴유증이 컸던 것으로 보인다. 신입생이었을 당시 공예과의 한 선배를 짝사랑했던 그는 그녀가 다른 과의 남학생과 밀애를 하는 장면을 지켜본 후 받았던 충격으로 인해 오랫동안 괴로워했다. 이원일이 당시 그 충격의 장소를 흑석동 중앙대 앞 〈태원다방〉이라고 구체적으로 기억하고 있는 것[112]으로 봐서는 당시 청년 이원일이 느꼈던 실망감과 안타까움이 어떠했는지를 충분히 상상해 볼 수 있겠다.

그에게 의리로 똘똘 뭉친 친구들이 있었기 때문에 이원일은 이러한 실

112) 앞의 유현상과의 인터뷰.

연에 대한 아픔을 잊을
수 있었다. 누구나 그렇
듯이, 그에겐 몇 명의 친
밀한 학우들이 있었다.
20대의 친밀함이란 가끔
의형제를 맺을 만큼의 의
리를 강조하기도 한다.
그가 절친들과 의형제 의
식을 치른 것은 아니지만

중앙대학교 회화과 재학 시절의 이원일(뒷 줄 가운데).

의리에 살고 의리에 죽는 남학생들만의 친밀함의 대목을 엿볼 수 있는
몇 개의 일화가 남겨져 있다. 청각적 문제로 '영어 듣기'에 약할 수밖에
없었던 한 학생의 영어 시험을 그가 대신 치렀던 경험은 대표적이다. 그
는 이 대리 시험에서 모든 문제의 정답을 맞히긴 했는데, 그만 정답을 모
두 한 칸씩 밀려 쓴 것이었다. 이것을 이상하게 여긴 담당 강사는 그의
친구를 소환하기에 이르고 결국 이원일이 대리 시험을 보았던 사실을 밝
혀내기에 이른다. 청각에 문제가 있는 친구를 위해 대리 시험을 치른 사
건의 전모를 알게 된 담당 강사는 결국 따뜻한 용서로 친구의 영어 시험
을 통과시켰다. 대리 시험을 나서는 만용과 치기가 친구와의 의리라고
정의할 수야 없겠지만, 이러한 일화는 친밀한 학우들과의 관계에 있어서
상대방의 입장을 십분 배려했던 그만의 세밀한 마음 씀씀이를 읽어볼 수
있는 대목 중 하나라 하겠다.

또 하나의 일화이다. 당시 경제적으로 궁핍했던 입장에 있었던 한 친
구와 함께 수학여행을 떠나고자 계획했던 이원일은 장난기 가득한 재치
와 친밀한 배려를 통해서 결국 그 친구와 함께 수학여행을 떠날 수 있게
된다. 여행을 떠나는 버스까지 배웅은 나와야 하지 않느냐며 부축이고
결국 버스까지 오게 된 친구를 우왕좌왕하는 참에 버스에 밀어 넣고 함
께 수학여행을 떠나게 되었던 것이다. 엉겁결에 수학여행 버스에 올라탔

던 이 친구는 수학여행비에 대한 고민에 빠져 있던 중, 이원일이 이미 그 비용을 대신 내준 것을 알게 된다.[113] 이러한 일화는 그를 '따뜻한 배려를 베푼 의리 있는 친구'로 한 사람의 마음 속 깊이 각인시키게 만들었다. 당시 그의 친절은 도움을 줘도 친구의 마음을 다치지 않게 헤아리는 사려 깊은 행동이었다. 물론 도움을 주려는 의도보다는 절친한 친구와 함께 수학여행을 보내고 싶었던 순수한 마음이 먼저 앞섰던 까닭이겠지만 말이다.

모두가 그랬듯이, 그 역시 이러한 아기자기한 학창 시절을 보냈다.

시간이 흘러 그의 학우들이 2학년을 즈음해서 하나둘 군대로 떠나고 난 후에도, 그는 여전히 학교에 남아 있었다. 졸업과 동시에 유학을 갈 생각을 하고 있었던 까닭이었다. 학우들이 지켜보았던 졸업반 즈음의 그는 술을 무척이나 좋아했다. 친구들이 군대로 떠나고 난 뒤 혼자가 된 듯한 외로움, 암담한 현실, 쉽지 않은 예술 세계에 대한 불안한 전망, 그런 것들이 그를 무척 번민하게 만들었던 것이다. 당시 생겼던 폭음하는 습관의 영향 탓인지, 그가 귀갓길에 내려야 할 버스 정류장을 지나치고 종점에서 내린 일이 한두 번이 아니었다.[114] 외롭고 힘들었던 탓일까? 이원일은 대학 상급반 시절부터 졸업하기 전까지, 한 친구가 운영하는 화실에 와서 술 마시고, 기타 치면서 노래하고, 자고 가는 일이 비일비재했다.[115]

아마도 이러한 불안한 상황 속에서도 예술가로서의 길을 뚜벅뚜벅 걸어 나가려는 그의 젊은 날의 초심을 유지할 수 있게 만든 것은 유학을 떠나야 되는 시기가 점점 가까워졌다는 불안과 긴장 때문이었을 것이다. 앞의 인터뷰를 통해서도 확인했듯이, 당시 조교나 동료들에게 이원일은 데생력이 좋은 학생으로 기억된다. 그는 당시 재현 기법에 충실한 구상

113) 앞의 강혁과의 인터뷰.
114) 앞의 강혁과의 인터뷰.
115) 앞의 강혁과의 인터뷰.

적 작품들로 교수들의 사랑을 듬뿍 받고 있던 모범적인 미대생이었다는 점에서, 그가 졸업 후에도 미술 창작의 길을 계속 걷게 될 것이라는 예측은 동료들에게는 당연한 것처럼 여겨졌다.[116] 그도 그럴 것이 이원일은 4학년 당시, 졸업 후 유학을 갈 것이라는 계획을 동료들에게 자주 이야기했는데, 그에게 적어도 10년간의 미래는 미술가가 되는 일련의 과정들을 그저 묵묵히 밟아 나가는 것에 초점이 맞추어졌다고 해도 과언이 아닐 것이다. 물론 그가 멀지 않은 미래에 미술가가 아닌 큐레이터로서의 삶을 살게 되지만 말이다. 그것은 당시 그로서도 '상상조차 하지 못한 일'[117]이었다. 창작에 대한 일련의 수련 과정은 그에게 헛된 것이 결코 아니었다. 일련의 '모든 과정 자체가 미술가의 입장을 이해하는 큐레이터가 되는데 있어 값진 자산이 되었음'[118]을 그가 언급하고 있듯이 말이다.

116) 앞의 유현상과의 인터뷰.
117) 이원일과의 인터뷰, 필자가 기획했던 《임진강시각예술축제_임진강, 황포돛배 길 따라 한강을 만나 서해로 가다》의 부대 행사였던 심포지엄의 사회를 맡았던 이원일이 행사 이후의 뒤풀이 자리에서 한 발언. 《심포지엄: 한국적 상황 인식과 문화/미술의 시각화》, 경기문화재단 다산홀, 2004. 9. 13.
118) 앞의 이원일과의 인터뷰

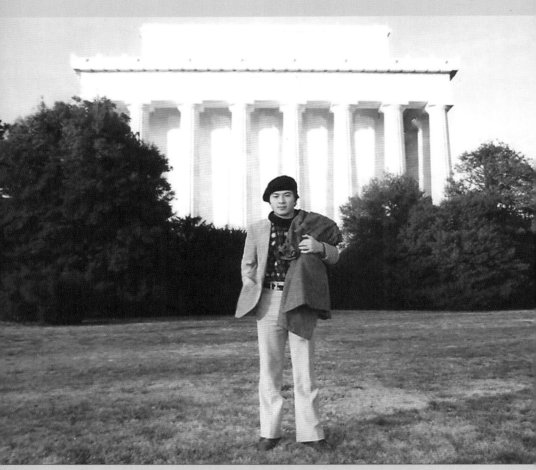

미국 유학 중인 이원일.

이방의 땅

"이곳 뉴욕은 지금 3월 중순인데도 눈이 오고 봄추위가 대단하단다. 5월까지 마음을 놓을 수가 없어요. 하도 변덕이 심한 해안성 기후이니까. 그럼 모두 건강에 조심하자. (...) 다음에 또 편지할게. 건강하게 안녕. ―뉴욕에서 오빠가"119)

미국에서의 유학120)을 시작한지 1년도 채 되지 않은 시기에 동생에게 보냈던 한 편지에는 새로운 환경에 적응하기 위한 단단한 각오가 곳곳에 배어 있다. 그에게는 새로운 기후와 새로운 학업이 펼쳐졌다. 그런 면에서 예술가가 되기 위한 수련을 지속하는 청년 이원일에게 미국에서의 유학은 미래의 희망과 꿈을 펼칠 새로운 서막이었다고 하겠다.

119) 이원일이 동생 이수경에게 보낸 편지. 1984. 3. 11.
120) 이원일의 미국 유학 기간은 1983년부터 1987년까지였다. 그는 중앙대학교 예술대학 서양화과를 졸업(BFA, 1983. 2.)한 후, 미국으로 출국(1983. 8. 31)하여 뉴욕대학교 미술대학원에 입학(1983)했고, 졸업(MA, 1987)했다. 이후 군 복무를 위해 귀국(1987. 11. 2.)했다. ― 이원일의 '자필 이력서'와 「병적기록표」참조.

대학 재학 중 대만으로 홀로 떠난 배낭여행 중 만난 현지인들과 함께(가장 왼쪽).

　　그런 만큼, 이원일은 새로운 세계에서의 삶을 위해 유학 전부터 준비를 단단히 했다. 대학에 재학 중이던 1982년의 어느 날, 외국으로 홀로 배낭여행을 떠난 것이다. 미지의 땅에서 자신의 인생을 개척해 나갈 유학을 미리 체험하고 싶었던 까닭이었다. 1982년 당시는 '해외여행 자유화'가 완전히 실시되지 않았던 상황[121]으로 인해, 까다로운 비자 발급 등 어려운 절차가 필요했던 시기였음을 감안한다면, 그의 대학생 당시의 여행 시도는 결코 쉬운 일이 아니었다. 이 때, 타이완으로 추정되는 여행지에서 찍은 한 장의 사진은 그가 각오한 심정을 대변하는 것처럼 보인다. 사진 속 인물들은 그가 여행지에서 처음 만난 사람들이었으니까 말이다.[122] 사진

<hr>

121) 1988년 외무부가 마련한 3단계 '해외여행자유화방안'을 설명하는 한 신문 기사에 따르면, 1988년 당시 해외여행 제한 연령인 40세를 35세로 낮추고 1989년에는 30세로 90년도에는 완전 자유화할 계획으로 밝히고 있다. 따라서 1982년 당시 병역 미필자였던 이원일은 해외여행을 위해서 병무청의 허가를 받아야 하는 까다로운 절차를 따라야 했던 것으로 보인다.「해외여행 90년 완전 자유화」,『동아일보』, 1988. 3. 12. 참조.
122) 임수미(이원일의 미망인)와의 인터뷰, 2013. 10. 6.

은 이미 오래전 친구들과의 관계를 보여주는 사진처럼 친밀한 분위기로 가득하다. 그런 면에서 이 사진은 그의 향후 대인 관계 및 사회적 인맥 관리에서 그가 보여 준 적극적 성향을 미리 보여 주는 것이라 할 수 있겠다.

미국 유학을 준비하는 당시 그의 각오는 비장했다. 유학을 떠나기 전 송별식으로 마련된 학우들과의 술자리에서 그는 아버지 이응우의 퇴직금을 자신이 고스란히 유학비

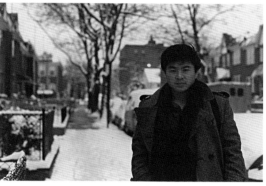

유학 초기 뉴욕 맨해튼에서의 이원일.

로 쓰게 될 경제적 어려움의 상황을 이야기하면서 미래적 성공에 대한 각오를 밝힌 바 있다. 당시 유학조차 꿈 꿀 수 없던 몇몇 친구들에게는 당시 경제적 어려움을 토로하던 그의 말이 마치 호사가의 불만처럼 들리는 게 어쩌면 당연했을 것이다. 한 친구의 부러움과 시기가 섞인 농담조의 말 한마디에 발끈해서 그가 술자리를 난장판으로 만들었던 한 사건[123]은 친구들 사이에서 유명한 일화이다. 그만큼, 그에게 유학이라는 것은 '유복한 집안의 자녀가 거쳐야 할 수순' 처럼 진행되었던 과정이 결코 아니었다. 그것은 경제적으로 그다지 넉넉하지 못한 형편 속에서의 결단이었고 모험이었다.

123) 강혁, 유현상(중앙대 79학번)과의 인터뷰, 2014. 7. 1.

게다가 오랜 시간 동안의 철저한 준비 과정도 필요했다. 이원일이 유학을 시작했을 1983년 당시에는 자비 유학에 외국어 시험이 있었고 여러 까다로운 조건이 있었기 때문이었다. 1988년에서야 비로소 대학 졸업생의 자비 유학 외국어 시험의 폐지가 국무회의를 통해 추진되었고,[124] 이어 1994년에 고교 졸업생의 자비 유학 외국어 시험이 폐지되고 해외 유학 자율화가 시작[125]되었으니, 1983년에 유학을 떠났던 이원일은 외국어 시험을 거쳐야만 했던 것으로 보인다. 그는 어학 자격시험을 통한 어학 능력이 인정되어 바로 뉴욕대학교 석사 과정으로 입학할 수 있었다. 이처럼 어려운 과정을 거쳐 그가 비로소 새로운 땅에서의 공부를 이어 갈 수 있게 된 것이었다.

그야말로 세상은 넓었다. 미국은 이원일의 창작 세계를 드넓게 펼쳐 나가기 위한 기회의 땅이었다. 특히 그가 자리 잡은 뉴욕은 당시만 해도 세계의 현대미술 중심의 현장이었다. 그는 화랑 미술관 탐방이 가까운 곳에 자리 잡고 소호, 더러는 첼시 등 미술 현장을 바지런하게 탐닉하고 다니면서 자신의 예술가로서의 미래를 꿈꾸었다.

당시 뉴욕대의 페인팅 과정은 자유로운 수업 분위기였다. 그는 중앙대학교 재학 시 시도했던 구상 경향의 작품으로부터 탈주해야만 할 당위성을 세계미술 현장을 탐방하면서 찾아내었다. 그에게 미술 창작의 세계를 좁은 '우물 안 개구리'의 상황으로부터 곱씹고 곱씹던 그의 예술관을 일시에 벗어날 수 있는 계기를 마련해 준 셈이었다. 그는 구상을 벗어난 작품들을 지속적으로 실험했다. 그럼에도 페인팅이라는 매력은 끝내 탈피하지 않으려고 고집을 부리기도 했다. 그는 구상과 비구상의 접점에서

124) 「고졸 자비 유학 허용, 대졸 이상은 외국어 시험 면제」, 『매일경제신문』, 1988. 4. 15.
125) 1994년 5월부터 자비 유학 외국어 시험을 폐지하고, 고졸 학력 소지자들에게도 해외 유학을 허가함으로써 해외 유학 자율화가 비로소 시작되었다. 「고졸 이상 유학 자율화」, 『매일경제신문』, 1994. 4. 15. 31면. 아울러 조기유학으로 통칭되는 초중생에 대한 자비 해외 유학 완전 자율화가 시행된 것은 2000년 11월 이후부터이다. 「해외 유학 완전 자율화」, 『경향신문』, 1999. 12. 1. 26면.

1980년대 말 뉴욕에 유행처럼 번진 '뉴페인팅 new painting'이라는 표현주의 경향의 작품에 매료되었고, 당시 일던 포스트모더니즘의 담론을 피부로 체감하면서 작업에 매진할 수 있었다.

그러나 그가 뉴욕대에 학생으로 재직할 시 어려웠던 경제 상황은 창작활동에 매진하고 세계미

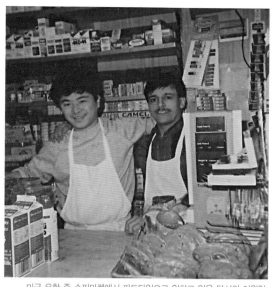

미국 유학 중 슈퍼마켓에서 파트타임으로 일하고 있을 당시의 이원일.

술 현장을 여유롭게 들러볼 수 있는 시간을 허락하지 않았다. 처음에는 등록금 등 생활비 일체를 지원받으면서 유학 생활을 했지만, 어려운 가정 형편을 생각할 때, 지속적으로 가족의 도움을 받을 수는 없었기 때문이었다. 그로서는 경제적 자립에 대한 필요성 때문에 여러 일을 전전해야만 했다. 택시 운전,[126] 번역, 주유소 및 슈퍼마켓의 아르바이트 등, 그는 유학생이 할 수 있는 많은 일들을 거쳐야 했다.[127] 서구인들과 부딪히며 벌였던 생활 전선에서의 비루하고 구차한 삶이란 이루 말할 수 없는 지경이었을 것이다.

그는 당시 아버지가 보내 준 등록금을 가지고 향후의 등록금뿐 아니라 창작 활동을 위한 생활비도 함께 벌려는 생각에 작은 사업을 벌이기도 했다. 그것은 다름 아닌 가방 장사였는데, 그는 이 장사를 시작하기도 전에 접어야만 했다. 한 트럭 분량의 가방을 구입해서 새로운 미국 생활에

126) 김동건, 이원일과의 인터뷰, 〈김동건의 한국, 한국인〉, 월드 큐레이터 이원일 편, 2008. 7. 7. KBS 2TV.
127) 앞의 임수미와의 인터뷰, 앞의 강혁, 유현상과의 인터뷰.

뉴욕대 졸업 전시에서.

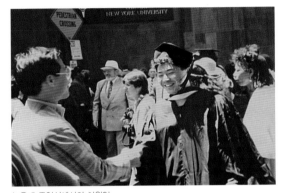
뉴욕대 졸업식에서의 이원일.

대한 희망에 부풀어 잠시 카페에서 맥주 한 잔을 하고 있는 동안, 한 흑인이 정차해 두었던 차를 통째로 훔쳐 달아났던 것이었다. 그 순간은 찰나의 순간이었다. 그는 자신의 피와 땀이 묻어 있는 자신의 미래를 잃어버리는 순간을 눈앞에서 목도해야만 했다. 이 기억은 그의 유학 생활 내내 그를 괴롭혔다.

이 사건 이후 그는 한동안 빵과 수돗물로 근근이 생계를 이어 가며 유학 생활의 미래를 두고 자신의 실수에 절치부심했다. 다행히 이 소식을 들은 한국의 가족 도움으로 학업을 지속할 수 있었지만, 그 일은 이원일에게 예술가로서의 삶을 살아가는데 있어 경제적 상황을 어떻게 개척해 나가야 하는가에 대한 문제의식을 제기하게 만들었던 소중한 경험이 되었다. 여전히 손톱깎이 등 잡화 소매와 각종 아르바이트로 유학을 위한 생계비를 마련해 가면서 배움과 일을 병행해야만 했다.

그는 이처럼 어려운 과정들을 극복하고 정해진 학업을 무사히 마칠 수 있었다. 이 과정 속에서 그는 동양인으로서 서구에서 받는 차별의 경험을 뼈 속 깊이 체험하게 된다. 그가 미국 유학 중 황인종으로서 받았던 차별 대우의 한 사례로, 반소매를 입고 다닐 때, 가슴에 털이 없다는 이

유로 놀림을 받았던 경험[128]을 소개하기도 할 만큼, 그는 사소한 사건들로부터 이와 같은 인종 차별에 대해 심각하게 인식하고 있었다. 이러한 경험은 단순한 인종 차별적 경험으로 치부하기보다는 훗날 자신의 글로벌 큐레이팅에서 서구의 체제 자체를 식민지적 사유의 체계로 바라보게 만드는 계기가 되기도 한다. 석사와 박사 과정에 이르는 학업 기간 동안 체험했던 서구 미술사의 시각과 서양미술에 대한 그의 견해들이 이러한 관점을 더 구체화한 것이었음은 물론이다.

　그는 실기 석사를 마친 후 박사 과정을 미술사로 선택했는데, 이러한 결단은 미술에 대한 이론 연구의 필요성을 절감한 탓이기도 하겠지만, 작업을 지속할 수 없는 상황이 도래할 때 할 수 있는 또 하나의 진로를 열어 두고자 했던 계획 때문에 비롯된 것이었다. 그러나 이러한 계획은 그의 생각처럼 쉽게 실현되지 않았다. 한국 남자들이 마땅히 해야 할 '군 복무'가 늘 짐처럼 그의 앞에 놓여 있기 때문이었다. 더욱이 28세가 넘기 전에 군 입대를 해야만 되는 병역법[129]으로 인해 박사 과정을 밟던 중 5년간의 유학 생활을 중도에 포기하고 그는 더 이상 연기할 수 없는 군 복무를 위해 1987년 귀국해야만 했다.

128) 김동건, 이원일과의 인터뷰, 〈김동건의 한국, 한국인〉, 월드 큐레이터 이원일 편, KBS 2TV, 2008. 7. 7.

129) 1989년 이전에는 군대를 다녀오지 않은 사람이 해외를 나갈 경우엔, 재정 보증인에 귀국을 보장하는 신원 보증인 등이 있어야만 여권 발급이 가능했기 때문에 재정 보증을 받을 만큼 여력이 없는 경우에는 유학은 쉽게 꿈조차 꿀 수 없는 상황이었다. 당시에는 군 입대를 위해 귀국을 하지 않는 상황이 생기면 재정 보증금을 국가에 귀속시키고, 신원 보증인은 형사 처분을 받았다. 아울러 2000년 해외 유학이 완전 자율화된 이후에도 "박사 과정은 만 28세가 되면 귀국, 병역 의무를 이행해야만 한다"는 규정이 있었던 만큼, 그 이전에 군 복무 해당자에 대한 정책은 얼마나 더 까다로웠는지를 짐작케 한다. -「해외유학 완전 자율화」, 『경향신문』, 1999. 12. 01. 26면, 참조.

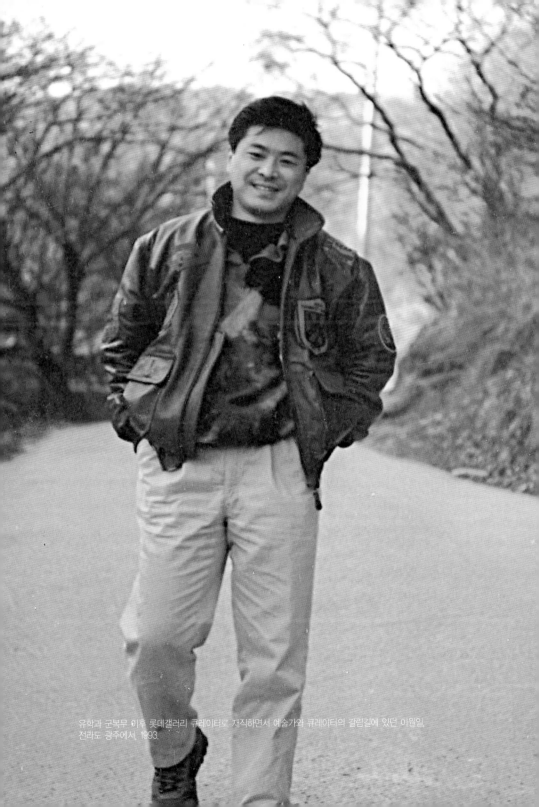

유학과 군복무 이후 롯데갤러리 큐레이터로 재직하면서 예술가와 큐레이터의 갈림길에 있던 이원일.
전라도 광주에서, 1993.

예술가와 큐레이터의 갈림길

"제가 사실은 작가 지망생이었고요. 그림을 그렸는데. 지금 도움이 된다고
생각하는데... 작가가 조금 많다는 생각을 했었고요. 제가 뉴욕대학에서 공
부를 했을 때 평론 쪽에도 관심이 있고 그림을 제대로 그리려고 하다 보니
까 또 책을 읽게 되었죠. 제게는 제2의 세계도 재미있었죠. 제일 재미있는
이야기는 레오 카스텔리(Leo Castelli, 1907~1999)라는 큐레이터라고 화상계의
대부가 계시는데 그 분을 엘리베이터에서 만났는데 향수 냄새도 아주 너무
멋졌고... 살아 있던 전설을 엘리베이터에서 만나고 나서 제가 이런 사람처
럼 한번 되어 보겠다는 생각을 하게 되었죠. 그러한 유학 시절의 꿈이 지금
이루어지고 있는 과정 같습니다."[130]

상기의 인터뷰에 근거할 때, 이원일은 유학 당시부터 큐레이터를 자신
의 미래적인 직업으로 어느 정도 고려하고 있었음을 확인할 수 있다. 사

130) 김동건, 이원일과의 인터뷰, 〈김동건의 한국, 한국인〉, 월드 큐레이터 이원일 편,
 KBS 2TV, 2008. 7. 7.

유학을 마치고 귀국 직후 입대를 앞두고 토탈미술관 나들이에서 1987.

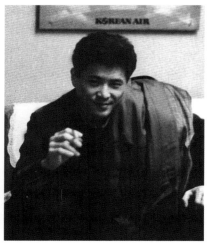

유학 이후 군대에 입대하기 전.

회자의 "큐레이터라는 직업을 가지게 된 것은 언제부터인지"라는 질문에 대한 답으로 이원일이 위와 같이 말했던 것을 유념한다면 그의 큐레이터에 대한 미래적 희망은 미국 유학 기간으로부터 싹텄던 것이라 하겠다. 물론 당시의 꿈이란 '그림을 제대로 그리기' 위해 부가적으로 자신에게 요청된 책 읽기와 이론 공부 등이 점진적으로 진행되면서 구체화된

것이었다. 상기의 인터뷰에서 확인하듯이 당시까지만 해도 그가 큐레이터에 대한 미래적 희망은 실기를 위한 평론이나 이론에 대한 공부의 필요성에 대한 인식으로부터 발원한 것이었다. 어떤 면에서 그것은 레오 카스텔리라는 유명 인사를 만났던 경험으로부터 불현듯 떠오른 '제2세계'에 대한 관심처럼 막연한 것이기도 했다. "향수 냄새도 아주 너무 멋졌고... 살아 있던 전설 역사를 만나고 (...) 이런 사람처럼 한번 되어 보겠다는 생각"이라는 그의 진술에서 우리가 살펴볼 수 있듯이 당시의 큐레이터에 대한 비전은 막연한 장밋빛 기대였을 뿐이었고 그것에 대한 계획이 구체화된 것은 아니었다. 큐레이터로서의 삶이든, 예술가로서의 삶이든 이러한 둘 사이에서의 갈림길에 대한 선택은 한국의 남자로서 행해야 할 의무인 군 복무 뒤로 미루어져야만 했다.

 그는 나이에 따른 의무적 군 복무의 마지막 시기에 유학을 중단하고 1987년 귀국했다.[131] 그는 1988년 육군에 입대하여, 대학 재학 시 이수했던 학생 군사 교육으로 4개월 단축 혜택을 받아[32] 병장으로 만기 제대[133]했다. '병적 증명서'에 표기된 그의 병과(주특기)는 061이다. 필자가 육군 병적 담당자에게 문의한 결과, 당시의 이 병과 코드의 한글 표기는 '심리전선전'이었다. 그러니까 '심리전'과 '선전'이라는 말이 합성된 의미이다. 이 흔하지 않은 병과는 그가 복무했던 부대명을 확인하면 명확해진다. 그는 훈련병 입소[134]와 28연대 훈련병 시절[135]을 거쳐 '정보사'에 자대 배치[136]를 받았던 것이다.

131) 「귀국일: 1987. 9. 18」, 『병적기록표』, 2014. 8. 20. 용산구청장.
132) 「학생군사교육 이수 4개월 단축, 정인(병)대외 15호 (1990. 2. 14)」, 『병적기록표』, 2014. 8. 20. 용산구청장.
133) 「병과(주특기): 061, 기간: 1988. 2. 24~1990. 4. 19. 전역 구분: 만기」, 『병적증명서』, 2014. 8. 20. 인천경기지방병무청장.
134) 「소속: 입대2훈입소대대, 일자: 88. 2. 24, 직책: 2훈 인명, 근거:(병)제160호」, 위의 『병적기록표』.
135) 「소속: 전속28연대, 일자: 88. 3. 2.(~4. 26), 직책 2훈 인병, 근거: (병)제160호」, 위의 『병적기록표』.
136) 「소속: 전속 정보사, 일자: 88. 4. 27, 직책 2훈 인병, 근거:(병)대티제 270호」, 위의 『병적기록표』.

이원일의 병적기록표.

'정보사'는 '국군정보사령부'의 줄임말이다. 주지하듯이 정보사는 3군의 여러 첩보부대를 1990년에 통합한 부대이다. 정보사의 전신[137]은 '북파공작대'를 운영했던 부대[138]로 우리에게 알려져 있다. 이 부대들의 존재는 우리에게 영화 〈실미도〉[139]의 개봉으로 인해 구체적으로 알려지게 되었고, 영화의 흥행 이후, 사회적 반향을 일으켜 결국 북파공작원 출신을 위한 특별법이 제정되었다. 이 특별법은 북파공작원. 즉 특수임무수행자를 "1948년 8월 15일부터 2002년 12월 31일 사이에 대통령령이 정하는 기간 중 군첩보부대에 소속되어 특수임무를 하였거나 이와 관련한 교육, 훈련을 받은 자로서 제4조 제2항 제1호에 의하여 특수임무수행자로 인정된 자"[140]로 규정하고 있다. 이원일의 전역일이 1990년 4월 19일이었다는 점을 상기할 때, 그 역시 첩보와 관련한 특수임무로 군생활을 했음을 알 수 있다.

그런 탓일까? 그가 전역 시 '정보사령부 특수공작 제9팀' 소속 후임병

137) 육군 첩보부대(HID, Headquarters of Intelligence Detachment), 해군 첩보부대(UDU, Underwater Demolition Unit), 공군 첩보부대(OSI, Office Of Special Investigation) 등의 각 군 정보부대는 1990년대에 접어들면서 다시 통합되어 국군정보사령부(KDIC, Korea Defence Intelligence Command)로 흡수되게 된다.

138) "육군의 HID(1951년 3월 창설)는 규모 면에서 가장 컸고, 해군의 UDU(1949년 6월 창설)은 가장 오래된 북파공작대란 기록을 갖고 있다. 가장 강력한 북파공작은 북한 내부에 깊숙이 침투하는 공군의 OSI에게 할당됐다." ─박종진, 「분단의 희생양 북파공작원」, 『데일리한국』, 인터넷판, 2014. 1. 8; 양낙규, 「실미도 능가하는 북파공작원 '비둘기편대'」, 『아시아경제』, 인터넷판, 2012. 2. 4. 참조.

139) 강우석 감독, 〈실미도〉, 2003. 12. 24. 개봉,

140) 대한민국 국회, 「제2조(정의)」, 『대한민국 특수임무수행자 보상에 관한 법률』, 제12567호, 2014. 5. 9. 일부개정 시행 2014. 5. 9.

들로부터 받았던 '전역 기념패' [141]에는 '멋진 사나이'의 세계가 물씬 풍긴다. 벽시계용 기념패의 가운데에는 낙하산을 매고 비행기로부터 막 낙하 중인 군인의 뒷모습이 담겨져 있고, 그 주위로 케이원(K1) 소총, 수류탄, 단도, 소총 탄피 등의 모형과 부대 마크가 배치되어 있어 소속 부대의 용맹한 이미지를 잘 드러내고 있다. 기념패 맨 위에는 "고통은 사람을 강하게 만든다"라는 의미심장한 문구가 씌어져 있다. 게다가 전역패에 새겨진 '정보사령부 특수공작 제9팀'이란 소속명은 그의 군 복무가 보통의 특수임무가 아니었음을 상상하게 만든다.

그러나 그가 해당 년도에 정보사에 소속되어 첩보 관련 군 복무를 했던 '특수임무수행자'였음에는 분명하지만, 그가 북 침투를 목적으로 한 북파공작원으로 군 복무를 한 정황은 없다. '병적기록표'를 확인하니 '심리전선전'이라는 병과 아래서 '영어통번역병' [142]으로 보직을 처음 맡았다가 후일 '행정병' [143]으로 보직이 변경되었고 이 행정병으로 전역[144]했음을 확인할 수 있다. 즉 특수임무 관련 영어통번역과 행정의 보직으

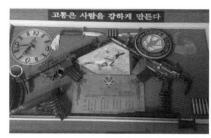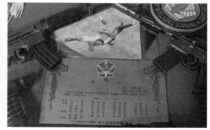

이원일이 군대 전역 시 부대원들에게 받았던 전역패, 1990. 4. 19.

141) "축 전역, 군번 13864731, 병장 이원일, 귀하의 전역을 진심으로 축하드리며 앞날에 무궁한 발전과 행운이 깃들길 기원합니다. 1990. 4. 19. 정보사령부 특수공작제7팀 일동"

142) 「전속 및 보직 / 소속: 181문서정보부대, 일자: 1988. 5. 7, 직책: 영어통번역병, 근거: 전인(병) 대내 29호」, 『병적기록표』. 2014. 8. 20. 용산구청장.

143) 「보직 변경 / 소속(필자 내용이 확실하지 않음), 일자: 1988. 9. 24, 직책: 행정병, 근거: 정인(병)대내 69호」, 위의 『병적기록표』.

144) 「전역 / 소속: 정보사, 일자: 1990. 4. 19, 직책: 49-1, 근거: 정인(병) 대외 26호」, 위의 『병적기록표』-여기서 직책의 '49-1'은 전역과 관련한 법 조항이다.

로 복무했음을 확인할 수 있다. 물론 그가 영어통번역병과 행정병으로 근무하면서 '사복을 입고 자주 휴가를 나갔지만',[145] 국군정보사령부의 특성상, 특수 임무의 어려움이 언제나 뒤따랐을 것이며, 병과의 특성상 그의 군 복무는 결코 쉽지 않았을 것이다.

한편, 그의 자대 배치는 그의 자발적인 지원에 의한 것이 아니라 훈련병 세월을 거치면서 차출된 결과[146]였는데, 그것은 자신이 바라는 바대로 진행되지 않는 세계였다. 그의 이러한 경험은 그에게 '새로운 세상에 대한 고민'과 '세상에 대한 새로운 고민'을 동시에 안겨 주었다. 즉 배움이라는 과정 이후 그가 경험한 첫 조직이자 축소판 사회에서 적응에 대한 고민뿐 아니라, 제대 이후 도래할 또 다른 세상에 대한 새로운 고민들을 지속하게 만들었다고 할 것이다.

그런데 이와 같은 특수 임무를 통한 군 생활은 그가 향후 자신의 인생에서 정작 도전하고픈 새로운 조직을 준비하는 예비 경험에 다름 아니었다. 3년간의 특수 임무의 군 생활은 그에게 위계적 조직에서의 충성과 엄중한 규율과 질서를 체득하게 만들었다. 향후 치열한 경쟁 사회에서 자신의 미래를 개척해 나가야 할 이원일에게 이러한 특수 임무의 군대 경험은 국가관 수립의 문제 뿐 아니라 자신의 개인적 정체성을 함양하는데 있어서도 매우 큰 영향을 미치게 된 것으로 보인다.

이러한 조직과 질서에 대한 신뢰는 물론 학창 시절부터 비롯된 것이었다. 예를 들어 그는 자신보다 나이가 아무리 많더라도 학번이 후배일 경우는 말을 놓으면서 후배로만 대했다고 한다.[147] 이러한 이야기는 우리로 하여금 그가 군 생활에서의 위계를 매우 중요시했을 거라는 추측을 가능하게 한다. 그가 제대 후, 미술 현장에서 자신에게 맡겨진 일을 막중한 사명 같은 일로 각인시켜 그것을 성공적으로 실행하는 일에 집착하거

145) 강혁(중앙대 79학번)과의 인터뷰, 2014. 7. 1.
146) 임수미(이원일의 미망인)와의 인터뷰, 2013. 10. 6.
147) 유현상(중앙대 79학번)과의 인터뷰, 2014. 7. 1.

나, 불도저처럼 맡겨진 일을 밀고 나가는 저돌성을 발휘하는 것도 일정 부분 이러한 학창 시절과 군 생활의 영향 때문이라고 할 수 있겠다.

어떠한 면에서, 그의 '정보사'에서의 특수 임무에 대한 경험은 향후 그가 글로벌 큐레이터로 활동하게 된 이후에 아래의 인터뷰를 통해서 밝힌 '전쟁터', '행복한 예술전투기 조종사'와 같은 말들을 잉태케 한 근원적인 바탕이다. 그는 큐레이터 업무를, 경쟁 체제에서 무엇인가 전투와 같은 치열한 싸움을 벌여 나가야 것으로 인식하고 있었던 것이다.

> "안개와 폭우가 흩뿌리는 서구의 하늘을 독자적인 이론과 아시아적 비전을 장착한 채 전투 태세로 날아다니다 귀환 시엔 비록 너덜거리는 날개로 돌아오지만 나는 정말 행복한 예술전투기 조종사다."148)

그러나 이러한 자신감에 찬 발언이 나오기 전의 상황은 그리 녹록하지 못했다. 큐레이터의 길에 발조차 들이지 못하고 막연히 희망만 하고 있을 때 그에게 제일의 화두는 여전히 예술가로 활발한 활동을 펼치고자 하는 욕구를 어떻게 실현하는가에 관한 계획과 실천이었다. 그가 군 제대 이후 예술가로서의 활동에 대한 비전을 가지고 활동하는 중, 느꼈던 감정을 그는 "이기고 싶은데 자본이 없다"149)는 말로 토로한 바 있다. 하고 싶은 예술 활동을 펼쳐 나가기에 당시 막막한 생계의 문제는 도외시할 만한 것이 결코 아니었다. 제대 후인 그는 몇 대학에서 시간강사로 일하면서 영화 및 텍스트 번역 일을 간헐적으로 했지만,150) 자신의 활동 영

148) 이영란, 「나는 행복한 예술전투기 조종사—큐레이터 이원일」, 『헤럴드경제』, '라이프' 면, 2010. 4. 1.
149) 앞의 임수미와의 인터뷰.
150) 실제로 확인하기 쉽지 않지만, 그는 필자에게 샤론 스톤(Sharon Stone) 주연의 영화 〈원초적 본능(Basic Instinct, 1992)〉의 영한 자막 번역이 자신의 작업이었다고 자랑스레 이야기하곤 했다. 아울러 그는 1997년 〈성곡미술관〉의 큐레이터(1996-2001)로 근무할 당시 통번역 일에서 손을 놓긴 했지만, 가끔씩 미술계의 번역 청탁을 뿌리치지 못하고 일을 맡아 도와주곤 했다.

이원일 개인전, 단성갤러리, 1994. 6. 5.

역에서 막연한 관심이었던 큐레이터로서의 직업을 실현시킨 첫 출발은 한 갤러리에서였다.

그는 1990년 제대 이후 1992년부터 1993년까지 〈롯데갤러리〉에서 큐레이터로 일하면서도 붓을 놓지 않기 위해 부단히 노력했다. 여전히 본업은 화가라는 인식을 지니면서 말이다. 그도 그럴 것이 큐레이터 활동 중에도 그는 여러 단체전에 간헐적으로 활동하면서 1994년도에 개인전[151]을 가졌던 것으로 봐서, 당시로서는 큐레이터를 본격적으로 자신의 직업으로 삼으려 노력했다기보다는 예술가로서의 직업과 병행해 나가는 중이었다고 하겠다.

이 당시 이원일의 작품은 구상과 추상이 어우러진 신화적 주제의 회화[152]였다. 실제로 우리는 그가 남긴 개인전 당시의 사진을 통해서 그의 작품을 살펴볼 수 있다. 모델링 컴파운드Modeling Compound를 통해 저부조를 구축한 무채색의 빗살무늬, 그 위에 올라선 기호적 도상, 전통과 역사에 대한 주제 의식을 가늠하게 하는 유적, 유물의 이미지, 그리고 보색적 대비

151) 《이원일 개인전》, 단성갤러리, 1994. 6.
152) 홍순환(중앙대 84학번)과의 인터뷰, 2014. 7. 10.

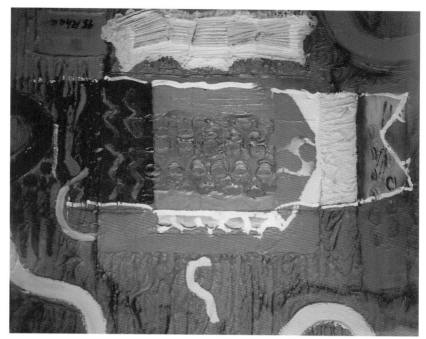

등이 교차하는 그의 회화는, 그가 유학했던 당시의 미국에서 유행했던 그래피티의 영향이 엿보인다. 이원일이 동문들에게 미국 유학 당시에 보았던 바스키아와 같은 그래피티 작업에 대해서 자주 이야기했던 것을 상기한다면,153) 이러한 해석은 일정 부분 타당하다.

　이런 차원에서 유학 이후의 이원일의 작업은 대개 재현 회화를 해체하는 그래피티의 한국적 변용이라고 평가해 볼 수 있겠다. 그가 시간강사로 강의 시간에 학생들에게 선보였던 작품 또한 이러한 자연, 유적, 신화와 같은 이미지들이었으며 그가 강조하는 내용도 "한국적 상황에서 서구 정전에 대한 재해석과 그것을 뛰어넘는 새로움의 창조가 필요하다"154)는

153) 앞의 유현상과의 인터뷰.
154) 이원일은 필자가 대학 3학년 때, 시간강사로 한 학기 동안 '현대미술론' 이라는 강의
　　를 맡은 바 있다. 여기서 그의 작품을 소개하면서 했던 발언.

메시지였다는 점에서 서구와 비서구에 대한 양자 간의 회화적 질문은 당시에 계속되었던 것으로 보인다. 이원일이 대학 재학 시 "많은 학생들이 그랬듯이, 구상적 인물화를 그렸다"[155]는 동기들의 회상을 상기한다면, 유학 이후의 이와 같은 작업 세계는 재현적 회화의 해체를 통한 일련의 변화를 거치는 중이었다고 할 수 있겠다.

그가 예술가와 큐레이터의 갈림길에서 심각하게 고민을 하게 된 지점은 그가 〈롯데갤러리〉 근무 당시 만났던 임수미와의 결혼을 준비하면서였다. 그녀와 사귀는 동안에도 그는 큐레이터로 일하면서, 개인전을 여는 등 예술가의 길을 접지 않았다. 개인전 당시 큰 그림도 팔리고[156] 작가로서의 길도 장밋빛처럼 설계되는 시점에서 예술가의 길을 포기하는 일은 모든 것을 포기하는 것과 다를 바 없었다. 그렇지만 그로서는 결혼에 임박하면서 예술가와 큐레이터의 갈림길 속에서 먼저 확실한 하나의 길을 정하고 그 길을 향해 나갈 필요가 있었다.

이윽고 1994년 임수미와의 결혼과 함께 〈롯데갤러리〉를 그만둔 그는 1995년부터 〈토탈미술관〉에서 큐레이터로 일하게 된다. 이즈음부터 이원일은 예술가의 길을 접고 큐레이터로서의 길에 본격적으로 접어들게 되었다. 이때부터 그는 이전까지의 큐레이터에 관한 막연한 희망 혹은 예술가의 길과 병행할 수 있는 생계 수단이라는 관점으로부터 한 단계 발전해 나갔던 것이다. 그것은 결혼한 가장으로서 가족의 생계를 책임져야 하는 보다 현실적인 문제로부터 기인한 것이었다.

유학 이후, 군 입대를 두고 예술가로서의 미래를 고민할 즈음, 콧바람 쐬러 들렀던 〈토탈미술관〉에서 촬영했던 기념사진 속 이원일은 자신의 미래의 어느 날을 이곳에서 일하면서 보내게 될 줄을 알았을까? 그가 예술가와 큐레이터의 갈림길에서 고민하며, 본격적으로 큐레이터로서 일

155) 앞의 유현상과의 인터뷰.
156) 앞의 임수미와의 인터뷰.

하게 된 계기는 '출퇴근 없는 예술가'가 아닌 '출퇴근하는 직장인'으로서 생계를 책임져야 할 가장의 책무가 크게 작용한 것으로 보인다. 달리 말해, 이원일이 예술가의 길을 접고 큐레이터로서의 길을 미래적 직업으로 선택하고 본격적으로 경력을 쌓아 나가게 된 가장 큰 계기는 바로 임수미와의 '결혼'이었다. 즉 그는 결혼으로 인한 가장으로서의 책무에 대한 스스로에 대한 중압감 때문에 월급 없는 예술가보다는 월급 있는 큐레이터로서의 길을 걸어 나갔던 것이다.

결국, 이원일이 지녔던 예술가에 대한 포부는 대학에서 서양화를 전공하고 10년이 넘는 기간 동안 그림 공부를 하면서 마지막 단계였던 미국 유학의 삶까지 이어졌음에 불구하고, 그는 화가로 살기보다는 최종적으로 큐레이터의 삶을 선택했다. 결과론적으로 예술가가 되는 공부를 해 왔으면서, 정작 그는 예술가로서의 삶보다는 예술가들과 함께 하는 삶을 살았다고 할 수 있겠다. 물론, 큐레이터란 예술에 관한 다양한 소양을 기본으로 한다는 점에서 그의 예술가 되기의 과정 속에서 배우고 익힌 모든 것들이 결국 큐레이터의 역할에 필요한 자양분이 되었음에 틀림없다. 그가 배운 그림도, 음악도, 영어도 그의 큐레이터 생활에 고스란히 녹아서 그의 큐레이팅에 일조했다면 그의 오랜 예술가로서의 삶은 이원일이 당시 생각조차 하지 못했던 큐레이터의 삶을 위한 준비 기간에 해당한다고 할 수 있겠다.

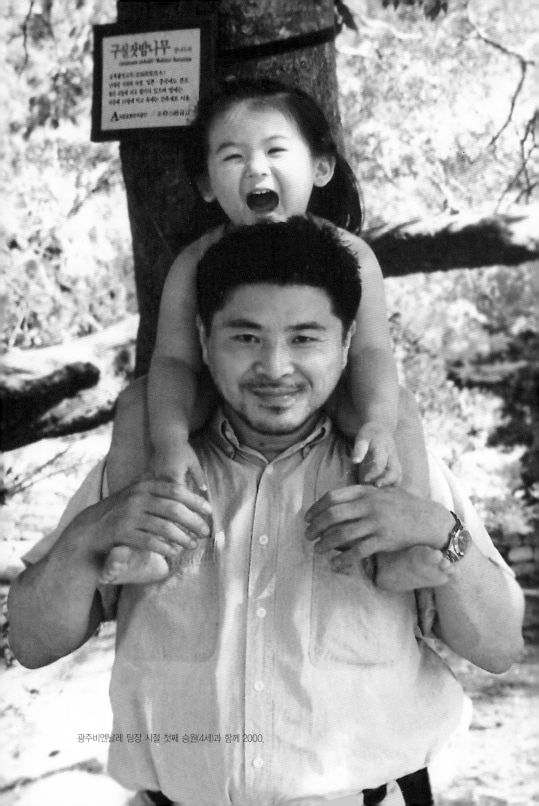

광주비엔날레 팀장 시절 첫째 승원(4세)과 함께 2000.

또 하나의 가족과 미술관 큐레이터

"한 번 거절했었죠. 그런데도 아주 적극적이었어요. 청혼도 그랬지만... 자신이 원했던 모든 일들을 목표로 한번 정하면 절대로 놓치지 않고 끝까지 밀어붙이는 성격이었어요. 특히 결혼 후에는 가장이라는 무게가 아마도 크게 작용하지 않았나 싶어요."157)

이원일이 결혼하기 전까지 가족이란 '아버지 이응우, 어머니 유정선, 동생 이수경' 이었을 뿐이었다. 당시까지 그에게는 아들과 오빠의 역할만 있었을 따름이었다. 그에게 남편으로서의 역할을 맡아야 할 '또 하나의 가족' 을 갖게 한 임수미와의 결혼은 1994년의 일이었다. 앞서 살펴보았 듯이, 이 시기는 그가 〈롯데갤러리〉에 큐레이터로 있을 당시였고, 예술가 와 큐레이터의 두 마리 토끼를 잡고 있으면서 어느 쪽으로 발길을 돌릴 지 고민하던 시기였다.

157) 임수미(이원일의 미망인)와의 인터뷰, 2014. 2. 7.

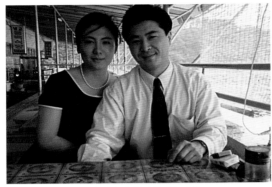
롯데갤러리 큐레이터 시절, 연애 당시의 임수미와, 1993.

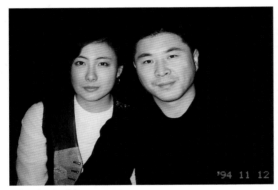
결혼 이후 임수미와, 1994. 11. 12.

이원일은 인생의 동반자 임수미[158]를 〈롯데갤러리〉에 큐레이터로 재직했던 1992년 가을에 만났다. 당시 〈롯데갤러리〉에서 개인전 중이었던 한 작가의 어시스턴트를 위해 전시 기간 중 잠시 데스크에서 일했던 임수미와 연애할 절호의 기회를 이원일은 놓치지 않았다. 그는 임수미에게 끈질긴 구애를 보냈다. 그녀는 이원일의 이러한 적극적인 청혼을 받고, 매사에 자신감 넘치는 정열적 태도에 감복해서 연애를 시작하게 된다. 이처럼 그는 평소에도 목표를 한번 정하면 절대 놓지 않고 끝까지 밀어붙이는 성품이었다. 그것이 일이든 사랑이든 말이다.

결국 청혼을 했던 이원일은 몇 가지 약속을 지키는 조건 아래서 임수미로부터 결혼 승낙을 받게 되는데 그 중 하나가 다름 아닌 임수미의 유학이었다. 결혼 전 약속대로 이원일은 1994년 결혼[159] 후 얼마 안 되어 1995년 여름부터 시작된 임수미의 미국 유학으로 인해 떨어져 지내게 된다. '또 하나의 가족'이 생겼지만, 혼자의 삶을 다시 시작한 그로서는 얼

158) 임수미(1969~), 이원일의 미망인, 유리섬박물관, 맥아트미술관 큐레이터.
159) 1994. 9. 10, 강남 청담동의 한 성당.

마나 힘들고 어려운 인내의 시간이었을까? 그녀가 유학을 마치고 돌아오는 1997년에 이르기까지 2년간의 외롭고 인내하기 어려웠던 기간은 외려 이원일에게 있어 다양한 큐레이팅의 과업을 본격

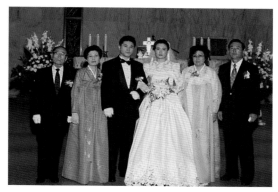

임수미와의 결혼식, 1994.

적으로 펼쳐 나가는데 있어 매우 주요한 시기가 되었다. 그녀의 아내가 돌아오기까지의 시간을 결코 허투루 보낼 수 없었을 테니까 말이다. 임수미와 한시적으로 떨어져 지내는 시간이 그로서는 몸이 힘들었던 시절이었음에도 결혼을 통해 심적 평안을 안겨준 시절이었음에 분명하다. 이 기간은 그에게 서서히 큐레이팅에 대한 열망의 열매를 맛보게 한 시절이었기 때문이다.

결혼 후 〈롯데갤러리〉를 그만두었던 그는 임수미가 유학을 떠난 해, 무엇인가 가장으로서의 책무를 담당해야만 했다. 그는 어느 날 누군가에게 한 통의 편지를 쓴다. 그리고 얼마 후 한 미술계 인사는 한 통의 편지를 받게 된다. 이 편지는 이원일을 미술관에서의 큐레이터 생활로 이끌게 된다. 그 편지는 다름 아닌 한 미술관의 관장에게 보내는 구직 요청에 관한 편지였다. 그 미술관은 그가 유학 후 군대를 가기 전 어느 날, 콧바람을 쐬러 놀러갔던 〈토탈미술관〉이었다. 막연히 동경했던 미술관에서 큐레이터로 일하게 될 줄을 그는 스스로도 알지 못했다. 그런 면에서 그가 예술가와 큐레이터의 갈림길 속에서 큐레이터의 길을 본격적으로 걷게 된 계기는 우연이라기보다는 필연적이었다고 할 수 있겠다. 아무도 손을 내밀어 주지 않는 곳에서 그가 바지런히 뛰면서 자신의 길을 열어젖혔으니까 말이다. 물론 그의 큐레이터로서의 성취란, 그의 뜀박질을 지켜보고 그를 받아들인 이들이 없었다면, 불가능한 일이었다. 그런 면에서

1995년 〈토탈미술관〉에서 시작한 '큐레이터로서의 새로운 삶'이란 그가 큐레이터와 예술가 사이의 갈림길에서 내린 최종 선택으로 비롯된 것이자, 본질적으로 가족의 생계를 담당해야 할 가장의 책무로부터 비롯된 것이었다.

그는 이곳에서 큐레이터 일을 시작하기 전, 생면부지의 관장에게 불쑥 편지를 보내 큐레이터로서 일을 하고 싶다는 포부를 밝히면서 자신의 제안을 수락하여 줄 것을 요청하는 장문의 편지를 보냈다.[160] 당시는 큐레이터 정준모가 퇴사하고, 미술평론가 김원방이 학예일을 고문 형식으로 도와주고 있을 때였다는 점에서 실무를 담당할 인력이 미술관 측에서도 필요했었다. 이 때 이원일이 직접 미술관에 연락을 한 것이었다.[161] 미술관 측에서 인력이 필요할 경우 공고를 하거나 추천을 받아 큐레이터를 채용하던 당시의 관행에 비추어 볼 때, 당시 이원일의 피고용자로서의 제안은 매우 이례적인 것이었고 고용주의 입장에서는 "무척 당돌하지만 당차 보이는 일이었다."[162]

이원일은 추후 연락이 닿은 미술관 측과의 면접 과정을 거쳐 채용이 결정되었다. "그는 매우 열정적이었어요. 이런 경험은 관장으로 있는 동안 처음이었어요"[163]라는 증언처럼, 당시 이원일이 보인 절박한 심정과 그것에 따른 열정이 어떠했는지 상상해 보는 것은 어렵지 않다. 가장으로서의 책무, 예술가와 큐레이터 사이에서 품기 시작한 방향 전환에 대한 필요와 전투적 열정, 그리고 그것을 대면하는 성실함 때문에 그의 의외의 제안은 비로소 실현될 수 있었다. 1년도 채 되지 않은 기간이었지만, 그는 열정만큼이나 성실하게 일했다.

이후 1996년부터 그는 자리를 옮겨 〈성곡미술관〉에서 큐레이터로 일

160) 노준의(토탈미술관장)와의 인터뷰, 2012. 8. 23 & 2014. 1. 23.
161) 앞의 노준의와의 인터뷰.
162) 앞의 노준의와의 인터뷰.
163) 앞의 노준의와의 인터뷰.

하게 된다. 〈성곡미술문화재단〉이 1994년 4월 설립되고, 〈성곡미술관〉
이 1995년 11월 개관[164]했으니, 이원일은 〈성곡미술관〉의 개관 멤버라 해
도 과언이 아닐 것이다. 그의 대학 선배인 전준엽이 기획실장으로 임용
되고 나서 얼마 안 있어 1996년 그가 큐레이터로 채용된 것이다. 이후
2001년 12월 1일까지 근무했던 이원일은, '수석 큐레이터' 로서의 역할
[165]을 담당했다. 이곳에서의 큐레이터 시절, 그가 만났던 사람들은 미술
계의 동료이자, 그에게는 '또 하나의 가족' 이 되었다. 이들과 함께 그는
신명나게 전시기획에 매진했다.

　당시, 그는 미술 현장에서 이름도 알려지기 시작해서, 외부에서 청탁
이 들어오는 강연, 비평, 번역 등 여러 가지 일도 마다하지 않고 열심히
맡아 일했다. 필자가 일하던 〈모란미술관〉이 서울에 부설 갤러리를 오픈
할 때, 개관기념전 도록에 실릴 서문의 한영 번역[166] 청탁을 바쁜 가운데
에서도 거절하지 않고 며칠 안에 마무리해 주기도 했다. 그는 해야 할 일

164) 이언주, 「풍경화 같은, 걷고 싶은 성곡미술관」, 『머니투데이 뉴스』(인터넷판), 2012.
　　10. 13.
165) 당시 학예 업무를 담당했던 이들은 다음과 같다. 전준엽(학예실장), 이원일(수석 큐레
　　이터), 경기연(큐레이터).
166) 김용대, 「사유의 깊이」, 『오늘의 한국조각 97 사유의 깊이』, 모란미술관 부설 모란갤
　　러리 개관 기념전 도록, 1997.

첫째 딸 승원과 함께, 1998.

이 너무 많아 예정된 마감일을 몇 차례 넘기기는 했지만, 열과 성의를 다해 외부 청탁 일을 맡아 해 주었다.

이전에 그가 몸담았던 〈롯데갤러리〉가 대개 대관전이 주를 이루고 그곳에서의 큐레이터의 역할이란 소소한 규모의 상업적 전시를 기획하는 일이 전부였다고 한다면, 〈성곡미술관〉에서의 큐레이터의 역할과 비중은 매우 커졌다고 할 수 있겠다. 성곡미술관이 "쌍용그룹 창업자인 김성곤 선대 회장의 아호를 따 설립했던 기업미술관"[167]이었다는 점에서, 전시기획의 규모는 기업미술관에 걸맞게 대규모의 것이 대부분이었다. 그가 1996년에 기획에 참여한 《다빈치에서 현대문명으로》전[168]은 대표적 전시였다. 〈성곡미술관〉이 개관 1주년을 기념해서 기획한 이 전시는 실상 이원일이 기획한 것이라기보다는 실행에 집중한 것이었음에도 불구하고, 그는 신명나게 일했다. 쌍용그룹의 주력 상품인 자동차를 주제로 삼기 위해 기획된 이 전시는, '세계 최고의 자동차 디자인 연구소인 이탈리아 〈피닌파

167) 박정량, 「성곡미술관 젊은 신예작가 발굴, 지원」, 『매일경제』, 1997. 10. 4.
168) 《다빈치에서 현대문명으로》전, 성곡미술관 1996. 7. 23.~8. 24. 이 전시는 동시에 〈예술의전당 한가람미술관〉에서도 열렸다.

리나Pininfarina〉가 조직, 구성'169)한 것으로, 이 전시는 이미 1995년 8월 "캐나다 〈몬트리올국립현대미술관〉에서 2개월간 개최되어 몬트리올 인구의 6분의 1인 50만명의 관객을 동원했다"170)는 점에서, 성공이 보장된 전시였다. '움직임의 미학'이란 부제를 달고 있는 이 전시는 "다빈치의 동력 관련 발명품 18점과 그의 동력 장치로부터 발전된 자동차 실물 22대가 출품"171)됨으로써 관객, 특히 청소년 이하 관객에게 과학사의 발전적 모습을 한 눈에 볼 수 있게 고려했던 만큼, 실로 연일 대박을 터트린 전시가 되었다.

어느덧, 이원일이 미술관에서 큐레이터로서의 안정된 직업을 찾아갈 즈음, 그의 '진짜 가족'인 아내 임수미가 1996년 말 2년 남짓한 유학을 마치고 귀국한다. 그리고 이듬해 둘 사이에는 '또 하나의 가족'인 첫째 딸 이승원172)이 태어난다. 이 당시는 그에게 가족의 이름이 소중해지는 시기였다고 할 것이다. 당시는 이원일이 미술관에서 안정된 직업을 가지고 열심을 다해 일하면서 가장으로서의 책무를 완수하는 시기이자, 아내와 딸을 둔 남편, 아빠로서의 행복한 역할을 할 수 있었던 시기였으니까 말이다.

가족의 소중함이 그에게 보다 더 절실하게 다가왔던 까닭일까? 그는 1997년에 《우리 시대의 초상: 아버지》전을 기획한다. 이 전시에는 구본주, 윤석남, 강경구, 심현희, 임영선 등의 작가가 참여했는데, 참여 작가의 당시 작품 성향을 상기할 때, 이 전시가 어떠한 전시였는지 가늠하는 것은 어렵지 않다. 가부장적 가족 구조와 사회적 훈육 체계가 전통으로 자리한 우리의 유교적 가족관에서 아버지는 하늘이었다. 그렇지만, 1950-60년대의 분단이 고착화되는 혼란의 한국 정세 속에서 그리고 1970-80년대의 군부 독재와 산업화의 시대를 거치면서 점점 추락하는

169) 연합뉴스, 「화제 전시_다빈치에서 현대 문명으로 展」, 『연합뉴스』, 1996. 7. 12.
170) 이용, 「다빈치의 상상력이 낳은 현대 문명 조명」, 『경향신문』, 1996. 7. 17.
171) 차기태, 「다빈치 과학적 면모, 한 눈에 본다」, 『한겨레』, 1996. 7. 16.
172) 이승원 (1997. 7. 30~).

소시민의 모습으로 등장하는 아버지를 우리는 목도해 왔다. 참여 작가들의 1990년대 말의 아버지에 대한 해석으로 가득 찬 이 전시는 결국 이원일의 아버지 이응우에 대한 조명에 다름 아닌 셈이기도 했다. 이응우가 2000년에 85세의 나이로 타계했으니, 1997년의 이 전시는 큐레이터 이원일에게 있어서는 한 시대를 살다 한 줌의 흙으로 돌아갈 아버지 이응우의 운명을 예감한 이응우에 대한 오마주hommage 전시가 되었다. 한편으로 그에게 이 전시는 자신이 아버지가 된 소회가 맞물려, 딸(승원)-나(원일)-아버지(이응우)의 세대 간의 가족사를 성찰하는 계기를 마련했던 전시이기도 했다.

아버지가 된 이원일은 열심히 일했다. 당시 대개의 기업미술관이 문화재, 고미술, 해외 유명 작가, 국내 대가 중심의 전시 공간으로 활용되었던 것과 달리, 〈성곡미술관〉은 "인재 양성이 나라 발전의 밑거름"[173]임을 강조한 성곡의 예술 교육 실천에 대한 뜻을 기리면서 설립되었던 만큼, 전시기획에 있어 대중에 대한 예술 교육의 실천은 주요한 모토였다.

이러한 취지에 부합하게 그는 1998년 《치유로서의 미술/미술치료》전[174]을 기획한다. 그는 이 전시의 카탈로그 서문에서 다음처럼 밝힌다.: "본 기획전은 미술이란 진실로 어떤 의미를 가지며 작가에게 주어진 사명은 무엇이고, 그것을 어떻게 대해 나갈 것인가라는 원초적 물음에 그 기획 의지를 두고 있다. 그리고 그 물음에 대한 구체적 대안으로서의 미술의 기능 중에 '치유적 속성'을 부각시키고자 한다."[175] 대학에서 실기를 전공했던 자신의 고민과 경험들이 그의 큐레이팅에 고스란히 반영되었다고나 할까? '미술가의 사명'이라는 원초적 물음이 '예술가와 큐레이터의

173) 성곡미술관 홈페이지 http://www.sungkokmuseum.com/?page_id=346
174) 《치유로서의 미술/미술치료》전, 성곡미술관, 1998. 7. 21-9. 5. -한국미술치료학회의 협찬을 통해 진행된 이 전시에는 다음의 18인의 작가들이 참여하였다: 유병훈, 윤동천, 채미현, 이종한, 정환선, 이종주, 이종현, 장승택, 박성희, 양주혜, 황혜성, 황우철, 이준목, 전성규, 김인태, 김은진, 김미형, 김서경.
175) 이원일, 「치유로서의 미술-미술치료전을 기획하며」, 『치유로서의 미술/ 미술치료전』, 성곡미술관, 전시 카탈로그, 1998, p. 7.

갈림길 사이'에서 고민한 후, 그가 본격적으로 접어든 큐레이터의 삶 속에서 다시 찾아진 것이라 하겠다. 카탈로그 서문에서 그는 이어 자신의 전시기획과 관련하여, "미술치료의 정의와 이해를 도입부로 설정하고, '이큐EQ 기능으로서의 미술'과 '치유적 매체로서의 미술'을 중심부로 구성하여 미술치료의 개념을 현대미술 작품들과 비교, 해석함으로서 '치유적 측면'에서 작품을 재조명하고 미술의 근원적 기능의 한 단면을 탐색해보고자 함에 그 기획 목적을 둔다"[176]고 강조한다.

　미술과 대중 혹은 관객과의 커뮤니케이션을 고민하는 일련의 전시기획을 통해서 그는 미술 창작이 아닌 미술전시 기획에 관한 자신만의 철학을 찾아 나서기 시작했다. 아울러 이 시기는 그에게 있어, '미술관의 꽃'이라 할 만한 큐레이터로서의 역할에 대한 실천적 고민이 깊어졌던 시기라 하겠다. 즉 대중과 미술가를 중재하고 연결하는 매개자로서의 역할에 대해서 여러 가지 경험을 쌓으며 이원일만의 큐레이터론을 확립해나가는 시기가 이 시절부터 본격화된 것이었다.

　〈성곡미술관〉이 사립미술관이면서 기업미술관이라는 점은, 그곳에서의 큐레이팅이 재정적 한계로 인해 좌초되는 일은 별반 없었다는 점에서, 우리에게 시사하는 바가 크다. 대개의 전시기획이 예산 운용의 한계로 인해, 이상적인 큐레이팅을 실천하려는 계획 자체가 변경되는 일이 비일비재한 현실이니까 말이다. 재정의 안정적 운용은 장기적 관점의 미술관 큐레이팅을 뒷받침하는 원동력이다. 게다가 기업미술관이라는 점 또한 소속 큐레이터에게는 자신만의 큐레이팅을 멋지게 펼칠 수 있는 넉넉한 바탕이 되고도 남는다. 당시, 대개의 사립미술관이 미술관 대표의 결정권 아래에서만 움직이는 형편이었던 걸 고려하면, 전문 전시기획자가 자신의 독자적인 해석에 기반한 큐레이팅을 온전히 펼친다는 것은 결코 쉬운 일이 아니었다.

176) 이원일, 위의 글, p. 8.

이러한 차원에서, 〈성곡미술관〉은 이원일의 다양한 큐레이팅을 펼칠 넉넉한 장을 제공했다고 할 수 있겠다. 그도 그럴 것이 익히 알려진 대가급의 작가를 소개하거나 해외의 유명 작가를 소개해 온 기업미술관의 일반적 경향과 달리, 〈성곡미술관〉은 '국내의 미술계를 이끌 젊은 작가를 지원한다는 취지에서 설립'[177]되었기 때문이다. 물론 이전에도 이러한 국내 작가 지원을 화두로 삼은 전시 공간이 없지는 않았다. 1989년부터 서울 관훈동에서 시작했던 〈금호그룹〉의 〈금호갤러리〉가 대표적이다. 〈금호갤러리〉가 오랫동안 젊은 작가 발굴에 집중하다가 정작 1996년 미술관을 건축하면서 사간동으로 이전한 시대부터는 이러한 젊은 작가 지원이 주춤한 상황이 되었다. 이러한 상황 속에서 〈성곡미술관〉의 젊은 작가 지원 사업은 당시 국내의 많은 작가들로부터 환호를 받았다.

〈성곡미술관〉의 이러한 미술관 운영 방향은 이원일에게는 국내의 많은 젊은 작가들을 본격적으로 만나게 하는 계기가 되었다. 특히 그는 1998년부터 시작된 '성곡, 내일의 작가들'이라는 작가 지원 프로그램을 통해서 다수의 작가들을 만났다. 그가 2001년 말까지 〈성곡미술관〉에 있었으니 이 프로그램의 10주년을 기념하는 2007년 한 전시[178]에 참여한 역대 수상 작가들 중 거의 반을 이 프로그램을 통해서 만나게 되었다고 해도 과언이 아닐 것이다. 현재는 인터넷을 통한 공모와 심사를 거쳐 프로그램이 진행되지만,[179] 미술관 자체 기획, 선정에 의해서 진행된 비교적 초기적 시기만 해도, 인터넷이 그리 발달되지 않았던 터라, 신진 작가들에 대한 리서칭은 아틀리에 탐방 등 거의 발품을 팔아야만 가능했었다. 연

177) 박정량, 「성곡미술관 젊은 신예작가 발굴, 지원」, 『매일경제』, 1997. 10. 4.
178) 《성곡 내일의 작가들 1998-2007, '33 Awardees》전, 성곡미술관, 2008. 4. 11-5. 25, 전시에 참여한 수상 작가들은 다음과 같다: 김태헌, 김남진, 김지현, 강운, 이상희, 김용윤, 김상숙, 윤동천, 유재홍, 조은영, 김형기, 김근태, 신영옥, 김성남, 이정임, 전준호, 김건주, 박기복, 신미경, 임만혁, 윤정희, 유국일, 김오안, 박도철, 정혜련, 윤유진, 배정완, 황은정.
179) 박천남(성곡미술관 학예실장)과의 인터뷰, 2014. 8. 20.

락을 받은 작가들이 옆구리에 포트폴리오를 끼고 직접 미술관을 찾아야만 했던 까닭에 작가와 큐레이터 사이의 일이란 늘 인간적 면모가 물씬 풍기는 가운데 이루어졌다.

6번째 '내일의 작가'로 선정된 한 작가의 증언에 따르면 자신의 전시180)를 위한 디스플레이 과정에 이원일은 큐레이터의 자격으로 자주 들러 세밀한 조언을 아끼지 않았다고 한다.181) 판화, 사진 등의 매체를 통해 현대 문명에 비판적 메시지를 전하는

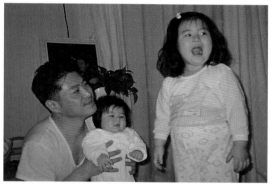

첫째 승원, 둘째 승혜와 함께.

해당 작가의 작품 세계의 특성상,182) 설치 작업이 여간 까다로운 것이 아니었을 텐데, 그는 이원일의 조언에 큰 힘을 받았다. 해당 작가는 이원일의 중앙대 후배였다. 1990년대 당시까지만 해도, 예술대 동문들은 서로에게 '또 하나의 가족'과 다를 바 없이 끈끈한 정을 나누는 시기였다. 그만큼, 둘은 애정을 듬뿍 쏟아 줄 만한 친밀함이 전제된 관계를 맺었다.

그러나 이원일은 '또 하나의 가족'으로서 자신에게 영원한 동반자가 될 예술 동료들을, 동문 집단에 국한시키는 것을 극도로 싫어했다. 그가

180) 《내일의 작가—이상희》전, 성곡미술관, 1999. 2. 5–28.

181) 이상희(미술가)와의 인터뷰, 2014. 7. 15.

182) 윤승아, 「서양화가 이상희 '복제욕망 발산' 사진전」, 『경향신문』, 19면, 1999. 2. 5.

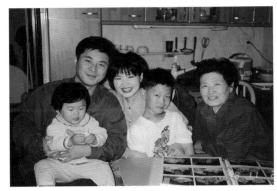

이원일의 생일 기념사진으로 가족과 함께, 1998. 11. 2.

가족과 함께, 서울 잠실도심빌라, 1998. 12. 25.

전시를 위해 찾는 작가들은 동문이 아니라 그가 보기에 전시 주제에 부합하는 작가여야 했고, 작품성이 출중한 작가들이어야만 했다. 그러한 까닭일까? 해당 작가의 전시 참여 이후 이원일의 큐레이팅에 초대된 작가들의 면면을 보면, 같은 대학 동문들의 이름을 찾아내는 일이란 그다지 쉬운 일이 아니다. 혹여 있더라도 그 경우는 작가의 작품 세계의 진정성과 역량 있는 작품성을 인정받은 경우라 할 것이다. 뒤에서 더 살펴보겠지만, 이원일은 그에게 '예술 가족'이나 다름없는 미술 작가들이 동문이란 헤게모니에 속박되어 있는 것을 유독 싫어했다. 그렇지만 그와 좋은 '전시의 기억'을 공유하고 있는 작가들과는 그들이 누구든 간에 '함께 끝까지 가려는' 의지를 자주 피력했다. 그에게 그들은 '또 하나의 가족'인 까닭이다.

1999년 무더운 어느 날, 이원일이 〈성곡미술관〉에서 '내일의 작가' 및 여타 전시기획에 분주히 일상을 보내고 있을 때, 둘째 딸 이승혜[183]가 태어났다. 첫째 딸 이승원과는 두 살 터울의 동생이 생긴 것이다. 그는 내

183) 이승혜(1999. 10. 23~).

심 아들이길 기대했다고 한다. 아들이 태어날 경우 부를 '창상創像'이란 이름도 자신의 아버지 이응우로부터 작명을 일찌감치 받아 놓았던 걸 보면, 그런 그의 마음을 이해할 만하다. 그런 까닭인지 둘째가 딸임을 처음 알게 되었을 때 그는 조금 실망을 했다고 한다. 아내 임수미와 둘째 딸 이승혜 이후의 가족계획을 서로 이야기했을 때, 딸 셋의 아빠라는 별명인 '산딸기 아빠'는 싫다고 종종 농을 던졌다고 하니,[184] 아들 없음에 대한 섭섭함이 있긴 했나 보다.

그렇지만, 이 땅의 아버지가 다 같지 않을까? 아들 없는 섭섭함도 잠시, 그는 두 딸을 지극히도 사랑했다. 승원昇媛, 승혜昇惠 모두 이원일의 부친 이응우가 작명한 이름이었다. 첫째는 헤어 디자이너, 둘째는 가수가 되고 싶은[185] 꿈 많은 청소년으로 이제 훌쩍 자라났다. 어느 날, 이원일이 해외 출장 중 딸들의 목소리가 듣고 싶어 밤늦게 전화를 했을 때, 전화를 받던 첫째가 누구 전화인지를 묻는 임수미에게 전화를 바꿔 주면서 "우리 집에 가끔씩 오는 분"이라고 소개를 해 주었다고 한다.[186] 겉으로는 냉소적인 농담이었지만, 그 속에 아버지에 대한 그리움이라는 첫째의 속마음을 어렵지 않게 확인할 수 있다.

그녀들은 자신들의 아빠가 유명한 큐레이터로 살았음에도, 지적, 육체적 노동으로 하루하루를 고되고 바쁘게 보내야만 했던 모습을 일상으로 보면서 성장했던 까닭인지, 아버지처럼 큐레이터가 되는 것을 꿈조차 꾸지 않았다고 한다.[187] 다만 미망인 임수미만이 미술 전공을 살려, 이원일이 못다 펼친 전시기획에 관한 비전을, 그동안 독립큐레이터로서 펼쳐 왔고, 현재는 〈유리섬박물관·맥아트미술관〉의 큐레이터(2015~)로서 실천해 가고 있는 중이다.

184) 임수미(이원일의 미망인)와의 인터뷰, 2013. 8. 24.
185) 앞의 임수미와의 인터뷰.
186) 앞의 임수미와의 인터뷰.
187) 이승원, 이승혜(이원일의 딸)와의 인터뷰, 2014. 7. 2.

《아시아 레인보우전》의 동료들과 함께.
좌로부터 윤진섭 협력큐레이터, 이원일 협력큐레이터, 김미진 예술의전당 전시예술감독, 2010.

예술 동료들과 한국의 큐레이터

"미술관이라는 조직과는 잘 어울리는 분이긴 했지만, 공립미술관 소속으로
선 잘 안 어울리는 면이 있죠. 더 정확히 말하면 수직 구조의 공무원 사회
와는 맞지 않은 분이었어요. 시립미술관에 학예연구부장으로 계실 때, 큐
레이터에게 일을 많이 만들어 주셔서 힘들긴 했는데 인간적으로 따뜻하게
대해 주셨어요. 반면에 미술관 내 행정직 공무원들과 자주 부딪히곤 했죠.
예술가적인 감성으로 움직이는 학예직과 공무원으로서 움직이는 행정직
사이의 관계가 당시에는 늘 그랬죠. 어쨌든. 이원일 선생님은 예술가적 큐
레이터라고 할 수 있을까요?"188)

이원일은 〈토탈미술관〉 큐레이터(1995), 〈성곡미술관〉 수석큐레이터
(1996-2001), 《제3회 광주비엔날레》 전시팀장(2000), 《제2회 미디어시티_서
울국제미디어아트비엔날레》의 전시총감독(2002), 〈서울시립미술관〉 학예

188) 임근혜(서울시립미술관 전시과장)와의 인터뷰, 2014. 8. 22.

연구부장(2003-2004)을 거쳐 본격적인 글로벌 독립큐레이터로 홀로서기까지 파란만장한 시간들을 거쳤다.

이원일이 〈성곡미술관〉을 2001년 퇴직하게 된 계기는, 미술관 재직 중인 2000년부터 전시팀장의 직분으로 일하기 시작한 《제3회 광주비엔날레》와 관련된 것으로 보인다. 두 일을 한꺼번에 진행하기에는 양쪽에서 맡은 역할과 비중이 컸을 터, 미술관 큐레이터와 비엔날레 전시팀장 일을 병행하기는 쉽지 않았을 것이다.

한편 국내 미술 현장을 떠들썩하게 만든 바 있는 신정아가 〈성곡미술관〉에 큐레이터로 오게 되면서 이원일이 밀려나게 된 것이라는 몇몇 증언도 있지만, 전후 맥락을 고려하면 사실 여부가 명확해 보이지는 않는다. 신정아가 〈금호미술관〉의 화재 사고의 책임을 이유로 퇴직[189]하는 모양새를 취했지만 실제로, '학력 위조가 내부적으로 발각되어 〈금호미술관〉으로부터 퇴직한 날이 2001년 12월 31일'[190]이었기 때문이다. 이원일이 〈성곡미술관〉을 퇴직한 것이 2001년 12월 1일[191]이었고, 신정아가 〈성곡미술관〉에 큐레이터로 채용된 것이 2002년 4월의 일[192]이었으니 앞서의 증언은 시간 상 앞뒤의 전개가 맞물리지 않게 된다. 다만, 당시 이원일이 〈성곡미술관〉의 신정아 채용으로 인해 힘들어했다는 진술[193]에 근거할 때, 신빙성 없는 추론이기도 하고, 확인하기 쉽지 않지만, 신정아가 〈금호미술관〉에서 그만 두기 이전부터 이미 〈성곡미술관〉 채용에 관해서 어떠한 논의를 진행하고 있었는지도 모를 일이다.

아무튼 이원일이 〈성곡미술관〉 재직 중 병행했던 《제3회 광주비엔날레》

189) 도재기, 「가짜 박사 신정아씨, 화려한 이력 어떻게」, 『머니투데이뉴스』, 2007. 7. 12.
190) 기성훈, 「금호아시아나, 신정아 관련 사실 무근」, 『머니투데이뉴스』, 2007. 9. 13 .
191) 박천남(성곡미술관 학예실장)과의 인터뷰, 2014. 7. 14. 박천남은 이원일의 퇴사년도를 정확히 조사해서 필자에게 알려주었다.
192) 이경주, 이경원, 「성곡미술관 자금이 뇌관」, 『서울신문』, 1면, 2007, 9. 15. 신정아씨는 2002년 4월부터 성곡미술관 큐레이터(전시기획자)로 들어와 2005년 1월 학예실장에 임명됐다.
193) 임수미(이원일의 미망인)와의 인터뷰, 2014. 12. 1.

《제3회 광주비엔날레》, 2000.

전시팀장의 업무는 쉽지 않았던 것으로 보인다. 수시로 서울과 광주를 오가며 양쪽 일을 병행해야만 했을 터, 그 막중한 업무에 대한 부담 역시 만만치 않았을 것이다. 그는 오광수 총감독 밑에서 전시팀장의 일을 맡아 동분서주 일했다. 광주비엔날레를 거쳐 간 감독은 모두 12명[194]인데, 총감독제가 도입된 것은 2000년 '제3회 비엔날레'에서부터였다. 그런 만큼, 총감독을 보좌하고 본전시 커미셔너들[195]의 작가 추천 이후의 실무를 맡아 진행을 했던 전시팀장의 역할은 긴밀함과 민첩함이 필수였다. 마치 '제3회 비엔날레에서'의 주제 '인+간, Man+Space'처럼 당시 아시아 지역에서 유일하게 자리 잡은 비엔날레를 온전히 실행하기 위해서는 사람과 사람의 관계를 원만히 도모하고, 행사를 위해 그들 간의 네트워크를 작동하게 하는 일이 무엇보다 주요했다. 당시 《제3회 광주비엔날레》의 '인+간'이라는 주제는 다음처럼 제안되었다: "인人과 간間을 각각 떼어 놓고 보았을 때 인人은 사람과 사람에 관계되는 여러 의미항을 내포하고 있는 반면, 간間은 공간적, 시각적 의미로서의 거리, 사이를 함의하고 있다. 즉 사람을 에워싸는 관계항으로서의 의미가 강하게 표출된다."[196]

194) "오광수(제3회), 성완경(제4회), 이용우(제5회), 김홍희(제6회), 오쿠이 엔위저(제7회), 마시밀리아노 지오니(제8회)씨가 단일 총감독을 역임했고, 제9회 행사 때 김선정씨 등 6명의 아시아 여성이 공동으로 선정됐다." 김경인, 「숫자로 본 광주비엔날레 20년」, 『광주일보』, 2014. 1. 27.

195) 르네 블록(Rene Block), 토마스 핀켈펄(Thomas Finkelpearl), 타니 아라타(Arata Tani), 김유연, 김홍희, 총 5인의 본전시 커미셔너.

196) 광주비엔날레 홈페이지 http://www.gwangjubiennale.org/gb/ past/intro/?no=3&mode=view&bn_idx=36

특히 당시는 '5.18광주민주화운동'이 20주년이 되는 해였던 만큼, 상기의 주제를 공시적 관점만이 아닌 통시적 관점에서 효율적으로 실천하는 것이 관건이었다. 《본전시: 인+간》 외에도 《예술과 인권》, 《상처》와 같은 '광주민주화운동'과 관계한 전시들이 꾸려졌다. 《예술과 인권》전은 하리우 이치로(針生一郎, 1925-2010) 큐레이터의 기획으로 "강연균, 강요배, 오윤, 신학철, 김영수 등 민중미술 작가들과 외국 작가 등이 전쟁, 민족 차별 등의 문제를 다룬 작품"을 전시했고, 또한 "중외 공원 내 〈광주시립민속박물관〉에서는 5·18과 관련된 역사, 문화적 상처를 다룬 영상 설치 작품, 시민 참여 작품들로 구성된 전시 《상처》"197)가 펼쳐졌다. 그런 만큼, 그로서는 다양한 예술의 관점을 가진 예술가들, 기획자들과 함께 전시팀장으로서 실무적으로 상호 협력하는 일이 관건이었다.

광주비엔날레가 그간 "1, 2, 3회를 거치는 동안 극심한 조직 내외부의 갈등과 숱한 파국, 파행으로 얼룩진 것은 모두 조직 관리의 실패에서 비롯되었다는 지적이 많았다"198)는 진술처럼, 당시 3회 비엔날레 역시 조직의 안전망을 확보한 구성 자체를 완결하지 못한 상태였다. 이런 상황 속에서, 이해관계가 다른 여러 미술인들의 의견을 조율하고 행사를 만들어 나가는 것은 쉬운 일이 아니었다. 그가 처음으로 턱수염을 기르기 시작한 것도 비엔날레를 진행하는 과정 속에서 일단의 숙고와 결단의 시간이 있었음을 유추케 한다. 당시 사진에서 보듯이, 2000년은 그가 수염을 기르고 지냈던 전무후무한 시절이었음을 상기한다면, 그의 비엔날레 준비 기간 동안의 일상이 그처럼 순탄하게 흘러가지만은 않았다는 것을 어렵지 않게 유추해 볼 수 있겠다. 비엔날레 준비 중에 한 지인과 만나 고백하듯이 말한 "험악하게 하려고 합니다"199)라는 이원일의 발언은 그런

197) 김경인, 「광주비엔날레 20년 … '광주 정신' 경계를 넘어 예술로 꽃피다」, 『광주일보』, 2014. 5. 1.
198) 김옥조, 『비엔날레 리포트』, 다지리, 2001, pp. 273-274.
199) 김영호(중앙대 교수)와의 인터뷰, 2014. 5. 2.

문맥에서 읽힌다.

그의 도전적 정신과 열
정 가득한 일에 대한 추
진력은 어려움에 부딪칠
수록 빛을 발하는 것일
까? 당시의 총감독인 오
광수는 이원일을 "순발
력이 있고 국제적인 감각
이 뛰어나 당시 어려운
상황의 비엔날레를 꾸려

《제3회 광주비엔날레》 전시팀장 시절, 2000.
당시 그는 그의 인생에 전무후무하게 수염을 길렀다.

나가는데 많은 힘이 되었다"[200]면서 그의 업무 추진력을 높이 평가했다.
그럼에도, 이러한 복잡다기한 업무를 효율적으로 추진하기 위해서 그는
이루 말할 수 없는 스트레스를 겪는 시간들을 수시로 겪어야만 했다. 퇴
근 후 동료들과 술 한 잔을 기울이며 고단한 업무를 달래야 할 경우도 있
었다. 동료들과의 술자리가 길어져 새벽녘에 끝났다고 하더라도 그는 출
근 시간에 늦지 않고 나타났다.[201] 그런 면에서 쉬는 시간도 어떤 면에서
그것은 근무의 연장이기도 했다. 어쩌면 잠을 자는 것 외에는 계속 근무
를 하고 있었다고 할 수도 있겠다.

맡은 일에 열정적일 뿐만 아니라 '상남자' 같기만 하던 그였지만,[202]
격무에 스트레스가 극에 달할 경우에는 그는 집에 와서 이불을 뒤집어쓴
채 헤드폰을 끼고 음악을 듣는 일로 세상과 잠시나마 단절하고 스트레스
를 해소했다고 한다.[203] 혹자는 당시의 그를 두고 "일은 잘 하네, 근데 성

200) 오광수, 「세 사람의 큐레이터」, 일주일치 광수 생각-칼럼 13, 『한국문화예술위원회
 홈페이지』, 2011. 1. 31. 현재는 삭제. http://arko.or.kr/nation/page6_3_2_list.
 jsp?board_idx
201) 이은하(광주비엔날레 전시팀장)와의 인터뷰, 2015. 2. 10.
202) 조인호(광주비엔날레 정책연구실장)와의 인터뷰, 2015. 2. 11.
203) 앞의 임수미와의 인터뷰.

《제2회 미디어시티-서울》, 서울시립미술관, 제니퍼 스타인 캠프,
눈 프로젝트, 2002.

서울시립미술관

격이 못됐어"라고 농을 치기도 했다.204) 그만큼 많은 일들이 긴박하게 진행되었고, 그 일은 결코 쉬운 일이 아니었다.

그렇다면 《제3회 광주 비엔날레》 전시팀장 일을 마친 후, 2001년 12월 〈성곡미술관〉도 사직하고, 다른 비정기적인 전시기획에만 전념해야만 했던 이원일의 심정은 어 떠했을까? 매달 월급이 나오는 미술관에서의 일과 달리, 한 가족의 가장으로서 여러 비정기적 프로젝트 및 전시기획에만 매달리는 것 또한 쉬운 일은 아니었다. 〈성곡미술관〉 퇴사는 실제적으로 임시적인 '아트 프로젝트'에 매달린 후, 얼마를 또 다른 일을 기다리면서 쉬어야 하는 독립큐레이터로서의 길을 걷게 만드는 첫 출발점이었다. 물론 그 시기는 짧았다. 그가 성곡미술관을 퇴사하고, 이듬해 바로 《제2회 미디어시티_서울국제미디어아트비엔날레》(2002. 9. 26-11. 24)의 전시총감독을 맡게 되었고, 비엔날레를 성공적으로 마친 이후에는 〈서울시립미술관〉의 4급 공무원인 학예연구부장(2003-2004)으로 '화려한 미술관 귀환'을 할 수 있었기 때문이었다. 따라서 그가 진정한 의미의 독립큐레이터로서의 길을 걷기 시작하게 된 계기는 〈서울시립미술관〉을 그만두면서부터라고 할 수 있겠다.

204) 앞의 임수미와의 인터뷰.

그 이야기를 하기 전에 먼저 그가 전시총감독으로 데뷔하게 된 《제2회 미디어시티_서울국제미디어아트비엔날레》에 관한 이야기를 살펴보자. 그는 〈성곡미술관〉에서 퇴사한 이후, 제2회 비엔날레를 코앞에 두고 총감독으로 선임되었다. 그런 만큼, 성공적인 전시를 준비할 시간이 턱없이 부족했다. 게다가 《1회 미디어시티_서울》[205]이 송미숙 감독 아래에서, 막대한 예산과 다양한 프로젝트들로 구성되었던 것과는 대비되게 이원일이 큐레이팅한 제2회 행사에는 예산이 엄청 줄었다. 그런 까닭일까? "돈도 없고 시간도 없는 이 열악한 상황에서도 질적, 양적 측면에서 참으로 비엔날레를 잘 치렀어요. 잘 해낼 수 있을까 걱정했는데, 생각보다 잘 해냈어요. 결과는 기대 이상이었어요. 국내의 미디어 아티스트 선정뿐만 아니라, 외국의 미디어 아티스트 리서칭과 선정도 매우 빨리 마쳤거든요"[206]라는 평가는 곱씹어 볼 만하다. 그렇다. 적은 예산이 만들어 낸 빈틈을 채워야 할 몫은 온전히 총감독의 것이었다. 그의 무모함에 가까운 전방위적인 활동과 부지런함으로 인해서, 그는 성공적인 비엔날레를 마칠 수 있었다. 그의 이러한 경험이 그의 향후의 큐레이팅을, '무리수를 두는 규모의 기획'으로 거리낌 없이 실천해 나갈 수 있는 든든한 원동력이 되었다고도 할 수 있겠다.

그의 이러한 불도저 같은 추진력이 좋은 성과를 맺게 했지만, 그것은 모두 그만의 공功은 아니었다. 시간이 부족해도, 돈이 없어도 성공적인 비엔날레를 가능하게 한 것은 사람들의 힘이었다. 그에겐 국내외 큐레이터들[207]

205) 주제: 도시_0과 1사이, 2000. 9. 2.–1. 15, 서울시립미술관, 지하철 13개소, 총감독: 송미숙, 큐레이터: 바바라 런던, 제레미 밀러, 한스 울리히 오브리스트, 류병학. http://www.mediacityseoul.kr/pre-biennale2013/overview
206) 이영란(전 헤럴드경제 기자)과의 인터뷰, 2014. 7. 9.
207) 미디어_시티 팀의 이동연(학예실장), 김동구(기획예산팀장), 최흥철(전시팀장), 자문위원회의 이종상(위원장), 윤진섭(부위원장), 협력 큐레이터 마리 드 브루게롤(Marie de Brugerolle), 마이클 코헨(Michael Cohen), 황두(Huang Du), 그레고르 얀슨(Gregor Jansen), 킴 마찬(Kim Machan), 구나라 나다라잔(Gunalan Madarajan), 아즈마야 타카시(Azumaya Takashi) 등. 『미디어_씨티 서울 2002 제2회 서울국제미디어아트비엔날레』, 카탈로그, 2002, pp. 4–7.

뿐 아니라, 국내 참여 작가들,[208] 국외 참여 작가들[209]과 같은 수많은 예술 동료들이 있었기에, 열악한 현실 속에서도 성공적인 비엔날레를 치러낼 수 있었던 것이다. 그 중에서 코디 최를 비롯한 몇몇 동료들은 이원일의 해외 작가 선정뿐 아니라 여타 어려운 상황들을 극복할 수 있도록 여러모로 도움을 주었다고 한다.[210] '광주비엔날레'에서의 전시팀장의 역할보다 더 막중해진 총감독의 입장에서, 저비용, 고효율을 성취하기 위한, 이와 같은 예술 동료들과의 도움과 소통은 더욱 절실해졌다고 할 수 있을 것이다.

《제2회 미디어시티_서울국제미디어아트비엔날레》를 맡았을 당시에, 그는 미디어아트 전문 기획자로서의 본격적인 출발을 준비하기 위해 단단히 각오를 했다. 그는 감독을 맡은 지 얼마 지나서 않아서 그와 친분이 있었던 이경호로부터 미디어아트 관련 서적을 몇 권 빌려가 미디어아트에 대한 궁금증을 해소하고자, 매일같이 연구에 매진했다.[211] 그러니까 그에게 제2회 미디어시티는 짧은 시간 동안, 혹독하게 미디어아트를 공부하고, 열심히 미디어 아티스트를 이해하면서, 만들어 나간 전시였다고 하겠다. 그는 중국 관련 큐레이팅을 맡았을 때에는 지인들로부터 중국 미술 관련 서적을 대거 빌려 보기도 했다.[212] 그의 큐레이팅은 이러한 연구들을 필수적으로 거치면서 태어난 것이라고 하겠다. 이처럼 혹독한 훈련의 과정에서 잉태한 "2회 미디어시티는 결론적으로 그가 훗날 기획한

208) 강은영, 강홍구, 김규완, 김범수, 김수정, 문주, 문형민, 심현주, 양민하. 유관호, 유혜진, 이경호, 이용백, 임영균, 전준호, 정영훈, 조이수, 양만기, 임상빈, 코디최, 하준수, 홍승혜.

209) 밀토스 마네테스(Mitos Manetas), 타카시 고쿠보(Takashi Kokubo), 존 에프 사이먼 주니어(John F. Simon. Jr), 마르티나 로페즈(Martina Lopez), 페드로 메이어(Pedro Meyer), 에두알도 폴라(Eduardo Pla), 에바 스텐람(Eva Stenram), 림 알 페이잘(Reem Al Faisal), 제니퍼 스타인캠프(Jennifer Steinkamp), 할룩 아칵스(Haluk Akakce), 사비노 달제니오(Sabino D' Argenio), 조세프 네슈바탈(Joseph Nechvatal), 넬슨 헨릭스(Nelson Henricks), 아스히로 스즈키(Yasuhiro Suzuki).

210) 앞의 임수미와의 인터뷰.

211) 이경호(미디어 아티스트)와의 인터뷰, 2014. 6. 27.

212) 서진석(백남준아트센터 관장)과의 인터뷰, 2014. 12. 30.

〈ZKM〉에서의 《미술의 터모클라인》전에 이르는 국제전의 씨앗이 되었다"[213]고 평가되기도 한다.

그가 2회 미디어시티 총감독을 맡으면서 독립큐레이터로서의 길을 성공적으로 내딛었던 시간은 매우 짧았다. 그가 다시 2003년 〈서울시립미술관〉의 학예연구부장으로 취직을 했기 때문이었다. 물론 그가 2004년 2월 이곳을 사직했으니, 〈서울시립미술관〉이라는 공적 기관에서 소속 큐레이터로서 일했던 기간 역시 길지는 않았다.

《제2회 미디어시티-서울》 참여작, 이경호, 〈전자 달〉, 인터랙티브 비디오 프로젝션, 벽면에 프로젝션, 1993, 2002.

〈서울시립미술관〉은, 서소문으로 이전할 당시, 하종현 관장이 부임하면서 3급 기관으로 승격되었다. 이때 그 위상에 걸맞은 학예연구부장의 자리에 이원일이 채용되면서 공석으로 있던 전시과장의 역할마저 병행해야 할 의무가 주어졌던 터라, 그의 업무는 4급이면서 5급의 일까지 담당해야 할 만큼 막중했다. 학예 업무를 총괄하면서 전시 실무까지 살펴야 할 일의 범위도 넓었거니와, 그 책임의 위상도 높았다.

그의 나이 44세의 젊은 나이로 4급 공무원이 되었으니, 당시 미술관 내, 타 부서의 나이 많은 5급 공무원들에게 그는 솔직히 부담스러운 상관이었다. 어린 사람으로부터 업무 지시를 받아야 한다는 것 자체가 쉽지 않은 일이기 때문이었다. 그는 학예 업무를 위한 적절한 예산 배분과 그

213) 이영란(전 헤럴드경제 기자)과의 인터뷰, 2014. 7. 9.

것의 실행에 대한 감독을 담당하면서, 전체 조직을 관리해야만 했다. 그런 점에서 조직 내에 자신의 개성을 녹이는 일이란 쉽지 않았다. 그럼에도 그는 조직 내에서 늘 무엇인가를 새롭게 개척해 나가는 모험을 즐겼고, 그것을 자신의 학예연구부장의 업무로 실행해 나가기를 주장했는데, 그것 때문에 늘 안정을 추구하는 공무원 조직과 항상 불협화음을 내었다.[214] 그가 전문직으로서 공무원이 되었지만, 그는 공무원들을 싫어했고, 공무원들 역시 그를 싫어했다. 아니 그것보다는 그의 체질이 공무원 조직과 맞지 않거나 그가 공무원 조직에 부적합했다는 말이 더 적절해 보인다. 차분하고 섬세한 면모를 지녔다고 평가받기에 그는 너무 감성적이었던 것일까? 이원일의 주위에는 친구도 많았지만 호불호가 강한 성격으로 인해, 그의 반대편에 선 적도 많았다. 이러한 상황은 조직을 관리하는 슈퍼바이저의 위상을 위태롭게 하기에 충분했다.

하종현 관장이 부임하기 전, 〈서울시립미술관〉은 유준상 관장 체제 하에 1기 큐레이터[215] 시대를 열면서 쇄신을 모색하기도 했지만, 주로 대관 전시이거나 대규모의 협회전과 같은 전시가 주를 이루면서 공립미술관으로서의 위상에는 다소 미흡했다는 평이 있었다. 당시에 하종현 시대에 이르러 본격화된 쇄신 작업에는 2기 큐레이터[216]가 참여했는데 이들을 이끄는 학예연구부장으로 이원일이 오게 되면서 전시 체제는 확연히 변모하기 시작했다. 이런 면에서 〈서울시립미술관〉에 큐레이터 시스템이 본격적으로 갖추어진 때가 바로 2기 큐레이터 시대였다고 할 수 있을 것이다. 서소문으로 이전하면서, 많은 학예 인력들이 공채를 거쳐 2기 큐레이터 시대를 열면서 시작한 일은 이전에 예산 수립을 위해 올렸던 개요 정도의 전시기획안을 대폭 수정하는 작업이었다.[217] 특히 서예대전, 회

214) 임근혜(서울시립미술관 전시과장)와의 인터뷰, 2014. 7. 22.
215) 당시 재직했던 이들은 최효준(전시과장), 한미애, 김지영(큐레이터).
216) 당시 재직했던 이들은 김학량, 이은주, 박파랑, 임근혜(큐레이터)와 미디어팀의 신보슬, 황록주(큐레이터).
217) 앞의 임근혜와의 인터뷰.

화대전과 같은 비교적 구
식의 전시를 보다 다른
동시대적 방향에서 실천
할 수 있도록 수정하는
일이 관건이었다.

《시티넷 아시아》.

　이원일은 이러한 이전 기획안에 대한 대폭적 수정을 밀어붙였다.
2003년에 기획된 《시티넷 아시아City-Net Asia》[218]는 대표적인 경우였다.
원래는 《한국판화전》과 연계되어 예정되었던 이 전시는 이원일의 추진
력에 힘입어 많은 예산을 확보한 '아시아전'으로 변모하게 되었다.[219] 당
시에는 국공립미술관의 아시아 네트워크가 필요했던 만큼, 이러한 네트
워크 구축을 위한 거대 규모의 전시가 필요했음에도 불구하고 실무를 담
당해야 하는 여러 큐레이터들에게 그것의 실천은 호락호락한 일이 아니
었다. 이러한 아시아 국가 간 네트워크 프로그램이 활성화되지 않은 상
황에서 모든 것을 새로이 만들어야만 했기 때문이었다.[220] 어렵게 그 기
초를 마련한 이 전시는 성공적인 개최와 미디어의 호평에 힘입어, 격년
제로 이어 오다가 2011년에야 일단락되었다.

　이런 전시를 다듬고 만들어 가야 할 그의 동료들인 큐레이터들의 힘든
과정이 없었다면 아마도 이 전시는 격년제로 지속되어 올 수는 없었을
것이다. 그 외에 다른 전시들[221]의 경우에도 마찬가지였다. 당시 그에게
서울시립미술관 큐레이터들은 그의 큐레이터로서의 미래를 함께 걸어
나갈 또 다른 예술 동료였다. 그는 이들에게 여러 가지 세밀한 간섭을 하
진 않았지만, 그들이 버거워할 만한 모험적인 주제를 던지고 실천해 주

218) 《시티넷 아시아 현대미술전(City-Net Asia)》, 서울시립미술관, 2003. 11. 14.~12. 14.
219) 앞의 임근혜와의 인터뷰.
220) 앞의 임근혜와의 인터뷰.
221) 김학량(큐레이터), 《청계천 프로젝트 1-물 위를 걷는 사람들》, 서울시립미술관, 2003.
　　7. 11~8. 17. & 박파랑(큐레이터), 《청계천 프로젝트 2-청계천을 거닐다》, 서울시립미
　　술관, 2005. 9. 28~10. 30.

길 기대하곤 했다. 속칭 "지르는 스타일"[222]이었던 것이다. 그것은 꼼꼼함과 세밀함이 요구되는 행정가의 태도이기보다는 창의적 발상을 중시하는 예술가적 태도였다. 그는 공무원이면서, 일반 공무원들의 조직을 모험적으로 개선하고 시대의 트렌드를 선도하거나 새로운 트렌드를 만드는데 주력했고, 행정가다운 전략보다는 예술가적인 모험을 시도하는 것을 즐거워했다. 그런 면에서 그는 예술가적인 풍류가였다.

때로는 낭만적이고, 때로는 저돌적이며, 더러는 일말의 마초macho적 성향마저 지니고 있었던 그가[223] 공무원 사회와 안정적으로 공생하는 일은 쉽지 않았다. 게다가 아끼는 후배들을 챙기고 존경하는 어른들을 모시는 데 최선을 다하는 한국인의 덕목을 일상으로 실천했었음에도, 늘 주변에는 그를 시기하는 이들이 있었고, 또한 그가 싫어하는 사람들이 있었으니 그는 '싫고 좋음'이 너무나 확실한 사람이었다고 하겠다. 이러한 싫음과 좋음 사이에서 그를 좋음으로 이끈 이들은 누가 뭐래도 먼저는 그의 가족, 그리고 동료 큐레이터들과 동료 작가들, 즉 '예술 동료들'이었다.

그렇지만, 마냥 친구로 있을 것만 같았던 작가들도 늘 정겨운 친구로만 존재하지는 못한다. 《제2회 미디어시티_서울국제미디어아트비엔날레》 총감독 당시 형성했던 동료 예술가들과의 친밀한 관계는 〈서울시립미술관〉에 재직할 시절에는 어느 정도 경직될 수밖에 없었다. 기관 소속 큐레이터로서 미술관을 대변하는 언행을 해야만 하는 공무원의 입장으로서는 동료 예술가들, 특히 〈서울시립미술관〉과 함께 작업하는 예술가들을 언제나 허물없이 자유롭게 대할 수 있는 것만은 아니었다. 어쨌든 이처럼 정겨움과 멀어짐 그리고 미움과 사랑이 교차하는 예술 동료들과의 교류가 향후 그의 글로벌을 지향하는 큐레이팅에 있어서 큰 자산이 되었음은 두말할 나위가 없겠다.

222) 앞의 임근혜와의 인터뷰.
223) 앞의 임근혜와의 인터뷰 & 이은하(광주비엔날레 전시팀장)와의 인터뷰, 2015. 2. 12.

잦은 지각과 여타의 이유로 인해 그에 대한 징계위원회가 열려 징계가 결정되기 전, 그가 2004년 2월 어느 날 과감하게 사표를 제출했던 이유는 자신의 향후 글로벌 프로젝트에 대한 평소의 희망

《제3회 미디어시티-서울국제미디어아트비엔날레》, 2004.

을 적극적으로 실천할 수 있는 계기를 당면한 위기를 통해서 마련하고자 한 자신감 때문이었다. 물론 〈서울시립미술관〉 사표가 그의 미래에 있어 전화위복의 계기가 된 것은 사실이지만, 사임 당시에 이 결정은 쉬운 일이 아니었다. 그는 당시에 《2회 미디어시티_서울국제미디어아트비엔날레》를 이어서 연이어 학예연구부장이자 총감독으로서 《3회 미디어시티-서울국제미디어아트비엔날레》를 거의 마무리 짓는 상태에 있었기 때문이었다. 그의 사임으로 인해 3회 행사는 당시 조직위원장이었던 윤진섭이 총감독을 맡아 마무리를 지을 수 있었지만, 일을 거의 진행을 다 해 놓은 상태에서 수장의 직분을 놓고 만 것이었다.[224]

아울러 매달 수입이 생기는 기관 소속 큐레이터의 삶이 버겁고 힘이 드는 것은 사실이지만 일반적인 차원에서 독립큐레이터의 불안정한 삶보다는 외양적으로 훨씬 낫다고 하겠다. 그도 그럴 것이, 그의 당시 직함은, 우리가 이미 살펴보았듯이, 학예연구부장(4급)으로 사무관(5급)에게 업무 지시를 내리고 일을 실행할 수 있는 대단한 직급이었다. 그가 오기 전에는 학예실의 책임자는 전시과장(5급)이었기 때문에 행정 사무관(5급)과의 대립과 경쟁이 상호 협력의 문제보다 심각한 상황이었다. 이를 구조적으

224) 신보슬(전 서울시립미술관 미디어시티 팀장, 현 토탈미술관 큐레이터)와의 인터뷰, 2015. 2. 12.

《제5회 광주비엔날레》 개막식, 2004. 9. 10, 이원일은 서울시립미술관을 사직한 후에도 《제5회 광주비엔날레》의 아시아-오세아니아 권역 큐레이터로 지속적으로 일했다.

로 타계할 수 있었던 것도 그에게 주어졌던 4급의 학예연구부장이라는 위치였다. 다만 당시 나이가 많은 5급의 사무관이 당시 40대의 이원일의 지시를 따라야 하는 것은 자존심 상하는 일이 되었을 수도 있겠다. 그만큼, 그에게 주어졌던 4급의 직급은 당시 젊은 그에게 막강한 권력이었다. 높은 직급만큼이나 그에게 거는 〈서울시립미술관〉의 기대는 높았다. 높은 기대와 이원일의 자유로운 활동 영역 등이 부딪히면서 우여곡절 끝에 떠나야만 했던 그의 당시의 심정이 어떠했는지를 상상하는 것이 어렵지는 않겠다. 이원일의 사임 이후 현재까지 〈서울시립미술관〉에는 학예실의 실무 총책임이 5급의 전시과장에 주어져 있고 4급의 학예연구부장이 공석으로 남아 있는 것을 보면 당시 학예연구부장 역할에 대한 회의론이 팽배했던 것으로 보인다.[225]

　이원일의 학예연구부장 사임과 신임 전시과장이 입사가 뒤따른 후 얼

225) 박천남(성곡미술관 학예실장)과의 인터뷰, 2014. 7. 23.

마 뒤, 학예실의 짐을 주섬주섬 싸서 떠나는 이원일의 뒷모습을 지켜보았던 후임 전시과장은 그 모습이 쓸쓸해 보이면서도 한편으로 비장해보이기도 했다고 증언한다.[226] 이원일은 〈서울시립미술관〉 사임 이후, 얼마간 거의 "시체처럼 집에 있었다."[227] 쓸쓸한 퇴장과 비장한 결의 사이에서 그가 얼마나 심적으로 막중한 압박에 시달렸었는지를 미뤄 짐작케 한다.

그러나 결과론적으로 그의 기관에서의 큐레이터직 사임은 전화위복이 되었다. 그러니까, 그가 단지 '한국의 큐레이터'라는 단계로 머물 수도 있었던 〈서울시립미술관〉에서의 학예연구부장의 역할은 미술관을 그만두게 되면서, 발전적으로 급변하게 되었던 것이다. '위기가 새로운 기회'라는 오랜 전언이 빛을 발하는 지점이었다. 그가 이 시점부터 국내의 기관에 소속한 큐레이터가 아니라 독립큐레이터로서 아시아를 향해, 세계를 향해 자신의 큐레이팅을 펼쳐 나가게 되면서 비약적인 발전을 이룰 수 있었기 때문이다.

226) 앞의 박천남과의 인터뷰.
227) 앞의 임수미와의 인터뷰.

《중국현대미술전》을 준비하던 당시의 이원일, 예술의전당, 2005.

유목하는 아시안 독립큐레이터

"그는 날카로운 통찰력으로 국제 현대미술의 복잡한 변화를 읽어 내는 가운데, 독립적인 예술관과 엄격한 미학 이론을 고수하며, 아시아 지역 현대미술의 영향력과 위상을 드높이는데 적극적으로 이바지하였다. 그는 중국 현대미술의 동향을 항시 주목했으며, 중국 미술가들의 창작에 많은 관심을 가지고 격려하였고, 기회가 닿는 데까지 중국의 큐레이터, 평론가와 함께 절차탁마의 시간을 가졌다. 특히 그는 중국의 현대미술이 국제적 영향력을 형성할 수 있는 전시를 여러 차례 기획하였다. 그는 자신의 전시에서 중국 미술가들의 작품을 선보이는 것을 항상 자랑스러워했고, 중국 미술계의 친구들과도 두터운 우정을 다졌다."[228]

　이원일이 아시안 독립큐레이터의 길을 걷게 된 계기는 그가 〈서울시립

228) 황두(Huang Du), 「전시기획자는 어디에 – 한국 유명 전시기획자 故 이원일 사진유작전」, 카탈로그 서문, 이원일 작고 1주기 기념전, 베이징, 2012. 5.

이원일이 아시안 큐레이터로 발돋움해 나갔던 계기는 기관에서의 큐레이팅 경험이 자산이 되었으나 본질적으로 기관으로부터 벗어난 독립큐레이팅으로부터 가능해졌다.

미술관〉을 퇴사하게 된 이후부터였다. 그가 《제5회 광주비엔날레》(2004)의 어시스턴트 큐레이터(아시아, 오세아니아, 한국 권역 큐레이터) 일을 진행할 수 있었을 뿐 아니라, 대만 〈타이페이 Moca〉에서의 전시, 《디지털 숭고digital sublime》(2004) 감독, 폴란드 《우치LODZ 비엔날레》(2004) 아시아 섹션 큐레이터 등의 일을 통해 본격적인 아시안 독립큐레이터로서의 길을 걷게 될 수 있었기 때문이다. 혹자는 이 타이페이 모카MoCA에서의 기획을 보면서 그의 무수한 글로벌 큐레이터로서의 활동을 이미 예견할 수 있었다고 한다. 그만큼 그에게 글로벌 큐레이터로서의 야망을 성취시키기 위해 징검다리로 필요했던 아시아 전시들은 그의 독립큐레이터 활동으로 비로소 가능하게 되었다. 그런 면에서 그의 독립큐레이터라는 직함은 국내 기관에서의 일을 그만 둔 '실직'의 상태에서 붙여진 이름이라기보다 아시아를 향해 보폭을 넓히는 새로운 '취직'의 상태에서 시작된 이름이라는 것이 더욱 정확할 것이다.

구체적으로는 대만 타이페이 현대미술관MOCA에서 감독으로 초빙을 받

아 해외에서 처음으로 기획한 《디지털 숭고digital sublime》(2004)가 아시안 독립큐레이터로서의 출발의 서두가 되었다. 이러한 아시안 독립큐레이터의 출발은 전시총감독을 맡았던 《제2회 미디어시티_서울국제미디어아트비엔날레》(2002), 서울시립미술관 재직 시 학예연구부장으로 기획했던 《시티넷 아시아City-net asia》(2003)와 어시스턴트 큐레이터로 참여했던 《제5회 광주비엔날레》(2004)의 큐레이팅 경험이 자산이 되었음은 물론이다.

이러한 큐레이팅 경험은 이원일의 아시안 독립큐레이팅에 대해 구체적으로 이야기하기 위해서는 전제될 필요가 있다. 그가 기관에서의 큐레이터가 아닌 독립큐레이터로서의 삶을 시작함에 있어서 일련의 이러한 큐레이팅의 경험이 씨앗으로 발화되었기 때문이다. 그 씨앗은 무엇보다 열정 가득한 포부로 시작되었다. 한 예로 그가 〈서울시립미술관〉 사직 후 시작했던 《제5회 광주비엔날레》(2004)의 어시스턴트 큐레이터[229]는 열정 가득한 본격적인 독립 큐레이팅을 준비하기 위한 전초전이기도 했다. 다행스럽게도 광주비엔날레는 〈서울시립미술관〉을 사임했음에도, 당시 그가 외부에서 실행할 수 있는 큐레이팅으로 유일하게 남아 있었던 행사였다.

광주비엔날레가 "4회 행사 준비에 돌입하면서 비로소 이사장, 사무총장이 상근"[230]하였던 만큼, 그가 일했던 5회 행사는 체계를 갖추고 진행되었다고 할 수 있겠다. 그가 비엔날레를 준비하는 과정 동안 조직력도 갖춰져 있는 상태에서 열심을 다해서 뛰어다녔음에도 불구하고 일은 그리 쉽지 않았다. 그는 이 시기 여러 가지로 어려움을 겪게 된다. '관객 참여제'의 개념을 도입한[231] 당시 비엔날레의 어시스턴트 큐레이터로서 그

229) 《제5회 광주비엔날레》2004. 9. 10-11. 13. 어시스턴트 큐레이터(아시아, 오세아니아, 한국권역 큐레이터), 당시 총감독은 이용우, 국내 예술감독은 장석원, 국외 예술감독은 캐리 브라우서(Kerry Brougher)였으며 '먼지 한 톨, 물 한 방울'라는 주제 아래 39개국 84명의 작가가 참여하였다.

230) 김옥조, 『비엔날레 리포트』, 다지리, 2001, p. 274.

231) 이용우, 「관객, 그들은 누구인가?」, 『2004광주비엔날레』, 카탈로그, 재단법인 광주비엔날레, 2004, pp. 2-4.

는 이용우 예술총감독이 진행한 주제전에서 자신의 권역별 작가들을 선정하고 맡은 바 작가와 관객의 섭외, 그리고 전시를 위한 공간 연출을 맡아[232] 열심히 일했다. 무사히 《제5회 광주비엔날레》를 마친 그로서는 매사에 어려움에 처할 수 있는 가능성 자체를 즐기게 되었다. 이러한 경험은 향후 자신의 미래에 펼쳐질 아시안 큐레이팅과 글로벌 큐레이팅에 있어서 도달할 어려움 자체를 두려워하지 않게 만드는 소중한 자산이 되었다. 달리 말해 그에게 있어서 〈성곡미술관〉에서의 수석큐레이터, 〈서울시립미술관〉에서의 학예연구부장 경험과 《광주비엔날레》의 두 차례의 경험(2000년 전시팀장과 2004년 어시스턴트큐레이터)이 향후 자신의 독립큐레이팅을 진행하는데 있어 값진 경험이 되었다고 하겠다.

특히 이원일이 큐레이팅한 〈타이페이현대미술관〉에서의 전시 《디지털 숭고digital sublime》(2004)[233]는 성곡미술관을 퇴사하면서 기획했던 이전의 《제2회 미디어시티_서울국제미디어아트비엔날레》(2002)[234]의 경험과 노하우가 지대한 영향을 미쳤다. 미디어시티의 4개의 소주제 중 하나인 '디지털 숭고Digital Sublime'는 〈타이페이현대미술관〉의 전시 주제인 '디지털 숭고: 우주의 새로운 소유자Digital Sublime: New Masters of Universe'로 확장되고 구체화되었기 때문이다. 그리고, 미디어시티의 전체 주제였던 '달

232) 조인호(광주비엔날레 정책연구실장)와의 인터뷰, 2015. 2. 11.
233) 《Digital Sublime: New Masters of Universe(媒體城市: 數位昇華)》, Museum of Contemporary Art Taipei, Taiwan, 2004. 5. 15-8. 8. —참여작가로 유시로 스즈키(Yasuhiro SUZUKI), 고경호(KO Kyongho), 코디최(Cody CHOI), 정영훈(JEONG Younghoon), 뤼 쥔팅(LIN Jiunting), 왕후주이(WANG Fujui), 아스투히로 이토(Astuhiro ITO), 이용백(LEE Yongbaek), 이경호(LEE Kyungho) 등. Other participating artists included: Catherine Ikam (France), Eva Stenram (UK), Golan Levin (UK), InsertSilence & Bjork John F. Simon Jr. (USA), Joseph Nechvatal (USA), J. Carlos Casado (Spain), John Tonkin (New Zealand), Knowbotic Research (Germany), Michael Kunze(Germany), Miltos Manetas(Greece), Mathieu Briand (France), Rafael Rozendaal (Holland) and Zilla Leutenegger (Swizerland).
234) 《제2회 미디어시티_서울국제미디어아트비엔날레》, 서울시립미술관, 2002. 9. 26-11. 24. —이원일이 전시총감독을 맡아 '달빛 흐름'이라는 주제를 제시했다. 참여 작가는 앞의 주석 참조.

〈타이페이현대미술관(MoCA)〉에서의 이원일의 큐레이팅은 서울시립미술관에서의 기획전 《시티넷 아시아》의 수출이라 고 할 수 있다, 2004.

빛 흐름Luna's Flow'은 〈타이페이현대미술관〉의 전시 카탈로그에서 이원 일의 같은 제목의 글235)과 더불어 다른 이들의 두 개의 글,236) 즉 디지털 달빛과 관련한 황쉬빙黃舒屛의 「달빛 아래의 시時적 거주지」라는 글과, 미 디어 시티와 관련한 링쥔밍林志明의 「미디어 시티의 두 버전」이라는 글로 재해석되었다.

한편, 타이페이에서의 이 전시를 논함에 있어, 아시아 도시의 네트워 킹을 화두로 했던 〈서울시립미술관〉의 그의 큐레이팅인 《시티넷 아시아 City-Net Asia》의 네트워킹의 영향도 간과할 수 없겠다. 당시 이 전시는 아 시아 4개국의 큐레이터들237)이 협업해서 "동시대 아시아인의 고민과 전

235) Wonil Rhee, "Luna's Flow", in *Digital Sublime_New Maters of Universe, Catalogue*, (Taipei: Museum of Contemporary Art, 2004), pp. 20~21.
236) Iris Huang(黃舒屛), "A Poetic Abode under Digital Moonlight" in Wonil Rhee(ed.), op. cit, pp. 28~32. & Chiming Lin(林志明), "Two versions of the Media City" op. cit, pp. 49~61.
237) "상하이비엔날레 디렉터였던 장칭(현 상하이미술관 학예실장)과 타이페이비엔날레

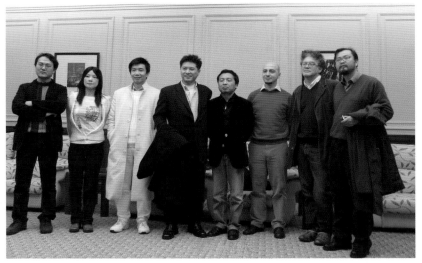

《상하이비엔날레》 공동감독들. 좌부터 하오쉬밍(Hao Shiming, 중국), 한 사람 건너 흰옷의 슈밍린(Shu-Min Lin, 미국), 이원일, 황두(Huang Du, 중국), 마라니엘로(Gianfranco Maranielleo, 이탈리아), 와트킨(Jonathan Watkins, 영국), 장칭(Zhang Qing, 중국).

망의 흔적들을 진단해 보는 취지에서 기획"[238]된 것이었다. 당시 그의 전시 서문은 "전시기획자들의 도시 간 네트워킹 협업 시스템의 새로운 모델을 제시하고 궁극적으로는 아시아 큐레이터들, 더 나아가 국제 미술계에 한국 작가들을 효과적으로 소개할 수 있는 플랫폼으로서의 역할을 선점"[239]하려는 목표를 명확히 밝히고 있다. 이런 점에서, 〈타이페이현대미술관〉에서의 초빙감독으로서의 이원일의 첫 해외 큐레이팅인 《디지털-숭고...》는 아시아 큐레이터 협업이 낳은 첫 결과였다. 그런 면에서 이원일은 이 행사의 첫 수혜자가 된 셈이다. 이처럼, 〈타이페이현대미술관〉에서의 《디지털-숭고...》는, 한편으로는 《제2회 미디어시티》로부터, 한편으로는 《시티넷 아시아》로부터 영향을 받고 있다는 점에서, 일정 부

학예실장이었던 장 팡웨이, 도쿄도현대미술관 큐레이터 카사하라 미치코, 그리고 서울시립미술관의 이원일, 이은주 큐레이터가 공동 기획하였다." 「전시 상세 정보 _ 시티넷-아시아 현대미술」, 『김달진미술연구소』 2003, http://www.daljin.com/display/D001528#dummy (2014. 7. 1. 검색).

238) 앞의 글.
239) 앞의 글.

분 '이원일표 큐레이팅의 수출'이라 할 만하다.

더욱이 지금껏 그와 함께 일했던 이들과의 지속적 만남과 더불어, 그들의 추천을 통해 시작된 새로운 만남은 그의 아시안 큐레이팅을 발전적으로 확장시키는 힘이 되었다. 일예로 당시 ZKM에서의 전시는 그가 〈서울시립미술관〉에서 함께 일했던 임근혜로부터 소개를 받아 스텝 장선희와 함께 일했다. 그는 전시 개막 전에 시간을 내어 귀국한 이후 성공적인 전시를 기원하면서 사간동의 한 음식점에서 관계자들에게 크게 한 턱을 내었다고 한다.[240]

어디 사람의 만남이 이러한 경우뿐이겠는가? 그는 만났던 이들과의 지속적인 교류와 새로이 만나는 이들과의 또 다른 협력 관계를 통해서 점차 아시아 지역에서 새로운 일들을 펼쳐 나간다. 일테면 이원일은 〈성곡미술관〉의 큐레이터로 있을 때에 당시 거의 무명이었던 이용백의 작품에 감화를 받아 개인전을 초대한 이후로 지속적으로 자신이 기획하는 국제전에 그를 초대했다.[241] 또한 개인전 서문 의뢰를 받고 만나거나 전시 방문을 통해 만나 작품에 감흥을 얻었던 이경호와 이이남 역시 〈타이페이현대미술관〉에서의 《디지털 숭고digital sublime》(2004) 이후로 그로부터 지속적인 초대를 받았다.[242] 이들은 이원일의 큐레이팅에 있어서 여러 우여곡절이 있음에도, '끝까지 함께 갔던 작가들'이라고 표현해도 무방하겠다.

이원일이 대만과 중국을 발판으로 아시안 큐레이터로 성장한 이후 글로벌 큐레이터로 성장해 나갈 당시 중국의 큐레이터 황두(Huang Du, 1965~)는 이원일의 글로벌 큐레이팅에 아시아 섹션에 큐레이터로 참여하면서 그 역시 입지를 다졌다. 그런 점에서, 당시 "국제화된 큐레이터가 별반 없었던 중국에서 황두는 이원일의 도움을 받아 성장했다"[243]고 해도 과

240) 임근혜(서울시립미술관 전시과장)와의 인터뷰, 2014. 7. 8.
241) 이영란(전 헤럴드경제 기자)과의 인터뷰, 2014. 7. 9.
242) 이경호(미디어 아티스트)와의 인터뷰, 2014. 6. 27. & 이이남(미디어 아티스트)과의 인터뷰, 2014. 4. 20.
243) 서진수(강남대 교수)와의 인터뷰, 2014. 7. 9.

상하이의 잡지 『노블레스』에 소개된 이원일.

언이 아닐 것이다. 그런 연유로 황두는 이원일이 중국에 올 때마다 사무실을 쓸 수 있도록 배려함으로써 고마움을 표현했다. 물론 후한루(Hou Hanru, 1963~)라고 하는 국제적인 큐레이터가 있지만, 그는 프랑스와 미국을 거점으로 한 채 세계를 무대로 활동하는 큐레이터라는 점에서 중국 내부에서 성장한 자생적인 큐레이터는 당시까지는 별반 없었다고 하겠다.

그가 아시안 독립큐레이터로서 본격적인 첫 발을 내딛게 된 전시, 《디지털−숭고...》의 큐레이팅 이후, 그는 국내외의 큰 전시들을 연달아 맡았다. 그 중에서 2007년 전까지의 대표적인 큐레이팅을 거론하자면, 《제5회 광주비엔날레》(2004)에서의 아시아, 오세아니아, 한국 권역 어시스턴트 큐레이터, 《우치LODZ비엔날레》(2004, 폴란드)244)에서의 아시아 섹션 큐레이터, 《상하이 Cool》(2005, 상하이)에서의 공동큐레이터, 《전자 풍경ElectroScape》(2005, 상하이 젠다이모마_Zendai MOMA)에서의 감독, 《중국현대미술 25인 특별전》(2005, 예술의전당)에서의 큐레이터, 《서울국제사진페스티벌(2006, 인사아트센터)에서의 큐레이터. 《독일신표현주의 4인전 − Silent Power》(2006, 상하이 젠다이모마_Zendai MOMA)에서의 큐레이터, 《제4회 서울국제미디어아트비엔날레》(2006, 서울시립미술관)에서의 총

244) 필자가 심포지엄 플래너로서 일했던 '폴란드−한국 컨퍼런스' 인, 《Conference: Non-profit art space and contemporary art scene in Poland-Korea》(2014. 10. 15, 부평아트센터)에 발제자로 초대를 받았던 한 폴란드 작가는 이원일이 기획했던 이 비엔날레가 매우 역동적이었다고 호평했다. −아담 클림작(Adam Kimczak, 폴란드 작가)과의 인터뷰. 2014. 10. 22.

감독, 《제6회 상하이비엔날레》(2006, 상하이)에서의 전시공동감독, 《아시아-유럽의 화해Asia-Europe Mediations》(2007, 폴란드 포츠난Poznan미술관)에서의 공동큐레이터, 《쥴리앙 슈나벨Julian Schnabel 개인전》(2007, 북경월드아트미술관)에서의 큐레이터 등 그 전시명만 꼽는데도 거의 숨 돌릴 틈이 없다.

게다가 2007년 초까지 그의 국내외에서의 무수한 심포지엄245)에서의 초청 발제들과 국제 미술 현장에서 실행했던 심사위원 활동246)을 꼽자면 그의 몸은 열이라도 모자랐을 정도이다.

위에 언급한 2007년까지의 이원일의 국내외 대표적 큐레이팅과 관련 활동들은 2부에서 몇 전시를 선별해 자세히 분석하기로 하고, 여기서는 아시안 독립큐레이터로서의 그의 입장들을 살펴보자. 먼저, 앞서에서도 살펴보았듯이, 그가 아시안 큐레이터로서 본격적으로 일할 수 있게 된 계기는 무엇보다 미술관에서의 소속 큐레이팅을 그만두게 되면서부터였다. 당시 기관 소속의 큐레이터로서 병행했던 비엔날레의 경험이 자산이 된 것이지만, 그로서는 어떠한 속박 없이 자유로운 상태가 되면서부터 본격적인 아시안 큐레이팅을 펼칠 수 있게 되었다. 적어도 이원일에게 있어서는, 아시안 큐레이팅이 독립큐레이터로서의 시작과 맞물려 있다. 즉 그에게 '아시안 독립큐레이터'라는 면모는 한 몸처럼 붙어 있는 것이었다.

그는 한 인터뷰에서, "미술관과의 연계, 작품이나 작가 섭외, 전시기획 등을 혼자서 해내는 것은 매우 어려운 일"이라며 "힘들지만 미술관이나 관장의 간섭 없이 독자적 전시를 기획할 수 있다는 것이 독립큐레이터의

245) "Luna's Flow", Media-City Seoul, Korea(2002. 10), "Digital Sublime", Taipei MOCA, Taipei(2004. 6), "Techniques of the visible", 5th Shanghai Biennale, Shanhai(2004. 9), 2005. 12 "Exhibition Curating & City Promotion in Cultural Activities under Globalization", Taipei MOCA, Taipei (2005. 12), "Global Museums", ZKM, Karlsruhe, Germany(2006. 2), "Asia Cultural Co-operation Forum", Hong Kong(2006. 11), "Ramkinkar Baij Centenary", Kolkata, India(2007. 2), "elective affinities, constitutive differences: contemporary art in Asia", Biennale Society, Delhi, India(2007. 3).
246) Transmedialle International competition, Transmedialle Foundation, Berlin, Germany(2007. 12).

중국 미술가 미아오샤오춘(Miao Xiaochun)과 함께.

매력"247)이라고 말한 바 있다. 그가 밝힌 독립큐레이터의 과노동의 어려움과 간섭 없는 독자적 기획의 매력은 그를 다른 일보다 전시기획에 몰아붙이게 하는 원동력이 된다. 노동의 수고스러움 뒤에 수확되는 열매는 그 맛도 좋다고 했던가? 이원일에게 독립큐레이팅은 한편으로는 육체적, 정신적 고통의 나락으로 몰아가는 힘겨운 노동 자체였지만, 한편으로 그것은 그에게 큐레이터로서의 고도의 자존감을 확인시켜 주는 값진 일이었다. 한마디로 그가 겨안은 것을 '즐거운 고통'이라고 해야 될까? 혹자가 삶의 대부분은 고통이며 삶의 일부분만이 기쁨이라고 했다는데, 그의 삶은 이러한 '기나긴 고통의 과정과 짧지만 강렬한 희락'의 결과가 반복되는 삶이었다고 해도 과언이 아닐 것이다.

"재능 있는 한국의 젊은 작가를 세계 무대에 확실히 데뷔시킬 수 있으니 나의 비행은 곧 신념 비행이 아닌가?"248)

247) 노승연, 「미술관의 꽃 큐레이터는 이대로 박제되는가?」, 『교수신문』, 2008. 4. 12.
248) 이영란, 「서구 일방주의에 도전장 낸 미술계 스필버그」, 『헤럴드경제』, 2009. 4. 22.

퀴유치예(Qiu Zhijie), 2012상하이비엔날레 수석 큐레이터와
함께.

다이지캉(Dai Zhikang) 현 상하이히말라야 미술관 대표
와 함께.

중국 미술가 양치엔(Yang Qian), 리시안팅(Li Xian
Ting)과 함께.

중국 전시회의 개막식에서.

중국 작가들과 함께.

중국 미술가 리시안팅(Li Xian Ting)과 함께.

　　아시아와 세계를 무대로 삼아 펼치는 그의 독립큐레이팅은 그에게 있
어 종종 신념 비행으로 표현될 만큼, 일종의 사명감처럼 진행되었다. 미
술계의 한 원로는 "그는 국내보다 국제적으로 나가서 일하는 것을 좋아
했고, 나를 만날 때마다 우리 미술을 뉴욕에 당당히 진출시키는 것이 꿈

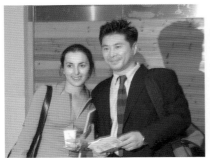
상하이비엔날레에서 2005.

중국 미술인들과 함께.

양치엔(Yang Qian). 슈종밍(XU Zhongmin)과 함께.

큐레이팅 회의.

중국 미술인들과 함께. 좌로부터 양치엔(Yang Qian), 우밍종(Wu Mingzhong), 한 명 건너 첸웬보(Chen Wenbo), 이원일, 펑정지에(Fung Zhongjie), 쭝비아오(Zhong Biao).

이라고 하였다"[249]며 그의 글로벌 큐레이팅 태도에 대해 높이 평가했다. 그가 왕복 비행의 고단한 행군을 마다하지 않으면서 한국 작가들을 세계 무대에 소개하는 일을 도맡아 하면서 그는 서구로부터 소비되는 아시아 미술이 아닌 주체적 아시아 미술을 정초하는 데에도 힘을 보태고자 했다. 그런 탓일까? 한 인터뷰에서 밝히고 있듯이 그의 각오는 비장했다: "앞으론 순응이 아니라 저항과 대안, 자존과 자주의 정신적 가치 생산을 통해 서구와 더욱 당당히 맞서야 한다. 나는 그 아찔한 현장의 중심에 서고 싶다."

이처럼 신념에 찬 그의 큐레이팅에 대한 자부심은 대단한 것이었다. 독립큐레이팅이란 소속 없이 매일처럼 유목적 삶을 지속해야 하는 만큼, 늘 다짐과 결단이 이어져야만 지속될 수 있는 성격의 일이었다. 하물며 아시안 큐레이팅에 그치는 것이 아니라 글로벌 큐레이팅을 지향하는 그의 삶에 있어서 이러한 유목주의의 삶에 있어서 결의에 찬 포부와 야망은 필수불가결한 요소였다. 우리는 다음 장에서, 이원일이 글로벌 큐레이팅을 실천하면서 타인들로부터 불도저형 혹은 "돌쇠형"[250]이라 평가받았던 그의 추진력이 과연 어떠한 것이었는지를 살펴보자.

249) 오광수, 「세 사람의 큐레이터」, 일주일치 광수 생각-칼럼 13, 『한국문화예술위원회 홈페이지』, 2011. 1. 31. 현재는 삭제. http://arko.or.kr/nation/page6_3_2_list.jsp?board_idx

250) 이영란(전 헤럴드경제 기자)과의 인터뷰, 2014. 7. 9.

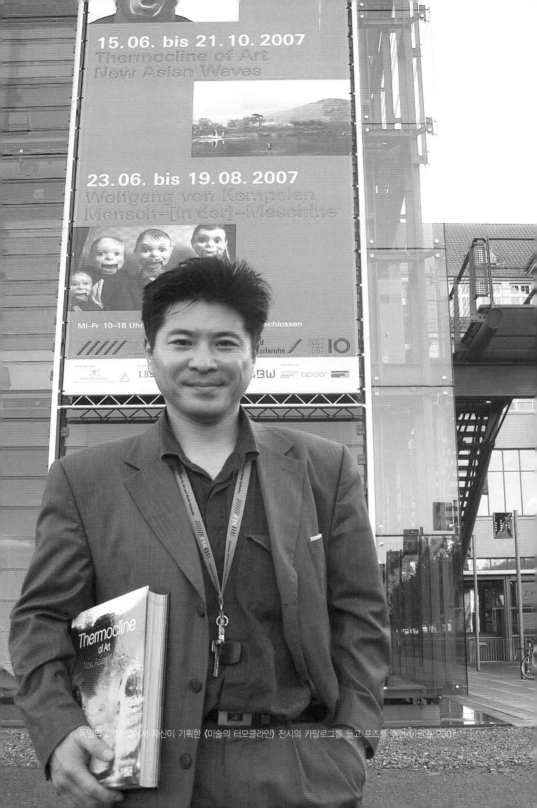

독일의 ZKM 앞에서 자신이 기획한 《미술의 터모클라인》 전시의 카탈로그를 들고 포즈를 취한 이원일. 2007.

비행하는 글로벌 독립큐레이터

"한국이 위대하고 한국인이 위대한 것을 제가 느끼고요. 또 저는 어쩔 수 없이 이렇게 태어났고 이러한 이미지를 갖고 살아가겠고 이것이 자랑스럽습니다. 왜냐하면 이것이 오히려 장점이 되고 제가 영어를 마스터하면 한국말도 하는 거니까, 하나를 더 갖고 있는 거죠. 그래서 한국인이 갖고 있는 그런 자긍심과 장점을 세계화시켜야 될 거고, 문제는 어떻게 설득력 있게 보편성 있는 언어로 번안해 낼 수 있는 능력을 가질 것인가. 저는 그런 점에서 한국인이 자랑스럽고요. 해야 할 일이 많이 있다고 생각되고요. 문제는 세계 무대에서 한국인으로서의 색채, 이 논리를 어떻게 부단히 연구, 개발할 것인가 하는 것이 관건일 것입니다."[251]

이원일은 한 방송프로그램에서 그가 한국인으로 태어난 사실을 운명으로 받아들이고 있음을 피력했다. 어떤 면에서는 서구가 중심으로 자리

251) 김동건, 이원일과의 인터뷰, 〈김동건의 한국, 한국인〉, 월드 큐레이터 이원일 편, KBS 2TV, 2008. 7. 7.

독일 ZKM에서의 기획전 스텝들과 함께　　　　독일 ZKM에서의 기획전을 마치고 피터 바이블(Peter Weibel) 및 스텝들과 함께

잡아 온 오랜 역사에 불만 가득한 견해를 내포한 것이기도 한 위의 진술에서 우리는 그의 포부에 가득한 희망을 읽어 낸다. 글로벌 큐레이팅에서 당면한 영어의 부담, 그것은 외려 그로서는 마스터해야 될 과제이며, 차별의 대상이 되었던 피부색과 연동한 비서구인으로서의 정체성, 그것은 외려 그로 하여금 서구와 차별화된 장점이자 자긍심임을 깨닫게 하는 것이었다. '세계 무대에서의 한국인으로서의 색채'를 드러내는 일이 그가 글로벌 큐레이팅에서 지향하는 일임을 피력하는 것이었다.

　그의 글로벌 큐레이팅은 어떻게 전개되어 나갔을까? 이원일은 자신의 큐레이팅에서 국제전의 시작점을, 〈타이페이현대미술관〉에서의 《디지털 숭고digital sublime》(2004)를 꼽고 있지만, 우리는 앞서 이 전시를 그의 아시안 큐레이팅의 시작점으로 살펴보았다. 필자는 그의 글로벌 큐레이팅의 시작을 독일의 〈ZKM〉 개관 10주년 기념전이었던 《미술의 터모클라인-새로운 아시아 물결》(2007)[252]을 꼽는다. 그는 여기서 큐레이터의 직함으로 활동했지만 실제적인 총감독의 역할을 수행했다. 그는 이 전시를 통해서 "아시아 미술의 신세계를 보여 줬다"[253]는 평을 받았는데, 이 전시는 이후로 각국으로부터 밀려드는 큐레이팅 요청을 받게 되는 계기가 되었다.

252) 《Thermocline of Art - New Asian Waves》, ZKM_Museum of Contemporary Art, Karlsruhe, June 15~October 21, 2007.
253) 이영란, 「짧은 삶 살다간 큐레이터 이원일, 그를 기리는 추모전」, 『헤럴드경제』, 2012. 2. 24.

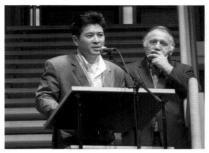

ZKM에서의 기획전 《미술의 터모클라인》 오프닝에서 공동 큐레이터 피터 바이블(Peter Weible)과 함께.

ZKM 심포지엄에서 주제 발제.

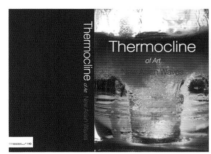

ZKM에서의 《미술의 터모클라인》 전의 카탈로그 시안, 2007. 표지 사진은 폭탄주 제조 과정을 담은 것으로 이원일이 직접 촬영하였다.

이원일이 ZKM에서의 전시 《미술의 터모클라인》 오프닝에서 주제를 설명하기 위해 실제 폭탄주를 제조하는 과정을 시연하고 있다. 좌측 두 번째부터 피터 바이블(Peter Weibel), 이원일, 도형태(갤러리 현대 부사장).

《미술의 터모클라인(Thermocline of Art)》(2007) 이래 그가 기획한 전시들과 당시 그의 역할을 소개하면 다음과 같다: 《세비야비엔날레》(2008, 스페인 세비야)에서의 공동감독, 《프라하비엔날레》(2009, 프라하 체코)에서의 공동큐레이터, 《밴쿠버올림픽조각비엔날레》(2009-2011, 캐나다 밴쿠버)에서의 공동커미셔너, 《Liquid flow전》(2010, 싱가포르 BSI)에서의 큐레이터, 《DIGIFESTA 주제전》(2010, 광주비엔날레관)에서의 큐레이터, 《레인보우 아시아-세계미술의 진주, 동아시아전》(2010, 예술의전당)에서의 협력큐레이터 등.

그 외, 2008년 전시가 예정되었지만 예산 지원 불발로 인해 끝내 실행되지 않았던 《스펙터클Spectacle》(2008, 뉴욕 PS1/MoMA)에서의 초빙큐레이터로서의 임명, 그리고 그가 작고하기 전에 진행했던 《난징 비엔날레》(2010, 중국 난징)에서의 큐레이터와 같은 일들까지 고려한다면, 그의 큐레이팅은 짧

인도 델리(Delhi) 심포지엄에서 기타 카푸르(Gitar Kapur)　이탈리아 로마 심포지엄, 2009.
와 함께, 2007.

은 기간 동안에 비해 막대한 업무량이었다.

　이러한 국제전에 대한 큐레이팅 뿐 아니라, 이원일은 작고하기 전까지 〈스위스 BSI 재단〉의 상임큐레이터(2008-2011, 스위스 루가노), 문화관광부 산하 〈아시아문화의전당〉의 기획위원(2011~　), 〈플래쉬아트〉 잡지의 아시아 편집장(2011~　) 등 국제적인 현대미술 현장에서 다방면으로 열정적으로 일했다. 게다가 그는 무수한 국제 심포지엄 및 컨퍼런스254)에서 사회, 발제자 및 토론자로 참여했다.

　우리가 그의 큐레이팅과 다양한 역할들을 확인했듯이, 그는 한정된 시간 안에 '너무 많은 일'을 담당해야만 했다. 정해진 일정 안에 맡은 일들을 완수하기 위해서는 복잡다기한 여건 속에서 강행군은 필수였다. 한 미술계 원로가 "내가 보기엔 자신에 가한 지나친 채찍이 갑작스런 죽음을 가져오게 된 것이 아닌가 생각된다"255)고 평가했듯이, 쉼 없는 과업무가 그로 하여금 다시는 돌아올 수 없는 길로 몰고 간 셈이다.

　주어진 일들에 대한 과업무는 그가 스스로 자초한 탓도 없지 않았다.

254) Asian Contemporary Arts, Casa-Asia foundation, Barcelona, Spain(2007. 10), Public Art& Media Art,Tokyo University, Tokyo, Japan(2007. 10), International New Media Arts, PAN Museum. Naples. Italy(207. 12), New Asian Imaginations, NAFA, Nan Yang Univserssity, Singapore(2008. 8), INDAF Media Art Festival Symposium Panelist, Incheon, Korea(2009. 8).

255) 오광수, 「세 사람의 큐레이터」, 일주일치 광수 생각-칼럼 13, 『한국문화예술위원회 홈페이지』, 2011. 1. 31. 현재는 삭제. http://arko.or.kr/nation/page6_3_2_list. jsp?board_idx

극도의 과업무가 국제적인 장에서의 무수한 큐레이팅 요청을 거절 없이 받아들이도록 했기 때문이다. 글로벌 큐레이팅에서의 '중심적 역할'을 꿈꾸어 왔던 그로서는 이어지는 요청들이 하나도 버릴 것 없는 절호의 기회였다. 발전적인 미래를 위해서 무수한 국제 이벤트를 준비했던 이원일의 입장에서 시간은 금과 같았고, 쪼개어 아낄 보물과 같은 존재였다. 시간을 쪼개어 나누어 쓰는 일은 쉽지 않았다. 모든 일들의 효율적인 성취를 위한 철저한 준비가 필수였기 때문이다.

국제 무대에서 한국인으로서의 색채를 드러내기 위한 커뮤니케이션에서 필수적인 영어를 마스터하기 위한 훈련은 이러한 시간들 속에서 매우 주요한 역할을 차지했다. 우리가 앞서 그의 중고교 시절 영어 성적에 관한 이야기들과 더불어 대학 시절 친구의 영어 대리 시험에 관한 일화에서 살펴보았듯이, 그는 미국 유학 전부터 영어에 대한 취미와 실력을 갖추고 있었다. 그에게 유학 이후 현장에서의 큐레이팅에서 영어는 어떠한 언어보다 더 주요한 역할을 하게 되었는데 아시안 큐레이팅에서도 예외는 아니었다. 그의 글로벌 큐레이팅에서도 주요한 소통 수단은 단연코 영어였다. 이원일과 함께 일했던 후배 큐레이터가 "그 연배의 한국 남성 큐레이터로서 그만큼 영어를 할 수 있는 사람은 많지 않다"[256]고 증언하고 있듯이, 그의 영어 실력은 감탄할 만한 실력이었다. 그가 한창 글로벌 큐레이팅으로 바쁜 와중에 그가 직접 선보인 영어 인터뷰[257]를 보면 이러한 증언이 결코 과장이 아님을 우리는 살펴볼 수 있다. 영어 실력도 그러하지만, 외국인을 항상 웃길 만큼의 재치를 겸비했던 그는 허풍에 가까운 쇼맨십까지 즐길 줄 아는 만능인이었다.[258]

그런 능력 탓일까? 《제3회 광주비엔날레》(2000) 전시팀장 시절이나, 《제

256) 임근혜(서울시립미술관 전시과장)와의 인터뷰, 2014. 8. 22.
257) "Thermocline of Art (Einführung: Wonil Rhee)", 동영상 7:08. 〈ZKM〉 홈페이지, 2007. http://zkm.de/media/video/thermocline-of-art-einfuehrung-wonil-rhee
258) 유현상(중앙대 79학번)과의 인터뷰, 2014. 7. 1.

5회 광주비엔날레》(2004)에서의 본전시 어시스턴트 큐레이터 시절, 외국인에 대한 의전은 항상 그의 몫이었다. 그가 항상 외국인들 앞에서 유머와 농담을 던져 어색한 분위기를 화기애애하게 만드는 언어적 기술을 가지고 있었기 때문이었다.[259] 이러한 영어를 통한 출중한 언어적 기술이란 사실 그가 항상 준비하고 부단히 노력하는 가운데서 형성된 것임을 유념할 필요가 있겠다. 외국에서 글로벌 큐레이터로 성공하기 위해서, 또는 외국인과의 예정된 일정을 위해서, 그는 모든 것을 철두철미하게 준비했다.

이러한 철저한 준비는 단지 영어에만 국한되지 않았다. 외국인과의 친밀한 관계를 유지하기 위해 파티에서 간혹 선보일 기회가 있는 피아노 연주 솜씨는 외국인들로부터 대환영을 받았다.[260] 물론 그는 피아노 연주 실력 향상을 위해 남몰래 연습의 시간을 거쳤다. 노래 역시 그랬다. 남들 앞에서 선보일 노래 솜씨를 갈고 닦기 위해서 그는 뒤늦은 나이에 용인의 한 성악가에게 개인 레슨을 받는 노력까지 기울였다. 그의 이러한 노력은 작고하기 전까지 지속되었다.[261] 정확한 음정을 익히기 위해서 녹음을 해서 듣고 다녔고, 틈이 있을 때마다 배운 소절을 반복해서 따라 하기도 했다. 따로 성악 연습을 할 시간을 낼 수 없었던 지라 큐레이팅으로 바쁜 일정 속에서 시간을 쪼개서 만들어 내야만 했다. 그는 주로 그 시간들을 한 장소에서 또 다른 장소로 이동하는 구간에서 찾았다. 독일과 프랑스를 향하는 이탈리아발 열차의 화장실 칸에서 오랫동안 성악 연습을 했다는 일화는 그가 얼마나 절실한 것들을 위한 시간 투여를 위해서 노심초사했는지를 잘 알려준다.[262]

259) 김영호(중앙대 교수)와의 인터뷰, 2013. 11. 24, 정준모(전 국립현대미술관 학예실장)와의 인터뷰, 2013. 12. 21.
260) 조인호(광주비엔날레 정책연구실장)과의 인터뷰, 2015. 2. 12.
261) 앞의 강혁, 유현상, 서진수, 임수미와의 인터뷰.
262) 앞의 유현상, 서진수와의 인터뷰.

인도 뭄바이 작가와 함께.

인도 뉴델리에서 이원일, 서진수 촬영, 2009.

 그가 해외로부터 지속적으로 큐레이팅에 관한 요청을 받았던 탓에, 그의 일정은 언제나 빡빡하게 채워져 있었고 몇몇 일정을 소화해도 이내 일정표는 다시 채워지기 십상이었다. 그의 일상은 큐레이팅과 관련한 일들로 가득하여 다른 생각을 할 틈조차 허락되지 않았다. 휴일조차 큐레이터라는 직업으로 살아갈 수밖에 없었다. 그가 직접적으로 맡은 일이 아니더라도, 자신의 큐레이팅에 도움이 되는 일이라면 그는 발 벗고 나서서 세계의 미술 현장을 누비고 다녔다. 그 모든 미술 현장이 그의 큐레이팅에 어떠한 방식으로든지 도움이 될 수 있었다고 믿었기 때문이었다.

 지인들[263]과 함께 2009년 《인디아아트페어》를 참관했을 때, 모든 현장을 둘러보고 휴식을 취하는 동료들을 놔두고 이원일은 타지마할을 관람하기 위해 따로 바지런히 짐을 싸서 새로운 목적지를 향하여 발길을 재촉했다. 빡빡한 일정에도 불구하고 그가 혼자 발길을 옮긴 까닭은 타지마할이 그에게 어떤 영감을 줄 것이라고 기대했기 때문이기도 하지만, 인디아 작가들이 그곳에서 회합을 가졌기 때문이었다. 한꺼번에 인도 작가들을 만날 수 있는 절호의 기회였던 것이다. 이어지는 큐레이팅의 변화된 모습을 늘 고민했던 그로서는 새로운 작가들을 만나고 그들의 작업실을 방문하는 일 자체를 천직처럼 생각했던 것으로 보인다. 주어진 시간에 여러 일을 계획하여 나누어 실천하는 일이란 쉽지 않은 일이지만,

263) 서진수(강남대 교수), 박철(베이징 문갤러리 대표).

MoMA 펀드 디렉터, 토드 비숍(Todd Bishop)과 함께 길버트와 조지의 작품 앞에서, 미국 MoMA, 2008.

 그는 작가와 미술 관계자들을 만나고 시간을 늘 쪼개면서 지냈다.

 실상, 이러한 일들이란 언제나 사람과 사람 사이에서 벌어진다. 그의 큐레이터로서의 유명세를 신뢰하고 그동안 알지 못하던 이가 큐레이팅을 요청하기도 하지만, 대개 글로벌 큐레이팅의 현장에서도 사람과 사람 사이의 신뢰는 작동한다. 따라서 한 번의 큐레이팅으로 관계한 이들이 다음 큐레이팅에 다리를 놓는 일들이 비일비재하게 발생했다. 국내에서의 큐레이터로서의 활동이 그러했고, 아시안 큐레이팅에서도 그러한 일들은 이어졌다. 〈서울시립미술관〉에서의 《제2회 미디어시티_서울국제미디어아트비엔날레》(2002)나 《시티넷 아시아》(2003)에서의 네트워크가 중국에서의 전시로 이어지고 아시아 각국의 '초빙큐레이터'로서의 일들을 실현시키게 된 것이다. 글로벌 큐레이팅에 직접적인 디딤돌을 놓은 〈ZKM〉에서의 큐레이팅을 마친 후에 이원일이 미국 MOMA에서의 큐레이팅을 요청받을 수 있게 된 것은(후원처 섭외 문제로 최종적으로 실현되지는 못했지만) 〈ZKM〉의 관장 피터 바이블Peter Weibel의 소개로 가능한 것이었다. 세계적

인 미술전문지인 이탈리아의 〈플래시아트〉의 아시안 편집장을 맡게 된 것도 피터 바이블의 소개로 이어진 것이었다.

그가 2009년 큐레이팅한 《프라하비엔날레》는 또 어떠한가? '회화의 확장'이라는 대주제 하에, 총감독 폴리티Giancarlo Politi, 공동감독 린토바 Helena Lintová가 한 섹션을 담당하고 아래 총 19인의 큐레이터가 각자의 섹션을 기획하고 진행했는데 이원일은 여기서 《변환 차원: 새로운 한국회화에서의 매혹적 역동Trans-Dimensional: Interesting dynamics in new korean painting》264)을 기획했다. 그는 여기서 한국의 참여 작가들265)과 함께 "회화의 방법론을 확장시켜 2차원과 3차원을 넘나드는 역동적인 작품들을 선보일 계획"266)을 차근차근 실천했다. 이 《프라하비엔날레》가 〈플래시아트〉에서 주관하는 국제 행사인 것을 상기한다면, 그의 글로벌 큐레이팅은 이러한 세계미술인들과의 연속되는 만남의 결과로 비롯된 것임을 어렵지 않게 알 수 있다.

사람과 사람이 만나 신뢰를 쌓고 새로운 사람들과의 관계를 만들어 주는 일은 그에게 큐레이팅을 움직이는 원동력 중에 하나가 되었다. 한국에서 부정적인 인식하에 통용되는 '인맥'이라는 용어가 제도권의 질서를 흐릴 경우 논란의 소지가 다분하지만, 질서를 새로 맺어 가는 가운데 투명하게 진행된다면 그것은 결국 큰 힘을 만들어 낼 것임에 자명하다. 사람이 바로 희망인 까닭이다.

이원일이 아시안 큐레이터로부터 글로벌 큐레이터의 중간 지대에서 아시아를 무대로 분주히 활동하고 있을 때, 중국을 함께 분주히 다녔던

264) Wonil Rhee, "Trans-Dimensional: Interesting dynamics in new korean Painting", in *Prague Biennale 4*, (Praue: Giancarlo Politi Editore, 2009), p. 102.
265) 해당 섹션의 참여 작가는 강운, 김기라, 문성식, 이광호, 이기봉, 이길우, 정연두, 하봉호, 하종현, 함경아 총 10인. Ibid., p. 7.
266) 김호경, 「프라하비엔날레 공동큐레이터 이원일, 세계미술시장 진입 위해 한국 작가들 간 결속 중요」, 『국민일보』, 2009. 4. 29.

인도 뉴델리에서 서진수 강남대 교수와 함께, 2009. 4. 26.

화랑계의 한 지인은 이원일 덕분에 중국의 현대미술 현장을 잘 이해하게 되었다고 증언한다.[267] 이원일과의 여러 차례 이어진 중국 현대미술 현장에 대한 탐방은 결국 이 지인으로 하여금 베이징

에 〈두아트 베이징〉(2007-2008)의 설립을 이끌어 내면서 한국과 중국 사이의 현대 미술시장의 가교를 놓기에 이른다. 그는 훗날 이원일이 기획을 맡은 〈ZKM〉에서의 전시에 〈갤러리 현대〉의 전폭적인 후원을 이끌어 내었다.[268] 그뿐만이 아니라 이원일이 큐레이터로 임명된 미국 〈모마 PS1〉에서의 전시를 후원하기 위한 여러 가지 가능성을 타진하기도 했다. 결국 모마의 복잡한 상황으로 인해 후원이 이루어지지 못했고, 이원일의 큐레이팅이 무한 연기되기는 했지만 말이다. 이처럼 이원일로부터 받은 도움은 다시 이원일에게 도움으로 돌아가게 되는 사람들과의 만남이 그의 큐레이팅의 안팎에서 이어졌다.

이원일의 큐레이팅에 있어서 만남의 유형은 다양했다. 그가 평소에 형이라고 부르면서 친하게 지냈던 지인들이 몇 명이 있는데, 선후배의 상황으로 오래전에 형성된 관계도 있었지만, 한두 번의 만남으로 의기투합해 그가 형으로 호칭하면서 맺어진 관계도 적지 않았다. 그가 상하이 〈젠다이현대미술관Zendai MOMA〉의 개관전인 《전자 정원ElectroScape》의 큐레이팅을 앞두고 관계자들 앞에서 피티를 준비하고 있을 때, 국내의 중국 전문가를 만나야 될 필요가 있었다. 이원일은 학교 동문[269]으로부터 미술

267) 도형태(갤러리 현대 부사장)와의 인터뷰, 2015. 2. 10.
268) 앞의 도형태와의 인터뷰.
269) 이길우(한국화가, 중앙대학교 교수).

시장 전문가 서진수를 소개받았고,[270] 아시아의 경제적 상황 속에서 제시해야 할 큐레이팅 과제들을 마련하는데 있어 그로부터 도움을 받았다. 당시 서진수는 미술시장 연구에 있어서 일본 및 중

센티안쳉(Shengtian Zheng) 밴쿠버비엔날레 감독과 함께.

국과 오랜 관계를 맺어 오고 있었기에 이원일에게 있어서는 중국 현지에서의 큐레이팅을 준비하는데 있어서 여러모로 도움이 되었던 것이다. 이러한 몇 번의 만남 속에서 그는 서진수를 형으로 호칭하기 시작했고, 둘의 만남은 친밀함 가운데 지속되었다.

사람의 관계는 또 다른 관계를 만든다고 했던가? 훗날 서진수의 여러 도움으로 중국에서 갤러리를 오픈할 수 있었던 한 화랑주[271]는 당시 이미 중국 주류 작가들과의 네트워크를 갖추고 있던 이원일의 도움을 받아 자신의 갤러리 첫 개관전을 펑정지에(俸正杰, Fengzhengjie, 1968~)의 개인전으로 열 수 있었다.

소개로 이어진 만남은 결국 우연한 만남까지 운명처럼 허락하게 된 것일까? 이원일이 베이징에서 중국 현지에서의 큐레이팅과 관련하여 홀로 일을 하는 가운데 우연히 한 레스토랑에서 읽던 영문으로 된 중국현대미술 전문 잡지 『이슈Yishu[272]』가 화제가 되어 관계가 이어진 사람도 있었으니까 말이다. 그는 센티안쳉Shengtian Zheng이라는 사람으로 캐나다 밴쿠버에 거주하고 있는 중국계 캐나다인으로 《밴쿠버비엔날레》와 관련하여 캐나다와 중국을 오가면서 일을 하고 있었는데, 그날 그와의 우연한 만

270) 앞의 서진수와의 인터뷰.
271) 베이징 갤러리문 박철희 대표
272) http://yishu-online.com/

피터 바이블과 함께

남은 밤이 새도록 술잔이 오가는 가운데 진한 우정을 약속하기에 이른다. 한국 특유의 정감과 중국 특유의 형제애로 둘이 맺어지게 된 셈이라 하겠다. 이 만남은 훗날 이원일으로 하여금 《밴쿠버

비엔날레Vancouver Biennale》(2009) 공동커미셔너를 맡아 일을 할 수 있게 되는 계기로 이어졌다. 사람과 사람의 만남이 모두 그러하지만, 그를 통해서 그의 곁을 스치고 가거나 그의 곁을 지키고 있었던 사람들의 이야기를 접하게 되면 참으로 인연因緣 혹은 운명적 만남이 과연 무엇인지를 생각하게끔 만든다.

새로운 사람과의 만남, 그 우연한 만남조차 운명이 될 수 있었던 까닭은 그의 평소의 진정성 어린 인간관계와 더불어 자신의 장에서 적을 만들지 않으려는 노력으로부터 비롯된 것으로 보인다. 물론 국내보다는 국외에서 먼저 유명세를 타기 시작한 그에게 적이 없었다고 말하기는 어렵겠다. 국내든 국외든 그에게 적대적인 개인이나 세력은 언제나 있었다. 그 적이 그들 스스로 적이 된 경우이거나 이원일과의 인간관계 속에서 귀결된 것인지를 명백히 밝혀내는 일이 쉽지 않지만 말이다. 이처럼 그가 점차 아시안 큐레이터로부터 글로벌 큐레이터로 가는 과정에는 언제나 그를 시기하는 이들도 있었고 언제나 그를 믿어 주고 힘을 실어 주는 친구와 은인들이 있었다.

앞서 우리가 간략히 언급한 바 있지만, 〈ZKM〉의 디렉터 피터 바이블(Peter Weibel, 1944~)은 그에게 대표적인 은인이었다. 그가 피터 바이블의 최종 재가를 맡아 기획한 '아시아현대미술전' 인 《미술의 터모클라인−새로운 아시아 물결Thermocline of Art − New Asian Waves》(2007)[273]의 대성공 이후

둘의 관계는 보다 더 돈독해졌다. 그가 피터 바이블을 아버지라고 부를 정도였으니까 말이다.

이원일이 글로벌 큐레이터로서 도약하게 된 계기가 이처럼 소중한 사람들로부터 연유된 것이긴 하지만, 그의 뛰어난 큐레이팅 능력과 그것을 만들기 위한 그의 노력 없이는 불가능했을 것이다. 만능 글로벌 큐레이터가 되기 위해서 그는 예배 시간조차 큐레이팅의 이론적 성찰을 위한 장으로 삼았을 뿐 아니라, 우리가 앞에서 살펴보았듯이 외국 미술인들과의 공식적인 행사 이면의 장에서 선보일 노래 솜씨를 연마하기 위해 유럽 대륙을 달리는 기차의 화장실 안에서 성악 연습을 할 정도였으니까 말이다. 그는 〈ZKM〉에서의 오프닝 세레모니에서 선보일 폭탄주 퍼포먼스를 위해서 해당 전문가에게 직접 기술을 배우고 연습에 연습을 거듭하기까지 했다.274) 도미노 식으로 이어지는 폭탄주 퍼포먼스를 성공시키기 위해서는 모든 것이 정교하게 진행되어야 했기 때문이다.

만능 글로벌 큐레이터가 되는 길은 쉽지 않아 보인다. 영어도 영어지만, 부수적으로 요구될 수도 있는 가능성 자체를 능력으로 만들어 내기 위해서 그는 스스로에게 채찍질하는 무리수를 두면서 노력에 노력을 경주했다. 그것은 이원일의 말에 의하면 "몸만들기"275)였다. 그것은 신체적 몸 뿐 아니라 모든 능력을 갖추고 전투에 나설 신체적, 정신적, 지적 전인체를 의미한다.

글로벌 큐레이팅의 세계에서 이원일은 외국의 전문가들에게 자신을 강렬하게 각인시키고 매료시키고 싶어 했다.276) 그런 의미에서 세계적 현대미술관인 독일 〈ZKM〉의 의뢰를 받고 2007년 큐레이팅한 〈ZKM〉

273) 《Thermocline of Art ?New Asian Waves》, ZKM_Museum of Contemporary Art Karlsruhe, June 15~ October 21, 2007.
274) 앞의 서진수와의 인터뷰.
275) 김동건, 이원일과의 인터뷰, 〈김동건의 한국, 한국인〉, 월드 큐레이터 이원일 편, 2008. 7. 7. KBS 2TV.
276) 앞의 서진수와의 인터뷰.

10주년 기념 '아시아현대미술전'인 《미술의 터모클라인-새로운 아시아 물결》(2007)의 성공적인 큐레이팅은 그에게 있어 절대적으로 필요한 과업이었다. 이 전시를 준비하는 동안 그는 해외에서의 1박할 시간조차 쉽게 허락하지 않아, 이탈리아, 독일, 프랑스, 한국을 오가는 공항 속에서 수면 아닌 수면을 취하는 것이 다반사였다. 〈ZKM〉에서의 전시를 준비 중에 독일로부터 베니스에 도착한 이후 공항에서 쪽잠을 청하고 《베니스비엔날레》를 탐방한 이후에는 다시 베니스공항에서 쪽잠을 자고 바로 독일로 날아갔다는 일화는 그러한 한 예일 따름이다.

그뿐만 아니라, 〈ZKM〉 전시를 개막하고 난 하루 뒤에 오픈한 독일 《카셀도큐멘타》[277]와 《뮌스터조각프로젝트》[278]를 방문하기 위해서 국내 미술계 지인들[279]과 함께 시간을 내어 지칠 대로 지친 몸을 이끌고 또 강행군을 나서기도 했다. 그는 바쁜 와중에도 또 다른 일정을 소화하기 위해 지인들과 《카셀도큐멘타》에서 따로 합류하면서 세계의 미술 현장을 빠뜨리지 않고 방문했다.[280]

〈ZKM〉에서의 《미술의 터모클라인...》이 "새로운 미답지를 열어 젖혔다"는 평과 함께 폭발적인 반향을 일으키자 그에게는 각국 미술관으로부터 초청 제의가 줄을 이었고, 이원일은 그것을 또 성공적으로 실현하고자 살인적인 출장 일정을 감행해야만 했다.[281] 한 전시의 대대적 성공 이후의 일정은 보다 더 복잡해졌다. 성공 이후의 가속도는 거스를 수 없는 대세였다. 그만큼 글로벌 큐레이팅을 위한 그의 은유적인 몸만들기는 자리를 잡아갔지만, 자신의 신체적 몸만들기는 외려 역행하는 결과를 초래하고 말았다. 매일처럼 피곤한 몸을 지니고 글로벌한 몸만들기에 나섰기 때문이다.

277) 2007. 6. 16.~9. 23. 5년마다 개최.
278) 2007. 6. 16.~9. 30. 10년마다 개최.
279) 박종호(4art 대표), 서진수(강남대 교수), 이영란(전 헤럴드경제 기자)
280) 앞의 이영란과의 인터뷰.
281) 앞의 이영란과의 인터뷰.

미술계 한 지인은, 《ZKM》에서의 《미술의 터모클라인...》 이후의 그의 강행군을 하나의 일화로 선명하게 증언한다. 2008년 1월 경 국내에 들어왔던 이원일은 김포공항 벤치에서 앉은 채로 잠을 자고 있다가 우연히 이

베트남 하노이호텔 앞에서, 2008, 좌로부터 이경호(미디어 아티스트), 성주영(갤러리 세줄 대표), 강금실(전 법무부장관), 이원일.

지인과 그의 일행282)을 만났다. 그는 당시 2008년 미국에서 진행할 전시 《스펙터클Spectacle》(2008, 뉴욕 PS1/MoMA)의 큐레이팅을 위해서 모마 PS1 엘레나 관장과 라오스에서 미팅이 예정되어 있어 라오스행行 비행기를 기다리고 있었다. 우연의 일치치고는 희한하게, 이원일과 이 미술계 한 지인의 일행이 세운 여행 목적지는 라오스로 같았다. 이원일은 베트남을 경유해서 라오스행 비행기를 갈아타야 했고, 이들은 먼저 베트남을 여행하고 이후 다시 라오스 여행을 할 계획이었다. 당시 이들 중 1인은 업그레이드가 된 비즈니스석 표를 갖고 있었는데 피곤에 지친 이원일을 위해 이 지인은 비즈니스 자리를 양보했다. 이때, 이원일은 비행기를 탑승하자마자 얼마나 피곤했는지 베트남에 도착하기까지 기내식을 한 번도 먹지 않고 줄곧 잠만 자다가 베트남 하노이 공항에 도착해서야 눈을 떴다.283) 베트남 입국 후 잠시 동안이지만 함께 하노이에서 저녁 식사와 담화를 나눈 후, 그는 라오스에서 만날 약속을 하고 자신의 바쁜 일정을 향해 또 걸어갔다.

촌각을 다투는 바쁜 일정 속에서, 그의 튼튼한 몸만들기는 쉽지 않았

282) 이경호(미디어 아티스트), 강금실(전 법무부장관), 성주영(갤러리 세줄 대표).
283) 이경호(미디어 아티스트)와의 인터뷰, 2014. 5. 13.

독일 ZKM에서, 2006.

다. 휴식과 재충전의 시간들이 주어져야 하는데 그러지 못했기 때문이다. 그가 해외 각국을 다니면서 늘 들고 다녔던 카메라, 노트북 외에도 참조할 책과 작가로부터 받은 포트폴리오들이 가득한 트렁크 3개의 무게는 이만저만한 것이 아니었다.[284] 한 지인은 격무에 시달린 그의 뭉친 근육을 안마로 풀어 주는데 그것이 돌처럼 단단히 굳어 있어 여간 쉬운 일이 아니었다고 한다.[285] 작고하기 얼마 전까지 그는 늘 두통에 시달렸는데, 2009년 중국 베이징의 차오창디 예술촌의 〈갤러리 현대〉의 개관전에 참석했을 때, 초대 손님으로 왔던 이원일은 지독한 두통에 오랜 시간을 구석에 앉아 있어야만 했다.[286]

그것이 건강 이상 징후에 대한 전조였을까? 그가 평소에 "지상에 있는 시간보다 비행기 타는 시간이 더 많다"[287]고 농담조로 말하곤 했지만 실제 그의 삶은 이러한 한 나라에서 또 다른 나라로 이동하는 강행군의 연속이었고 이것이 결국 화를 부르게 된다. 이원일은 2007년 나폴리Naples에서 있었던 한 국제심포지엄[288]에서 "혈관이 터져 발제 중 병원에 급송"[289]되었다. 이원일은 당시를 다음처럼 회상한다: "지상에서의 회복 시간도 없이 하늘을 누볐으니 쇳덩이인들 괜찮았겠는가? 혈관, 뇌, 고막

284) 앞의 임수미, 서진수, 이영란, 이경호와의 인터뷰.
285) 앞의 서진수와의 인터뷰.
286) 앞의 이영란과의 인터뷰.
287) 김미진(홍익대미술대학원 교수)과의 인터뷰, 2014. 12. 30.
288) 《International New Media Arts》, PAN Museum, Naples, Italy, 2007. 12.
289) 이영란, 「짧은 삶 살다간 큐레이터 이원일, 그를 기리는 추모전」, 『헤럴드경제』, 2012. 2. 24.

미국 PS1에서, 2007.

스페인 바르셀로나 알함브라궁전에서, 2008.

이 기압에 과다 노출되어 혈류 장애를 불러와 혈관이 터진 줄도 모르고 발제를 하다가 끝내 피를 쏟고 말았다."[290]

사고 당시 그는 2시간 동안 계속 피를 쏟아 의료진을 긴장시켰다. 당시 그는 "〈ZKM〉의 여세를 몰아 정상에 오르려면 지금 뛰어야 한다는 생각에 열흘간 서울-베이징-뉴욕-서울(인천공항)-뭄바이(인도)-밀라노로 이어지는 일정을 밀어붙였을"[291] 뿐 아니라, "중간에 한국에 잠시 기착했을 때도 인천공항에서 6시간 눈을 부친"[292] 것이 전부였다고 하니 강행군에 그의 몸이 탈이 난 것도 당연한 일이다. 그가 '4년간 국제선 비행기를 250회 이상'[293] 탔을 정도로 해외 출장을 무수히 다녔던 결과, 잦은 비행에 노출된 공기압의 변화를 못 이기고 몸이 망가졌던 것이다. 이 사고 이후로 그는 지상에서의 체류 시간을 좀 길게 잡긴 했지만, 그럼에도 밀려드는 일을 소화하기 위해 해외 출장은 지속되었고, '여권도 여러 차례 새것으로 교체했지만, 시기를 놓쳐 여권에 스탬프 찍을 자리가 없어 공항에서 실랑이를 벌일 때도 많았다.[294]

이러한 사고는 그의 요절에 있어 하나의 전조일 따름이었지만, 그의

290) 이영란, 「서구 일방주의에 도전장 낸 미술계 스필버그」, 『헤럴드경제』, 2009. 4. 22.
291) 앞의 이영란의 글.
292) 앞의 이영란의 글.
293) 앞의 이영란의 글.
294) 앞의 이영란의 글 & 김동건, 이원일과의 인터뷰, 〈김동건의 한국, 한국인〉, 월드 큐레이터 이원일 편, KBS 2TV, 2008. 7. 7.

이원일이 글로벌 큐레이팅 과정 속에서 만났던 세계 각지의 미술인들.
가장 아래 우측 사진은 미술사가 마이클 슐리반(Michael Sulivan)과 함께 한 이원일, 캐나다, 1997.

무리한 강행군은 군 복무 기간 특수 훈련으로 단련 받았던 그의 튼튼한 몸마저 맥을 못 추게 만들었다. 광주에서의 전시인 《디지페스타》를 준비하느라 바쁜 일정을 소화하던 어느 날, 그는 광주에서 그만 발을 헛디뎌 발목이 부러지는 사고를 당했다. 그럼에도 그는 광주에서부터 자신의 거주지였던 용인까지 직접 운전을 해서 병원에 도착하여 비로소 입원할 수 있었다.[295]

우리는 앞서 그의 글로벌 큐레이터가 되기 위한 "몸만들기"[296]의 과정들을 소개한 바 있다. 그의 몸만들기는 실제적으로 건강한 큐레이터로서의 몸과 건강한 큐레이팅 정신을 모두 지칭한 것이었지만, 거꾸로 자신의 육적 몸을 보살피는 데는 막강한 노동력으로 인해 역부족이었다. 이원일이 〈성곡미술관〉에서 큐레이터 재직 시 매일 정기적으로 미술관에서 운동을 하던 그를 지켜보았던 관리실의 한 직원이 "매일처럼 건강을 위해 운동을 하던 그가 어떻게 요절하게 되었는지 이해할 수 없다"[297]면서 들려준 소회가 남달리 들리지 않는 까닭이 여기에 있다.

295) 오용석(미디어 아티스트)과의 인터뷰, 2015. 2. 27.
296) 앞의 김동건의 이원일과의 인터뷰.
297) 박천남(성곡미술관 학예실장)과의 인터뷰, 2014. 10. 30.

《세비야비엔날레》(2008)를 개막하고 난 후 피터 바이블(Peter Weibel)과 함께.

파란 눈의 아버지

"피터 바이블Peter Weibel이라는 분을 만났습니다. 제가 존경하는 백남준 선생님께서 요셉 보이스Joseph Beuys를 만나서 그 이후에 예술 세계와 삶이 전개가 되었듯이, 피터 바이블은 저에게 정신적인 스승이죠. 저한테 무한한 기회를 제공해 주시고 계시고, 또 독일 전시를 통해서 제가 유럽에서 유명해졌는데... 지금 저 화면에 보이는 연설을 하고 계시는 분입니다. 아버지처럼 늘 이렇게 보살펴 주시고 《세비야비엔날레》도 현재 같이 공동감독으로 진행을 하고 계십니다. 지금 제가 보니 뒤에서 아버지가 쳐다보는 듯한 그런 눈빛이에요."298)

이원일의 위의 발언은 TV의 한 인터뷰에서 사회자의 "세계적으로 명성을 얻기까지 가장 영향을 많이 받은 스승이나 선배가 있습니까?"라는 질문에 대해서 그가 대답한 것이다. 그가 "아버지가 쳐다보는 듯한 그런 눈빛"

298) 김동건, 이원일과의 인터뷰, 〈김동건의 한국, 한국인〉, 월드 큐레이터 이원일 편, KBS 2TV, 2008. 7. 7.

이라고 표현하고 있듯이 평소에 그는 피터 바이블을 "파란 눈의 스승",[299] 혹은 "아버지와 같은 분"이라 불러왔다. 이원일과의 인터뷰에 근거한 아래의 한 기사를 보면 피터 바이블에 대한 그의 입장을 명확히 알 수 있다.

> "독일 〈ZKM〉미술관의 피터 바이블 관장은 그에게 예술철학의 길을 보여준 스승이자, 정신적인 아버지다. 오스트리아 출신으로 '유럽 현대미술계 최고 이론가' 중 한 명으로 꼽히는 바이블 관장은 이원일 감독을 아들처럼 아끼고, 길을 터주는 등 둘의 관계는 매우 돈독하다. (이원일은) '독일 〈ZKM〉의 《미술의 터모클라인...》이라는 아시아현대미술전을 공동 감독하게 된 것을 계기로 바이블 관장과 3년 여에 걸쳐 토론하고 연구하며 제자 훈련을 거친 끝에 정신적 스승으로 모시게 됐다'고 밝혔다."[300]

우리는 이 책의 II부에서 이원일의 글로벌 큐레이팅에 대해서 여러 가지 이야기를 할 예정이다. 그가 글로벌 큐레이팅의 길에 들어서게 한 장본인이 바로 피터 바이블이라는 사실을 이곳에서 밝힐 필요가 있겠다. 물론 이원일은 자신의 큐레이팅에서 국제전의 시작점을, 타이페이 현대미술관에서의 《디지털 숭고digital sublime》(2004)를 꼽고 있지만, 엄밀히 말하면 그것은 아시안 큐레이팅의 시작점이라 하겠다. 아울러 현재까지의 논의를 검토할 때, 진정한 의미에서의 그의 글로벌 큐레이팅은 〈ZKM〉 개관 10주년 기념전이었던 《미술의 터모클라인...》(2007)인 것으로 판단된다. 타이페이현대미술관에서의 《디지털 숭고Digital Sublime》가 서울시립미술관에서 그가 학예부장으로 근무할 때 큐레이팅했던 《시티넷 아시아Ciy-net Asia》(2003)의 수출용 버전으로 불릴 수 있다는 점에서, 그리고 혼자만의 큐레이팅이 아닌 팀으로서의 큐레이팅이었다는 점에서, 또한 아시아 지역에서

299) 이영란, 「서구 일방주의에 도전장 낸 미술계 스필버그」, 『헤럴드경제』, 2009. 4. 22.
300) 앞의 이영란의 글.

의 큐레이팅이었다는 점에서 이원일의 글로벌 큐레이팅으로 뽑기는 여러 가지 한계가 있다.

피터 바이블과 함께.

반면에 이원일만의 독자적인 글로벌 큐레이팅은 단연코 서구에서 처음부터 백지의 상태로부터 진행되었던 《미술의 터모클라인...》전을 뽑아야만 하겠다. 그도 그럴 것이 그는 이 전시를 통해서 "아시아 미술의 신세계를 보여 줬다"[301]는 평을 받았는데, 이 전시 이후로 각국으로부터 밀려드는 큐레이팅 요청을 받게 되는 계기가 되었다는 점에서 더욱 더 글로벌 큐레이팅의 시작점으로 볼 필요가 있겠다. 따라서 당시 〈ZKM〉의 회장Chairman으로 있던 피터 바이블은 이원일의 글로벌 큐레이팅에 다리를 놓아준 사람이라고 하겠다.

이원일과 피터 바이블은 2007년 서로 만났다. 구체적인 첫 만남이 어디서였는지는 지금으로선 확인할 길이 없다. 다만 그것이 개관 10주년 기념전을 아시아 미술전으로 계획하고 있던 〈ZKM〉이 아시아 큐레이터를 찾고 있던 중에 만남이 성사된 것이었음은 명확해 보인다. 이원일은 당시에 피터 바이블과의 만남을 "수학자 천재를 만났다"[302]라는 말로 압축해서 표현하고 있다. 이원일이 전하는 '천재'라는 표현은 그가 범상치 않은 인물임을 우리에게 알려준다.

실제로 우크라이나 오데사Odessa 출생인 피터 바이블(1944~)은 1964년부터 비엔나에서 의학을 공부하기 시작했지만, 이내 논리학에 기반한 수학으로 전공을 바꿨다. 파리와 비엔나에서 수학 공부를 지속하면서도 문

301) 이영란, 「짧은 삶 살다간 큐레이터 이원일, 그를 기리는 추모전」, 『헤럴드경제』, 2012. 2. 24.
302) 임수미(이원일의 미망인)와의 인터뷰, 2013. 10. 6 & 2014. 2. 7.

Peter Weibel, Das offene Werk, 1964-1979.

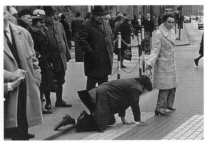
Peter Weibel and Valie Export, Aus der Mappe der Hundigkeit, 1968.

Peter Weibel and Valie Export, Hans Scheugl, Hernals, 16mm, 11 min, color, 1967.

학, 철학, 영화 공부를 했던 만큼, 그의 이력은 미술 현장에서 특이한 편이라 하겠다. 1965년 기호학적, 언어적 탐구로부터 시작해서, 1966년 이래, 그는 작가이자 이론가로서의 활동을 이어 나가는데, 오디오 피스audio pieces와 같은 '개념적 사진-문학-텍스트'와 관련한 개념적 탐구와 더불어 오브제, 액션이 뒤섞인 퍼포먼스아트에 이르기까지 그의 탐구의 영역은 다양하게 펼쳐졌다. 1967에 그는 비엔나 액셔니즘Viennese Actionism의 작가들과 함께 '확장된 영화'의 개념을 펼쳐 나갔기도 했다. 그는 1972년 오스트리아 텔레비전 〈ORF〉에서 방송된 미디어퍼포먼스 작품인 《TV와 VT 작품TV und VT works》으로, 화이트 큐브의 전시 공간을 초월한 무형의 전시 공간을 행동주의Actionism로 창출하기에 이른다. 아울러 행동주의의 기수로 알려져 있는 오스트리아 출신의 페미니스트 아티스트 발리 엑스포트(Valie Export, 1940~)와 1970년대 다방면으로 함께 작업했던 사실은 우리에게 잘 알려져 있다.303) 피터 바이블의 작업들은 '미디어 기반의 문학media-

based literature'과 1977년 이후의 실험 영화304)와 1978년 이후의 〈호텔 모르 필리아 오케스트라Hotel Morphila Orchester〉라는 이름의 밴드 설립을 통한 음악 연구, 1980년대 중반의 컴퓨터를 이용한 영상 처리의 가능성을 탐구한 조형 예술 등이 알려져 있다. 이런 노력으로 그는 유럽의 컴퓨터아트의 발전사에 있어 주요한 역할을 한 것으로 평가받고 있다.305) 1990년대부터 그는 대화형 컴퓨터 기반의 미디어아트, 디지털아트 등 주로 예술, 과학, 테크놀로지가 뒤섞인 융합예술의 틀 속에서 작업을 해왔다.

피터 바이블의 연구는 실험적 예술가로서의 창작 활동 뿐 아니라 이론가 및 큐레이터로서의 활동으로도 주목받고 있다. 그는 오스트리아의 미디어아트 국제 행사인 《아르 일렉트로니카Ars Electronica》의 예술고문(Artistic advisior, 1986–1991)으로, 예술감독(Artistic director, 1992–1995)으로 일했다. 그는 1989년부터 1994년까지 프랑크푸르트Frankfurt에 소재한 〈뉴미디어연구소 INM: Institut für Neue Medien〉의 디렉터로도 일했다. 1993년부터 1999년까지 오스트리아 그라츠Graz에 소재하고 있는 〈랜드스뮤지엄 요안눔Landesmuseum Joanneum〉306)의 〈뉴갤러리 그라츠Neue Galerie Graz〉의 수석큐레이터Chief curator로 일하는 동안 《베니스 비엔날레》의 오스트리아 국가관의 커미셔너도 맡아 일했다. 이어 그는 1999년 1월부터 현재까지 〈ZKM 칼스루에 예술미디어센터ZKM Center for Art and Media Karlsruhe〉의 총괄디렉터General Director, 회장Chairman과 대표CEO로 일하고 있다. 이처럼, 작가적 경력과 큐레이터 이론가로서의 경력이 중복되고 겹쳐 있는 까닭도 그의 다방면의 예술적 역량이 인정받았기 때문이다.

303) Thomas Dreher, "Valie Export/Peter Weibel. Multimedial Feminist Art". in *Artefactum* Nr.46/December 1992–February 1993, pp. 17–20.

304) 피터 바이블은 다음의 실험영화에 대한 시나리오도 썼다. 《Unsichtbare Gegner》 (《Invisible Opponents》), 1977 , 《Menschenfrauen》(《Humanwomen》), 1979.

305) Wolf Lieser. *Digital Art*. (Langenscheidt: h.f.ullmann publishing, 2009), p. 38.

306) 1811년 11월 26일 요안(Archduke Johann)에 의해 설립된 오스트리아 최초의 미술관으로 2009년 9월 10일 공식적으로 〈유니버설뮤지엄 요안눔(Universalmuseum Joanneum)〉으로 개칭되어 현재에 이르고 있다.

피터 바이블(Peter Weibel)
철학, 의학, 과학, 수학, 미디어이론을 전공한
세계적 미디어 작가

피터 바이블, 방송, 〈김동건의 한국, 한국인〉에서 캡처.

우리는 이원일이 당시 이러한 '능력자' 또는 '세계적으로 유명한 예술 전문가'를 만나 흥분으로 들떠 있었던 까닭이 무엇이었는지를 논의할 필요가 있겠다. 이원일은 피터 바이블과의 만남 이후 그가 지은 책을 선물로 받아 와서 간직했는데 그것이 필자가 파악한 여러 전시 카탈로그 중 하나인지 아니면 어떤 단행본인지는 확인할 길이 없다. 다만, 우리는 이원일이 피터 바이블을 단지 영향력 있는 책의 저자로서만이 아닌, 실제적으로 자신에게 큐레이팅은 물론 삶의 방향성 수립에 있어서 여러 가르침을 주었던 스승으로 대면하고 있음을 여러 인터뷰[307]를 통해서 확인할 수 있다.

특히 증언에 따르면 이원일은 피터 바이블의 개인 소사 속에서 자신의 모습을 발견한다. 역사의 질곡을 살다 간 두 사람의 부모의 모습 뿐 아니라 자신과 피터 바이블 사이에 닮은 부분이 비교적 많다고 이원일이 생각한 것이다. 피터 바이블은 우크라이나 태생의 유대인이었다. 그의 부모는 나치가 폴란드에 만든 〈아우슈비츠Auschwitz 수용소〉로부터 극적으로 탈출한 후, 국적을 오스트리아로 바꾸었다. 그는 유태계 오스트리아인으로 살면서 독일에서의 정글과 같은 본토인들과의 세력 싸움에서 끊임없이 시련을 겪어 왔다고 이원일에게 증언했다. 그는 이원일에게 〈ZKM〉에서의 회장Chairman과 대표CEO의 자리를 지키는 것도 여전히 쉽지 않다는 말까지 덧붙였다.[308]

307) 김동건, 이원일과의 인터뷰, 〈김동건의 한국, 한국인〉, 월드 큐레이터 이원일 편, KBS 2TV, 2008. 7. 7. & 이영란, 「서구 일방주의에 도전장 낸 미술계 스필버그」, 『헤럴드경제』, 2009. 4. 22.
308) 임수미(이원일의 미망인)와의 인터뷰, 2013. 7. 12.

이원일은 이러한 피터 바이블의 모습에서 자신의 모습을 읽었다. 우선 피터 바이블의 아버지의 모습으로부터 이원일은 '한국 전쟁'으로 인해 이북에 처자식을 두고 월남했던 아버지 이응우의 모습을 보았다. 더욱이 1990년대까지만 해도 서울대와 홍익대의 양대 학맥과 인맥이 주요시하게 차지하고 있는 한국의 미술 현장에서 중앙대 출신으로서 늘 소외감을 느꼈던 이원일로서는 피터 바이블의 이러한 위태로운 자리 지키기의 모습으로부터 자신의 모습을 보기도 했다. 이원일은 글로벌 큐레이터로 확고하게 자리를 잡기 전까지 한국의 미술 현장에 똬리를 틀고 있는 헤게모니의 한 축에 속하려고 부단히 노력했다. 당시 1990년대까지만 해도 입회 절차가 대단히 까다로웠던 〈한국미술평론가협회〉에 회원으로 가입하려고 필자에게도 몇 차례 전화를 걸어 문의를 했었다. 실제로 그가 입회원서를 내었지만, 한 차례 총회를 통과하지 못했고 결국 그는 바쁜 일정을 이유로 입회를 포기해야만 했다. 또 그는 〈백남준아트센터〉 등 몇몇 기관에 디렉터가 되고픈 희망을 관계자들에게 피력하고,[309] 여러 노력을 기울이기도 했다.

그가 〈성곡미술관〉의 큐레이터를 거쳐 《광주비엔날레》 전시팀장과 〈서울시립미술관〉에서 학예연구부장으로 근무하는 과정 중에도 그 스스로의 말처럼 보다 나은 '몸만들기'를 위해 그는 늘 분주히 움직였다. 이러한 과정 속에서 받았던 엉뚱한 질시와 비판은 그가 감내해야 할 부분이었다. 그가 40대에는 대학에 교수로 자리를 잡으려는 생각도 있었지만, 이내 글로벌 독립 큐레이팅의 사명을 다하고자 정진하고 있었던 당시에 모 지방 대학으로부터 교수 임용의 기회가 왔다. 물론 공식적인 경쟁의 관계를 거쳐야 하는 것이긴 했지만, 이때 그는 손사래를 치면서 마다했다.[310] 그만큼 이원일에게 있어 2000년대 중반 이후의 삶은 해야 될 산

309) 김종길(경기문화재단 정책개발팀장)와의 인터뷰, 2015. 1. 10.
310) 앞의 임수미와의 인터뷰.

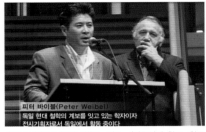

피터 바이블과 함께, 2008, 방송, 〈김동건의 한국, 한국인〉에서 캡쳐.

《세비야비엔날레》를 개막한 후 피터 바이블과 함께, 2008.

더미 같은 일들 속에 묻혀서 분주하게 보내야만 했던 속칭 '잘 나가는 시절'의 연속이었다. 당시 한국에 글로벌 큐레이터가 전무하다시피 한 상황 속에서 그가 선구자와 같은 사명으로 개척해 나가는 일이 결코 쉽지는 않았다. 늘 세계적 경쟁자들을 의식해야 했고, 그들과의 보이지 않는 치열한 싸움마저 준비해야만 했다.

이러한 삶 속에서 만났던 피터 바이블은 이원일이 오랫동안 흉금을 털고 상담해야 할 미술계의 아버지가 되었다. 피터 바이블로부터 "처음 혹독한 논리 훈련을 받을 땐 너무 힘들어 그만 두고 싶을 때가 많았지만 그로부터 미학적, 철학적 세계와 큐레이팅 노하우를 무수히 전수받았다"311)고 이원일이 밝힌 것을 보면, 피터 바이블은 분명코 그에게 롤모델로 삼고 따라야 할 지도자이자 스승이었다. 피터 바이블은 이러한 이원일에 대한 각별한 애정을 표했다. 피터 바이블로서는 첫 만남 당시까지만 해도 거의 무명이었던 아시아로부터 온 한 젊은 큐레이터의 잠재적 가능성과 진정성을 보고 그를 전폭적으로 지지해준 것이었다. 피터 바이블은 이원일에게 스페인의 《세비야비엔날레》(2008) 공동큐레이터 일을 맡긴 후 내외신 기자회견장에서 '큐레이터계의 스필버그'라고 소개를 하면서 "아시아 최고의 큐레이터가 될 것이라고 소개했다"312)고 할 정도니 그의 이원일에 대한 무한한 기대와 애정을 확인해 볼 수 있겠다.

311) 이영란, 「서구 일방주의에 도전장 낸 미술계 스필버그」, 『헤럴드경제』, 2009. 4. 22.
312) 앞의 이영란의 글.

미국 MoMA PS1.

BSI재단.

피터 바이블이 이원일을 신뢰하면서 일할 수 있도록 만들어준 굵직한 4가지의 기회는 다음과 같은 것이었다.[313]

첫째, 무엇보다 〈ZKM〉 개관 10주년 기념 아시아현대미술전인 《미술의 터모클라인...》(2007)의 기획을 이원일에게 맡긴 것이다. 이 전시는 순전히 이원일이 작명하고 전시 내용도 거의 대부분 이원일이 기획한 것이지만, 세계 미술 현장에 첫 데뷔하는 이원일을 위해 피터 바이블은 공동큐레이터라는 이름으로 그에게 힘을 실어 주었다.

둘째, 자신이 총괄 큐레이터를 맡은 스페인에서의 《3회 세비야비엔날레》(2008–2009)[314]에서 피터 바이블이 프랑스 오를레앙의 FRAC 관장인 브레예(Marie–Ange Brayer)와 이원일에게 각각 공동큐레이터로서의 일을 맡긴 것이다.

셋째, 2008년 예정되었던 〈뉴욕 PS1/MoMA〉에서의 《스펙터클》전의 초빙큐레이터로 '임명'(2007년 11월)될 수 있도록 바이블이 이원일을 모마에 소개해 준 것이다. 결국 전시는 후원처 선정의 문제로 이루어지지 못하고 무기한 연기되고 말았지만, 그가 미국 무대에 큐레이팅을 선보일 수 있는 첫 기회를 피터 바이블이 준 것이었다.

넷째, 2008년 11월부터 스위스 루가노(Lugano)의 〈BSI은행〉[315]의 〈BSI재

313) 앞의 임수미와의 인터뷰.

314) 《3th Bienal de Arte Contemporáneo de Sevilla: YOUniverse》 Sevilla, Granada, Spain, 2008. 10. 2~2009. 1. 11.

315) BSI SI (Bank) 홈페이지 http://www.relbanks.com/europe/switzerland/bsi-bank – BSI는 스위스에 가장 오래된 은행으로 1873년 루가노(Lugano)에 설립되었고 현재까지 스위스, 런던, 파리, 밀라노, 홍콩, 싱가포르, 모나코로 확장해 있다. http://www.relbanks.com/europe/switzerland/bsi-bank

단〉316)의 상임큐레이터317)로 일할 수 있도록 소개해 준 일이었다. 이 마지막은 어쩌면 당시 이원일에게는 가장 주요한 기회라고 할 수 있겠는데, 그 이유는 프로젝트 건으로 감독비를 후불로 일괄 지급하는 것이 아니라 정기적인 봉급을 받고 일을 할 수 있게 된 것이었기 때문이다. 물론 2주마다 주는 주급의 개념이었는데 이러한 정기적인 봉급은 그의 들쭉날쭉한 경제적 수입의 불확실성을 투명하게 만들어 주는데 큰 역할을 했다. 독립큐레이터로서의 비정기적인 수입은 그것이 액수가 만만치 않다고 할지라도 그로 하여금 안정적인 큐레이팅에 집중할 수 없게 만들었던 가장 큰 이유였다. 그는 〈BSI재단〉으로부터 2011년 작고하기 전까지 2년 남짓한 월급을 유로화로 지속적으로 받았던 것만큼 작고 전까지 그의 생활은 경제적으로 안정된 상태에서 새로운 변화의 장을 모색할 수 있는 매우 주요한 기간이었다.

　그 외에도 여러 가지 이원일에게 끼친 영향은 있겠지만, 그것이 피터 바이블의 직접적인 영향으로 이루어진 것인지는 명확하지 않다. 다만 피터 바이블이 그에게 전격적으로 맡겼던 2007년의 '〈ZKM〉 개관 10주년 기념전' 이후로부터 이원일의 글로벌 큐레이팅이 기하급수적으로 늘어났다는 점에서, 피터 바이블이 그에게 준 도움과 미친 영향은 크나 큰 것이라 하겠다. 이 전시 이후로 이원일은 체코의 《프라하비엔날레Prague Biennale》(2009)의 공동큐레이터, 이탈리아 밀라노의 《마렐라갤러리》 초빙큐레이터(2009. 9)로 활동했고, 캐나다의 《밴쿠버비엔날레Vancouver Biennale》(2011)의 공동커미셔너로 임명(2009)과 더불어, 싱가포르 BSI의 《액체적 흐름Liquid flow전》(2010. 2)의 큐레이터로 활동했다. 또한 중국의 《난징비엔날

316) BSI AG (Foundations) 소개 https://www.bsibank.com/en/Gruppo-BSI/Impegno-culturale/Fondazioni-BSI.html-BSI는 예술, 문화, 건축, 과학 등에서의 문화사업과 후원을 통해 기업의 사회적 관심과 문화적 이슈를 진작하고 사회의 지속 발전 가능성을 도모한다. 전시회, 컨퍼런스, 출판 및 멀티미디어 사업을 지원한다.

317) 정확한 명칭은 Curator of BSI AG Foundation, Lugano(CH), Switzerland.

이탈리아 미술전문지 『플래시 아트(Flash Art)』 선정 101
인의 큐레이터 중 이원일은 20위에 랭크되었다. 2010.

이탈리아 미술전문지 『플래시 아트(Flash Art)』 아시아
편집장 임명, 2010.

레Nanjing Biennale》(2010. 11)[318]의 큐레이터 등 그는 작고하기 전까지 무수한
해외에서의 큐레토리얼 업무를 담당했다.

이윽고 이원일은 2010년 세계적인 권위를 자랑하는 이탈리아 〈플래쉬아
트Flash Art〉가 설문조사survey 코너로 주관, 진행한 '글로벌 큐레이터 101인'
에서 20위에 선정되는 쾌거를 달성한 바 있다.[319] 이를 계기로 그는 2010
년 후반에는 〈플래쉬아트〉의 잡지의 아시아편집장[320]으로 위촉되기도 했
다. 무엇보다 〈플래쉬아트〉가 주관한 '101인의 큐레이터들'에서 20위에 선
정된 것은 대단한 성과였다고 할 것이다. 이 코너를 주도한 〈플래쉬아트〉
의 편집장 지안카를로 폴리티Giancarlo Politi는 이원일과 함께 《프라하 비엔날
레Prague Biennale》(2009)의 공동큐레이터로 일한 바 있었는데, 혹시 이러한 인
연이 순위에 영향을 미쳤던 것일까? 당시 공동큐레이터로 참여했던 19인
중 이원일이 선정된 101인 중에서 유일한 것을 보면 이러한 우려는 단지 기
우일 뿐이다. 다만 설문조사가 세계 각지에서 활동하는 100여명의 예술가
를 대상으로 이루어졌다고 밝히고 있지만, 영국, 미국, 독일, 인디아, 콜롬
비아, 스웨덴과 한국 외에는 다른 나라 이름을 밝히고 있지 않고 있기 때문

318) 1회로 끝나고 만 《난징비엔날레》에서 이원일 외에도 큐레이터 엘레오노라 바티스톤
(Eleonora Battiston)가 함께 일했고 서문 집필에 참여했다. Eleonora Battiston,
"Statement", in *Nanjin Biennale_And Writing*, catalog, (Nanjin: Nanjin
Biennale, 2010), pp. 21–25.
319) "A Hundred and One Curators", in *Flash Art*, section Survey, March/April.
2010, pp. 68–69.
320) Asia Editor, Flash Art, Milan, New York.

피터 바이블 외 《세비야비엔날레》 관계자들과 함께, 2008.　피터 바이블 외 《세비야비엔날레》 관계자들과 함께, 2008.

피터 바이블과 함께　스페인 《세비야비엔날레》 공동큐레이터 기자회견, 2008.

에, 철저하게 객관적인 조사였다고만은 할 수 없겠다. 그것을 의식했을까?
편집장 폴리티는 이 조사에 대한 의미를 다음처럼 부여했다.

> "자료들이 매우 진지한 방법으로 모아졌음에도 불구하고, 우리는 이와 같
> 은 조사의 결과가 재미의 차원에서 받아들여져야만 한다는 것을 안다. 궁
> 극적으로 이것은 가장 활동적이면서도 이미 공인된 큐레이터들의 현재적
> 초상을 제시하기 위한 조사-그것이 좋든 나쁘든-인 것이다. 우리는 성공
> 했을까? 이 질문에 알레산드로 만초니Alessandro Manzoni[321]라면 아마 이렇
> 게 말했을 것이다. '독자들이 어려운 판단을 표명하도록 놔두라'고 말이
> 다. 그저 즐기시라!"[322]

321) 알레산드로 만초니(1785년~1873년, 이탈리아의 시인, 소설가).
322) Giancarlo Politi, "A Hundred and One Curators", in *Flash Art*, March/April.
　　2010, p. 69.

이처럼, 2010년 플래쉬 아트의 조사는 당시의 세계미술 현장에서의 큐레이터들의 위상을 살펴볼 수 있는 여러 척도 중 하나였다. 그럼에도 이 성과는 당시 이원일의 글로벌 큐레이터로서의 막강한 영향력을 확인해 볼 수 있는 좋은 증거이다. 당시 그는 글로벌 큐레이팅 현장에서 '이머징 emerging 큐레이터'의 단계를 이미 넘어서서 이미 세계의 큐레이팅의 중심에 다가가고 있는 중이었다고 하는 것이 보다 적절하겠다.

이러한 왕성한 활동 때문이었을까? 해외에서 혈혈단신으로 글로벌 큐레이터로서의 입지를 다진 그에게 국내의 미술 현장도 여러 차례 러브콜을 던졌다. 광주의 《디지페스타DIGIFESTA》주제전(2010. 4)의 큐레이터, 〈예술의전당〉의 국고 지원 사업인 《레인보우 아시아-세계미술의 진주, 동아시아전》323)(2010. 11)에서의 협력 큐레이터324)와 같은 큐레이팅 관련 일뿐만 아니라, 《인천국제디지털아트페스티벌INDAF》325)국제심포지엄에서의 사회자 (2009. 8)와 같은 다양한 일들을 분주한 가운데서도 그는 기꺼이 실행했다.

이원일의 큐레이팅사史를 검토하면, 피터 바이블을 만난 이후로 그의 글로벌 큐레이터로서의 입지가 확고해졌다는 것이다. 그 모든 것이 피터 바이블의 공과 영향권에서 일어난 일이라고 평가할 수는 없겠지만, 많은 부분 그의 영향력이 컸음을 부인할 수 없겠다.

323) 《레인보우 아시아-세계미술의 진주, 동아시아전》(예술의전당 한가람미술관, 2010. 11. 4-12. 05)
324) 이원일은 이 큐레이팅에 다음처럼 협력큐레이터로 참여했다. 책임기획 감윤조(예술의 전당 큐레이터), 협력큐레이터 윤진섭(호남대 교수), 이원일, Patricia Levassuer (싱가포르미술관 큐레이터) -필자는 이 전시에 다음처럼 전시자문위원으로 참여했다. 김미진(홍익대 미술대학원 부교수), 김성호(미술평론가), 김의숙(파임커뮤니케이션 대표), 백기영(경기창작스튜디오 팀장), 오숙진(브레인팩토리 디렉터), 조주현(서울시립미술관 큐레이터), 홍보라(갤러리팩토리 디렉터).
325) 필자는 인천시의 행사 총괄 입찰공모에서 주관사 SBS를 헤드로 한 기획사 ㈜판컴으로부터 총감독 위촉을 수락하고 입찰을 실행, 성공시켰는데, 막상 조직위에서 총감독을 중앙대 첨단영상대학원 김형기 교수를 선정하였기에 필자는 실행에서 빠지게 되었다. 다만 당시 총감독 김형기 교수의 초대를 받아 심포지엄에 필자의 박사논문 지도교수인 베르나르 다라스(Bernard Darras)가 발제자로 그리고 필자가 질의자로, 그리고 이원일이 사회자로 참여한 바 있다.

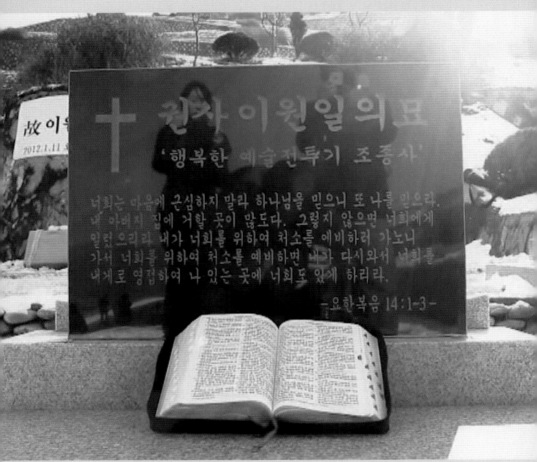

이원일의 묘, 진달래추모공원.

아버지의 나라

"예배는 지상 최대의 전시요, 우주의 총감독이자 큐레이터이며 역사의 연출가가 하나님이심을 깨닫게 하시는 겁니다. / 또한 이 사실을 알게 된 자들에게, 기특해 하신 나머지, 계속 용기와 에너지와 신념 그리고 유럽 사람들한테 지지 않는 지식과 지혜, 뚝심을 허락하시는 거예요. 전시가 대박이 나서 영광을 다시 한 번 하나님께 돌립니다. (중략) / 저의 운명은 이제 더 죽도록 공부하고 노력하는 길 밖에 없는 것 같네요. 하나님께 이렇게 붙들려 버렸으니 다른 길에서 허우적거릴 수가 없게 되어 버렸다는 의미입니다. / 그 축복의 길들이 앞으로 어떻게 전개될 것인지 찬양하는 마음으로 준비 또 준비하며 예비하신 지경들을 밟아 나가십시다."[326]

〈ZKM〉에서의 전시의 성공적 개최 이후 그가 한 동료 작가에게 보낸 이메일에는 자신의 큐레이팅의 성공적 개최가 그가 믿는 하나님의 은혜

326) 이원일, 「작가 이경호에게 보낸 이메일」, 2007. 6. 27. 7:07:35 AM.

이원일의 묘소 앞에서 그를 추모하는 지인들, 진달래추모
공원, 2013. 1. 11.

이원일의 묘소 앞에 안장된 고인의 흉상(조각가 임영선
제작), 진달래추모공원, 2013.

로부터 가능해진 것으로 신앙 고백하면서, 그러한 성공적 결과에 감사하
고 있다. 그의 능력 모두가 하나님의 축복으로 가능해진 것을 감사해 한
것이다. 비교적 늦은 나이에 기독교 신앙을 갖게 된 그를 이해한다면, 그
가 우리에게 보여 준 이처럼 신실한 신앙관은 경외할 정도이다.

그에겐 두 명의 멘토가 있는 것으로 전해진다. 한 사람은 우리가 앞서
살펴본 '파란 눈의 스승' 인 피터 바이블이라고 한다면, 또 한 사람은 경
기도 용인 소재 한 교회의 목사였다.[327] 이원일이 기독교 신앙의 가정에
서 태어난 것도, 어린 시절 교회에서의 삶을 살아온 것도 아니란 점에서
그의 멘토가 개신교의 목사였다는 점은 어쩌면 특이한 일이다.

이원일이 기독교를 삶의 지침으로 삶아 크리스천이 된 것은 전적으로
그의 아내 임수미의 공이었다. 그녀는 초등학교 시절부터 가톨릭 신앙을
가졌지만, 신앙인들 다수가 그러하듯이 신앙적으로 성숙되어 가는 학
창 시절을 추억처럼 간직하고 있을 따름이었다. 1994년 이원일과의 결혼
을 청담동의 한 성당에서 가졌던 그녀는 점차 신앙이 깊어진 이후 이원
일을 종교의 심연으로 인도했다. 이원일은 가톨릭학교 성당에서 원신부
에게 세례를 받았는데 그의 세례명은 '바오로(바울)' 였다. 그것은 이원일
의 신앙의 삶에 있어 아주 작은 출발이었다.

이원일이 본격적으로 신앙에 빠져든 때는 임수미와 결혼 이후 기독교

327) 이영란, 「서구 일방주의에 도전장 낸 미술계 스필버그」, 『헤럴드경제』, 2009. 4. 22.

로 개종하고 나서부터였다. 그 변화는 먼저 임수미에게서 시작되었다. 결혼과 동시에 떠났던 미국 유학을 마치고 돌아와 이원일과 가정을 꾸려 나가며 함께 살던 1999년부터 그녀는 기독교에 대한 신앙이 더욱 독실해졌다. 2000년을 목전에 둔 1999년 12월 31일, 한 교회에서 '송구영신送舊迎新예배'를 앞두고 전격적으로 이루어진 임수미의 전도는, 당시 심적으로 고단한 세월을 보내고 있던 이원일에게 새로운 빛의 세계를 보여 주었다. 새 천년을 기다리는 마지막 날 임수미의 손에 이끌리어 처음으로 갔었던 한 교회에서의 '송구영신예배'가 이원일의 삶에 큰 변화를 가져오게 된 것이다. 자신이 질문하던 삶에 대한 풀리지 않던 갈증에 대한 답과 불확실한 미래에 대한 희망의 길을 그는 그곳에서 발견했다. 바로 이 시간이 현실계에서 만난 멘토 외에 그에게 새로운 멘토가 등장한 때가 되었다. 그 멘토는 당시 그가 다니던 시기에 설교 말씀으로 만났던 한 목사였다. 이후 이 목사는 이원일의 신앙 상담은 물론 현실에서 빛의 제자인 신앙인으로 어떻게 살아가야 할지를 알려 주었다. 사실 어떤 면에서는 한 목회자의 입을 통해서 전해지는 말씀을 통해서 만나게 된 하나님이란 절대자의 존재가 그에게 실질적인 멘토가 되었다고 할 수 있겠지만 말이다.

그는 예배 시간 때마다 한 목회자가 증거하고 있는 설교 내용을 하나님의 말씀으로 신뢰하면서 받아 적었다. 자신이 힘겨울 때마다 그 내용을 되

이원일의 예배 노트 1.

이원일의 예배 노트 2.

이원일의 예배 노트 3.

새기면서 자신의 삶에 어떻게 실천할지를 고민했다. 그런 까닭이었을까? 그는 이 '예배 노트'를 자신의 큐레이팅 노트로 삼았다. 단순히 설교 내용을 받아 적으며, 묵상하는 도구로 사용한 것이 아니라, 설교 때마다 자신의 큐레이터로서의 삶에 관련한 모든 내용과 연계되거나 그것에 번뜩이는 아이디어를 줄 때마다 자신의 큐레이팅을 설계하는 계획서로 사용했다.

하나님의 말씀과 자신의 큐레이팅을 연계하는 작업은 '예배 노트'[328] 곳곳에서 발견된다. 그곳에는 이원일이 목회자의 설교 내용이 어떠한 방식으로 자신의 큐레이팅에 연계, 적용될 수 있을지를 고민한 흔적이 곳곳에 남겨져 있다. 그가 남긴 3권의 '예배 노트'를 보면, 목회자의 설교 내용으로부터 그가 구상 중이었던 큐레이팅과 관련한 개념과 키워드들이 연이어 적혀 있다. 예를 들어 "Light art, 스케르초, 북경, 상하이, DMC, 백남준, 구겐하임, 존 앤하르트"[329]처럼 자신이 큐레이팅 계획에서 되새기고 준비해야 할 단편적인 정보 뿐 아니라 자신이 해야 될 과제나 삶의 지침을 메모해 놓은 다음과 같은 단문들도 심심찮게 발견된다. "인간에게 여행은 본능이다. 자연에서도 그 흐름을 본다."[330] "파격과 유머 감각이 필요하다. Slowcity?"[331] 또는 "내려갈 때 보았네. / 올라갈 때 보지 못한 / 그 꽃"[332]과 같은 고은의 시詩인 「그 꽃」의 한 구절에 덧붙여 자신의 불확실한 미래에 대한 질문을 숫자로 던지는 "... 인생 40. 50. 60?"[333]과 같은 단문들이 그것이다.

이처럼 그는 예배 시간에도 설교 내용으로부터 단순한 물음을 제시하고 자신의 큐레이팅과 관련한 일련의 생각들을 멈추지 않고 있었던 것이다. '막걸리와 요리를 통해서 한국 문화, 정체성을 탐구'하는 내용의 텍스트나 그것으로부터 '막걸리론 혹은 막이론'을 구상한 것들은 한

328) 이원일, 「노트 3권」, 연도 미상, 쪽수 없음.
329) 이원일, 「노트 2권」, 연도 미상, 쪽수 없음.
330) 앞의 이원일의 「노트 2권」.
331) 앞의 이원일의 「노트 2권」.
332) 고은, 「그 꽃」, 『순간의 꽃』, 문학동네, 2001, p. 50.
333) 앞의 이원일의 「노트 2권」.

예배 노트 3 중에서.

예[334]일 따름이다. 예배 시간에 목회자의 설교를 받아 적으면서 자신의 큐레이팅과 관련한 구상을 펼쳐 나가는 계기로 삼은 것이다. 특히, 한 예배 노트에 기록된 "우주론−액체적 상상력... (중략) 물, 자연주의 큐레이팅, 생태, 뻘"[335]과 같은 구절들은 실제로 그가 기획했던 《제3회 세비야비엔날레》에 대주제와 소주제로 적용된 것들이기도 했다. 이처럼 그는 자신의 큐레이팅을 언어화하고, 큐레이팅 주제를 개념화하는 일에 특별한 시간을 내기보다는 언제나 하루의 일과처럼 그것을 진행했다.

이러한 방식으로 교회에서의 신앙생활로부터 현실을 살아가는 힘을 얻게 된 이원일은 특히 《제2회 미디어시티_서울국제미디어아트비엔날레》(2002)의 큐레이팅에 자신의 신앙관을 담아내었다. 《제1회 미디어시티_서울국제미디어아트비엔날레》이 매우 큰 예산으로 진행되고 난 후, 서울 시민들의 반대 여론이 무성했던 까닭에 그가 맡았던 《제2회 미디어시티_서울국제미디어아트비엔날레》 예산은 최소화되었다. 그런 만큼, 그에게는 매우 큰 어려움에 직면했던 때였다. 적은 예산에 1회 때만큼의 결과를 선보여야 한다는 압박감이 그를 힘들게 했던 것이다. 자신의 큐레이팅의 성패 결과에 따라 비엔날레 지속 여부를 결정할 예정이었던 만큼, 그가 맡은 총감독의 역할은 한편으로는 그에게 이도저도 못하게 만든 큰 족쇄

334) 앞의 이원일의 『노트 3권』.
335) 앞의 이원일의 『노트 3권』.

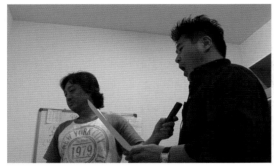

한 교회에서 찬양, '생명의 양식'을 연습 중인 이원일.

ZKM의 대표 피터 바이블이 기획한 퍼포먼스에 이원일이 예수의 모습으로 출연한 장면. 2009.

였다. 그로서는 처음으로 맡은 거대 규모의 국제아트이벤트였던 만큼, 그의 큐레이터로서의 미래를 위해서라도 '최소한의 예산으로 최대한의 결과물'을 생산하기 위한 삶과 죽음 사이에서의 승부를 걸어야만 했다. 이때 신약 성경에 나타난 "우리가 환난 중에도 즐거워하나니 이는 환난은 인내를, 인내는 연단을, 연단은 소망을 이루는 줄 앎이로다"[336]라는 성경 구절은 그에게 무슨 어려움이든 극복할 수 있는 자신감을 가지게 만든 원동력이 되었다. 스스로에게 마법을 거는 마인드 컨트롤로서는 도저히 불가능한 일들조차 기독교 신앙은 가능하게 만들었던 것이다. 이처럼 그에게 독실한 신앙생활은 자신의 큐레이팅의 실천에 있어 큰 힘이 되었다.

이원일이 기독교를 신앙함으로써 맞이한 변화는, 예수 믿는 이들을 핍박했던 사울로부터 예수를 빛으로 영접한 사도 바울로 변하게 된 것처럼, 이전으로부터의 완전한 변모이자, 새로운 삶을 여는 또 다른 지평이었다. 그가 《제5회 광주비엔날레》(2004)의 어시스턴트 큐레이터(아시아, 오세아니아, 한국권역 큐레이터)로서 큐레이팅을 위해 서울과 광주를 오고가면서도 이러한 신앙생활은 지속되었다. 이때에도 일요일마다 펴 보던 '예배 노트'는 매일 펴 보는

336) 로마서 5: 3-4.

'큐레이팅 노트'가 되었으며, 힘겹고 어려운 시절을 넘기는 지침서가 되기에 이르렀다.

그의 신앙생활에서 얻은 기쁨의 사건들은 결국 단순히 소극적으로 예배만 드리던 삶으로부터 적극적으로 예배 공동체의 주인으로 자리 잡게 만드는 계기가 된다. 설교 말씀을

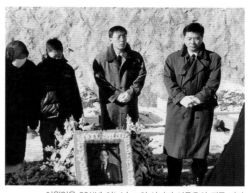

이원일은 2011년 어느날 그의 아버지 이응우의 뒤를 따라 그가 믿는 하나님 아버지의 나라로 떠났다. 사진은 이원일의 부친 이응우의 장례식, 2000.

듣는 일로부터 자발적인 기도와 찬양이 이어진 것이다. 먼저 그는 기도의 경험을 통해서 열심히 신앙하는 이들에게서 나타나는 방언方言의 은사를 체험하게 되었다. 그것은 뒷목에 말할 수 없는 전율을 느끼면서 영을 체험하는 일이었다. 당시 그가 받은 방언은 통변通辯의 능력까지 겸비한 은사337)였다.

또한, 그는 찬양의 경험을 통해서 신앙을 갖지 않은 다른 이들에게 자연스럽게 기독교를 전도하는 실천적 계기로 삼았다. 그에게 찬양은 하나님이 주신 달란트talent였다. 앞서 우리가 살펴보았듯이 그는 노래 잘 부르는 학생의 시절을 거쳤다. 미술뿐 아니라 음악에도 조예가 깊었던 이원일은 찬양의 경험을 나누고자 시간을 내어 찬양 연습을 반복했고, 급기야 이탈리아어로 〈생명의 양식Panis Angelicus〉이라는 제목의 찬양338)을 할 수 있게 되었다. 성악 공부와 훈련이 병행되면서 그의 찬양은 점점 전문가의 것처럼 발전되었고 비신앙인들에게 부담감을 주지 않으면서도 기독교를 전도하는 좋은 도구로 사용되기에 이르렀다.

그래서일까? 앞서 언급했던 그의 큐레이터 인생의 첫 멘토였던 피터

337) 통변(通辯)의 은사란 성령으로부터 받아 말하는 타인의 방언을 누구나 이해할 수 있는 현실의 언어로 번역할 수 있는 능력을 말한다.

338) César Franck(1822~1890), "5. Panis Angelicus", in 〈Messe solennelle in A major, Op.12〉, Opus/Catalog Number: FWV 61; Op.12, 1860.

바이블은 이원일이 이탈리아어로 부르는 〈생명의 양식〉을 듣고 그에게 큰 퍼포먼스의 주역을 맡기게 된다. 피터바이블이 〈ZKM〉에서 특별 프로젝트로 준비하고 있던 자신의 비디오퍼포먼스에 현대화된 예수의 역할로 이원일을 등장시킨 것이었다. 이원일은 여기서 프랭크 시나트라 Frank Sinatra의 〈마이 웨이My way〉(1994)를 마치 성악처럼, 혹은 찬양처럼 심혈을 기울여 불렀다. 이와 같은 영상은 〈ZKM〉이 남긴 비디오 작품과 미술관 홈페이지의 비디오 클립에 현재까지 잘 보관되어 있다. 그렇다. 그가 삶의 고단함 속에서 만났던 하나님은 실제적인 그의 멘토였다.

그러나 우리 삶이 언제나 그러하듯이, 멘토의 가르침을 실천하는 것으로 모든 일이 수월하게 풀리지는 않았다. 언제나 새로운 환난과 고민거리가 자리를 다시 하게 된다. 그는 《3회 세비야비엔날레》(2008–2009)를 무사히 마치고 마무리를 하는 일 중에 큰 어려움을 만나게 되었다. 공항 창고에 보관되어 있던 한국 참여 작가들의 작품 반송이 예산 문제로 어렵게 되었다. 세금뿐 아니라 예산 운영에 차질이 생겨 이도 저도 못하는 어려운 상황이 발생한 것이었다. 최종적으로는 몇 작가의 작품은 무사히 반송되었지만,[339] 당시 일을 도맡아 진행했던 담당자와의 불화 및 여러 가지 어긋나는 사건의 해결을 위해서 그는 노심초사 분주하게 일을 해결하려고 했지만, 좀처럼 해결될 기미가 보이지 않았다. 그는 이즈음부터 머리가 지끈지끈 아프고, 가슴이 울렁이고 급기야는 심장 박동 수가 과도하게 증가하는 건강의 이상 증상을 자주 겪게 되었다. 지나친 스트레스가 원인이 된 것이었지만, 그것이 공황장애의 시작이었다는 사실을 그는 나중에서야 알게 되었다. 우여곡절 끝에 몇몇 작가의 작품이 돌아오기는 했지만 몇몇 작품은 현재까지 작가의 품에 돌아오지 못한 상태이다.

한편, 광주에서의 《디지페스타》(2010)에 출품했던 중국 작가들의 작품 반송에도 문제가 발생하게 되면서 그는 극도의 탈진 상태에 이르게 되었

339) 이기봉(고려대 교수, 미술가)와의 인터뷰, 2015. 2. 12.

다. 또한 우여곡절 끝에 《난징비엔날레》(2010)의 감독일도 마무리했지만, 그것조차 진행하는 동안 여러 고초를 겪었다. 이 행사는 〈4큐브 현대미술관4Cube Museum of Contemporary Art〉으로 알려진 난징 소재 〈시팡미술관 Sifang Art Museum〉에서 '난징 도큐멘타Nanjing Documenta 2010'라는 이름으로 열릴 예정이었으나 최종적으로 〈쥐앙스 지역미술관Jiangsu Provincial Art Museum〉에서 《난징비엔날레》라는 이름으로 열렸다. 64인의 참여 작가들 중 5인의 한국 작가들340)의 작품이 이 행사의 개막 시간에 간신히 도착하는 바람에, 작품 설치도 하지 못한 채 개막식을 맞아야 하는341) 어려움을 겪기도 했던 만큼, 비엔날레의 기획자였던 이원일의 입장으로선 피가 마르는 상황이었다. 그런 탓인지, 이 비엔날레는 다음 비엔날레로 이어지지 못한 1회용 행사로 끝나고 말았다. 《난징비엔날레》는 이원일이 생애 마지막 완성한 비엔날레였는데, 이를 준비하는 동안 그에게는 여러 가지 우여곡절로 맘고생이 이만저만한 것이 아니었다.342) 그러니까 그는 작고하기까지 거의 공황 상태로 삶을 살았다고 해도 과언이 아닐 것이다.

2011년 1월 11일 새벽! 날짜도 의미심장한 이날, 그는 자택에서 싸늘한 시신으로 발견되었다. 사인은 심장마비! 그가 얼마나 많은 어려움들로 번뇌했음을 짐작케 한다. 그는 이날 그가 한 다큐멘터리343)의 시청을 통해서 연민했던 노르망디의 신원을 명확히 알 수 없지만 한국인으로 추정될 뿐이었던 노르망디의 보편적 한국인 아버지, 그를 늘 사무치게 했던 자신의 육신의 아버지 고 이응우, 그리고 그가 크리스천으로서 살면서 끝내 가야 할 곳이었던 아버지의 나라, 하나님 아버지의 따뜻한 품 안으로 비로소 갈 수 있게 된 것이다.

340) 강애란, 손봉채, 이기봉, 이이남, 이정록. -Wonil Lee(ed.), *Nanjing Biennale*, catalogue, (Nanjing: Nanjing Biennale, 2010), pp. 214-217.
341) 이기봉(미술가, 고려대 교수)와의 인터뷰, 2015. 2. 13.
342) 이이남(미디어 아티스트)와의 인터뷰, 2014. 12. 29.
343) 신언훈 연출, 신진주 구성, 〈SBS스페셜 -노르망디의 코리안〉, 제1부-독일 군복을 입은 조선인(스페셜 21회), 2005. 12. 11.

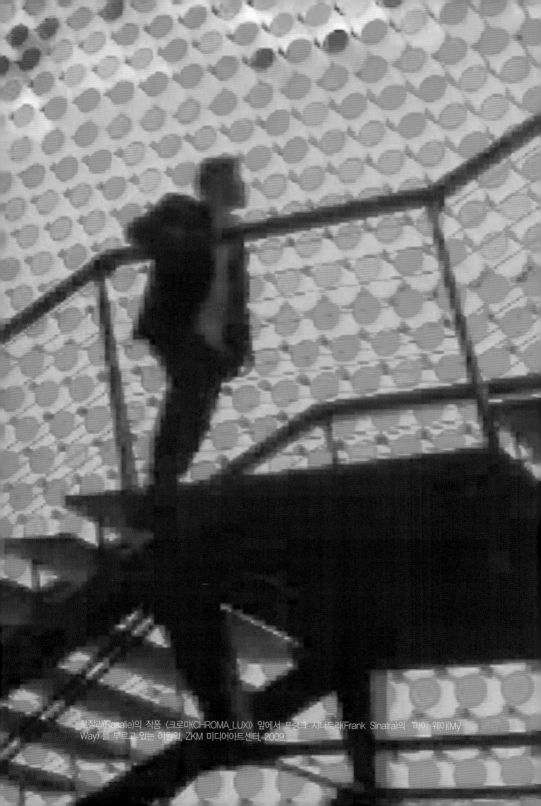

로잘리(Rosalie)의 작품 〈크로마(CHROMA_LUX)〉 앞에서 프랑크 시나트라(Frank Sinatra)의 '마이 웨이(My Way)'를 부르고 있는 어윈일, ZKM 미디어아트센터, 2009

15장

그의 길

"그대도 알고 있었겠지. / 알고 있음에도 가야 했던 큐레이터의 길, 그 절벽 끝의 꽃을 따기 위해 아시아의 혼돈 속으로 거침없이 걸어갔던 그대여, 이제 그대가 남겨 놓은 유산들을 정리하며 그대가 진정으로 목표하고자 했던 큐레이팅의 끝을 더듬어 보아야 한다는 사실이 나를 몹시도 아프게 하네. / 그래, 이 모순과 질곡의 세상을 향한 몸 던짐이 의미 있게 피어날 수 있는 길은, 그대가 안고 있었던 절대 고독의 이유를, 과로의 진실을, 비현실적인 독립큐레이터의 허상에 대해 이제 살아남은 자들이 고민해야 할 것임은 너무나 자명한 사실이겠지. 때가 되면, 당신의 걸어가야 했던 길에 대해 사회와의 치열한 공론을 벌여 나가야 할지도 모르겠지만... / 이제 저 세상에서나마 좀 쉬면서, 살아남아 있는 큐레이터들의 길을 부디 밝게 비춰 주게나."[344]

344) 장동광, 「절대 고독이 그대를 삼켜 버렸나?」, 조사(弔詞), 고 이원일 큐레이터협회장, 2011. 1. 13. 이 글은 다음에 게재되었다. 장동광, 「큐레이터 이원일의 죽음에 부쳐」, 『아트인컬쳐』, 2011. 2월호.

그의 장례는 〈건국대병원 장례식장〉에서 '큐레이터협회장'으로 마련
되었다. 그가 〈큐레이터협회〉 임원이었거나 협회를 위해서 진행했던 일
은 특별히 없었지만, 2008년 〈큐레이터협회〉 창립에 있어 발기인으로
참여[345]했을 뿐 아니라 큐레이터로서의 그의 국제적 위상에 답하는 차원
에서 '큐레이터협회장'으로 장례가 마련된 것이었다. 당시 회장이었던
박래경 선생은 '한국 큐레이터 장에서의 무너지는 슬픔'[346]이라고 그의
죽음을 애도했다. 발인 예배[347]는 당시 부회장이었던 박천남의 고인 이
력 소개, 그리고 또 다른 부회장이었던 장동광의 조사弔詞를 거쳐 그가 몸
담았던 한 교회의 주관으로 '발인 예배'는 진행되었다. 당시 필자도 이
예배에 참여해서 고인이 가는 길을 지켜보았다. 장례식장에 왔던 미술인
들은 갑작스런 그의 죽음으로 인한 황망한 슬픔을 서로 나누었다.

그의 사망 소식이 모든 사람들에게 놀라웠던 까닭은 그가 평소에 강인
한 체력을 바탕으로 저돌적인 추진력으로 맡은 바 일들을 실천해 오면서
도 늘 건강한 모습을 보여 왔기 때문이다. 1996년부터 이원일의 초기 큐
레이터 시절을 함께 지켜보아 왔던 한 미술인은 작고 바로 전까지도 〈예
술의전당〉에서 《레인보우 아시아―세계미술의 진주, 동아시아전》(2010)을
준비하면서, 건강한 모습으로 활력 있게 일을 하고 있는 모습을 보았는데
갑작스럽게 그의 부음을 접하고 나니 당시에는 그의 죽음이 도저히 믿어
지지 않았다고 증언한다.[348] 활력 넘치던 그의 갑작스런 부음은 누구에게
나 '황망함' 그 자체였다. "(그가) 바쁘게 일할 때는 잠을 안자고 일하더라"
[349]는 증언은 그의 과도한 노동력이 결국 갑작스러운 부음을 알리게 된

345) 아래의 〈한국큐레이터협회〉 공식블로그에서 이원일이 협회 창립의 발기인으로 참여
　　했던 명단을 확인할 수 있다. http://blog.naver.com/kamca/150021556228
346) 박래경(전 한국큐레이터협회장)과의 인터뷰, 2014. 1. 12.
347) 발인 예배, '고 이원일 큐레이터협회장', 건국대학교병원 장례식장, 203호, 2011. 1.
　　13, 아침 8시.
348) 김미진(홍익대 미술대학원 교수)과의 인터뷰, 2014. 12. 30.
349) 앞의 김미진과의 인터뷰.

한 계기가 되었음을 유추케 한다. 당시의 이러한 과도한 노동력이 그에게 건강 문제에 이상을 가져온 것이다. 〈예술의전당〉의 전시를 준비할 때, 협력큐레이터로 함께 일했던 한 미술계 지인은 다음처럼 당시를 증언한다: "그 때 세미나 끝나고 마침 이준 부관장이 오셨기에 세미나 발제자인 저하고 이원일 선생, 서진석 선생, 예술의전당의 감윤조 선생하고 커피를 마시

이원일 추모식, 중국 베이징 문갤러리, 2011. 1. 19.

면서 오랫동안 이런저런 이야기를 나누었는데 이 선생이 그날따라 이상할 정도로 말이 없고 찡그린 표정을 가끔씩 보여 이상하다 생각했지요. 지금 생각하니 통증이 심해서 그랬던 것이 아닌가 생각하니 그토록 둔감했던 제가 참으로 어리석었구나 하는 후회가 듭니다."350)

그의 부음에 놀란 것은 한국의 미술계뿐만이 아니었다. 이어 중국 베이징에서도 그의 장례식은 진행되었다.351) 중국 미술가 첸웬링Chen Wenling, 양치엔Yang Qian, 미아오샤오춘Miao Xiaochun 그리고 큐레이터 황두Huang Du 주도로 그의 아시안 큐레이터로서의 위상을 기리고자 하는 이들의 뜻이 한데 모인 장례식이었다.

350) 윤진섭(미술평론가)과의 인터뷰, 2011. 3. 28.
351) '고 이원일 추모식', 중국, 베이징 〈문갤러리〉, 2011. 1. 19.

독일 〈ZKM〉에서는 그의 은사이자 동료인 피터 바이블이 이원일의 작고 소식을 접하고 〈ZKM〉 동료들에게 'ZKM' 홈페이지에 올린 애도 소식에 참여하는 코멘트를 올려 주길 부탁하고 유족에게도 적절한 조치를 취해줄 것을 요청하는 메일을 보냈다.[352] 이들이 애도문으로 참여했던 추도 섹션은 현재는 3개의 추모 영상으로 대체되었지만 당시〈ZKM〉 홈페이지에 다음처럼 남아 있었다.

"ZKM은 슬프게도, 큐레이터 이원일(1960년 11월 2일 서울생)이 어제 1월 11일, 향년 50세의 나이로 작고했다는, 갑작스럽고도 예견치 못했던 부음을 알려드립니다. 이원일은 이 시대의 출중한 인물로서, 예술을 사랑했던 열정적인 사람이자, 전 세계를 섭렵했던 글로벌 여행자였으며, 빛나는 큐레이터였습니다. 그는 ZKM 현대미술관에서 개최되었던 《미술의 터모클라인_새로운 아시아 물결Thermocline of Art, New Asian Waves》전(2007)을 통해서, 이전까지 우리에게 잘 알려져 있지 않던 혁신적이고 시적poetic이기조차 한 아시아 현대미술에 도달하는 창을 열어젖힌, ZKM 역사상 최고의 전시들 중 하나를 선보였습니다. 이 전시의 놀라운 성공은, 뉴욕의 현대미술관Museum of Modern Art로부터 후속 전시 큐레이팅 요청을 받았을 만큼, 정말로 대단한 것이었습니다. 저는 《3회 세비야비엔날레》(2008)의 공동큐레이터로서 이원일과 함께 일할 수 있었기에 행복했습니다. ZKM에서, 그는 아시아 미술에 대한 틀에 박히지 않은 매우 신선한 시각을 무수히 보여 주었습니다. 그의 갑작스러운 죽음은 ZKM의 친애하는 친구를 잃은 것일 뿐만 아니라, 세계 예술계를 위해서도 큰 손실이라 할 것입니다. ─피터 바이블Peter Weibel"[353]

352) 〈ZKM〉의 동료들인 페르난도 프랑코(Fernando Franco)와 루이 올리바 오네일(Luis Olivar O'Neil)에게 보낸 피터 바이블(Peter Weibel)의 이메일을 당시 이원일의 〈ZKM〉 큐레이팅에 코디네이터로 참여했던 이승아가 미망인 임수미에게 포워딩을 해 주었다. ─피터 바이블 메일의 발신일: 2011년 1월 15일 오전 03시 34분 15초.

353) http://www02.zkm.de/videocast/index.php/aktuell/312-wonil-rhee.htmlhttp://on1.zkm.de/zkm/stories/storyReader$7348.

위와 같은 내용을 자신의 육성으로 직접 언급하고 있는 피터 바이블의 이원일 추도 영상은 〈ZKM〉 홈페이지의 몇 섹션에 지금도 남아 있다.[354] 한편, 〈ZKM〉 홈페이지에 남겨진, 이원일에 대한 또 다른 추모 영상의 하나는 55초 분량의 노래를 부르는 장면[355]이다. 또 하나는 2008년 어느 날 〈ZKM〉 미디어미술관에 있는 허버트 슈마허Herbert Schuhmacher와 그가 이끄는 그룹 '텔레비센Telewissen'의 설치 작품 〈마법의 거울Der Magische Spiegel〉(1970) 앞에서 그가 비디오를 기록하는 13초 분량의 장면[356]이다. 그런데 우리는 흥미롭게도 두 곳 모두에서 이원일이 웃음 짓는 모습으로 영상을 끝내고 있는 것을 발견할 수 있다. 독일인의 추모 영상 속 '망자의 웃음'은, 작고 전의 그의 모습을 반추케 하면서, 우리의 가슴에 사뭇 아련하게 다가온다.

이 웃음의 의미를 되살펴보기 위해서, 우리는 전자의 영상이 〈ZKM〉에서 특별 기획한 〈그의 길His way〉(2009)[357]이라는 오리지널 영상 작품에서 추출한 것임을 먼저 유념할 필요가 있겠다. 이 영상 작품의 크레디트[358]

354) 6분 가량의 비디오는 이원일의 작고일인 2011년 1월 11일자로, 「이원일을 기억하며 : 피터 바이블의 추도사」(In Gedenken an Wonil Rhee: Nachruf von Peter Weibel)이라는 제목으로 게재되어 있다. http://zkm.de/en/media/video/in-gedenken-an-wonil-rhee-nachruf-von-peter-weibel.

355) 2011년 1월 11일자로 게재된 「이원일을 기억하며: 1/2」(In Gedenken an Wonil Rhee: 1/2)라는 제목의 영상. http://zkm.de/en/media/video/in-gedenken-an-wonil-rhee-1-2. 그리고 「Peter Weibel, Rosalie, Wonil Rhee: His Way(2009)」의 제목으로도 다른 버전이 실려 있다. http://zkm.de/en/media/video/Peter-Weibel-rosalie-wonil-rhee-his-way-2009.

356) 2011년 1월 11일자로 게재된 「이원일을 기억하며: 2/2」(In Gedenken an Wonil Rhee: 2/2)라는 제목의 영상. http://zkm.de/en/media/video/in-gedenken-an-wonil-rhee-2-2..

357) Peter Weibel, Rosalie, Wonil Rhee, 〈His Way〉, 10min 26. 2009, Documentary of artworks. http://zkm.de/en/media/video/peter-weibel-rosalie-wonil-rhee-his-way-2009.

358) "Concept and Idea: Peter Weibel, Rosalie, Wonil Rhee | Actor/vocal: wonil Rhee | Light composition: Rosalie | Realisation and post production: ZKM, Institute for Visual Media, Christina Zartmann | Audio recording: Zkm, Institutue for Music and Acoustics, Sebastian Schottke | Piano: Ludger Br?mmer | Music: "My way" Sid Vicious "Et exspecto resurrectionem mortuorum" Olivier Messianen | Kindly supported by: Staatstheater Karlsruhe."

로잘리(Rosalie)의 작품, 〈크로마(CHROMA_LUX)〉 앞에서 이원일이 연기한 피터 바이블 제작의 영상 비디오의 마지막
장면, ZKM 미디어아트센터, 2009.

에서도 살펴볼 수 있듯이, 이 작품은 이원일이 피터 바이블과 독일의 영
상 작가 로잘리Rosalie가 함께 공동 제작한 것이다. 더 정확히 이야기하면,
〈ZKM〉 로비에 설치된 로잘리의 조명 설치 작품, 〈히페리온_파편Hyperion_
Fragment〉359)(2008-2009)을 배경으로 이원일이 배우로 참여하여 진행된 영상
퍼포먼스 프로젝트였다. 3인이 공동으로 기획 주제를 발의하고 아이디어
를 모아 진행된 이 영상 퍼포먼스에서, 이원일은 로잘리의 거대한 작품
앞에서 프랭크 시나트라Frank Sinatra의 〈마이 웨이My way〉(1994)를 때로는 그
자신의 모습으로, 때로는 예수의 모습으로 잔잔하게 부른다. 이 작품 〈그
의 길〉은 원래 예수의 고난에 이르는 길을 반추하고, 빛으로 온 예수의 삶
과 인류의 대속을 조명한 한편의 서사적 영상 프로젝트로 마련된 것이지

359) Rosalie, 《Installation show, Hyperion_Fragment》, 40 min, ZKM, 2008. 10.
25~2009. 1. 10. ─여기서 히페리온은 그리스 신화에 나오는 태양신이다. '대지의 여
신'인 가이아와 '하늘의 남신'인 우라노스에게서 태어난 12명의 거인신인 티탄신 중
한 명이다. 헬리오스(해)·셀레네(달)·에오스(별)의 아버지이다. 즉 작가 로잘리는
자신의 조명 설치 작품을, 모든 빛을 주관하는 존재인 히페리온의 피조물 혹은 그 한
부분으로 명명함으로써 자신의 작품 세계를 드러내려고 한 것으로 해석된다. 그의
조명 설치 작품들은 다음 책에서 살펴볼 수 있다. Peter Weibel, Azzam Jaber,
Rosalie_LightScapes, (Hatje Cantz Verlag GmbH & Company KG, 2013).

만, 이 작품은 2011년 돌연 이원일이 작고하게 되면서 '이원일의 길' 혹은 그가 걸어온 삶에 대한 한편의 회고록이 되고 말았다. 우리는 이 영상 작품 말미에 신비한 영적 분위기의 옷을 입고 고난을 상기하는 듯한 침묵의

허버트 쉬마허(Herbert Schuhmacher)의 작품, 〈텔레비센(Telewissen)〉 앞에서 대화 중인 이원일, ZKM 미디어미술관, 2008.

명상을 하던 분장한 배우로서의 이원일의 모습이 점차 현대인의 복장을 한 이원일의 실제 모습으로 변하게 되는 순간을 볼 수 있다. 그 마지막 장면에서 이원일이 알 수 없는 미묘한 웃음을 지으며 카메라 앵글을 떠나는 모습은 마치 그의 죽음에 대한 '데자뷰Déjà-Vu'처럼 보인다.

한편, 후자의 13초 분량의 영상에서는 〈ZKM〉에서 일하고 있는 이원일의 모습을 담은 것으로, 한 동료 직원의 호출을 받고 대화하던 중,360) 호탕하게 웃으면서 카메라 앵글로부터 떠나는 장면이다.

우리가 주시하고 있는 화면으로부터 이원일이 사라진 후 잠시 침묵의 시간이 지나면서 종결하는 이 두 영상은 그의 죽음에 대한 메타포처럼 보인다. 그가 카메라 앵글로부터 떠난 후 남아 있는 빈 화면은 그의 죽음 이후 여전히 남아 있는 우리의 모습을 반추하게 만든다.

그는 이제 진달래추모공원361)에 몸을 누이면서 그의 길을 떠났다. 그가 남긴 웃음은 '그의 길'을 마지막으로 가면서 그를 추모하는 우리에게 주는 하나의 화답처럼 보인다. '나는 괜찮다'고 하는 위로의 화답 말이다.

360) 이원일은 영상에서 동료 여직원의 "원일 씨! 피터 바이블이 나의 (...)을 가져갔어. 원일 씨! 그가 내 (...)을 가져갔어."라는 긴급 호출에 호탕하게 웃으면서 자리를 뜬다. 괄호 안은 내용은 필자의 요청을 받은 미국인 작가 로이 스탑(Roy Staab)도 해독하지 못했기에 최종적으로 괄호로 남겨 둠.

361) 〈진달래추모공원〉, 충청북도 충주시 앙성면 본평리 산 43-13.

로잘리(Rosalie)의 작품,
〈크로마(CHROMA_LUX)〉
앞에서 프랭크 시나트라
(Frank Sinatra)의
'마이 웨이(My Way)'를
부르고 있는 이원일,
ZKM 미디어아트센터, 2009.

로잘리(Rosalie)의 작품, 〈크로마(CHROMA_LUX)〉 앞에서 이원일이 연기한 피터 바이블 제작의 영상 비디오의 마지막 장면, ZKM 미디어아트센터, 2009.

이원일 4주기 추모전 개막식, 《디지털 트라이앵글》, 대안공간 루프, 2015.
뒷줄 왼쪽 두 번째부터 큐이 슈웬(Cui Xiuwen, 작가), 황두(Huan Du, 큐레이터), 필자, 서진석(백남준아트센터 관장), 윤진섭(미술평론가), 앞줄 왼쪽부터 미아오샤오춘(Miao Xiaochun, 작가), 양치엔(Yang Qian, 작가), 전혜연(큐레이터), 오용석(미디어 아티스트).

떠난 그와 남겨진 사람들

"그가 작고하지 않고 지금까지 글로벌 큐레이터로서 존재했다면, 한국미술이 지금보다는 한 단계 업그레이드가 된 서구와의 교두보를 마련할 수 있었을 것입니다. '예술전투기 조종사'로 불릴 만큼, 저돌적인 큐레이팅을 펼쳐온 그가 지금까지 생존하고 있었다면, 그는 분명코 국제 무대에서 막강한 영향력을 행사하는 큰 큐레이터가 되었을 테죠. 한국에서 그를 롤모델로 삼는 글로벌 독립큐레이터들의 등장이 가속화되었을 겁니다. 그의 죽음으로 인해 이러한 기회들은 단절되고 말았습니다. 아쉬울 따름입니다."[362]

그가 가고 난 후 남겨진 우리는 그를 기억하고자 현재까지 매년 추모식을 진행해 오고 있다. 2012년 1주기 추모식[363] 이래, 현재까지 4주기에 이르는 추모식들[364]을 진행했다. 그것은 한국뿐만 아니라, 중국, 독

362) 이영란(전 헤럴드경제 기자)과의 인터뷰, 2014. 7. 9.
363) 2012. 1. 11 진달래추모공원.
364) 1주기 2012, 2주기 2013, 3주기 2014.

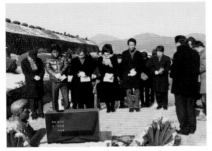
이원일 1주기 추모식, 진달래추모공원, 2012.

이원일 2주기 추모식, 진달래추모공원, 2013.

일, 밴쿠버365)에서도 이루어졌다. 아울러 그를 기억하는 미술인들이 유족에게 작품 기증으로 참여했던 추모전366)과 기획으로 진행되었던 한국과 중국에서의 추모전367) 역시 현재까지 지속적으로 이어져 오고 있다. 최근에 가진 추모전에 참여했던 중국 작가 미아오샤오춘Miao Xiaochun은 다음처럼 그를 기억한다: "2002년 그를 처음 만나고 난지 어느덧 10년이 훌쩍 넘는 세월을 맞았습니다. 이번 추모 전시에 출품한 제 작품368)은 저와 이원일 선생이 함께 했던 마지막 작품입니다. 이 작품은 언제나 그와 함께 같이 있는 것 같다는 생각을 하게 만드는군요. 이 선생이 작업실에 찾아와 새로운 작품에 만족하면서 흥에 겨워 어깨를 들썩거리던 모습이 눈에 선합니다. 그는 항상 활력에 넘치는 사람이었습니다."369)

365) In memory of Wonil Rhee, Wednesday, March 16, 2011, 7:30pm–9pm, Centre A (2 West Hastings Street, Vancouver) http://www.ustream.tv/channel/wonilrhee

366) 이원일 유족에게 작품 기증으로 이루어진 1주기 추모전(2012)과 2주기 추모전(2013).

367) 황두(Huang Du) 기획, 《전시기획자는 어디에 - 한국 유명 전시기획자 故 이원일 사진유작전》, 1주기 기념전, (베이징, 2012. 5.) & 김성호 기획, 《이원일의 창조적 역설전》, 3주기 기념전, (쿤스트독, 2014, 2, 21~3. 6, 참여 작가: 이경호, 이이남, 이탈) & 서진석, 윤진섭, 황두 기획, 《Digital triangle》, 4주기 기념전, (대안공간 루프, 2014. 12. 30~2015. 1. 31. 참여 작가: Chen Wenling, Cui Xiuwen, Lee Kyungho, Lee Leenam, Miao Xiaochun, Oh yongseok, Sakakibara Sumito, Tominaga Yoshihide, Wang Guofeng, Yang Qian).

368) 미아오샤오춘(Miao Xiaochun), 〈다시 시작하다(Restart)〉, 3D computer animation, 14' 22″, 2008–2010.

369) 미아오샤오춘(Miao Xiaochun)과의 인터뷰, 2014. 12. 30.

▲이원일 1주기 추모전, 《The Brothers》, 한국미술관, 2012.
▶이원일 2주기 추모전, 《Wonil Memories》, 갤러리 세줄, 2013.

▲이원일 3주기 추모전, 《이원일의 창조적 역설》, 쿤스트독, 2014.
▶이원일 4주기 추모전, 《디지털 트라이앵글》, 대안공간 루프, 2015.

떠나간 그를 기리는 미술인들의 추모의 열기가 4주기가 지나서 여전한 까닭은 무엇일까? 작고한 한 사람의 큐레이터 이원일을 기억하는 '남겨진 우리'는 그의 어떤 면모들을 기억하고 있는 것일까? 혹자는 다음과 같은 그의 발언을 통해서, 자신만만하게 자신의 길을 가던 그의 큐레이터로서의 자부심과 열정을 기억할 것이다.

"한국 작가가 세계 정상에 오르는 것은 하늘의 별따기나 진배없다. 한 스텝, 한 스텝 올라가려면 너무 힘들고, 지치게 마련이다. 그래서 필요한 것이 세계미술계에서 발언권을 지닌 중량급 큐레이터다. 그런 큐레이터 1명

이면 우리 작가 10명을 정상에 세울 수 있다."[370]

한국의 미술가들을 서구에 소개하고 그들을 세계미술 현장에 우뚝 세우고자 하는 야망이 그의 큐레이터로서의 포부였다. 그는 세계미술 현장을 다니면서 한국의 작가들이 소외되거나 홀대를 받아 온 현실을 안타깝게 여기면서 그들을 서구에 소개하는 일을 게을리하지 않았다. 자신의 역할이란 그들을 일정한 궤도 위에 올려놓고 세계의 평가를 도출해 내는 일이었다. "미술 작가도 연예인과 마찬가지로 일정한 궤도 위에 올라가면 여기저기서 계속 러브콜을 받는다. 세계 시장에 일단 진입하는 게 중요하다"[371]라는 그의 발언은 그가 아시아인으로서 견지했던 글로벌 큐레이터로서의 사명 의식과 포부를 반증한다. 한국의 미술가들을 이러한 궤도 위에 올리는 작업은 큐레이터 혼자만의 고군분투로서는 여간 힘든 일이 아니었을 것이다.

그런 까닭일까? 그는 먼저 한국의 작가들에게 서구로부터 변별되면서도 그들의 세계를 점유할 수 있는 진취적이고 독창적인 미학을 탐구할 것을 요청한다. 다음 발언은 이러한 그의 관점을 잘 드러낸다: "내가 좋아하는 한국 작가들은 서구의 미학 체계나 학문 바깥에 존재하되 한국성과 세계성이 호환되는 작가들입니다. 거기에 유니크한 자신만의 개성이 있어야 하죠. 넘버원No. 1이 아니라 온리 원Only 1이 될 수 있는 작가들이 환영받을 것입니다."[372] 한국미술이 세계미술을 주도하는 주역이 되기 위해서는, 서구와는 변별되는 미학을 탐구하면서도, '온리 원'이라는 독창성을 통해 한국성과 세계성이 호환되는 작업을 펼치는 작업이 필요할 것이다. 그는 이러한 독창적인 작가를 세계 무대에 선보이기 위해서 서

370) 이영란, 「서구 일방주의에 도전장 낸 미술계 스필버그」, 『헤럴드경제』, 2009. 4. 22.
371) 김호경, 「프라하비엔날레 공동큐레이터 이원일—세계미술시장 진입 위해 한국작가들 간 결속 중요」, 『국민일보 쿠키뉴스』, 2009. 4. 29.
372) 정지연, 「미술계의 인디애나 존스, 독립큐레이터 이원일 씨」, 『위클리 공감』, 2009. 5. 13.

구와 변별되는 미학이 무엇인지를 탐구했다. 다음의 증언처럼 말이다: "(그는) 아시아에 대한 새로운 시각과 인문학적 통찰들을 가지고 있더군요. 뉴웨이브, 아시아적 가치, 들뢰즈의 철학과 동양 철학의 공유하는 속성과 차이, 그리고 그 내용들이 가지는 문화적 의미들… 이러한 가치들이 앞으로 시대적 조류가 될 것이라는 확신을 아주 강하게 지니고 있었습니다. 그리고 그것이 어떻게 예술 작품에 반영되고 표현되어야 할지를 자주 이야기했어요. 현실을 분석하고 의미를 부여하고 그것과 예술과의 상관성에 대해서 논리적으로 탐구하는 것을 지속했지요. 저도 공감을 한 부분들이 참 많았습니다."[373]

그렇다. 뛰어난 예술가들의 개별적 예술 활동만으로는 글로벌 아트의 장에서 주역이 되는 것이 여간 어려운 일이 아니다. 예술 활동을 조명하고 이끌어내는 이론가와 매개자의 역할도 주요하다. 그래서일까? 그는 자신과 같은 열정적인 큐레이터의 활동과 더불어 한국 작가들의 공동체적 인식과 네트워킹을 독려한다. "해외에서 거점을 확보해 가는 치열한 싸움을 하려면 우리 작가들이 정말 긴장하고 결속해야 한다"[374]고 하면서 그는 한국 작가들의 결속과 네트워킹을 요청한다. "최근 4년간은 국내보다 외국 전시를 주로 맡아 세계 각국의 미술 현장을 원 없이 둘러봤다. 그 결과 한국 현대미술이 중국, 일본 등에 비해 뒤질 게 전혀 없다는 결론을 얻었다. 독창성도 뛰어나다"[375]고 자신의 견해를 밝히면서도, 그는 곧 이어 "문제는 김수자, 이불, 서도호 등 뛰어난 아티스트들의 각개 전투에 그쳤을 뿐 이를 결집하지 못했다는 점"[376]을 강하게 지적한다.

그래서 그는 국제적 큐레이터로서 언제나 역량 있는 작업을 선보이는

373) 이기봉(고려대 교수, 미술가)와의 인터뷰, 2015. 2. 12.
374) 앞의 김호경의 글.
375) 이영란, 「MoMA 객원큐레이터 선임된 이원일씨, 격전 앞두고 벅차다」, 『헤럴드경제』, 2008. 2. 27.
376) 앞의 이영란의 글.

《세비야 비엔날레》 개막식을 마치고 작가들과 함께 한 이원일, 2008.

작가들을 지속적으로 전시 기회를 주려고 부단히 노력했다.[377] 그렇다고 해서, 그가 자신이 그리는 전시의 방향성에 작가들의 작품을 마구잡이로 요청하지 않았다. 전시의 주제와 공간을 해석할 자유를 전시 참여 작가들에게 주었던 것이다. 같이 작업을 많이 했던 작가 오용석에게 《세비야비엔날레》 큐레이팅에서 딱 한번 작품을 주문한 것도 기존의 영화를 재해석하는 작가의 작품 특성을 헤아리고 스페인 영화를

베이징 추모식을 마치고 중국 미술인들과 함께 한 미망인 임수미, 2012.

해석하는 것이 어떻겠느냐는 제안 정도가 전부였다고 한다.[378]

무엇보다 이원일은 한국미술가들의 글로벌 네트워킹과 관련해서 자신이 먼저 물꼬를 열어 주어야 한다는 사명감을 가지고 있었다. 그는 세계 미술 현장에서 인정받는 글로벌 큐레이터가 됨으로써 이러한 일이 가능하다는 생각을 견지하고 있었다. 따라서 그가 서구 미술의 주류 현장에서 실천했던 큐레이팅에 대한 경험들은 이러한 일들을 순차적으로 가능하게 할 것이라는 자신감을 갖게 만들었다. 그가 〈ZKM〉 개관 10주년 기

377) 정정주(성신여대 교수, 미디어 아티스트)와의 인터뷰, 2015. 2. 10.
378) 오용석(미디어 아티스트)와의 인터뷰. 2015. 2. 12.

념전이었던 《미술의 터모클라인_새로운 아시아 물결Thermocline of Art-New Asian Waves》(2007)의 큐레이팅을 마치자마자 바로 〈뉴욕현대미술관MoMA: The Museum of Modern Art〉에서의 아시아 미술전인 《스펙터클》전의 초빙큐레이터로 임명되었던 일은 그에게 자신감을 더욱 강화시키는 계기가 되었다. 실제로 큐레이팅은 후원처 섭외의 문제가 풀리지 않아 이루어지지 않았다. 그는 언제나 자신이 진행하는 글로벌 큐레이팅에 후원이나 지원이 지속되어 한국의 현대미술이 국제 미술 현장에서 선보이는 기회가 자주 오길 기대했다.[379]

이러한 시스템은 늘 자신이 발로 뛰어 만들어야 하는 것들로 여간 쉬운 일이 아니었다. 그럼에도 그는 뛰었다. 그는 모마의 큐레이터로 임명될 당시 국제 무대의 다리가 될 한국 큐레이터로서의 사명감을 다음처럼 피력한 바 있다.

"뉴욕현대미술관은 큐레이터에겐 가장 서고 싶은 '꿈의 무대'입니다. 아시아인으로선 처음으로 그 아찔한 격전장에 서게 되어 가슴이 무척 벅찹니다. 서구와는 크게 다른, 아시아 현대미술과 한국 현대미술의 정수를 멋지게 펼쳐 보이겠습니다."[380]

물론 그는 "이번 뉴욕 모마MoMA 전시를 통해 한국 작가들이 정당하게 평가받는 계기를 만들겠다"[381]는 다짐도 잊지 않았던 만큼, 자신의 세계 미술 현장에의 진입이 한국의 미술가들이 국제 무대에 설 수 있는 한 계기가 된 것으로 인식하고 있었다.

그러기 위해서는 그는 스스로 부지런한 큐레이터가 되기로 다짐한다.

379) 이이남(미디어 아티스트)와의 인터뷰, 2012. 2. 13.
380) 이영란, 「이 사람- 꿈의 무대 뉴욕서 아시아 미술 정수 선보일 것」, 『헤럴드경제』, 2008. 2. 27.
381) 앞의 이영란의 글.

미술평론가 윤진섭의 그림, 이원일 4주기 추모전 개막식에서.

그는 한 인터뷰에서 "오늘 세계를 풍미하는 근현대미술은 서구에서 출발한 것이어서 아시아 전시기획자들의 독자적 이론이 다소 빈약했던 것은 사실"[382]이라며 "서구의 오리엔탈리즘적 시각과는 분명히 차별화되는, 우리만의 독자적 이론을 정립하는 작업이 절실하게 요구된다"고 강조한바 있다. 우리는 큐레이팅에 관한 독자적 이론을 정립하기 위한 그의 노력, 특히 독립큐레이터로서의 위상을 지키기 위한 그의 노력이 얼마나 치열했는지를 살펴본 바 있다.

"세계무대에서 홀로 성공하다시피 한 자신을 각인시키기 위해 영어 공부에 매진하고, 미학과 큐레이팅 연구에 밤낮을 가리지 않고 매진했던 그의 노력"[383]은 경외할 만한 일이다. 이렇듯 그에게 큐레이터는 그저 안락하고 멋져 보이는 직업이 아니었다.

"고인에게 큐레이터라는 직업은 결코 고상하고 화려한, 스스로도 즐길 수 있는 여유가 있는 직업이 아니었어요. 독립큐레이터라는 것이 전투기 조종

382) 이영란, 「MoMA 객원큐레이터 선임된 이원일 씨, 격전 앞두고 벅차다」, 『헤럴드경제』, 2008. 2. 27.
383) 서진수(강남대 교수)와의 인터뷰, 2014. 7. 9.

사와 같은 것이었고 또 링 위에서 적의 공격에 대비해서 한시의 긴장도 늦출 수 없는 복서와도 같은 그런 것이었죠. 이 감독은 평소에도 밤늦게까지 인터넷을 통해 복싱 경기를 틀어 놓고 어떻게 하면 상대의 허점을 노려서 넉다운시킬 것인지... 또 어떤 타이밍에 어떤 펀치를 날려서 효과적으로 적을 KO패시킬 것인지를 살펴보곤 했죠. 어떤 날은 새벽까지 혼자 앉아서 눈이 벌겋게 되도록 권투 경기만 보고 있던 때도 있었어요."384)

　글로벌 큐레이터가 되기까지의 그의 치열한 연구와 노력에 우리가 박수를 보내는 까닭이다. 이원일에게 글로벌 큐레이터로서의 길을 이끌어 준 국내외 인사들이 없지는 않았지만, 그 위상이란 거의 각개전투를 통한 고군분투의 세월을 거치면서 이르렀던 것임을 우리는 안다. 특히 그는 누군가의 도움을 받으려 하기보다 외려 자신이 누군가의 도움이 되길 바랐다. 후배들을 육성하고 작가들을 지키고 함께 하려는 마음이 더 컸다고 하겠다. 그래서 많은 이들에게 힘을 주고 영감을 주는 일을 그는 마다하지 않았다. 그러기 위해서 그는 끊임없이 노력했다. "제게 있어서, 이 감독님은 거의 스승이라 할 만하죠. 작가들보다 더욱 노력하는 치열한 삶이 그랬습니다. 항상 메모를 남기는 일과 공부하는 일에 게을리하지 않으셨죠. 광주에 쉬러 오셨던 날에도, 쉬기를 마다하고 그저 연구에 연구를 지속했었습니다."385)라는 증언은 새겨볼 만하다. 이 증언은 자신의 작업실에 새벽 2시에 들려 30분간의 미팅을 마치고, 바로 쉬지도 않고 남겨진 일을 위해 새벽바람을 가르고 차를 운전해 떠나야만 했던 이원일의 바쁜 일상에 대한 증언386)으로 이어진다. 열심 자체가 그의 남겨진 미래를 짧게 하게 될지를 누가 알았겠는가?

　위의 서두에 게재된 인용문에서 우리는 그의 글로벌 큐레이팅을 꼼꼼

384) 임수미(이원일의 미망인)와의 인터뷰, 2014. 3. 18.
385) 이이남(미디어 아티스트)과의 인터뷰, 2015. 2. 12.
386) 앞의 이이남과의 인터뷰.

김성호의 논문 발표, 「이원일의 큐레이팅 연구, 창조적 역설을 중심으로」, 〈인물미술사학회〉, 2012.

김성호의 논문 발표, 「이원일의 큐레이팅에 있어서의 제4세계론, 탈식민주의를 중심으로」, 〈한국미학예술학회〉, 2013.

하게 기록해 오면서 무한 신뢰를 보여 왔던 한 기자의 평가를 살펴볼 수 있다. 그녀의 평가대로 그의 죽음은 한국미술계의 크나큰 손실이다. 이원일을 세계 큐레이팅 현장에서 지켜보았던 〈ZKM〉의 피터 바이블은 그의 죽음을 "ZKM의 친애하는 친구를 잃은 것일 뿐만 아니라, 세계 예술계를 위해서도 큰 손실"[387]이라고 평가했던 것을 다시 생각해 볼 필요가 있겠다. 그의 죽음이 한국 미술계의 손실, 더 나아가 세계 미술계의 큰 손실이라는 세간의 평가는 그가 지니는 글로벌 큐레이터의 위상을 재확인하게 한다. 그로서는 외롭고 힘든 일이었지만, 세계의 미술 현장에서 한국의 독립큐레이터로서의 일들을 개척해 나갔던 선구자적 인물로 남게 되었다. 그렇다. 여전히 오늘날 시대에도 "광야에서 울부짖는 독립큐레이터의 존재가 정말로 필요하다."[388]

그러나 열심과 치열함이 전제된 그의 큐레이터로서의 삶이 모두 후배

387) http://www02.zkm.de/videocast/index.php/aktuell/312-wonil-rhee.htmlhttp://on1.zkm.de/zkm/stories/storyReader$7348
388) 이영란(전 헤럴드경제 기자)와의 인터뷰, 2014. 7. 9.

큐레이터들에게 롤모델의 범주에 들어설 수는 없다. 그가 선구자적 사명을 가지고 혼자 고군분투하면서 한국인으로서 글로벌 큐레이터로서의 발길을 묵묵히 걸어갔지만, 각개전투로 살아가는 독립큐레이터들의 네트워킹 역시 필요한 과제였다. 그 역시 평소에 이러한 네트워킹의 과제를 소망하고 실천하길 희망했지만, 그것이 미완에 그친 면모가 없지 않다. 이 점은 그를 생전에 지켜보던 우리로서도 가슴 아픈 대목이 아닐 수 없다.

> "거의 미술인들과만 교류했던 폭넓지 못한 이 감독의 대인 관계는 분명 지적될 필요가 있을 겁니다. 저는 이 감독이 글로벌 큐레이터로서 미술계 외에도 학계 관계, 재계 등 각계각층과의 다양한 네트워킹을 시도했어야만 했다는 점을 이야기하고 싶어요. 그는 혼자였어요. 자신만 혼자 두는 일인 체제가 아닌, 타인과의 협력 체제를 구축하려는 작업을 추구했더라면 얼마나 좋았을까요? 이러한 시도를 할 틈이 없을 만큼 바쁜 까닭도 있었지만, 이 감독은 너무 자신의 능력에만 의지한 채, 일들을 진행했지요. 혼자서 힘을 너무 소진한 것이 요절한 계기가 되지 않았나 싶어요. 아주 안타까운 점입니다."389)

한국미술의 세계화를 사명처럼 여기고 분주히 움직이는데 전념한 까닭일까? 그가 요절한 까닭이 "한 인간이 세상에서 쓸 수 있는 많은 능력을 젊은 나이에 과도하게 쏟아내었던"390) 까닭인지도 모를 일이다. 《상하이비엔날레》 도록 표절 시비391)로 곤혹을 치렀던 일도 이러한 분주함과 여유 없이 바쁜 일정 때문에 야기된 일이었다.

389) 앞의 이영란과의 인터뷰.
390) 김미진(홍익대미술대학원 교수)과의 인터뷰, 2014. 12. 30.
391) 노형석, 「표절 불감증」, 『한겨레』, 2006. 10. 18; 조채희, 「미술기획자 전시 서문 표절 시비」, 『연합뉴스』, 2006. 10. 18.

이제, 그는 가고 우리 곁에 그는 없다.

그럼에도 그에 대한 추억을 넘어 그를 기억하는 일을 작고 4년이 지나가는 이 시기에도 멈추지 말아야 할 것은 그가 한국 큐레이팅의 역사에 의미 있는 발자취를 남기고 떠났기 때문이다. 그의 큐레이팅을 기록하고 평가할 일이 우리에게 남겨져 있다고 하겠다. 그 일은 그를 추앙하듯이 장점을 드러내고 단점을 숨기는 일로 국한되지 않는다. 떠난 그의 뒤로 한국미술의 세계화를 위해 그의 길을 뒤따르고 있는 후배 큐레이터들과 함께 어떻게 한국의 미술계를 발전시켜 나갈 것인가를 고민하는 많은 미술인들이 남아 있기 때문이다. 한 큐레이터의 이원일에 대한 다음의 글처럼 말이다.

> "살아남아 있는 큐레이터들의 길을 밝게 비춰 주게나. 그저 안식과 평안을 갖기에 그대가 남겨 둔 아내와 두 딸의 미래가 눈에 아른거리겠지만... 세상이 그대를 영원히 기억해 주는 그 날까지 우리가 늘 함께 하겠네. 행복한 예술전투기 조종사, 이. 원. 일. 나의 친구여, 잘 가시게나. 그리고 우리가 다시 만날 그날까지, 저 하늘나라에서나마 멋진 미술관이나 하나 잘 지어 놓게나. 우리 큐레이터들이 저마다 그리고 싶은 예술의 지도를 마음껏 펼쳐 볼 수 있도록...."[392]

큐레이터 이원일이 남겨 놓은 과제들을 성찰하면서, 남겨진 우리는 떠난 그를 오늘도 기억한다. 그가 노트북 워드 파일에 타이핑으로 남긴 조병화 시인의 한 수필 속 다음의 몇 구절을 묵독默讀하면서 말이다.

> "인간은 꿈을 잃을 때 건강을 잃어가는 것이다. 인간은 꿈을 잃을 때 늙어

392) 장동광, "절대 고독이 그대를 삼켜 버렸나?", 조사(弔詞), 고 이원일 큐레이터협회장, 2011. 1. 13. 이 글은 다음에 게재되었다. 장동광, "큐레이터 이원일의 죽음에 부쳐", 『아트인컬쳐』, 2011. 2월호.

가는 것이다. 꿈이야말로 인간 생명의 원기이며 그 사는 에너지인 것이다. 그 동력인 것이다.

꿈이 있는 인간은 부지런해진다. 쉴 사이가 없는 것이다. 할 일이 많은 것이다. 인간의 수명에는 한도가 있기 때문이다. 일정한 시간을 살다가 죽어서 다른 곳으로 떠나가야 하기 때문이다.

인간은 이렇게 누구나 자기에게 배당된 시간을 살다가는 '보이는 이 세상'에서 '보이지 않는 저 세상'으로 떠나가야만 하는 것이다. 그 잠깐 동안을 인생이라는 장소에서 머물고 있는 것이다.

머무는 동안 병도 들고, 고민도 하고, 울기도 하고, 웃기도 하고, 사랑도 하고, 미워하기도 하고, 싸우기도 하고, 아웅거리기도 하고, 돈을 벌려고 애쓰기도 하고, 출세를 하려고 바둥거리기도 하고, 실로 욕망과 좌절과 고독과 성취와 그 희비애락, 그 인생을 살고 있는 것이다."[393]

393) 조병화, 「아름다운 꿈은 생명의 약」, 『어머님 방에 등불을 바라보며』, 삼중당, 1987, pp. 79-80. - 위의 수필은 또 다른 수필집(조병화, 『사랑 그 홀로』, 백양출판사, 1988)에도 실렸다. 인터넷에 「아름다운 꿈은 생명의 양식」이라는 제목의 시(詩)로 잘못 소개되고 있는 상기 수필의 원문을 찾는데 있어, 〈조병화시인기념사업회〉 장우덕 간사의 도움을 받았다.

2부

이원일의 큐레이팅

베이징 스튜디오에서의 이원일, 2006.

창조적 역설과 터모클라인*

I. 서론

이 글은 이원일의 큐레이팅이 '창조적 역설Creative Paradox'이란 개념에 근거하고 있음을 전제한다. 그는 몇몇 인터뷰[1]에서 이러한 '창조적 역설'이 그의 큐레이팅이 지향하는 바임을 스스로 명확히 했다.

그런데 그 용어가 지닌 의미만큼이나 역설적인 것은 이 '창조적 역설'이란 개념은, 필자의 연구에 따르면, 그의 실제 큐레이팅에서 전시 주제나 소주제로 한 번도 사용되지 않았다는 것이다. 그런 까닭은 그가 2009년 예정되었던 전시[2]에서 이 개념을 선보일 예정이었으나 전시가 연기됨으

* 출전/ 김성호, 「이원일의 큐레이팅 연구−창조적 역설(Creative Paradox)을 중심으로」, 『인물미술사학』, 제8호, 인물미술사학회, 2012. 12. 31, pp. 101-136.
1) 노정용, 「이원일 큐레이터, 미국 모마미술관 기획 맡아」, 『파이낸셜뉴스』, 2008. 2. 26. & "세계를 아우를 수 있는 힘이 있다면?"라는 기자의 질문에 대한 대답 중에서, 노효신, 「우주 유랑자의 작은 정거장, 독립큐레이터 이원일 씨의 사무실」, 『한국종합예술학교 신문』, 섹션 창작과 비평, 인터넷판. 2008. 4. 12
2) 2008년 예정되었던 모마미술관(MoMA/뉴욕PS1)의 아시아 현대미술 전시였던 《Spectacle》.

《세비야비엔날레》 카탈로그 내지, 2008.　　　《세비야비엔날레》, 이원일의 서문, 2008.

로써 이것이 구체화되지 못했기 때문이다. 이후 이 개념은 그가 작고하기까지 다른 전시에도 실현되지 못한 까닭에 미실현의 것으로 남게 되었다.

따라서 연구자는 그의 미실현된 '창조적 역설' 이라는 개념을 보다 더 구체화하는 작업에 집중하고자 한다. 흥미로운 것은 그가 또 다른 인터뷰나 기획한 전시 카탈로그 서문에서 사용한 큐레이팅과 관련한 다른 개념들3)이 '창조적 역설' 이란 개념과 매우 밀접한 관계를 맺으면서 맞물리고 있다는 것이다. 특히 그가 기획한 전시명, 혹은 주제명으로 직접적으로 드러난 개념들 역시 이 '창조적 역설' 과 맞물리고 있다는 점에서, 이 연구는 일차적으로 그것이 무엇인지를 밝히는 분석 작업에 집중할 것이다.

아울러 이 개념이 그간의 이원일의 큐레이팅에 어떠한 모습으로 나타났는지를 살펴보기 위해서 그의 큐레이팅 이론과 실제를 함께 검토할 것이다. 그렇게 함으로써 '창조적 역설' 이라는 미실현된 개념이 이원일의 전체 큐레이팅을 어떻게 관통하고 있는지에 관한 하나의 모델을 그려 볼 수 있을 것이다.

II. 이원일 큐레이팅의 지향점 – 창조적 역설

연구자는 먼저 이원일 큐레이팅의 지향점인 '창조적 역설' 이라는 것을

3) 혼돈과 혼란, 복합 문화, 가산 혼합, 혼성화, 통합, 교차, 접변, 일치와 불일치, 개방, 해체, 재구성, 탈지정학, 역진화 등 닫힘과 열림과 관계한 용어들이 그것이다. 이와 관련해서는 〈표 2〉 이원일 큐레이팅의 핵심 개념 '창조적 역설' 의 주체와 범주를 참조하라.

역설이라는 몸통에 창조적이라는 방점을 찍는 통합적 개념으로 이해하고자 한다.

역설paradox이란 무엇인가?

사전적 정의에 따르면, 그것은 "어떤 주의나 주장에 반대되는 이론이나 말"로 논리에서는 "일반적으로는 모순을 야기하지 아니하나 특정한 경우에 논리적 모순을 일으키는 논증"[4]을 의미한다. 그런 면에서 이것은 논리적 방법으로 도달할 수 없는 진리를 탐구하기 위한 목적 아래, 부가적으로 이르게 되는 자기모순에 개의치 않고, 내재적 의미에 보다 더 주요성을 두려고 하는 상징적 표현 어법이라고 할 수 있다.

그렇다면 '창조적 역설Creative Paradox'이란 어떻게 설명될 수 있는가? 그것이 이원일의 큐레이팅에 어떻게 나타나고 있는가?

우리는 그의 창조적 역설이란 개념이 어디서부터 근원하고 있는지를 살펴볼 필요가 있다. 그도 그럴 것이, 사전적 의미에서 그것을 찾기란 쉽지 않다. 또한 그가 '창조적 역설'이 자신의 큐레이팅이 지향하는 핵심 개념임을 강조했지만, 그가 어디서 그 개념을 빌려 오고 있는지 필자가 검토한 자료에서는 확인할 수 없었기 때문이다.

필자가 연구한 바에 따르면, '창조적 역설'이란 용어 자체가 학술의 장에서 처음 사용된 것은 탐 콘레이Tom conley의 저작[5]에서이다.

그는 여기서 16세기 프랑스의 비주류 소설들에 나타난 서사 구조를 분석하면서 그것의 대표적 특징을 '창조적 역설'로 살피고 있다.[6] 즉 그가 보기에 당시 비주류의 소설에는 '반서사anti-narrative를 실행하는 풍자satire와 같은 전략'[7] 뿐 아니라, 유희play, 대조antithesis가 뒤섞여 있는 구조[8]를

4) 「국립국어원 표준국어대사전」(인터넷 검색)
5) Tom Conley, *Creative Paradox: Narrative structures in minor French fiction of the sixteenth century* (Flore, Crenne, Des Autelz, Tabourot, Yver), (Madison : thèse University of Wisconsin, 1972)
6) Tom Conley, Ibid., pp. 6-9.
7) Tom Conley, Ibid., pp. 9, 122.
8) Tom Conley, Ibid., p. 9.

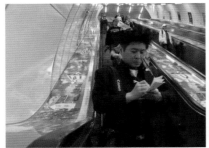
메모를 기록 중인 이원일, 박종호 촬영.

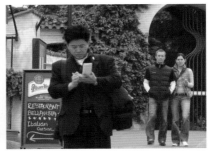
메모를 기록 중인 이원일, 박종호 촬영.

이원일의 팔뚝에 기록된 메모, 2009.

이원일의 메모.

통해서 '창조적 역설' 이 발현되고 있다고 파악한다.

특히 콘레이는 '창조적 역설' 이라는 것이 "메니푸스 식式 풍자Menippean satire"와 관계하는 것으로 파악한다.[9) 메니푸스(Menippus, 1639~40)는 고대 그리스의 클레스트리에서 태어난 노예 출신의 철학자로 패러디, 유머, 환상에 가득한 냉소적 풍자를 남겼다. 카플란Carter Kaplan에 따르면, "메니 푸스 식 풍자는 세부들의 스펙트럼과 사실들을 낳는 실천practice이다. 그 것은 독특하게 종합적인 구조─그러나 아직은 실재에 관한 특정한 관점 이 없는 구조─를 만드는데to form 결집하는 사건들에 대한 인식들 perceptions of events이다. (중략) 그러나 무엇보다도, 메니푸스 식 풍자는 이른 바 친숙함의 충격the shock of the familiar이라 불리는 과정들을 패턴화한다. 즉 매니푸스 식 풍자는 인류가 지금껏 소유한 지식과 지혜에 대한 재검토

9) Tom Conley, Ibid., p. 231.

reexamination, 재형성reformulation 그리고 재생 혹은 부활renaissance이 된다."10)

이처럼 카플란이 바라본 메니푸스 식 풍자가 기존 질서에 대해 끊임없이 '다시再, re'를 실천하는, '(해부학적) 구조Anatomy'와 연계되는11) 것처럼, 풍자를 포함하는 개념인 '창조적 역설'은 콘레이에 따르면 명백히 '구조'와 관계한다.

그런데 그 구조란 더 정확히 말하면 "모순적 구조ironic structures"12)이다. 그것은 기존의 지배적 언어 또는 주류의major 언어가 만들어 온 구조와 틀을 유머, 패러디, 냉소로 흔들어 대면서 균형을 잡아 나가는 비주류의 minor 자유로운 언어들로 세워낸 '새로운 구조'이다. 이러한 '모순적 구조' 속에서 비주류의 개념을 풍자와 같은 방식으로 다시 세우기를 지속하는 '창조적 역설'이란 따라서 기존의 논리적 구조에서 볼 때는 '지식인의 질병'13)처럼 간주되기도 한다.

그러나 그것은 기존의 일반화된 이념의 구조들을 전복시키고 논리적 구조에 관성화된 지식인들을 시험한다는 점에서 오늘날 아방가르드적인 예술 실천의 선조격으로 격상될 만하다.

'창조적 역설'이 자연스럽게 유발시키는 이러한 '아방가르드적 실천'이란 개념 때문일까? 콘레이의 연구 이래 '창조적 역설'은 상상력, 교육과 관계한 연구14)로 구체화되거나 더 나아가 자유로운 예술 창작 정신에 근거한 사업 경영과 자기 개발서15)로 확장, 적용되기에 이르렀다.

10) Carter Kaplan, *Critical synoptics : Menippean satire and the analysis of intellectual mythology* (Lodon: Associated University presses, 2000), p. 30.

11) Carter Kaplan, Ibid., p. 30.

12) Tom Conley, op. cit., p. 231

13) Theodore D. Kharpertian, "Thomas Pynchon and Postmodern American Satire", in *A hand to turn the time: the Menippean satires of Thomas Pynchon* (Bloomington: Indiana University Press, 1990), pp. 29–30.

14) Elaine E. Stanton, *The Creative Paradox: A Study of Imagination and Discipline* (Sonoma State University. 1983)

15) Gordon MacKenzie, *Orbiting the Giant Hairball: A Corporate Fool's Guide to Surviving with Grace* (New York: Viking Press, 1996) 저자 맥켄지는 Hallmark

우리는 '창조적 역설'에 대한 콘레이의 개념과 그것으로부터 영향을 받은 연구들을 검토해 보면서 상기한 여러 개념들을 묶는 몇 개의 키워드를 아래처럼 분류할 수 있을 것이다.

주체 \ 방법	유희 play	구조 structures	실천 practice
비주류 혹은 소수minority, 지식인의 질병 diseases of the intellect 혹은 지적 질병 intellectual diseases	메니푸스 식 풍자 Menippean satire	뒤섞인 구조 mixed structures	대조 antithesis
			반서사 anti-narrative
	냉소 sarcasm	모순적 구조 ironic structures	재검토 reexamination
	–	–	재형성 reformulation
	–	–	재생 혹은 부활 renaissance

〈표 1〉 콘레이와 카플란 이론에 나타난 '창조적 역설'의 주체와 방법

연구자가 만든 도표 우측의 실천의 범주 속에서 우리는 기존의 재검토, 재형성, 재생 외에도 '대조'와 '반서사'라고 하는 구체적인 실천의 방법들을 찾아볼 수 있다. 그것을 한마디로 줄인다면, 콘레이 식으로 '대조적 유희antithetical play'[16]로 부를 수도 있겠다.

그러나 우리는 이원일의 큐레이팅에 대한 '실천적 연구'를 구체화하기 위해서 '대조적 유희'라고 하는 하나의 정의를 '대조'와 '반서사'라는 2가지 개념들로 나눠 살펴보고자 한다. 그것들이 다시再, re로 정의되는 여러 가지 실천 경향을 만들어 내고 있음을 살펴보도록 한다. 또한 '유희',

Cards사에 재직 당시 자신의 직함을 Creative Paradox로 자칭했다. 그는 대중적으로 인기를 누린 상기 저서에서 '독창성'과 '역설의 힘'에 대해서 설파한다. / Barbara Townley & Nic Beech, *Managing Creativity: Exploring the Paradox*, (Cambridge University Press, 2011). etc.

16) Tom Conley, *Creative Paradox: Narrative structures in minor French fiction of the sixteenth century* (Flore, Crenne, Des Autelz, Tabourot, Yver), (Madison: thèse University of Wisconsin, 1972), p. 67.

'구조'라고 하는 '창조적 역설'에 관한 나머지 개념들을 문맥에 따라 할당하고 함께 살펴보기로 한다.

먼저 이와 관련된 이원일의 실제적 진술을 들어보자.

> "나는 끊임없이 핸디캡과 불균형이 어디 있는가를 찾습니다. 세계사가 백인들을 중심으로 쓰인 것에 부당함을 지적하는 것이지요. 나는 아시아인이고 한국인입니다. 그런 여러 가지 복합적인 콤플렉스를 역전시키기 위해 우리는 결국, 균형 의식을 가져야해요. 내 전시기획의 핵심은 '창조적 역설 Creative Paradox'입니다. 내 아버지는 북한에서 내려와서 어머니를 만나 재혼을 하고 나와 동생을 낳으신 분이시고, 나는 텔레비전에서 이산가족 찾기 프로그램을 보며 아버지가 우시는 것을 목격하고 자란 세대인 것입니다. MoMA에서 인터뷰를 할 때, 첫 질문이 "당신이 아시아를 프레젠테이션 하는 법적인 정당성을 이야기해 보라"는 것이었습니다. 그래서 반박했습니다. "그럼 미국과 유럽이 일방적으로 써 온 역사에 대한, 미술사에 대한 정당성을 1분 동안 먼저 나에게 이야기하면 내가 아시아의 이야기를 하겠다." 그랬더니 "Maybe you're right."라는 대답을 들었습니다. 나는 지금 부당한 서구 역사를 용서하는 것입니다. 하지만 설득력 있는 태도로, 화해와 균형의 모드로 가는 것이에요."[17]

그가 들려준 '모마MoMa에서의 인터뷰에 관한 한 에피소드'에서 우리는 실제로 하나의 역설과 만나게 된다. 마치 소크라테스의 대화법을 해체적으로 계승한 메니푸스 식 풍자가 엿보이기도 한다. 그것은 서구라는 주류가 만들어 온 서사와 구조를 '재검토'하고 전복하려는 '반서사'이다.

17) "말씀을 들으니 전 세계를 창조 공간으로 활용하신다는 느낌을 받았습니다. 세계를 아우를 수 있는 힘이 있다면? 이라는 기자의 질문에 대한 대답 중에서, 노효신, 「우주 유랑자의 작은 정거장, 독립큐레이터 이원일 씨의 사무실」, 『한국종합예술학교 신문』, 섹션 창작과 비평, 인터넷판, 2008. 4. 12.

이러한 이원일의 관점은 역설이 창조의 과정에서 매우 중대한 역할을 하고 있는 것으로 간파한 덴마크 물리학자 닐 보어의 다음과 같은 '창조적 사고creative thinking'와 다를 바 없다.

"역설은 편협한 사고의 길에서 벗어나도록 회초리질을 하며 전제에 대해서 의문을 가질 수밖에 없도록 만들기 때문이다. 실제로 역설을 발견하는 것, 즉, 때로 서로 다른 두 가지 모순적인 개념을 동시에 생각하는 능력, 바로 그 자체가 창조적 사고의 핵심이다."18)

그런데 이원일은, 인터뷰 말미에서 확인하듯이, 역설에 부가해서 용서, 화해, 균형이라는 태도를 바탕으로 삼음으로써, 주류의 서사를 해체하고 비주류의 서사를 '재형성'하려는 전복적이기까지 한 '창조적 역설의 실천'에 다른 이들의 정서적 교감과 공감을 요청한다. 그것이 바로 그의 '창조적 역설'의 주요한 지점이다.

그렇다면 용서, 화해, 균형에 바탕한 그의 창조적 역설이 어떻게 그의 큐레이팅에서 나타나는 것일까? 그는 미국 모마미술관MoMA/뉴욕PS1의 아시아 현대미술전인 《Spectacle》전의 초빙큐레이터Invited organizing curator로 임명받은 후 가진 한 기자 간담회에서 다음처럼 이야기한 바 있다.

"아시아적 해체와 재구성, 혼성화의 일치와 불일치, 복합문화적 카테고리 간의 교차와 접변 현상 설명을 통해 창조적 역설Creative Paradox을 선보이겠다."19)

18) Roger Von Oech, *A Whack on the Side of the Head: How You Can Be More Creative* (New York: Warner Books, 1990); 정주연 역, 『생각의 혁명(Creative Thinking)』, 에코리브르, 2002, p. 136.
19) 노정용, 「이원일 큐레이터, 미국 모마미술관 기획 맡아」, 『파이낸셜뉴스』 2008. 2. 26.

그는 이 전시를 통해서 그의 큐레이팅의 핵심적 개념인 '창조적 역설'을 본격적으로 선보일 계획이었지만, 아쉽게도, 펀드라이징과 관계한 문제들로 인해, 2009년 예정된 이 전시는 결렬(잠정 연기)되고 말았다. 그가 창조적 역설이란 키워드를 제시한 것이 모마에서의 초빙큐레이터로서의 임무를 시작하면서부터였으니 아마도 전시가 이루어졌다면, 그에 관한 자세한 내용들이 카탈로그나 여러 자료들을 통해서 구체화될 수 있었을 것이다.

그럼에도 불구하고, 우리는 위의 인터뷰에서 일정 부분 그의 '창조적 역설'이 견지하는 실천의 방향성을 검토해 볼 수 있다. 그가 말한 '해체와 재구성'이란 용어는 우리가 도표에서 검토한 '재검토, 재형성, 재생'과 연관된다. 아울러 그가 말한 '교차와 접변'이라는 용어는 도표에서 살펴본 '대조'와 관계한다. 마지막으로 '혼성화의 일치와 불일치'라는 용어는 도표에서 우리가 살펴본 '대조antithesis가 뒤섞인 구조' 그리고 실천에서의 '재형성, 재생'과 관계한다. 여기에 그의 주요한 화두인, 용서, 화해와 균형을 올려놓고, 그가 강조하는 아시아인, 한국인의 정체성을 주체로 잡아 두면 비로소 그의 '창조적 역설'은 완성된다.

그것을 도표로 나타내면 다음과 같다.

주체 〱 방법	유희 play	구조 structures	실천 practice
타자로서의 주체 & 아시아, 한국 & 아시아 미술인, 한국 미술인	풍자와 냉소	뒤섞인 구조. 모순적 구조	대조, 반서사, 재검토, 재형성, 재생
	은유	혼성화, 개방, 교차, 접변 (수직과 수평 서구와 비서구 등)	해체와 재구성 (탈지정학, 역진화, 가산 혼합, 통합)
	화해, 균형		
	창조적 역설		

〈표 2〉 이원일 큐레이팅의 핵심 개념 '창조적 역설'의 주체와 범주

III. 이원일 큐레이팅의 주제 분석

그가 화두로 삼고 있는 '창조적 역설'은 그가 기획한 여러 국제전에서 다양한 전시 주제들로 옷을 바꿔 입고 나타난다. 외형은 다른 주제들로 나타나지만 본 연구자는 그것들 모두가 '창조적 역설'이라는 지향점과 공유하고 있다고 본다. 그것이 구체적으로 어떻게 나타나고 있는지를 살펴보기 위해서 그간 이원일이 기획했던 대표적인 전시들의 주제들(전시 주제 및 소주제들)을 구슬들처럼 흩뿌려 놓고 '창조적 역설'이라는 실과 바늘로 하나하나 다시 엮어 보고자 한다. 나아가 자료들을 씨줄과 날줄로 묶어 내면서 우리는 하나의 모델을 구축하기에 이를 것이다. 그런 면에서 이번 장에서의 연구는 보다 더 발전적인 연구를 펼치기 위한 바탕인 모델링을 구축하는데 집중한다. 그럼으로써 우리는 다음 장에서 이러한 모델이 '창조적 역설'이라는 화두에 얼마나 부합하고 있는지를 면밀하게 검토해 낼 수 있을 것이다.

이것을 위해 우리는 이원일의 큐레이팅[20] 중에서 국제전을 중심으로 주제의 상관성을 고려하면서 몇 전시를 선별하되, '테크놀로지, 아시아성, 현대미술'이라는 3범주 안에서 이것이 상호 작용하는 그의 큐레이팅을 시간상의 흐름에 따라 구체적으로 살펴보고자 한다.

III-1. 테크놀로지와 현대미술 : 만남

1)

2002. 9/26- 11/24	《제2회 국제미디어 아트비엔날레_ 미디어_ 시티 서울》	서울 시립미술관 외	전시 총감독 Artistic Director	달빛 흐름 Luna's Flow	대 주 제
				사이버 마인드 Cyber Mind	소 주 제
				디지털 서브라임 Digital Sublime	

20) IV장 '이원일 큐레이팅의 모델링- '창조적 역설'의 시각수사학'에 수록한 〈표3〉 이원일 큐레이팅의 주제 종합 분석을 참조할 것.

《미디어_시티 서울》에서 관심을 높이는 부분은 '달빛 흐름'이라고 하는 전시 주제이다. 그것은 "태양을 광원으로 하는 달의 우주적 존재론의 의미를 미디어에 비유하여 전시장에서 어두운 사이버 공간 속의 모니터들과 스크린이 발하는 푸른빛들을 달빛과 달의 표면으로 재인식하자는 것"[21]이자 "우리가 한 번도 보지 못한 달의 뒤편과도 같은 불가해한 신비의 영역으로서의 가상 세계Cyber Space의 숭고미를 추구"[22]하는 미학적 지향점을 명확히 한다. 대주제 '달빛 흐름'이란 결국 고전적 미학인 숭고미

『제2회 서울국제미디어아트비엔날레: 미디어_시티, 서울』, 2002.

sublime을 미디어아트 속에서 모색해 보자는 의도를 현시화하는 하나의 '메시시'[23]이자 은유이다.

본전시는 전시장을 4개로 범주화하고 각 장소마다 할당되는 4개의 소주제를 '디지털 서브라임Digital Sublime', '사이버 마인드Cyber Mind', '루나즈 칠드런Luna's children', '루나 노바Luna Nova'로 구성했다. 특히 디지털 서브라임에 할당되는 전시는 이원일을 포함한 8인의 큐레이터가 기획에 참여했는데, 참여 작가 수 절반 이상이 이원일의 직접적인 큐레이팅에 의해 참여하였다. 이원일은 디지털 서브라임, 루나 노바 두 섹션을 모두 맡아 진행하고 나머지 섹션을 총괄했다.

특이한 점은 디지털 서브라임 섹션을 위해 전시 공간 전체를 하나의 생명체로 상정했다는 점이다.[24] 심장, 두뇌, 골격, 대동맥, 피부 등 유기적인 신체의 개념으로 전시를 제시하고자 했다. 건조한 전자의 세계를

21) 이원일, 「달빛 흐름」, 『제2회 서울국제미디어아트비엔날레: 미디어_시티 서울 2002』, 전시 카탈로그, 2002, p. 13.
22) 이원일, 앞의 글, p. 15.
23) 이원일, 앞의 글, p. 13.
24) 미디어_시티 서울, 「Digtal Sublime」, 섹션 소개 글, 『제2회 서울국제미디어아트비엔날레: 미디어_시티 서울 2002』, 전시 카탈로그, 2002, p. 17.

따뜻한 감성을 지닌 생명체로 변환시키고자 한 것이다. 아울러 루나 노바는 미디어아트 전시 공간을 주방, 침실, 서재 등 일상 주거 공간과 접목함으로써[25] 관객들의 친밀도를 높이는 전략을 취했다.

2)

2005. 6/25– 8/25	《전자 풍경 ElectroScape_ International New Media Art Exhibition》	상하이 Zendai MOMA	큐레이터 Curator	전자 풍경 Electro Scape	대 주 제
				전자적 유토피아 Cyberia	소 주 제

이 국제전은 상하이현대미술관의 개관기념전으로 개최되었다.[26] 젠다이현대미술관은 "중국의 6대 재벌그룹인 젠다이가 짓고 있는 푸둥엑스포 단지의 젠다이플라자 내에 자리 잡은 문화 공간"으로 "현대미술 전용 사립미술관으로는 중국 최초이자 최대 미술관"[27]이다.

이 국제전에서 이원일은 '전자적Electronic'이란 용어와 '풍경Landscape'라는 두 용어를 합성해서 만든 '전자 풍경ElectroScape'이라는 대주제를 내세웠다.[28] 이것은 물리적 현실계physical reality와 그것이 아닌 현실계, 즉 전자적으로 이미지화된 가상 세계virtual reality라고 하는 두 개의 현실two realities[29]이 실재로 인식되는 지금의 시공간 속에서, 가상적 환경이 제공하는 의미를 묻고자 한 것이다. 그런 면에서 이 전시는 관객들에게 오늘날 전자 시대의 시공간에 대한 '인식론적 이해Epistemological comprehension'[30]를 요청한다.

25) 앞의 글, p. 171.
26) Asiart achive http://www.aaa.org.hk/Collection/Details/19425
27) 이성희, 「큐레이터 '한류 스타' 이원일 中 젠다이현대미술관 개관전 감독 맡아」, 『한국일보』, 2005. 6. 26.
28) Wonil Rhee, "An Epistemological Comprehension of Time and Space in Electronic Era", in ElectroScape,: International New Media Art Exhibition, Catalog, (Shanghai Zendai MoMA, 2005), p. 14.
29) Wonil Rhee, Ibid., p. 13.
30) Wonil Rhee, Ibid., p. 13.

이원일은 일상의 편의를 제공하거나 혹은 반대로
인간을 속박하는 첨단의 기술 체제가 도래시키는
현대 사회에서 전자적 세계가 부여하는 유토피아적
희망을 들려준다. 즉 전시 서문에서 그가 언급하는
사이베리아Cyberia[31]는 첨단의 테크놀로지로 구사되
는 사이버아트Cyber Arts를 통해 유토피아Utopia를 체
험할 수 있음을 보여준다. 이러한 주제를 가시화시
키기 위해서 이원일은 미디어아트를 통해서 중국의
전통적 정원을 재해석하는 방식으로 전시를 구성했

「전자풍경」, 상하이제니다이미술관,
2005.

다. 예를 들어 미디어 연못, 전자 대나무 숲, 정자, 전망대 등이 하이테크
의 작품들로 재탄생한다. 물론 그는 여기서 관객을 소통의 주체로 불러
들이며 하이테크의 해석으로부터 로우테크의 감성을 이끌어 내는 것을
잊지 않는다. 전시에는 11개국 26팀 32명[32]이 참여했다.

III-2. 아시아성과 현대미술 : 싸움

1)

2003. 1/14– 12/14	《아시아 현대미술 프로젝트 City_net Asia 2003》	서울 시립미술관	학예 연구부장	시티넷아시아 City_net_Asia	대 주 제
				후기식민주의 Postcolonialism	소 주 제
				탈지정학 PostGeopolitics	
				통합 Integration	
				혼성의 지형도 Mixed topo map	
				접지 Ground Connection	

31) Wonil Rhee, Ibid., p. 13.
32) Anthony HONG, Xiuwen CUI(崔岫聞), Dusu CHOI(최두수), Mengbo FENG(馮夢波),
 Jeongju JEONG(정정주), Jiangbo JIN(金江波), Kyoungho KO(고경호), Mankee
 YANG(양만기), Sangbin IM(임상빈), Takeshi INOMATA(猪又健志), Gongxin
 WANG(王功新), Yong YANG(楊勇), Younghoon JEONG(정영훈), Wang ZHAN(展望).

「시티넷아시아」, 서울시립미술관, 2003.

이 프로젝트는 이원일이 서울시립미술관의 학예연구부장으로 재직 시 기획한 것으로서 우리가 살펴볼 그의 큐레이팅 중에서 독립큐레이팅이 아닌 것으로는 유일하다. 이것은 "한국(서울시립미술관), 중국(상하이현대미술관), 일본(도쿄도현대미술관), 대만(타이페이시립미술관)"33)으로 대표되는 국공립미술관 큐레이터들의 공동 협력으로 이루어진 전시였다.

그는 '근대화—서구화—국제화'로 이어지는 포스트콜로니얼리즘의 상황 속에서, 아시아가 스스로의 모순과 갈등을 해결하기 위해서 그들의 독자적 가치 기준을 설정하는 노력을 경주해 오고 있는 상황을 먼저 인정한다. 전시명에서 유추할 수 있듯이, 그 해결책이 아시아 네트워킹으로 가능하다는 가설로부터 전시는 시작된다. 즉 이 프로젝트는 "미술 언어를 통해 이러한 아시아인의 새로운 가치 추구의 관점을 수용하고 각국의 도시에서 발진하는 집합된 희망과 현실, 정치, 경제, 문화적 이슈들을 한자리에서 비교 조망하며 부분적이나마 아시아인의 고민과 전망의 흔적들을 진단해 보고자 하는 취지"34)에서 비롯된 것이다. 그럼으로써 이 프로젝트가 "국제 미술계에 아시아 현대미술의 좌표를 가늠해 볼 수 있는 능동적 정보의 가치 교환의 장"35)이 되길 원한 것이다.

이러한 탈지정학에 대한 고민과 희망을 동시에 그리는 이원일은 통합의 시각Integral perspective을 통한 접지Ground connection를 전시 연출의 핵심으로 설정한다. 그것은 그의 구체적인 전시 연출 방법론인 '집합'과 '교차'가 지속적으로 실행되기에 이상적인 개념이다. 전시 제목처럼 아시아

33) 하종현, 「인사말」, 『아시아 현대미술 프로젝트_City_net Asia 2003』, 카탈로그, (서울시립미술관, 2003), p. 15.

34) 이원일, 「상이한 시간대의 배열과 공간의 부피—새로운 아시아의 전망」, 『아시아 현대미술 프로젝트_City_net Asia 2003』, 카탈로그, (서울시립미술관, 2003), p. 20.

35) 이원일, 앞의 글, p. 20.

각국의 "상이한 시간대의 배열과 공간의 부피"[36]를 집합과 교차의 방식으로 실제의 미술 현장에서 만나게 함으로써 무엇인가 생성되길 기대하고 있는 것이다.

그러나 연구자가 보기에 그의 통합의 시각이란 이때까지는 막연한 기대에 근거한 채 독자적 큐레이팅 언어를 개발하지 못한 것으로 보인다. 다만 섹션 '시티넷아시아City-net Asia'[37]에서 그가 하이테크에 대한 대안으로 제시한 로우테크는 그의 큐레이팅이 지닌 핵심 개념 '창조적 역설'을 낳는 하나의 출발점이 되는 것으로 보인다. 그는 구체적으로 하이테크 환경과 멀티미디어 예술의 가속화 현상 속에서, "로우테크에 의한 대안적 해결 방안의 시각을 동원하여, '새로운 수공성'의 이슈를 부상시킴으로써, 예술의 진정성과 내면적 자기 성찰의 형식적 미학의 문제를 재맥락화"[38]하는 방식의 "역진화의 프로세스"를 실험한다.

2)

2005. 11/12– 12/5	《중국 현대미술 특별전》	예술의 전당	예술감독	후기식민주의 Postcolonialism	소 주 제
				접지 Ground Connection	
				탈지정학 PostGeopolitics	

이 전시는 상기 장소에서 이루어진 전시 주최, 주관의 특성상[39] 중국 현대미술 작가의 작품들을 장르별로 단순 소개[40]하는데 집중하고 있다

36) 이원일, 앞의 글, p. 20.
37) 참여 작가로 신현중, 정광호, 문경원, 그룹 믿, 고낙범, 함윤주, 톰리, 써니킴, 김동유, 박소영, 경현수, 김유선, 박은선.
38) 이원일, 「상이한 시간대의 배열과 공간의 부피—새로운 아시아의 전망」, 『아시아 현대미술 프로젝트_City_net Asia 2003』, 카탈로그, (서울시립미술관, 2003), p. 21.
39) 중국미술연구소 주최, 갤러리미 주관.
40) Feng Zhengjie, Wu Migzhong, He Sun, Chen Wenling, Lu Hao, Wang Qingsong, 등 25인의 회화, 조각, 설치, 사진 작품들.

『중국 현대미술 특별전』,
예술의전당, 2005.

는 점에서 세밀한 주제 전략으로 접근한 전시는 아
니다. 다만, 그의 서문에 드러난 아시아성과 관련한
큐레이팅의 주제 의식을 파악할 수 있다는 점에서
분석의 대상으로서 요긴하다.

그는 여기서 중국을 포함한 다수의 아시아 작가
들이 문화의 다극화 현상 속에서 충격에 반응하는
방식으로 작업을 하고 있는 것으로 파악하면서, "(그
들의) 대부분의 경우는 서구 미술과의 동일화, 동종
화의 대열에 합류하거나 이른바 '현대성'이라는 시
각적 함정에 빠져드는 오류를 범하기 일쑤인 것을 보면서 이 시대가 요
구하는 국제 미술계에서의 '성공'은 과연 어떤 것인가에 대한 의문을 품
지 않을 수 없다."[41]라며 아시아 미술에 대한 비판적 시각을 제기한다.
그는 이어 아시아 미술이 독립된 전략과 상상력을 통해 쇄신되지 못한다
면 후기자본주의 논리에 종속되는 '스펙터클과 오락'으로 전락할 가능
성[42]마저 지적한다.

이러한 자성은 실상 서구 미술계의 오류와 '후기식민주의Postcolonialism
로 대변되는 문화적 패권주의'에 대한 비판으로부터 기인한 것이다. 따
라서 '권력화된 서구의 미술 정치학에 대한 대안으로서의 가치 체계를
구축하는 일은, 서구의 미술 정치학에 저항을 시도하는 아시아 미술인들
의 '네트워킹'이라는 자주적 태도에서 비롯되는 것으로 그는 보고 있
다.[43]

이원일은 미술에서 이러한 아시아성을 확보 가능하게 만드는 방법을
'탈지정학PostGeopolitics'과 '교차connection'에서 찾고 있다.[44] 그것은 중국

41) 이원일, 「중국 현대미술전을 기획하며」, 『중국 현대미술 특별전』, 예술의전당, 카탈로
　　그, (갤러리미, 2005), p. 8.
42) 이원일, 앞의 글, p. 8.
43) 이원일, 앞의 글, p. 9.
44) 이원일, 앞의 글, p. 10.

각 지역 혹은 아시아 각 지역에서 발생하고 있는 미술 언어들을 상호 교차시키는 미술 현장 속에서 착종되는 "접지Ground connection"45)에 이르게 하는 힘이다. 특정 지역으로부터 발원하는 미술들이 '교차'를 통해서 특정 지역으로부터 벗어나는 '탈지정학'은 새로운 지형도인 '그라운드 커넥션'으로 성취된다.

> "(...) 중국 현대미술을 타산지석으로 삼아야 할 아시아 미술인들이 총체적 메타 커뮤니케이션 네트워킹의 생산적 지평을 지향하여 더욱 더 활발한 교류와 교역 네트워킹의 생산성 창출에 매진해야 할 것이다 그러한 전방위적 협업 시스템의 채널을 확보하는 길만이 아시아 미술을 서구적 미학의 획일화된 관점으로부터 자유롭게 할 것이며 그것이 왜곡된 진실의 권태로운 완고성을 자를 수 있는 예각의 편대가 될 것이기 때문이다."46)

이원일은 2005년 당시만 해도 아시아성이 아시아 미술인들의 커넥션과 활발한 네트워킹을 통해서 창출될 것이라는 기대를 명확히 하고 있지만, 그 창출되는 아시아성을 그만의 미학으로 정교하게 다듬어 내지는 못했던 것으로 평가된다. 본 연구자의 견해로는, 이원일이 아시아성과 관련하여 일정 부분 자신의 독자적인 미학에 이르게 된 시기는 테크놀로지아트와 아시아성을 부단히 접목하길 실천하던 2007년경부터인 것으로 파악한다.

45) 이원일, 앞의 글, p. 11.
46) 이원일, 앞의 글, p. 11.

III-3. 테크놀로지아트와 아시아성 : 화해

2010. 4/10- 6/10	《Digifesta - 2010미디어 아트 페스티벌》	광주 비엔날레관	주제전 큐레이터	디지페스타 Digifesta	대 주 제
				시속 See Second	
				디지타시아 Digitasia	소 주 제
				카오스의 변주곡 Variation of Chaos	
				디지털 풍경 Digital Scene	

　여기서는 이원일의 생전 거의 마지막 큐레이팅이 되는 2010년 전시
《디지페스타Digifesta》를 검토한다. 이 전시는 외면적으로 미디어아트를 표
방하는 테크놀로지와 현대미술의 관계를 탐구하고 있지만 그가 기획한
주제전에 유독 아시아 작가들의 작품들47)을 대거 포진시킴으로써 아시
아성이란 주제 의식을 함께 검토하고 있다. 그런 면에서 이 전시는 그의
큐레이팅의 오랜 관심이었던 테크놀로지아트와 아시아성을 동시에 고찰
해 볼 수 있는 좋은 기회를 우리에게 제공한다.

　그의 서문에 등장하는 '디지털 아시아Digital Asia'를 의미하는 합성어
"디지타시아Digitasia"48)는 이러한 관점을 여실히 드러낸다. 이것은 오늘날
논의되고 있는 에드워드 윌슨Edward Wilson의 통섭Consilience49)의 정신을 실
천하는 작업이다. 통섭은 디지털과 아날로그, 그리고 서구 미술과 아시

47) 총 28팀이 참여하고 있는 본전시에는 Tony Oursler(미국) 외에도 스위스, 체코 등 서
　구 작가들이 참여했지만, 다수의 참여 작가들은 Miao Xiaochun(중국)를 비롯한 중
　국, 대만, 일본, 인도, 말레이시아 등 아시아 작가들이었다. 디지페스타, 「Artists'
　CV」, 『Digifesta_2010 Media Art Festival』, 카탈로그, (광주시립미술관, 2010), pp.
　18, 228-251. 참조.
48) 이원일, 「광속구(光速球) 시속(視速) 2010, 디지털에 관한 6가지 풍경」, 『Digifesta_
　2010 Media Art Festival』, 카탈로그, (광주시립미술관, 2010), pp. 24-27.
49) Edward O. Wilson, *Consilience: The Unity of Knowledge* (New York: Knopf,
　1998; reprint, New York: Vintage Books, 1999).

아 미술이 한꺼번에 만나는 장이다. 그것은 연구자가 보기에, 이전에 아날로그를 산뜻하게 만났던 디지털과 서구 미술과 싸우면서 만났던 아시아 미술이 이제 한 자리에 모여 화해를 나누는 장이기도 하다.

『디지페스타』, 광주비엔날레관, 2010.

전시명 《디지페스타Digifesta》가 디지털digital과 축제festival의 합성어인 만큼, 이원일의 큐레이팅이 지향하는 두 범주의 관심 즉 '테크놀로지와 현대미술' 그리고 '아시아성과 현대미술'은 이제 화해와 축제의 장을 펼치기에 이른다.

그가 주제전에서 선보이고 있는 큐레이팅 주제는 '광속구光速球 시속視速 2010'이다. 그것은 "빛의 속도를 시간 개념時速이 아닌 보는 속도, 즉 '시속視速'으로 변환50)하려는 시도이다. 그럼으로써 "급변하고 있는 오늘의 디지털 환경을 목도하는 현재적 시각과 지각 능력의 배양의 필요성"51)을 우리에게 요청한다.

그런데 빠르게 질주하는 현시대에 느린 관조를 요청하는 이원일의 큐레이팅은 혼란과 모호함 그리고 모순이 뒤섞인 세계를 포장 없이 고스란히 보여 주는데 집중된다. 2000년대 중반 그의 큐레이팅에 드러난 시각들이 대립하는 이질성을 교차, 접합의 방식으로 만나게 하고 종국에 서구의 패권주의에 대항하는 싸움으로 귀결되게 만들었다면, 이 전시는 좀 다른 측면이 있다. 그것은 큐레이팅에 있어서의 모순, 혼란과 관계하는 것이다. 그는 그것들과 관련하여 다음처럼 설명한다.

"기획자가 아시아 각국의 스튜디오를 탐방하여 오늘의 디지털 현실에 대한 의문과 불안 사이를 부단히 왕래하는 질문들을 생산해 내는 '디지털 공방'

50) 이원일, 「광속구(光速球) 시속(視速) 2010, 디지털에 관한 6가지 풍경」, 『Digifesta_2010 Media Art Festival』, 카탈로그, (광주시립미술관, 2010), p. 22.
51) 이원일, 앞의 글, p. 22.

들을 목격한 결과 아시아적 '모순'과 '혼란'이 서구의 '이성' 혹은 '지식'과 동등한 지위와 가치를 지닐 수 있음을 도전하고 실험하려는 생각을 갖게 되었음을 의미한다."[52]

이러한 주제 의식을 실천하려는 그의 주제전은 '회색이나 안개와 같은 모호한 상태', '모호한 인식이 요동하는 환각 상태' 그리고 '사이between가 도래시키는 중간 지대'를 선보인다. '서구와 아시아' 그리고 '디지털과 아날로그' 사이의 '갈등'과 '싸움'이 현실화시킨 '혼란, 혼돈'은 디지털 정수를 지닌 예술이 아날로그 환경에 익숙한 관객들의 관성적 지각을 분산시키고 변형시키는 혼란과 닮아 있다. 그것은 분명코 그의 말대로 "현실과 가상 현실의 비상식적, 비경험적 상호 호환과 연계의 매듭을 통해 지각과 인식에 정서적 충격을 가하는 또 하나의 도발"이다. 또한 그것은 오늘날 관객을 위한 선물이기도 하다.

그의 큐레이팅이 노린 것은 이러한 디지털 테크놀로지와 아날로그 정서 사이에서, 아시아와 서구 담론 사이에서 카오스가 만들어 내는 어떤 희망이다. 그런 면에서 그의 큐레이팅은 그의 말대로 '카오스의 변주곡 Variation of Chaos'이다.

이처럼 2010년 전후로 이원일의 큐레이팅에서 나타난 주요한 전환은, 카오스가 더 이상 통섭(해체적 재구성, 역진화, 재맥락화)의 실패가 아니라 통섭이 귀결시킨 화해, 축제와 같은 어떤 지점이라는 것이다. 즉 이원일의 큐레이팅에 있어 카오스란 '무한한 생성의 가능성을 드러내는 원천'으로 인식되기에 이른다.

52) 이원일, 앞의 글, p. 28.

Ⅳ. 이원일 큐레이팅의 모델링- '창조적 역설'의 시각수사학

우리는 지금까지 이원일 큐레이팅이 드러낸 주제를 'Ⅲ-1. 테크놀로지와 현대미술', 'Ⅲ-2. 아시아성과 현대미술', 'Ⅲ-3. 테크놀로지아트와 아시아성'과 같은 단계별 접근을 통해서 분석하고 연구했다. 이것을 연구자는 각 단계에, 만남, 싸움, 화해라는 부제를 달았는데 이러한 단계별 내용은 그의 큐레이팅을 이해하는데 있어 일정 부분 도움이 된다. 그럼에도 어느 정도는 '테크놀로지, 현대미술, 아시아성'이라는 3개의 범주가 부딪히며 확장하는 그의 큐레이팅의 주제 의식을 발전적 전개로 살피기 위한 편의적 방법론이기도 함을 부인할 수는 없겠다.

이제는 상기의 선별된 전시들에 대한 단계별 분석을 바탕으로 한 채 그의 대부분의 큐레이팅에 나타난 주제들을 통합적으로 고찰할 필요가 있다. 그럼으로써 이원일의 큐레이팅의 전체 모습을 '창조적 역설'이라는 큐레이팅 지향점과 어느 정도 부합하고 있는지 여부를 분석, 평가할 수 있을 것이다. 아울러 우리의 연구의 최종 목적인 그의 큐레이팅의 모델링을 구축해낼 수 있을 것으로 보인다.

이를 위해서, Ⅳ장에서는 Ⅲ장의 주제 분석을 바탕으로 한 채, 그의 큐레이팅 중에서 부득이하게 자료 수합이 어려운 경우를 빼고는 다수를 수렴해서 도표화하는 시도를 했다. 그것은 다음과 같다.

일정	전시	장소	직함	주제	구분
2002. 9/26- 11/24	《제2회 국제미디어 아트 비엔날레_ 미디어_ 시티 서울 Luna's Flow》	서울 시립미술관 외	전시 총감독 Artistic Drector	달빛 흐름 Luna's Flow	대 주제
				사이버 마인드 Cyber Mind	소 주제
				디지털 서브라임 Digital Sublime	

날짜	전시	장소	직책	주제	구분
2003. 1/14– 12/14	《아시아 현대미술 프로젝트 City_net Asia 2003》	서울 시립미술관	학예 연구부장 Chief Curator	시티넷아시아 City_net_Asia	대주제
				후기식민주의 Postcolonialism	소주제
				탈지정학 PostGeopolitics	
				통합 Integration	
				혼성의 지형도 Mixed topo map	
				접지 Ground Connection	
2004. 5/16– 8/8	《디지털 숭고 Digital Sublime: New Masters of Universe》	타이페이 MOCA	Curator	디지털 숭고 Digital Sublime	소주제
2004. 9/10– 11/13	《제5회 광주비엔날레 먼지 한 톨, 물 한 방울》	광주 비엔날레관	어시스턴트 큐레이터 Assistant Curator	미학의 역진화 Reverse Evolution of an Aesthetics	소주제
2005. 6/25– 8/25	《전자 풍경 ElectroScape_ International New Media Art Exhibition》	상하이 Zendai MOMA	Curator	전자 풍경 Electro Scape	대주제
				전자적 유토피아 Cyberia	소주제
2005. 11/12– 12/5	《중국 현대미술 특별전》	예술의 전당	예술감독 Art Director	후기식민주의 Postcolonialism	소주제
				접지 Ground Connection	
				탈지정학 PostGeopolitics	
2006. 9/13– 9/26	《서울국제사진 페스티벌 Ultra Sense》	인사 아트센터	큐레이터 Curator	초감각 Ultra Sense	대주제
2006. 9/6– 11/5	《2006 제6회 상하이 비엔날레 HyperDesign》	상하이	Curator	하이퍼디자인 HyperDesign	대주제
2006. 10/18– 12/10	《제4회 서울국제 미디어아트 비엔날레_미디어 _시티 서울 Dual Realities》	서울 시립미술관	전시 총감독 Artistic Director	두 개의 현실 Dual Realities	대주제

큐레이터 이원일 평전

2007. 6/15- 10/21	《ZKM개관 10주년 기념전_ Thermocline of Art : New Asian Waves》	칼스루에 ZKM	Curator	미술의 터모클라인 Thermocline of Art	대주제
2007	《스펙터클 Spectacle 전》	뉴욕 PS1/MoMa	Curator 큐레이터임명	미실행	
2008. 10.2- 2009. 1.11	《제3회 세비야 비엔날레- Universe》	스페인 세비야	Curator	우주 Universe	대주제
				수송 테크놀로지 Transit technology	소주제
				디지타로그 Digitaloque	
				액체적 상상 Liquid Imagination	
2009. 5.14- 6.26.	《제4회 프라하 비엔날레2008 Expanded Painting 3 / 섹션 Trans- Dimensional Interesting Dynamics in New Korean Painting》	체코, 프라하	Curator	변환 차원 Trans-Dimension	대주제
2010. 4/10- 6/10	《Digifesta - 2010 미디어아트 페스티벌》	광주 비엔날레관	주제전 큐레이터 Curator	디지페스타 Digifesta	대주제
				시속 See Second	
				디지타시아 Digitasia	소주제
				카오스의 변주곡 Variation of Chaos	
				디지털 풍경 Digital Scene	
2010. 11/4- 12/5	《레인보우 아시아_ 세계미술의 진주 동아시아전》	예술의 전당	협력 큐레이터 Co-Curator	문화 혼성 Mixed culture	소주제
				가산 혼합 Additive mixture	
				다문화성 Multiculturality	
				메타히스토리 Metahistory	

〈표 3〉 이원일 큐레이팅의 주제 종합 분석

앞의 도표에서 확인하듯이 달빛 흐름Luna's Flow으로부터 메타히스토리
Metahistory에 이르기까지 이원일 큐레이팅에 텍스트로 가시화된 주제들은
앞 장에서 살펴보았던 〈이원일 큐레이팅의 핵심 개념인 '창조적 역설'의
주제와 범주〉와 만난다. 예를 들면, 실천practice의 범주에 있는 '해체와 재
구성'이라는 주제는 그의 실제 큐레이팅에서 '전자 풍경ElectroScape, 디지
타로그Digitaloque, 디지페스타Digifesta, 디지타시아Digitasia, 전자적 유토피아
Cyberia 등의 합성어들과 조우할 뿐만 아니라 탈지정학PostGeopolitics, 메타
히스토리Metahistory, 초감각Ultra Sense, 문화 혼성Mixed culture 등과 같은 통섭
의 논리와 만난다.

이렇듯 그의 큐레이팅의 핵심 개념 '창조적 역설'은 실제 큐레이팅에
서 다양한 주제 의식들과 그물망처럼 교차하면서 만나고 있다. 따라서
여기서는 그것을 상호 이어 주는 시각화 작업을 하나의 명징한 키워드에
서 뽑아 올려 살펴볼 필요가 있다. 그런 면에서 우리가 앞에서 살펴보지
않았던 그의 ZKM개관 10주년 기념전53) 큐레이팅은 하나의 주요한 모델
이다. 한국, 중국, 일본, 인도네시아, 태국 등 아시아 20개국에서 총 117
명의 작가가 참여한54) 이 전시에서 그는 '예술의 터모클라인Thermocline of
Art'이라는 주제어를 내세운다. 여기서 수온약층水溫躍層으로 번역되는 '터
모클라인'이란 간단히 말해 "바다의 심층수deep water와 표층수surface water
사이에 존재하는 전이층transition layer"55)을 가리킨다.

다음의 왼쪽 그림에서 나타나듯이, 표수층Epilimnion은 바람의 혼합으로
인해 수온의 변화가 없는 따뜻한 혼합층Mixed layer을 형성하지만, 심수층
Hypolimnion은 열이 전달되지 않아 변화가 거의 없는 차가운 층을 형성한
다. 이 사이에 존재하는 터모클라인Thermocline은 아래로 내려갈수록 수온

53) 《Thermocline of Art: New Asian Waves》, ZKM, 2007. 6/15~10/21, Karlsruhe
54) 김달진미술자료박물관, 「Thermocline of Art : New Asian Waves」, 『한국 현대미술
 해외 진출 60년』, 김달진미술자료박물관, 2006, p. 114.
55) Atmospheric Sciences_University of Illinois at UrBana-Champaign 홈페이지
 http://ww2010.atmos.uiuc.edu/(Gh)/wwhlpr/thermocline.rxml

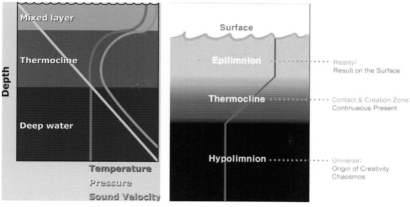

터모클라인(Thermocline)[56]

이원일의 터모클라인 분석[57]

이 급격하게 내려가는 변온층이다. 이것은 계절에 따라 그 높이를 달리
하지만 대략 수심 200~1,000m에 위치한다. 상층부와 하층부 사이의 온
도차가 극심하게 변하는 터모클라인은 스스로 변화를 지속하는 역동적
존재인 것이다.

이원일은 전시 서문에서 터모클라인이라는 주제가 "생동성을 드러내
기 위해 선택된 다이내미즘의 메타포"[58]라는 사실을 명확히 한다. 그것
은 위의 우측 그림에서 확인하듯이, 이 터모클라인을 다른 세계들을 연
결하는 창조적 공간으로 재해석해 낸다. 즉 그것은 심수층을 창조성의
원천인 '혼돈의 우주'로 바라보고 표수층을 표면의 결과들이 존재하는
이 땅의 현실계로 은유하는 것일 뿐 아니라, 그 사이 공간인 터모클라인
을 양자 사이에서 지속적으로 작동하는 창조적 매개자로 해석하는 것이
다.

56) http://www.divediscover.whoi.edu/expedition12/hottopics/sound.html
57) Wonil Rhee, "Thermocline of Art: New Asian Waves", in *ACCA_Associacio
Catalana de Critics d'Art*, (Section: Art Critics in a Global World), (PDF),
ACCA, 2007, p. 3. http://www.acca.cat/downloads/sympo_07_07.pdf
58) Wonil Rhee, "The Creative Time of Thermocline: Conflicts between and Becomings
of Different Time-Spaces", in ZKM 홈페이지, 2007. http://hosting.zkm.de/
thermoclines/stories/storyReader$7

『미술의 터모클라인』, ZKM, 2007.

전시 오프닝 세레모니, 〈Thermocline of Art : New Asian Waves〉, ZKM, 2007. 6/15~10/21, Karlsruhe.

"터모클라인은 (…) 기존의 서구/비서구의 대립 구도의 흐름을 초월하는 새
로운 물결을 시각화하며, 깊고 넓은 물살의 흐름과도 같은 철학적, 인문학
적 사고의 침투, 흐름, 균열, 흡수 등의 물리적 현상을 상징화한다."[59]

즉 이원일의 큐레이팅에 있어 "터모클라인이란 자연 현상은 서구와 비
서구, 유럽과 아시아의 대립을 상징화하는 (…) 하나의 메타포"[60]일 뿐만
아니라, 모든 이질적 요소들이 만들어 내는 대립, 교차, 혼성, 통합을 '화
해와 균형'으로 풀어 나가고자 하는 그의 '창조적 역설'이 실행되는 장
이 된다.

흥미로운 것은, 이 터모클라인이라는 철학적 메타포가 이원일에 의해
좀 더 일상적인 메타포로 변형, 제시된 바 있다는 것이다. 그것은 위의
사진 두 장에서 발견된다.

좌측은 ZKM 10주년 기념전 카탈로그로, 전시 주제 터모클라인에 대
한 위트 가득한 메타포이다. 오른쪽 사진에서 유추할 수 있겠지만, 왼쪽

59) 이원일, 「ZKM 개관 10주년 기념 전시_New Asian Contemporary arts_新아시아 현
대미술제」, 한글 유고, 2006. 10. p. 6.
60) Wonil Rhee, "The Creative Time of Thermocline: Conflicts between and
Becomings of Different Time-Spaces", in ZKM홈페이지, 2007.
http://hosting.zkm.de/ thermoclines/stories/storyReader$7.

의 카탈로그 표지 사진은 일명 폭탄주가 만들어지는 순간을 클로즈업해서 포착한 것이다. 연구자는 이 사진을 표수층Epilimnion과 심수층Hypolimnion이 혼재한 공간에서 터모클라인Thermocline이 자리를 잡으며 활발히 작동하는 순간을 드러낸 하나의 메타포로 이해한다. 터모클라인을 은유하기 위해 도입한 폭탄주 이미지는 하나의 역설이다. 그것은 온도의 상이함으로 인해 형성되는 위계의 층 자체를 자신의 전체적 모습으로 끌어 안으면서 한편으로는 표수층과 부대끼고 한편으로는 심수층과 부대끼며 양자를 화해시키는 터모클라인의 통섭 미학과는 다른 지점에 이 위트 가득한 폭탄주 이미지가 놓여 있기 때문이다. 터모클라인의 매개 작용이 자신의 정체성을 끝까지 유지하면서 위/아래의 '중간 지대'에 지속적으로 거처하면서 작동되는 것과 달리, 폭탄주의 경우 맥주 속에 개입하는 양주의 매개 작용은 맥주와 섞이는 과정 속에서 자신의 정체성을 던져 버리고 다른 무엇으로 스스로를 변화시키기 때문이다. 즉 양주도 맥주도 아닌 다른 정체성을 지닌 존재로 재탄생하는 것이다. 따라서 그것은 터모클라인의 미학을 설명하기에는 부적합한 메타포일 수 있다.

그러나 이원일의 터모클라인이란 과학적 방식으로 접근하는 은유가 결코 아니라는 점을 인식할 일이다. 우리는 그의 터모클라인 메타포가 통섭을 실행하는 중간 지대를 설정하려는 의도에서 비롯된 것이며, 폭탄주와 같은 위트 가득한 메타포는 통섭을 실행하는 실천의 과정 자체를 설명하려는 의도에서 비롯된 것임을 주지할 필요가 있다. 따라서 외견상 이율배반적으로 보이는 두 메타포는 '창조적 역설'이라고 하는 그의 큐레이팅의 핵심 개념을 보다 잘 이해하기 위한 쌍두마차가 된다.

그의 큐레이팅의 핵심 개념인 '창조적 역설'은 두 메타포를 통해서 어떻게 모델링이 될 수 있을까? 우리는 거칠게 그것을 이미지를 통해서 시각화해 보자. 연구자의 분석은 다음과 같다.

5. 이원일의 '대립, 교차, 해체' 모델(아시아성 or 테크놀로지)
6. 이원일의 '터모클라인(Thermocline)' 모델(아시아성+테크놀로지아트)
7. 이원일의 '창조적 역설' 모델의 지향점

위의 그림들에서 살펴볼 수 있듯이, 그의 큐레이팅의 주제 의식은 큐레이팅 실제에서 수직과 수평의 교차, 비워둠과 채움, 분리와 통합, 정제된 구성과 의도적 혼란 그리고 조화와 변주가 하나의 공간에서 충돌의 스펙트럼처럼 펼쳐진다. '회색, 안개, 중간 지대'와 같은 안전지대를 만들면서 말이다. 여기에는 말하기를 미뤄 두고 오로지 이미지로 자신의 메시지를 전달해야 하는 큐레이터로서의 공간에 대한 고민들이 담겨 있다.

> "나는 감성적인 공간의 연출을 원합니다. 시각 안에 시각이 있는. 시각적인 충돌과 변주, 파노라마, 스펙트럼이 많은 상호 물리적으로 의도적인 연출이 빚어지는 공간을 원합니다. 먼저 공간의 장소 특정성을 파악해야죠. 그 안에서 내 목소리를 어떻게 입힐 것인가. 그 다음에 충돌이 있습니다. 오케스트라에는 각 악기가 지정석이 있습니다. 소리의 울림의 조화를 위한 것인데, 나는 그것을 흩뜨려 놓는 창조적인 배치를 하기도 해요."[61]

위에서 나타나듯이, 그의 '감성적인 공간 연출'이나 '창조적인 배치'라는 언급은 '조화'와 '해체'가 동시에 일어나는 '충돌'에 관한 것이라

61) "큐레이터가 공간을 대할 때 가장 중요한 것은?"이라는 기자의 질문에 답하면서. -노효신, 「우주 유랑자의 작은 정거장, 독립큐레이터 이원일 씨의 사무실」, 『한국종합예술학교 신문』, 섹션 창작과 비평, 인터넷판, 2008. 4. 12.

할 수 있다. 터모클라인이라는 중간 지대에서 폭탄주와 같은 충돌의 메타포를 지속적으로 실천하는 이러한 공간 연출은 ZKM에서 실제로 구현된 그의 큐레이팅에서 여실히 살펴볼 수 있다. 그는 이 전시에서 수직, 수평, 상하, 좌우, 교차, 조화, 해체와 같은 충돌과 통섭의 공간 연출을 시도한다. 출품작들은 자신의 영역 안에서 작품을 선보이면서 때로는 서로의 작품의 공간을 넘나들거나 상호 영향을 미치는 방식으로 전시의 주제를 완수하는 것에 동참한다.

이러한 충돌과 통섭은 '콘레이와 카플란 이론에 나타난 창조적 역설 Creative Paradox'의 방법들이 이원일의 큐레이팅 속에서 유감없이 실천되고 있는 것이다. 일테면, 전자에게서 나타난 뒤섞임과 모순적 구조ironic structures나 '재검토, 재형성, 대조, 반서사'와 같은 실천practice의 전략들은 이원일의 큐레이팅 속에서 새로운 시각수사학으로 변용된다. 즉 '콘레이' 식式의 모순적 구조는 이원일에게서 '수직과 수평, 서구와 비서구'를 검토하는 '혼성화, 개방, 교차, 접변'으로 변용되고, '콘레이' 류類의 대조와 반서사는 그에게서 '탈지정학, 역진화, 가산 혼합'으로 변용된다.

또한 콘레이와 카플란의 '메니푸스 식式 풍자Menippean satire'는 '터모클라인Thermocline이라는 은유metaphor'로 변용된다. 특히 이원일의 큐레이팅, '창조적 역설'이라는 시각수사학은 그의 생전 마지막 즈음에 터모클라인이라는 메타포를 만나게 되면서 대립적 구조에 저항하는 방식으로 탐구해 왔던 그간의 충돌을 2000년대 후반부터는 중간 지대'를 형성하는 화해와 균형으로 전이시켜 나간 것으로 평가해 볼 수 있겠다.

『미디어_시티 서울』국제심포지엄,
서울시립미술관, 2002.

『디지털 서브라임』, 타이페이모카,
2004.

『광주비엔날레』, 광주비엔날레조직
위원회, 2004.

『광주비엔날레 결과보고서』, 광주
비엔날레 조직위원회, 2004.

『상하이쿨_창조적 재생산』, 상하이
현대미술관 2005.

『두 개의 현실, 미디어_시티 서울』,
서울시립미술관, 2006.

V. 결론

이 연구는 '창조적 역설Creative Paradox'을 이원일 큐레이팅의 핵심 개념
으로 간주하고 그것이 어떠한 전시 주제와 담론들로 전개되어 왔는지를
검토하면서 그것들을 관통하는 무형의 모델이 무엇이었는지를 밝혀 보

『상하이비엔날레』, 상하이현대미술관, 2006.

『줄리앙슈나벨 개인전』, 상하이젠다이 미술관, 2008.

『세비야비엔날레』, 스페인, 세비야, 2008.

『프라하비엔날레』, 체코, 프라하, 2009.

『레인보우 아시아 – 세계미술의 진주, 동아시아전』, 예술의전당, 2010.

『난징비엔날레』, 중국, 난징, 2010.

는데 집중했다. 아울러 그의 큐레이팅 실제들이 이 모델에 어떠한 모습으로 상호 작용하고 있는지도 일정 부분 검토했다.

하지만 그의 큐레이팅 이론이 실제와 얼마나 부합하는지를 따져 묻는 작업은 본 연구자로서는 능력 밖의 일이다. 다수가 해외에서 진행되었던 그의 실제 큐레이팅을 직접 보지 못했기 때문이다. 따라서 연구자는 직

접 본 국내 전시들에 대한 경험을 떠올리고 보지 못한 해외 전시들을 자료들로 대신하면서 그의 큐레이팅 실제에 최대한 가깝게 다가서려고 노력했다.

이러한 과정들을 통해서 우리가 도달한 결론은 다음처럼 정리된다.

1) 그의 큐레이팅은 '창조적 역설'을 실천하는 것이다.
2) 그의 창조적 역설은 '혼성화, 개방, 교차, 접변'이 이루는 '모순적 구조 혹은 뒤섞임의 구조' 속에서 '해체와 재구성'을 실천하되 화해와 균형을 도모하는 것이다.
3) 그의 큐레이팅에는 '아시아성, 테크놀로지, 현대미술'이라는 3범주의 관심사가 적극 표출된다.
4) 그의 큐레이팅의 주제들은 '만남-싸움-화해'의 전개를 드러낸다.
5) 이원일의 실제 큐레이팅을 분석하는 표에서 관찰되듯이, 전시 주제들은 '창조적 역설'이라는 주제 의식을 실천하는 다양한 그물망을 형성한다.
6) 아시아성을 중심으로 둔 2000년대 중반까지의 그의 큐레이팅이 카오스를 극복하려는 저항과 해체에 초점을 맞추었던 것이라면 2007-2010년 사이 그의 큐레이팅에서 변화적 조짐이 나타난다. 그것은 카오스를 더 이상 통섭의 실패로 보는 것이 아니라 그것이 귀결시키는 화해로 이해하는 것이다.
7) 그의 큐레이팅에서 '창조적 역설'은 '통섭, 화해라는 한 축'과 더불어 중간 지대를 설정하는 또 다른 한 축인 '터모클라인이라는 메타포'를 만나게 된다.
8) 그의 큐레이팅에서 주제 의식은 수직/수평, 비움/채움, 분리/통합, 정제된 구성/의도적 혼란, 조화/변주 등이 '회색, 안개와 같은 중간 지대'에서 만남을 실천하는 것에 집중된다.
9) 콘레이와 카플란 이론에 나타난 '창조적 역설Creative Paradox'은 이원

일의 큐레이팅 속에서 새로운 시각수사학으로 변용된다. 일테면 콘레이' 식의 모순적 구조는 이원일에게서 '혼성화, 개방, 교차, 접변'으로 변용되고, '콘레이' 식의 대조와 반서사는 그에게서 '탈지정학, 역진화, 가산 혼합'으로 변용된다. 또한 콘레이와 카플란의 '메니푸스 식 풍자는 '터모클라인이라는 은유'로 변용된다. 특히 이것은 그의 큐레이팅 속에 나타났던 그간의 관심인 '충돌'로부터 '중간지대'를 형성하는 화해와 균형으로 전이시켜 나간다.

마지막으로 그가 한 매체에서 했던 인터뷰[62] 내용을 옮기며 그의 말로 결론을 맺고자 한다.

"나의 결론은 길에 앉아서 물어볼 것이 아니라 길에 나가서 길에 직접 물어보는 수밖에 없다는 것입니다. 그럼 길이 답을 해 줍니다. 이곳은 '우주 정거장' 입니다. 달 착륙이 나의 목표입니다. 지구상에는 자기 안의 에베레스트를 지어 가는 사람들이 많습니다. 많은 위대한 사람들이 스스로 산을 만들고 그 꼭대기에 있다고 생각할 수 있어요. 하지만 나는 무중력 상태에서 전혀 다른 차원을 보고 있습니다. 여긴 허름하고 소박한 곳이지만 나의 일은 우주 유영에 도전하고 있는 것입니다. 비밀은 캐내는 것이고 미스터리는 우주입니다. 나는 여기서 그 역사의 미스터리, 아시아의 미스터리, 우주의 미스터리에 도전하고 있습니다."

62) "여기 '이원일 연구소'는 어떤 공간인가요?"라는 질문에 대한 답. -노효신, 앞의 글.

〈참고문헌〉

Conley, Tom, *Creative Paradox: Narrative structures in minor French fiction of the sixteenth century*, (Flore, Crenne, Des Autelz, Tabourot, Yver), Madison: thèse University of Wisconsin, 1972.

Kaplan, Carter, *Critical synoptics: Menippean satire and the analysis of intellectual mythology*, Lodon: Associated University presses, 2000.

Kharpertian, Theodore D., "Thomas Pynchon and Postmodern American Satire", in *A hand to turn the time: the Menippean satires of Thomas Pynchon*, Bloomington: Indiana University Press, 1990.

Mackenzie, Gordon, *Orbiting the Giant Hairball: A Corporate Fool's Guide to Surviving with Grace*, New York: Viking Press, 1996.

Rhee, Wonil, "An Epistemological Comprehension of Time and Space in Electronic Era", in *ElectroScape: International New Media Art Exhibition*, Catalog, Shanghai Zendai MoMA, 2005.

Rhee, Wonil, "Thermocline of Art: New Asian Waves", in *ACCA_Associacio Catalana de Critics d'Art*, Section: Art Critics in a Global World, (PDF), ACCA, 2007. http://www.acca.cat/downloads/sympo_07_07.pdf

Rhee, Wonil, "The Creative Time of Thermocline: Conflicts between and Becomings of Different Time-Spaces", in ZKM 홈페이지, 2007. http://hosting.zkm.de/thermoclines/stories/storyReader$7

Stanton, Elaine E., *The Creative Paradox: A Study of Imagination and Discipline*, Sonoma State University, 1983.

Townley, Barbara, Beech, Nic, *Managing Creativity: Exploring the Paradox*, Cambridge University Press, 2011.

Von oech, Roger, *A Whack on the Side of the Head: How You Can Be More Creative*, New York: Warner Books, 1990; 『생각의 혁명(Creative Thinking)』, 정주연 옮김, 에코리브르, 2002.

Wilson, Edward O., *Consilience: The Unity of Knowledge*, New York: Knopf, New York: Vintage Books, 1999[1998].

김달진미술자료박물관, 「Thermocline of Art : New Asian Waves」, 『한국 현대미술 해외 진출 60년』, 김달진미술자료박물관, 2006.

노정용, 「이원일 큐레이터, 미국 모마미술관 기획 맡아」, 『파이낸셜뉴스』, 2008. 2. 26.

노효신, 「우주 유랑자의 작은 정거장, 독립큐레이터 이원일 씨의 사무실」, 『한국종합예술
학교 신문』, 섹션 창작과 비평, 인터넷판. 2008. 4. 12.

디지페스타, 「Artists' CV」, 『Digifesta_2010 Media Art Festival』, 광주시립미술관, 2010.

미디어_시티 서울, 「Digtal Sublime」, 「Luna Nova」, 『제2회 서울국제미디어아트
비엔날레: 미디어_시티 서울 2002』, 섹션 소개 글, 2002.

이성희, 「큐레이터 '한류 스타' 이원일 中 젠다이현대미술관 개관전 감독 맡아」,
『한국일보』, 2005. 6. 26.

이원일, 「달빛 흐름」, 『제2회 서울국제미디어아트비엔날레: 미디어_시티 서울 2002』,
카탈로그, 2002.

이원일, 「상이한 시간대의 배열과 공간의 부피들− 새로운 아시아의 전망」,
『아시아 현대미술 프로젝트_City_net Asia 2003』, 카탈로그, 서울시립미술관, 2003.

이원일, 「중국 현대미술전을 기획하며」, 『중국 현대미술 특별전』, 카탈로그, 예술의전당,
갤러리미, 2005.

이원일, 「ZKM개관 10주년 기념 전시」, 『New Asian Contemporary arts_ 新아시아
현대미술제』, 한글 유고, 2006.

이원일, 「광속구(光速球), 시속(視速) 2010, 디지털에 관한 6가지 풍경」, 『Digifesta_2010
Media Art Festival』, 카탈로그, 광주시립미술관, 2010.

하종현, 「인사말」, 『아시아 현대미술 프로젝트_ City_net Asia 2003』, 카탈로그,
서울시립미술관, 2003.

터모클라인:

http://ww2010.atmos.uiuc.edu/(Gh)/wwhlpr/thermocline.rxml (2012. 3. 30. 검색).

http://www.divediscover.whoi.edu/expedition12/hottopics/sound.html
(2012. 3. 30. 검색).

전시 《ElectroScape》:

http://www.aaa.org.hk/Collection/Details/19425 (2012. 3. 30. 검색).

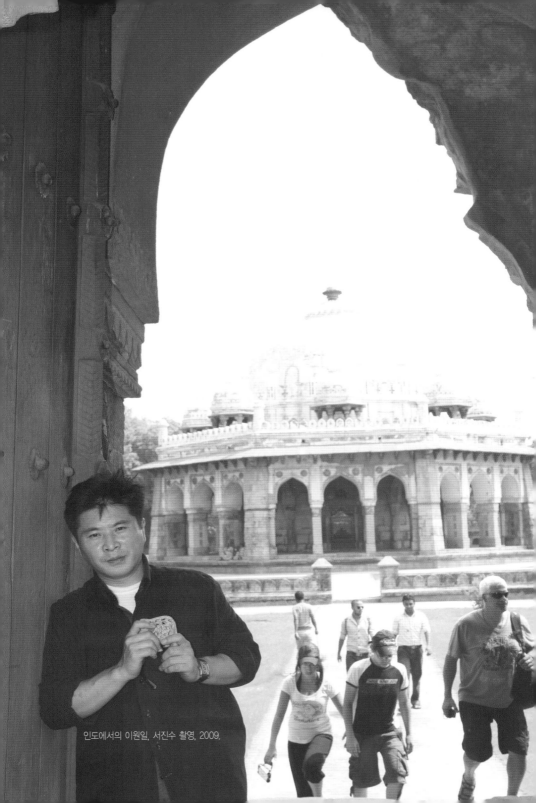

인도에서의 이원일, 서진수 촬영, 2009.

탈식민주의와 제4세계론*

I. 서론

본 연구는 고 이원일 큐레이터의 생전의 전시기획을 연구한다. 이 논문은 특히 연구자가 이미 한 차례 발표한 바 있는 한 연구[63]를 잇는 후속편이자, 이원일의 실제적 큐레이팅을 구체적으로 분석하는 최종 연구의 바로 전 단계로 기획된 것이기도 하다. 이전 연구는 이원일의 큐레이팅에서 실제로 실현된 적 없었던 주제인 '창조적 역설'을 전체 큐레이팅을 관통하는 주요한 주제 의식으로 살펴보는 기획이었다. '창조적 역설'이란 주제는 그가 2009년 모마MoMA/뉴욕PS1의 아시아 현대미술 전시였던 ≪스펙

* 출전/ 김성호, 「이원일의 큐레이팅에 있어서의 제4세계론-탈식민주의를 중심으로」, 『미학예술학연구』, 한국미학예술학회, 40집, 2014. 2. 28, pp. 249-292.
　논문 투고일: 2013년 12월 20일 / 심사 기간: 2014년 1월 12일-1월 25일 / 최종 게재 확정일: 2014년 1월 28일.
63) 김성호, 「이원일 큐레이팅 연구- 창조적 역설(Creative Paradox)을 중심으로」, 『인물미술사학』, 8호 (2012년 12월), 인물미술사학회, pp. 101-139.

터클Spectacle≫전에서 선 보일 주제 의식이었으나 기금 조성과 후원처 확보 의 문제로 전시가 연기됨 으로써 끝내 실현되지 못 했는데[64] 연구자는 이 개 념을 상기의 논문에서 그 의 생전의 큐레이팅을 관 통하는 거시적 주제 의식 으로 분석, 평가했다.

이원일의 큐레이팅과 관련하여 두 번째가 되는 이번 연구에서는 그가 아 시아인의 정체성으로서 해외의 국제전을 기획하 는 가운데 필연적으로 맞

인도 뉴델리에서의 이원일, 서진수 촬영, 2009.

닥뜨렸던 탈식민주의Post-Colonialism 담론에 대한 그의 '인식과 주제 의식' 그리고 '실천적 큐레이팅 방법론'이 무엇이었는지를 탐구한다. 그는 생 전에 한국인 혹은 아시아인이라는 자신의 정체성을 세계 무대에서 큐레 이팅으로 문제 제기하면서 한국과 아시아 작가들을 해외에 소개하는 일 에 주력해 왔다. 그의 활동 시기에 국내에서도 논의되기 시작한 세계화 globalization를 대면한 탈식민주의 담론과 그만의 독자적인 해석은 그의 큐 레이팅을 유지하는 주요한 문제의식이었다.

연구자는 그의 탈식민주의적 큐레이팅의 실천이 도달한 지점을 '제4 세계The fourth World'로, 그것에 관한 개념을 '제4세계론The fourth World

64) 김성호, 앞의 글, p. 134.

theory'로 정의하고 그것에 이르는 과정을 탐구한다. 이러한 연구의 목적을 위해서 '아시아 중심의 국제전'과 '국제전에서의 아시아적 주제'를 두루 아우르면서, 그가 기획한 국제전을 면밀히 살피는 한편, 그가 작성한 전시 카탈로그 서문, 인터뷰 내용들을 검토할 것이다. 그럼으로써 그의 큐레이팅에 담긴 '제4세계론'이 구체적으로 무엇인지, 또한 그것이 어떻게 탈식민주의 담론과 관계하는지, 그것의 영향 관계는 어떠한지를 살펴볼 것이다. 마지막으로 이러한 주제 의식이 그의 큐레이팅에서 구체적으로 어떻게 구현되었는지 면밀히 살펴볼 것이다.

이러한 연구 과정을 통해 본 논문이, 그의 큐레이팅에서 차지하는 '제4세계론'이라는 주제 의식이 어떠한 비중을 차지하고 있는지를 살펴보는 일과 그것이 오늘날 전시기획의 장에서 어떠한 의미론적 영향을 미치고 있는지를 심층적으로 연구하는데 있어, 소기의 성과를 거둘 수 있을 것으로 기대한다.

Ⅱ. 아시아인이라는 타자와 탈식민주의

이원일은 국내에 비엔날레가 정착되기 시작하던 비교적 초기의 시대인 2002년 ≪제2회 국제미디어아트비엔날레_미디어_시티 서울≫의 전시총감독을 필두로 ≪제5회 광주비엔날레≫의 큐레이터, 타이페이 MOCA에서의 ≪디지털 숭고≫의 큐레이터, 상하이 젠다이 MOMA에서의 ≪전자 풍경≫의 큐레이터, ≪제4회 서울국제미디어아트 비엔날레≫의 전시총감독, ≪2006 제6회 상하이비엔날레≫의 큐레이터, 칼스루에 ZKM 개관 10주년 기념전이었던 ≪예술의 터모클라인≫전의 큐레이터, 스페인에서의 ≪제3회 세비야비엔날레≫의 큐레이터, 체코에서의 ≪제4회 프라하비엔날레≫의 큐레이터 등 2011년 갑작스레 병사하기 전까지 국제적 기획자로서의 위상을 드높여 왔다.

상기의 전시들에서 알 수 있듯이, '아시아인이라는 타자의 개념'을 탐

구하거나, '아시아, 한국의 지정학적 범주를 넘어서는 네트워크'를 구축하려는 이원일의 국제적 큐레이팅에서는 탈식민주의가 자리한다. 그것이 전면에 나서는 경우가 아니라 할지라도, 그것에 관한 인식은 비교적 고르게 포진해 있다고 할 것이다.

그렇다면 '탈식민주의' 또는 '탈식민주의적 사유'란 무엇인가? 미리 유념할 것은 탈식민주의post-colonialism가 '용어적 위기terminological crisis'로 진단을 받은 바 있듯이,[65] 최근에 이 개념은 매우 혼돈된 채 사용되고 있다는 사실이다. 그럼에도 일반적인 정의로는, 2차 세계대전이 종료하고 정치적 식민지가 대부분 독립한 이후에도 '여전히 문화적, 경제적으로 다국적 세력들에 의해 작동하는 새로운 식민주의적 현상이 만연하는 가운데 그것을 비판적으로 탐구하는 담론'[66]으로 규정해 볼 수 있겠다.

한편 탈식민주의로 번역되는 포스트콜로니얼리즘post-colonialism에서 포스트post란 '식민주의의 후기'란 의미와 '식민주의의 극복'이란 의미를 동시에 지님으로써[67] 아이러니하게 '지속'과 '탈주'의 특성을 공유한다. 이러한 대립적 속성은, 한편으로 오늘날에도 '서구의 식민지적 사유'가 횡행하고 있음을 증언하는 것이며, 또 다른 한편으로 오늘날 이러한 후기식민지적 사유의 사슬로부터 벗어나야 하는 당위성을 설파하는 것이라 하겠다.[68] 따라서 포스트콜로니얼리즘 용어의 근저에는 '탈중심 의식 decentered consciousness'[69] 즉 '총체화되고 체계화하려는 보이지 않는 모든

65) Ella Shohat, "Notes on the Post-Colonial", in *Social Text*, Na 31/32, Third World and Post-Colonial Issues, 1992, pp. 99–113.

66) Edward W. Saïd, "Representing the Colonized: Anthropology's Interlocutors", in *Critical Inquiry* 15.2., Winter, 1989, p. 207.

67) Helen Tiffin, "Post-Colonialism, Post-Modernism and the Rehabilitation of Post-Colonial History", in *Journal of Commonwealth Literature* 23.1., 1988, pp. 169–181; Ella Shohat, op. cit., pp. 99–113.

68) 포스트콜로니얼리즘(post-colonialism)은 '신(新)식민주의'로 의역되기도 하지만, 주로 '후기(後期)식민주의', '탈(脫)식민주의'로 번역된다. 여기서는 '현재적 문화적 식민주의 상황'을 적극적으로 거부한다는 차원에서 탈식민주의라는 용어를 취한다.

69) Edward W. Saïd, "Orientalism Reconsidered", in *Cultural Critique*, No.1. Autumn, 1985, pp. 89–107.

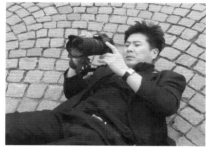

사진 촬영하고 있는 이원일.

지배 집단' 에 저항하는 피식민지인의 의식이 담겨 있다고 하겠다. 여기서 유념할 것은 '피식민지인the colonized' 라는 것이 문자 그대로의 '직접적인 뜻풀이' 를 초월해 억압받고 종속된 하층민, 소수 인종, 그리고 심지어 주변으로 밀려난 학문의 세부 분야까지로 지칭[70]한다는 것이다.

이러한 정의에 기초한 채, 이원일의 그간의 국제적 큐레이팅에 이러한 '탈식민주의' 혹은 '탈식민주의적 사유' 가 어떻게 나타나고 있는지를 필자의 이전 논문에 게재했던 아래의 표에서 다시 검토해 본다.

70) ibid., p. 207.

일정	전시	장소	직함	주제	구분
2002. 9/26– 11/24	《제2회 국제미디어 아트 비엔날레_ 미디어_ 시티 서울 Luna's Flow》	서울 시립미술관 외	전시 총감독 Artistic Drector	달빛 흐름 Luna's Flow	대주제
				사이버 마인드 Cyber Mind	소주제
				디지털 서브라임 Digital Sublime	
2003. 1/14– 12/14	《아시아 현대미술 프로젝트 City_net Asia 2003》	서울 시립미술관	학예 연구부장 Chief Curator	시티넷아시아 City_net Asia	대주제
				후기식민주의 Postcolonialism	소주제
				탈지정학 PostGeopolitics	
				통합 Integration	
				혼성의 지형도 Mixed topo map	
				접지 Ground Connection	
2004. 5/16– 8/8	《디지털 숭고 Digital Sublime: New Masters of Universe》	타이페이 MOCA	Curator	디지털 숭고 Digital Sublime	소주제
2004. 9/10– 11/13	《제5회 광주비엔날레 먼지 한 톨, 물 한 방울》	광주 비엔날레관	어시스턴트 큐레이터 Assistant Curator	미학의 역진화 Reverse Evolution of an Aesthetics	소주제
2005. 6/25– 8/25	《전자 풍경 ElectroScape_ International New Media Art Exhibition》	상하이 Zendai MOMA	Curator	전자 풍경 Electro Scape	대주제
				전자적 유토피아 Cyberia	소주제
2005. 11/12– 12/5	《중국 현대미술 특별전》	예술의 전당	예술감독 Art Director	후기식민주의 Postcolonialism	소주제
				접지 Ground Connection	
				탈지정학 PostGeopolitics	
2006. 9/13– 9/26	《서울국제사진 페스티벌 Ultra Sense》	인사 아트센터	큐레이터 Curator	초감각 Ultra Sense	대주제

2006. 9/6- 11/5	《2006 제6회 상하이 비엔날레_ HyperDesign》	상하이	Curator	하이퍼디자인 HyperDesign		대 주 제
2006. 10/18- 12/10	《제4회 서울국제 미디어아트 비엔날레_미디어 _시티 서울 Dual Realities》	서울 시립미술관	전시 총감독 Artistic Director	두 개의 현실 Dual Realities		대 주 제
2007. 6/15- 10/21	《ZKM개관 10주년 기념전_ Thermocline of Art : New Asian Waves》	칼스루에 ZKM	Curator	미술의 터모클라인 Thermocline of Art		대 주 제
2007	《스펙터클 Spectacle 전》	뉴욕 PS1/MoMa	Curator 큐레이터임명	미실행		
2008. 10.2- 2009. 1.11	《제3회 세비야 비엔날레- Universe》	스페인 세비야	Curator	우주 Universe		대 주 제
				수송 테크놀로지 Transit technology		소 주 제
				디지타로그 Digitaloque		
				액체적 상상 Liquid Imagination		
2009. 5.14- 6.26.	《제4회 프라하 비엔날레2008 Expanded Painting 3 / 섹션 Trans- Dimensional Interesting Dynamics in New Korean Painting》	체코, 프라하	Curator	변환차원 Trans-Dimension		대 주 제
2010. 4/10- 6/10	《Digifesta - 2010 미디어아트 페스티벌》	광주 비엔날레관	주제전 큐레이터 Curator	디지페스타 Digifesta		대 주 제
				시속 See Second		
				디지타시아 Digitasia		소 주 제
				카오스의 변주곡 Variation of Chaos		
				디지털 풍경 Digital Scene		

2010. 11/4– 12/5	《레인보우 아시아_ 세계미술의 진주 동아시아전》	예술의 전당	협력 큐레이터 Co–Curator	문화 혼성 Mixed culture	소 주 제
				가산 혼합 Additive mixture	
				다문화성 Multiculturality	
				메타히스토리 Metahistory	

〈표 1〉 이원일 큐레이팅의 주제 종합 분석[71]

우리는 상기의 〈표 1〉에서 '탈식민주의'를 소주제로 삼은 《아시아 현대미술 프로젝트 City_net Asia》(2003, 서울시립미술관)와 《중국 현대미술 특별전》(2005, 예술의전당)과 같은 2개의 전시가 있었음을 살펴볼 수 있다. 아울러 탈식민주의와 연관성을 지닌 개념인 '문화 혼성Mixed culture', '다문화성Multiculturality'을 소주제로 삼은 《레인보우 아시아_세계미술의 진주, 동아시아전》(2010, 예술의전당)과 더불어 아시아 미술 기획과 관련하여 디지타시아Digitasia의 소주제를 내세운 《Digifesta-2010미디어아트페스티벌》(2010, 광주비엔날레관)을 눈여겨 살펴볼 수 있을 것이다. 연구자가 전시 카탈로그의 텍스트를 중심으로 분석한 이러한 소주제들은 각 전시명에 해당하는 대주제의 범주 안에서 상호 연계되는 것들이자 이번 연구 '탈식민주의'와 관계하는 것들이다.

이 외에도 상기의 전시들에서 또 다른 소주제들로 파악된 '탈지정학Post Geopolitics', 혼성의 지형도Mixed topo map, 문화 혼성Mixed culture, 다문화성Multiculturality, 가산 혼합Additive mixture, 접지Ground Connection, 통합Integration과 같은 개념들 또한 이번 연구 주제인 '탈식민주의'와 연계된다.

2002년 이래 이원일의 큐레이팅에서 발견되는 탈식민주의 담론은 큐레이팅에 있어서 그만의 독자적인 논의가 아니었음은 물론이다. 마르탱

71) 김성호, 〈표 3〉 이원일 큐레이팅의 주제 종합 분석, 앞의 논문, pp. 119-122쪽, 재인용.

≪디지털 서브라임전≫, 개막식, 타이페이모카, 2004.

Jean-Hubert Martin 기획의 ≪대지의 마술사Magiciens de la Terre≫(1989)[72]를 필두로, 포샤난다Apinan Poshyananda 기획의 ≪아시아 동시대미술: 전통/긴장 Contemporary Art in Asia: Traditions/Tensions≫(1996),[73] 제만Harald Szeemann 기획의 ≪4회 리용비엔날레: 타자l' Autre≫(1997),[74]마르탱 기획의 ≪5회 리용비엔날레: 이국주의의 나눔Partage d' exotismes≫(2000),[75] ≪49회 베니스비엔날레: 인류의 고원Plateau of Humankind≫(2001)[76] 등 많은 전시에서 탈식민주의 담론은 미술 전시의 형식으로 논의되어 왔다. 이들 전시는 대개, 아시아를 포함한 비서구를 '제3세계'로 대상화하는 서구의 시각으로부터 여전히 탈피하지 못한 채 전개된 '타자에 대한 관심과 연구'에 근거한 것이었다. 그럼에도 이들 전시는 여러 한계에도 불구하고 탈식민주의적 담론에 기초한 것들이었으며 훗날 적극적으로 이와 관련한 담론을 촉발시키는 계기를 마련한 선구적 전시들로 평가받는다. 이들 전시에서도 발견되는 '혼성과 관련한 담론들'은 훗날 엔위저(okwui Envezor 1963~), 후한루(Hou

72) Jean-Hubert Martin(curating), ≪Magiciens de la Terre≫, Paris: Centre Georges Pompidou, 1989. 5. 18~1989. 8. 28.

73) Apinan Poshyananda(curating), ≪Contemporary Art in Asia: Traditions/ Tensions≫, New York: Asia Society Galleries, 1998. 2. 6~1998. 3. 29.

74) Harald Szeemann(curating), ≪4ème Biennale de Lyon: l' Autre≫, Lyon: Halle Tony Garnier, 1997. 7. 9.~9. 24.

75) Jean-Hubert Martin(curating), ≪5ème Biennale de Lyon: Partage d' exotismes≫, Lyon: Halle Tony Garnier, 2000. 6. 27~9. 24.

76) Harald Szeemann(curating), ≪49th Venice Biennale: Plateau of Humankind≫, Venice: Italian Pavilion, 2001. 6. 10~11. 4.

Hanru, 1963~), 황두(Huang Du, 1965~), 이원일과 같은 비서구 계열의 큐레이터들에게 기획이 주도됨으로써 보다 적극적으로 해석되고 전개되었다[77]고 할 것이다.

특히 이원일의 큐레이팅에 있어 탈식민주의적 담론은 연구자가 특별히 '탈식민주의'와 관련한 소주제로 따로 추출해 내지 않은 그의 또 다른 전시들에서도 어렵지 않게 발견해 낼 수 있다. 예를 들어 ≪제4회 프라하비엔날레2009≫(2009, 체코 프라하)에서 한국 회화를 보여 주는 섹션에서의 개념어인 '변환 차원Trans-Dimension'이나 ≪제5회 광주비엔날레, 먼지한 톨, 물 한 방울≫(2004, 광주비엔날레관)에서의 '미학의 역진화Reverse Evolution of an Aesthetics'와 같은 개념어가 그것이다. 전자에서는 한국 회화의 자생적 미학이 접경하는 서구적 영향으로부터 탈주하는 노력을 탐구하는 것이라고 한다면, 후자에서는 탈식민주의적 인식이 보편화된 세계의 문화 경향 자체를 재정의하고 대안을 찾는 노력을 경주한 것이라고 할 수 있겠다. 특히 후자의 전시에서는 '엘리트주의에 대한 반성과 극복의 제스처를 통해 현대미술과 비엔날레가 소수 전문가 집단 외의 대중에게 안겨준 문화적 박탈감을 벗겨 줄 수 있는 역사적 전기를 마련하고자 하는 시도'[78]라는 자평을 통해서 '서구에 대한 아시아'라는 문제 인식으로부터 '엘리트주의에 대한 대중'이라는 인식으로 내면화, 구체화되는 면모를 보여 주고 있다.

그렇다면, 이원일의 큐레이팅에 있어 탈식민주의란 어떠한 개념으로 정초되고 있는 것일까? 먼저 그의 진술을 들어보자.

"나는 끊임없이 핸디캡과 불균형이 어디 있는가를 찾습니다. 세계사가 백인

77) 이와 관련한 내용은 큐레이팅의 실제 분석을 시도하는 본인의 다음 연구에서 구체적으로 살펴볼 예정이기에, 여기서 자세한 언급은 생략한다.
78) 이원일, 「미학적 대중주의 표방에 의한 스펙터클의 소멸」, 『월간미술』, 2003, 7월호, p. 52.

들을 중심으로 쓰인 것에 부당함을 지적하는 것이지요. 나는 아시아인이고 한국인입니다. (중략) 내 아버지는 북한에서 내려와서 어머니를 만나서 재혼을 하고 나와 동생을 낳으신 분이시고, 나는 텔레비전에서 이산가족 찾기 프로그램을 보며 아버지가 우시는 것을 목격하고 자란 세대인 것입니다".79)

상기의 언급에서 확인하듯이, 이원일은 국제 무대에서 큐레이터로 활약하고 있던 당시, 자신의 정체성을 서구로부터 이격된 아시아인, 한국인이라는 '타자로서의 주체'로 인식한다. 즉 그는 아시아인의 역사와 현 상황을 불리한 조건에 처하게 만든 서구의 폭압에 대한 피해자적 인식과 더불어 아시아의 현 상황 자체를 약점으로 강요한 서구의 시각에 대해서 비판적 관점을 제시한다.

Ⅲ. 아시아 현대미술과 탈식민주의: 2개의 전시로부터

이원일의 큐레이팅에 있어 '아시안으로서의 타자적 주체', 그리고 '탈식민주의적 관점'은 주요한 주제 의식이 된다. 특히 아시아 현대미술을 소개하는 그의 국제적 큐레이팅에서 탈식민주의 인식은 사이드E. Said, 스피박G. C. Spivak 그리고 호미 바바Homi K. Bhabha 등의 실천적 담론들80)을 계승하면서 아시아 현대미술을 매개하는 주요한 담론으로 그에게 정초된다고 하겠다.

79) 노효신, 「우주 유랑자의 작은 정거장, 독립큐레이터 이원일 씨의 사무실」, 섹션 창작과 비평, 『한국종합예술학교 신문』, 섹션 창작과 비평, 인터넷판, 2008. 4. 12.
80) Gayatri Chakravorty Spivak, *In Other Worlds: Essays in Cultural Politics*, (New York, London: Routledge, 1988); Gayatri Chakravorty Spivak, *The Post-Colonial Critic: Interviews, Strategies, Dialogues*, (New York, London: Routledge, 1990); Homi K. Bhabha, "Representation and the Colonial Text: A Critical Exploration of Some Forms of Mimeticism", *The Theory of Reading*, Frank Gloversmith(ed.), (Brighton, Sussex: Harvester Press, 1984), pp. 93–122; Homi K. Bhabha, "Reconsiders the Stereotype and Colonial Discourse", in *Screen*, 24.6., 1983, pp. 18–36.

아시안심포지엄, 타이페이모카, 2007.　　　　　독일전 설치 중에, 상하이젠다이미술관, 2006.

　　탈식민주의Post-colonialism는 1950년대 파농F. Fanon이 이론적 접근[81]을
시도한 이래 사이드의 『오리엔탈리즘Orientalism』(1978)[82]에서 구체적으로 체
계화시킨 담론으로, 서양에서 진행되고 있는 '동양론'에 대한 비판적 연
구로 시작되었다. 사이드의 관점으로서는 '동양(이슬람)은 유럽인들의 심층
기저에서 반복되어 나타난 타자의 이미지'[83]일 뿐이며 그것은 서구에 의
해 왜곡된 동양일 따름이다. 사이드는 유럽이 동양을 비서구라는 하나의
이질적이고, 거대한 관념으로 타자화, 단순화, 대상화시킨 '서구의 자문
화 중심적 사유' 자체가 곧 문화식민주의적 관점임을 간파한다. 즉 서구
가 바라보는 것은 동양의 실체가 아니라 동양에 관한 일종의 담론
discourse이기에 그에게 오리엔탈리즘이란 '동양을 지배하고 재구성하고,

81) Frantz Fanon, *A Dying Colonialism, Haakon Chevalier*(trans.), (New York:
　　Grove Press, 1965[1959]); Frantz Fanon, "National Culture", 1961, Constance
　　Farrington(trans.), *The Post-Colonial Studies Reader*, 2nd Bill Ashcroft,
　　Gareth Griffiths, and Helen Tiffin(ed.), London, (New York: Routledge, 2006),
　　pp. 119-122.
82) Edward W. Said, *Orientalism*, (New York: Vintage, 1978).
83) ibid., p. 12.

권한을 소유하기 위한 하나의 서구적 방식'[84]으로 정의되는 것이다.

이원일은 국제 무대에서 활동하면서 이러한 서구로부터 재편된 오리엔탈리즘의 시각을 여러 차례 경험해야만 했다. 무엇보다 이러한 시각은 그가 중앙대학교 예술대학 서양화과를 졸업한 1983년 이후 이어 갔던 뉴욕에서의 5년에 이르는 유학 생활의 경험[85]으로부터 직접적으로 발원한 것이었다. 낯선 미국에서 이방인으로서의 겪어야 했던 개인적 체험들로부터 발원했던 서구인들에 대한 반발심[86] 혹은 저항 의식은 그로 하여금 서구의 체제 자체를 식민지적 사유의 체계로 서서히 바라보게 만들었다. 더불어 그가 실기 전공의 석사와 미술사 박사 과정에 이르는 학업 기간 동안 체험했던 서구 미술사의 시각과 서구 미술에 대한 견해들, 그리고 나아가 '실제 글로벌 큐레이팅을 하면서 맞닥뜨렸던 여러 가지 차별적 경험들'[87]은 이러한 식민지적 사유의 일단을 더욱 공고히 하는 하나의 계기가 되었다. 그가 한국에서의 군대 입영을 위해 미국에서의 미술사 박사 과정을 중도에 하차할 수밖에 없었지만, 그의 뉴욕에서의 실기와 이론에 이르는 유학 생활에서의 탈식민주의적 사유의 일단은 그의 실제적 큐레이팅에 직간접으로 영향을 미친 것으로 보인다.

우리는 여기서 '아시안으로서의 타자적 주체', 그리고 '탈식민주의적

84) ibid., p. 3.

85) 미국 유학 기간은 1983-1987, 1983년 중앙대학교 예술대학 서양화과 졸업(BFA), 1987년 뉴욕대학교 미술대학원 졸업(MA), 그가 유학 생활 중 썼던 일기 혹은 비망록에서 무수히 읽어 낼 수 있듯이 유학 기간 중 재정적인 자립을 위해 주유소, 슈퍼마켓의 점원 생활은 물론이고 직접 가방 장사에까지 뛰어들면서 서구인들과 부딪히며 벌였던 생활 전선에서의 비루하고 구차한 삶이란 이루 말할 수 없는 지경이었다; 김성호, 임수미(이원일의 미망인)와의 인터뷰, 2013. 10. 6.

86) 이원일은 다음의 인터뷰에서, 미국 유학 중 황인종으로서 받았던 차별 대우의 한 사례로, 반소매를 입고 다닐 때, 가슴에 털이 없다는 이유로 놀림을 받았던 경험을 소개한다; 김동건, 이원일과의 인터뷰, 〈김동건의 한국, 한국인〉, 월드 큐레이터 이원일 편, KBS 2TV, 2008. 7. 7.

87) 이원일은 PS1 MoMA의 객원큐레이터로 선정되었을 때, 모마 내부에서도 아시아인에게 초빙의 기회를 주어야 하는지에 대한 논란이 있었음을 소개하면서 실력에 대한 평가가 아니라 인종적 차별을 느꼈던 경험을 토로한다; 앞의 인터뷰.

관점'에 기반한 채 그가 기획했던 두 전시[88]를 통해서 '아시아 공동의 집단적 가치 구축'이라는 그의 비교적 초기의 큐레이팅 전략을 점검해 볼 수 있다. 그것은 앞의 논문에서 살펴보았던 ≪아시아 현대미술 프로젝트-시티넷아시아City_net Asia≫(서울시립미술관, 2003)와 ≪중국 현대미술 특별전≫(예술의전당, 2005)이 대표적이라 할 것이다. 여기서는 관련된 중복 논의는 삼가고 이러한 전시들이 지니는 의미를 살펴보기로 한다.

앞의 두 논문에서 살펴본 대로, 두 전시에서 나타난 탈식민주의에 기초한 그의 초기 큐레이팅에서 '통합, 탈지정학PostGeopolitics, 교차connection'[89] 개념은 주요 전략이다. 그것은 아시아 각 지역에서 발생하고 있는 미술 언어들을 상호 교차시켜 '접지Ground connection'[90]에 이르게 하는 실천이다. 즉 특정 지역으로부터 발원하는 미술들이 '교차'를 통해 특정 지역으로부터 벗어나는 '탈지정학'은 새로운 지형도인 '그라운드 커넥션'으로 성취된다는 주장인 것이다. 이 모든 것들은 앞서 언급했던 '아시안 네트워킹'이란 개념과 공유된다. 이처럼 이원일은 2003-2005년 당시만 해도 탈식민주의를 대면하고 있는 현대의 아시아성이 아시아 미술인들의 커넥션과 활발한 네트워킹을 통해서 창출될 것이라는 기대를 명확히 하고 있었다.

Ⅳ. 탈식민주의의 실천: 전유와 경계에서의 번역

이원일의 초기 큐레이팅에 관한 탈식민주의적 인식이 통합, 탈지정학, 교차 등의 개념을 거쳐 아시안 네트워킹에 집중되었다고 할 때, 이와 같은 사유는, 앞에서 우리가 사이드의 이론으로부터 설명한 바 있는, '오리

88) ≪아시아 현대미술 프로젝트 City_net Asia 2003≫(서울시립미술관, 2003), ≪중국 현대미술 특별전≫(예술의전당, 2005).
89) 이원일, 「중국 현대미술전을 기획하며」, 『중국 현대미술 특별전』, 카탈로그, 갤러리미, 2005, p. 10.
90) 앞의 책, p. 11.

엔탈리즘', 즉 서구 주체의 동양에 대한 그릇된 인식에 제동을 거는 탈식민주의적 실천에 있어 초기적 양상으로 분석된다. 다시 말해, 네트워킹이란 피식민자들이 집단으로 벌이는 저항과 극복이라는 보편적 범주에 놓여 있는 것이다. 물론 이러한 집단적 네트워킹을 통한 저항과 극복은 실천의 모토로서 가장 근원적인 부분이지만, 그것이 실천을 위한 전략의 범주에서는 구체적이지 못하다는 한계가 있다. 따라서 우리는 여기서 탈식민주의 문화 담론이 표방하는 실천의 전략을 검토할 필요가 있겠다.

탈식민주의 문화 이론의 실천적 전략에는 일반적으로 식민 종주국 언어에 대한 '폐기abrogation'와 '전유appropriation'라는 두 가지 방식이 널리 알려져 있다. 이 두 가지 방식은, 아프리카에서의 영어 사용을 둘러싼 케냐의 '응구기 와 티옹오Ngugi wa Thiong'o'와 나이지리아의 '치누아 아체베Chinua Achebe'의 대립으로 대표된다. 즉 응구기는 식민 종주국의 언어를 버리고 자신의 케냐 종족어인 '키쿠유어Kikuyu'로 작품 활동하는 것이 탈식민 시대의 저항을 실천하는 것이라고 주장함으로써, 폐기abrogation의 입장을 취한다.[91] 반면, 아체베는 아프리카 작가가 식민 종주국의 언어인 영어 사용을 옹호하되 필히 아프리카 식으로 변용함으로써 포스트콜로니즘 시대의 저항을 실천할 수 있다고 주장하는 전유appropriation의 입장을 취한다.

탈식민주의 문화이론가 에쉬크로프트Bill Ashcroft와 그의 동료들은 오늘날 필요한 탈식민주의적 글쓰기 전략으로 '되받아쓰기writing back'를 주창하는데,[92] 이러한 전략은 상기의 두 입장에서 전유에 가깝다. 즉 후기식

91) Chinua Achebe, "The African Writer and the English Language", in *Morning Yet on Creation Day*, (London: Heinemann, 1975), pp. 61–63; Ngugi wa Thiong'o, *Writers in Politics: Essays*, London; Heinemann, 1981; Ngugi wa Thiong'o, *Moving the Centre: The Struggle for Cultural Freedoms*, (Oxford: James Currey , 1992); Ngugi wa Thiong'o, *Decolonising the Mind: The Politics of Language in African Literature*, (Kenya: Heinemann, 1986).

92) Bill Ashcroft, Gareth Griffiths and Helen Tiffin, *The Empire Writes Back: Theory and Practice in Post-colonial Literatures*, (New York, London: Routledge, 1989), pp. 6–7.

민주의의 종주국 언어(예를 들어 영어)를 사용하되, 피식민자들의 현지어 혹은 그들의 주변부 언어로 재구성하여 사용하는 것이다. 따라서 되받아쓰기란 제국의 지배 담론에 의해 정전canon화된 텍스트를 비판적 해석으로 다시 읽고 새로운 시각으로 다시 써서 지배 담론을 역이용하거나 비판하는 글쓰기가 된다. 또한 이것은 식민주의가 오랫동안 언어를 통해 남겨놓은 '제국 중심의 지배 이데올로기를 문화정치적으로 해체하고 전복하는 글쓰기'[93]이기도 하다. 그것이 특정 국가의 지배 이데올로기에 대한 전복을 지향하는 것이 아닌 만큼, 되받아쓰기란 '본질적으로 민족적이고 지역적이라기보다는 체제 전복적인 작업'[94]인 것이다. 즉 보이지 않는 문화정치적 식민주의 이데올로기에 대항하는 탈식민주의의 실천 전략이 되는 것이다. 예를 들면, 미국의 피식민지인들은 영문학의 선별된 정전들에 대해서 글 읽기와 암기를 통한 반복적 교육으로 인해 보이지 않는 정신적, 정치적 지배가 은연 중 의식화의 과정으로 수렴되는데, 되받아쓰기는 이러한 문화식민주의적 의식화로부터 결연히 탈주시키는 실천 전략이 된다. 즉 되받아쓰기라는 실천 전략은 문화적 식민자의 '텍스트적 통제를 텍스트성textuality으로 저항하게 되는 것'[95]임과 동시에 제국 언어에 대한 반텍스트성anti-textuality을 실천하는 것이라 할 수 있겠다.

　　그러나 에쉬크로프트Bill Ashcroft와 그의 동료들이 주장하는 되받아쓰기는 오로지 전유만을 실천적 전략으로 삼지 않고 폐기의 개념 역시 수렴한다. 이러한 '폐기'와 '전유'는 동시 발생적이고 상호 보완적인 과정이 되어야만 저항이 효과적[96]일 수 있기 때문이다. 왜냐하면 탈식민주의 문화의 실천 전략이란 중심부의 표준 언어와 토착화된 주변 언어 사이의 긴장을 언제나 내포할 뿐만 아니라, 그 실천의 과정이라는 것이 지배자

93) ibid., p. 7.
94) ibid., p. 196.
95) Bill Ashcroft, Gareth Griffiths and Helen Tiffin, *The Post-Colonial Studies Reader*, (New York, London: Routledge, 1997), p. 10, p. 165.
96) ibid., pp. 95-98.

가 차지하는 헤게모니의 중심부와 그것을 전복하려는 주변부 사이에서 벌어지는 진행형의 논리적 과정[97]이기 때문이다. 이러한 차원에서, 탈식민주의적 실천 전략인 전유와 폐기는 표피적으로는 '식민자'에 대한 '피식민자'의 저항을 상정하고 있음에도, 그것의 진정한 목적은 양자 간의 상호 작용의 관계에 관심을 두면서 문화적 교류와 성장을 향한 비전을 제시하는데 있다고 할 수 있겠다.

그렇다면 이원일의 큐레이팅에 있어서 폐기와 전유는 어떠한 식으로 나타나는 것일까? 그것을 구체적으로 살펴보기 위해서 아래와 같은 그의 진술부터 들어보자.

> "MoMA에서 인터뷰를 할 때, 첫 질문이 "당신이 아시아에 대해 프레젠테이션을 하는 법적인 정당성을 이야기해 보라"는 것이었습니다. 그래서 반박했습니다. "그럼 미국과 유럽이 일방적으로 써 온 역사에 대한, 미술사에 대한 정당성을 1분 동안 먼저 나에게 이야기하면 내가 아시아의 이야기를 하겠다" 그랬더니 "Maybe you're right"라는 대답을 들었습니다".[98]

그는 2008년 10월로 예정된 MoMA에서의 전시기획을 위해서 책임자와 인터뷰했던 어느 날[99]의 에피소드를 통해서, 여전히 서구의 신식민주의적인 관점이 현재적 시점에서 작동하는 있는 현실에 반발하고 분노했음을 알려준다. 이러한 체험은 그로 하여금 '아시아인으로서의 타자적

97) ibid., pp. 29-35.
98) 노효신, 앞의 글.
99) 이원일이 모마(MoMA)로부터 2008년 예정의 ≪스펙터클(Spectacle)≫전의 초빙큐레이터(Inviting Organizing Curator)의 직분으로 임명 서한(letter of appointment)을 받은 날이 2007년 11월 21일이었던 점을 고려할 때, 그가 언급한 모마의 담당자와 인터뷰했던 관련 에피소드는 2007년 이전의 어느 날의 일로 파악된다. 국내에서의 인터뷰가 2008년 4월 12일이었던 점을 고려할 때 이때까지는 전시기획이 좌초된 상황은 아니었음을 확인할 수 있다. 2008년 10월부터 12월까지 예정되었던 이 전시는 후원처 섭외 문제가 해결되지 않아 결국 무기한 연기되었다.

이원일은 모마(MoMA) 인터뷰 당시 방문자 명함을 지니고 다니면서 글로벌 큐레이터의 의지를 키웠다고 진술한다.
〈김동건의 한국, 한국인〉에서 캡쳐, KBS2 TV, 2008.

주체'가 늘 서구로부터 오류투성이로 규명되고 있다는 현실을 늘 직시하게 만들었다. 그런데 우리는 상기의 인터뷰 뒤에 바로 이어지는 다음과 같은 그의 언급을 필히 검토할 필요가 있다.: "나는 지금 부당한 서구 역사를 용서하는 것입니다. 하지만 설득력 있는 태도로, 화해와 균형의 모드로 가는 것이에요".100)

상기의 진술에서 드러나듯이, 이원일의 큐레이팅에 있어서, 서구의 인식을 교정하려는 반박과 저항 자체가 없는 것은 아니지만, 그의 탈식민주의적 실천 전략이란 근본적으로 설득과 화해를 시도하는 일이라 할 것이다. 이러한 언급은 아시아 주체가 서구로부터 규정된 정체성으로부터 자유롭게 탈주하고 서구로부터 부여받은 '복합적인 콤플렉스를 역전시키기 위해, 균형 의식을 가질 것'101)을 주문하는 것과 일맥상통한다. 즉 '저항'의 논리보다는 '설득을 통한 화해와 균형의 모드'를 탈식민주의 담론의 실천 전략으로 간주하는 것이다. 이처럼 그의 초기의 저항적 대안으로서 '아시아 공동의 집단적 가치 구축' 혹은 '아시아 네크워킹'이란 화두는 이즈음에서 '저항'으로부터 '화해와 균형' 그리고 '융합'으로 관점을 변모시키게 된다. 이러한 관점은 에쉬크로프트가 되받아쓰기를 통해서 전유를 실천하면서도 폐기와 전유라는 양자의 입장을 통합적으

100) 노효신, 앞의 글.
101) 노효신, 앞의 글.

로 고려하는 것과 별반 다르지 않다. 이원일의 또 다른 인터뷰의 내용을 살펴보자.

> "지금껏 세계 미술계는 서구의 패권주의적인 미술사 기술(記述) 때문에 모순
> 과 불균형이 팽배했죠. 저는 아시아의 큐레이터로서 서구의 편견을 깨뜨리
> 며, 동서의 융합과 미술사의 복원을 이야기합니다. 전 그들의 경험 바깥에
> 서 온 변종 생명체와 같은 존재인 거죠. 왜 흥미롭지 않겠습니까?"[102]

상기의 언급에서도 확인할 수 있듯이, 이원일은 '서구의 경험'이라는 경계 밖으로부터 온 타자라는 개념으로 스스로를 규명하고 있음을 쉬이 알 수 있다. 또한 경계 이면을 서성이는 이방인으로 서구가 자신을 인식하고 있음을 피력한다. 이원일의 탈식민주의적 실천은 서구의 패권주의에 기인한 모순과 불균형을 타파하되, 그것이 화해와 균형, 또는 융합과 복원의 방향으로 전개되어 나갈 것을 주장하는 것이다.

그런 면에서 우리는 이원일을 서구와 비서구의 경계선 상에 위치한 이방인 혹은 끊임없이 경계에서 서성이는 번역자 혹은 경계자로 정초할 수 있겠다. '다름의 정치학'으로 선보이려는 이원일의 탈식민적 관점 속에서의 그가 시도하는 번역이란 다름 아닌 피식민지의 언어를 식민 종주국의 언어로 번역하는 것이다. 예를 들어 아시아의 언어와 해설로 이야기되는 아시아 미술을 서구의 언어로 번역하는 일인 것이다. 번역의 출발이 식민 종주국의 언어를 피식민지의 언어로 전환하는 과정을 통해 식민화를 공고히 하는 작업이었다고 할 때, 이원일의 경계 위의 번역이란 거꾸로 시도하는 작업인 셈이다. 그런 면에서 서구 언어의 번역하기의 과정을 통해 탈식민주의를 논의하는 '바바Homi K. Bhabha'의 입장보다는 제3세계

102) 정지연, 「공감 인터뷰—이사람, 미술계의 인디애나 존스, 독립큐레이터 이원일 씨」,
『대한민국 정책포털 공감 코리아』, 인터넷판, 2009. 5. 9.

아시안 큐레이팅과 글로벌 큐레이팅으로 분주하던 시절의 이원일, 2007.

국의 언어를 서구의 언어로 번역하는 것에 관심을 기울인 '스피박Gayatri Spivak'의 탈식민적 입장에 가깝다고 할 것이다.

번역에 관한 바바의 입장에서, 국가/국가, 서구/비서구의 경계 위의 공간 liminal space이라는 제3의 공간the Third Space에서 제국의 언어를 모방하는 방식인 '흉내내기mimicry'란 식민 종주국의 언어와 동일화될 수 없는 피식민지인의 제국에 대한 자기 식의 '전유'가 된다. 그것은 번역 실천에 대한 하나의 은유이다. 이와 달리 스피박에게 있어 번역이란 문화적 가치 생산에 집중되는 실제적 실천에 집중한다. 특히 제3세계의 텍스트를 제1세계 혹은 식민 종주국의 언어로 번역할 경우, 원본 텍스트의 논리적 체계에 집중하는 것이 아니라 '오리지널 텍스트의 언어적 수사성에 굴복할 것'을 요청한다.[103] 즉 스피박의 입장에서, 논리가 단어의 조직 체계에서 작동한다면, 수사성이란 '단어 사이와 단어 주위의 침묵 속에서 작동하는 것'으로 임의성, 우연성, 흩뿌리기와 같은 것들을 함의한다.[104] 이것은 제3세계 텍스트가 지닌 논리 이전에 텍스트가 지닌 사회적 맥락이라는 수사성에 집중하지 않고는 번역이 불가능하다는 주장에 다름 아니다. 이원일은 이러한 수사성에 근거한 스피박을 직접 거론하면서 탈식민주의적 관점을 지지하고 있다.

"(…) 가이 스피박Guy Spivak이 언급한 바와 같은 아시아의 '포스트콜로니얼

103) Gayatri Gayatri Spivak, "The Politics of Translation", in *Outside in the Teaching Machine*, (New York, London: Routledge, 1996), pp. 187.
104) ibid., pp. 181-187.

리즘 영향권 아래에서의 모순과 모호성'의 개념을 아시아인의 시각으로 벗겨 내는 일이 네트워킹의 공동 화두여야 하며, 그것이 서구인들이 납득할 만한 가치로 제시될 수 있는 덕목과 규준의 역사적, 철학적, 인문학적 발상에 의해 그려지는 지형도가 되어야 한다는 의미이다".105)

아시아의 후기식민지 혹은 문화식민적 상황 속에서 탈식민을 실천하는 방식으로 스피박을 원용하며 이원일이 실천 전략으로 내세우는 것은 다름 아닌 '서구의 시각으로 타자화되고 오염된 아시아'를 아시아인의 시각으로 벗겨 내는 일이다. 그것은 스피박의 견해 식으로 말하면 아시아를 서구의 언어로 번역할 때, 아시아의 수사성에 집중하는 일에 다름 아니다. 그것은 서구의 민족지학적 폭력에 휘둘리며 타자화된 주변부 언어들의 '논리'를 검증하는 것이기보다 그것들의 '맥락'을 타자화된 주체들이 주체적 역할을 되찾아 되살려 내는 일일 것이다.

V. 탈식민주의의 실천: '동질의 세계화'에 대항하는 '가산 혼합으로서의 전유'

이원일의 아래의 두 진술들은 서구로부터 타자화된 아시아인으로서 그가 당면한 국제전 큐레이팅에서의 주체적 회복의 관점을 여실히 드러낸다.

> "오늘 세계를 풍미하는 근현대미술은 서구에서 출발한 것이어서 아시아 전시기획자들의 독자적 이론이 다소 빈약했던 것은 사실이다. (중략) 서구의 오리엔탈리즘적 시각과는 분명히 차별화되는, 우리만의 독자적 이론을 정립하는 작업이 절실하게 요구된다".106)

105) 이원일, 「중국 현대미술전을 기획하며」, p. 9.
106) 이영란, 「MoMA 객원큐레이터 선임된 이원일 씨, 격전 앞두고 벼르다」, 『코리아헤럴드』, 2010. 4. 3.

"결국 한국이 비엔날레를 통해 새로운 가치 체계를 모색하는 일은 자신의 역사와 언어, 기억, 장소에 깊이 뿌리를 내린 우리 고유의 정신적 근원에서 출발해야 할 것이나, 동시에 출생지라는 지역성을 초월하여 그 관점을 세계와 인간의 내적 성찰의 문제로 결부시키는 역동적 전환과 대안적 사유의 지평을 열어 나가는 개방적, 창조적 결합 모델의 제시 여부에 달려 있을 것이다. 그것만이 세계화 시대에 미술이 여전히 존재할 수 있는가라는 전지구적 공통 화두에 대하여 세계인들이 기대할 수 있는 우리 비엔날레의 비전이 될 것이기 때문이다".107)

전자의 진술에서 언급하는 아시아인만의 독자적 이론이란 무엇인가? 그가 국제적 큐레이팅을 통해서 찾고자 한 그것을 우리는 두 번째 진술을 통해서 다음처럼 정리해 볼 수 있다.: ① 타자화된 아시아인의 정체성을 벗겨 내는 주체성을 회복하기, ② 물리적, 비물리적 아시아의 경계를 탈주하거나 경계 사이를 서성이기, ③ 서구 혹은 식민 종주국의 폭압을 용서하고 서구/비서구 혹은 식민지/피식민지 사이의 간극과 불일치를 화해하고 통합하기, ④ 서구/비서구를 잇는 내면 성찰적, 개방적, 창조적 결합 모델을 제시하기.

우리 논의에 있어 관건은 그가 제시하는 마지막의 결합 모델이 무엇인지에 관한 것이다. 그것을 우리는 '동질의 세계화에 대항하는 가산 혼합으로서의 전유'로 정의한다. 그것은 '동질화를 시도하는 전지구적 세계화'의 폭압에 대항하여 세계화의 구조를 해체, 재편하여 새로운 아시아적 혼성mixedness을 구축함으로써 '다름의 정치를 실현하는 것'으로 풀이될 수 있겠다. 간명하게 진술하면 그것은 '세계화의 동질화 전략'을 '아시아의 혼성화 전략'으로 맞대응하는 일이다.

107) 이원일, 「한국에서 개최되는 비엔날레의 의미」, 『서울아트가이드』, 섹션 나의 발언 (13), 2002. 12.

주지하듯이, 세계화란 새로운 문화식민지적 발상으로 서구가 획책하는 동질화의 전략, 즉 중심/주변, 제1세계/3세계라는 이분법의 해체를 도모함으로써 자신의 지배적 야욕을 공고히 하는 전략이다. 물론 오늘날 세계화의 주체가 '초국가적 자본주의'로 정의되고 있기는 하지만, 그것은 여전히 자본의 소유를 지속적으로 확장해 온 서구적 주체인 경우가 다반사이다. 특히 '문화 혼성과 다원주의를 용인하면서 인종적 평등이라는 이상을 실현한다는 명목 아래 세계의 질서를 재편'하려 시도하고 그것을 정당화하려는 미국108)은 실상 초국가적 자본주의가 이끄는

아시안 큐레이팅과 글로벌 큐레이팅으로
분주하던 시절의 이원일, 2007.

세계화의 주모자라 할 것이다. '관용tolerance과 포용inclusion이라는 것은 미국이 세계화에 대한 지배력을 정당화하기 위해 유포한 개념'109)이었다.

세계화는 종국적으로 세계를 하나로 만드는 동질화의 전략 안에서 다원주의, 초국가, 초민족의 위상을 용인한다. 그것은 각 로컬에서의 민족주의 개념을 와해시키며 세계를 하나로 만들기 위해 각 로컬들을 뒤섞어 만들어 내는 동질의 혼성체이다. 글로벌 자본주의가 획책하는 이러한 '동질화를 목적으로 한 로컬들의 혼성화 작업'의 숨은 주체는 자본이 풍부한 서구적 주체이었으며, 세계화의 이데올로기 속에 희생당한 것은 결국 동양이라는 비서구의 로컬 체제임은 물론이다. 이 속에서 서구의 비서구에 대한 문화, 경제적 식민주의적 상황은 지속되고 동시에 이를 벗어나려고 하는 비서구의 탈식민주의의 노력은 배가된다. 세계화라는 전지구적 동질화의 신식민주의의 전략은 성공을 장담하지 못한다. 바바의

108) Christina Klein, *Cold War Orientalism: Asia in the Middlebrow Imagination, 1945–1991*, (Berkely, LA, London: University of California Press, 2003), p. 11.
109) ibid.

이론에서 확인하듯이, '지배자의 담론은 이미 언제나 피지배자의 담론에 의해 분열'되기 때문이다. 지배자의 동질화 전략 속에서 피지배자들은 언제나 혼성체로 운동한다. 따라서 동질화의 억압 속에서 피지배자들이 지속적으로 전치와 변형을 도모하는 잡종성 혹은 혼성성hybridity은 탈식민주의 실천에서 가장 효과적인 전복의 형식으로 드러난다.

이원일의 큐레이팅에 있어서 세계화에 따른 아시아의 탈식민주의 노력 역시 혼성화의 전략으로 대응하는 것이다. 그것은 먼저 아시아가 출발부터 서구적 인식으로 덧칠해진 아시아가 아님을 천명하는 것으로부터 출발한다. 아시아는 이미 서구적 근대화 이전부터 혼성의 존재임을 밝히는 것이다.: "불교, 힌두교, 이슬람교, 도교, 유교, 유대교, 시크교 등이 무수한 아시아의 민속 신앙들과 무속과의 또 다른 결합을 통한 해체와 재구성의 '변종 증식'의 프로세스들이 변이의 세포 증식을 거듭하고 있음을 목격하게 되면서 비로소 이들 아시아 작가들의 간단치 않은 정신계의 흐름을 감지하게 되었다는 얘기다."[110]

이처럼 이원일은 아시아를 혼성의 정체성으로 인식하는 것으로부터 탈식민주의적 실천을 도모하는데, 그는 중국 현대미술전을 큐레이팅하면서 그의 큐레이팅의 시각을 '아시아의 모더니티 속의 혼돈, 모호함, 불확실성, 불안정성을 관류하는 하나의 중심 테제로서 모호함Ambiguity이 어떻게 아날로그와 디지털의 이분법을 넘어서서 상호 호환성을 교환하는 긍정적이고 생산적인 창조적 시공간을 창출'[111]하는 지에 대해 탐구하는데 집중한 바 있다. 이원일에게서 '혼성, 모호함'은 아시아 모더니티의 독특한 속성임과 동시에 아시아가 서구로부터의 식민과 세계화 전략에 맞대응한 채 벌였던 가장 효과적인 탈식민주의적 실천이기도 했다.

아시안 공동체의 '(서구와의) 다름의 정치학'을 아시아 현대미술을 통해

110) 이원일, 「광속구(光速球) 시속(視速) 2010, 디지털에 관한 6가지 풍경」, 『Digifesta_ 2010 Media Art Festival』, 카탈로그, 광주시립미술관, 2010. p. 26.
111) 이원일, 앞의 글, p. 27.

큐레이터 이원일 평전

서 어떻게 드러낼 것인가? 이러한 질문은 국제전에 임했던 이원일이 끊임없이 고민했던 큐레이팅의 문제이다. 이원일은 그의 큐레이팅 속에서 아시아가 견지한 혼성화의 실천을 구체적으로 '가산 혼합additive color mixture'으로 제시한 바 있다.[112] 가산 혼합이란 색을 혼합한 결과 명도가 낮은 어두운 색을 만드는 감산 혼합subtractive color mixture, 減算混合이 아니라 빛의 혼합처럼 섞여진 색이 원래의 색보다 명도가 높아지는 혼색, 달리 말해 가법 혼색加法混色 또는 가색 혼합加色混合으로 지칭되기도 한다.

그는 이 전시에서 '레인보우 아시아Rainbow Asia'라는 거대 주제를 풀어내고 해석하는 장치로 가산 혼합을 제시했는데 그것은 오늘날 아시아가 당면한 작금의 문화 혼성성을 다루는 것이자, 그 전부터 견지해 왔던 아시의 혼성성을 재론하는 것이기도 했다. 그는 동남아 작가들과 23인의 한국 작가들을 통해서 '타문화에 대한 이해와 수용과 포용, 의식의 확산과 팽창, 그리고 더 나아가 현대미술의 표현과 어법에 대한 다양성의 제시라는 특수한 개념적, 미학적 목적성을 표방'[113]한다. 그는 카탈로그 서문에서 '세계화 시대에 사회, 문화적 다문화성의 이슈와 그러한 인식에 기반한 미술의 다양성과 복합성에 대한 관찰'[114]의 필요와 더불어 '새로운 아시아 담론을 구축하는 태도와 방법론'[115]을 위해서 가산 혼합을 제시하고 있음을 피력한다. 아울러 그는 이러한 개념을 탈식민주의적 저항의 실천 방법론으로 사용하기보다는 '회복, 복원, 균형, 이해, 배려'[116]의 실천적 과제로 제시하는 걸 잊지 않고 있다. 즉 어두움을 지향하는 감산

112) 《레인보우 아시아_세계미술의 진주 동아시아전》(2010. 11. 4~12. 5, 예술의 전당) – 그는 여기서 협력큐레이터로 기획에 참여했다. 당시 협력큐레이터는 그 외에도 윤진섭(미술평론가), 레바수에르(Petricia Levassuer, 싱가포르미술관 큐레이터) 등이 함께 참여했다.

113) 이원일, 「새로운 문화 혼성성과 가산 혼합의 가치-Rainbow Asia」, 『레인보우 아시아_세계미술의 진주 동아시아전』, 카탈로그, 예술의전당, 2010, p. 92.

114) 이원일, 앞의 글, pp. 92-93.

115) 앞의 글, p. 93.

116) 앞의 글, p. 92.

혼합이 아닌 밝고 생산적인 빛의 가산 혼합의 가치를 모색하는 것이다. 나아가 그것이 '아시아 전체의 역사와 문화, 현대미술에 대한 익명의 기록들의 존재성에 서구의 기록과 동등한 가치로서의 동등한 지위와 신분을 부여하는 태도를 제안하려는 노력'[117]임을 명백히 한다. 즉 그의 큐레이팅의 최종 목적이 아시아의 혼성성을 통해 서구와 비서구를 통합하는 시도임을 밝히고 있는 것이다.

우리는 이원일의 큐레이팅에 있어서 혼성화의 개념과 실천적 전략이 결국 탈식민주의적 실천의 하나의 방법론인 '전유'인 것으로 파악한다. 그것은 식민 종주국, 지배자의 언어를 변용하여 재사용함으로써 피식민지인, 피지배자의 탈식민주의적 실천을 가속화하는 방식이다. 그가 특히 외국에서의 글로벌 큐레이팅 속에서 아시안의 혼성적 정체성을 끌어안고 이러한 서구적 언어의 전유의 방식을 통해서 문화적 번역을 끊임없이 시도했다는 점은 주목할 만하다.

VI. 제4세계론의 실천: '다맥락성'과 '터무니없는 시공간'

이원일이 자신의 큐레이팅 속에서 아시아의 혼성성에 주목하면서 저항으로부터 탈주하는 화해와 포용, 그리고 경계를 서성이는 문화 번역자로서의 사명감을 지속적으로 선보임으로써 그의 탈식민주의적 실천은 종국적으로 우리를 낯선 곳으로까지 인도한다. 우리는 그것을 그의 '다맥락성Poly-Contexuality'에 대한 관심이 이르게 한 '상상의 우주'로 이해하고 그것의 전개적 방식과 의미를 살펴볼 것이다. 그는 ZKM 개관 10주년 기념전인 《미술의 터모클라인: 새로운 아시아 물결Thermocline of Art: New Asian Waves》을 기획하면서 카탈로그 서문에서 아시아 미술가들에게서 공통적으로 발견되는 공통적인 논점을 다음처럼 범주화시킨 바 있다.

117) 앞의 글, p. 93.

1. 디지털 사회, 정치적, 경제적 상황

2. 아시아의 도시화, 모더니티, 그리고 테일러이즘Tailorism

3. 전통으로부터의 혁신, 현재에 이르는 신화와 종교

4. 세계화와 탈식민주의 담론

5. 정체성의 위기, 충돌, 잡종성Hybridity, 다맥락성Poly-Contexuality

6. 새로운 일상의 반영: 접지하는 현실, 이중 현실과 증강 현실

7. 아시아 상상, 판타지, 블랙 유머

8. 냉소, 풍자, 부조리, 역설, 터무니없는 시공간

9. 아시아 은유, 매개, 명상, 회의론118)

우리는 여기서 5번 항목에서 이 글의 소제목으로 추출한 '폴리 컨텍스츄얼리티Poly-Contexuality'로 명명된 다맥락성을 검토해볼 수 있다. 특히 이 개념은 그의 실제적 큐레이팅의 실현을 전후한 전 세계를 무대로 활동한 다양한 체험들과 연계되는 것으로 파악된다. 그가 서구/비서구, 식민 종주국/피식민지의 경계에서 끊임없이 아시아적 정체성을 고민하면서 큐레이팅으로써 탈식민주의적 실천을 감행해 왔듯이 그의 큐레이팅의 범주는 다맥락적이자 가히 전 세계적이다. 10여 차례의 국제 미술전 기획과 "심포지엄과 초청 강연, 심사 등을 맡느라 무려 2백 50여 회나 비행기를 탔다"119)는 사실은 하나의 방증일 따름이다.

그런 면에서, 다맥락성의 상황, 즉 이산離散과 이주移住를 일상으로 대면했던 그의 다양한 경험은 그로 하여금 서구/비서구, 식민 종주국/피식민지와의 경계로부터 경계 밖으로 자리 이동하게 만들었던 것으로 보인다. 즉 그의 큐레이팅에 부과된 탈식민주의적 요청은 그에게 있어 주요한 주제 의식이었지만 무수한 전시를 기획하며 세계를 무대로 활동하는 바쁜

118) Wonil Rhee, "The Creative Time of Thermocline: Conflicts between and Becomings of Different Time-Spaces", in *Thermocline of Art: New Asian Waves, Catalogue*, (Karlsruhe: ZKM, 2007), p. 25.

119) 정지연, 앞의 글.

일상 속에서, 점차 그것은 도구화된 주제 의식으로 변질된 측면 역시 없지 않다고 할 것이다.

한편, 그가 아시아인으로서 서구의 미술 현장에서 영어로 대표되는 서구의 언어를 구사하면서 그의 큐레이팅을 진척시켜 나갔다는 점에서, 주로 아시아 담론을 서구의 언어로 문화 번역하는 글로벌 큐레이터로서의 막중한 임무는 필경 과도한 스트레스로 돌아와 그를 번민케 했을 것으로 보인다. 남성이 페미니즘에 대한 연구를 주도하지 않듯이, 서구의 포스트 식민 제국이 탈식민주의 연구를 주도하지 않는다는 것은 일반론이다. 탈식민주의에 대한 실천적 담론 연구는 무엇보다 '군사적 혹은 문화적 피식민 경험을 한 지식인들, 특히 이주나 망명 등을 거쳐 서구에서 서구의 언어로 쓰고 말하는 지식인들 중심의 담론으로 촉발되었다는 점'120)에서, '서구의 장에서 비서구인의 시각으로, 서구의 언어를 통해 논의되어 온 것'이라고 할 수 있겠다. 그의 큐레이팅 자체가 미술을 매개로 한 비주얼 커뮤니케이션visual communication 혹은 비언어적 소통nonverbal communication이 주를 이룬다고 해도 그의 큐레이팅에는 '서구의 장場에서 아시아인의 시각으로 영어를 통해 논의해 온 언어적 소통verbal communication'의 과정을 필수적으로 거쳐야만 했다. 그것은 결코 쉬운 일이 아니었다. 그가 구사하는 영어가 유창하다는 세간의 평가에도 불구하고 그는 매일같이 일정 시간을 투여하여 영어 공부를 지속했는데 그 까닭은 '세계 미술 현장에 아시아 미술을 소개하고 전파하는 아시안 큐레이터로서, 그 언어적 도구로 영어를 필수적으로 사용해야만 되는 당위성 내지 부담감'121) 때문이었

120) Arif Dirlik, "The Postcolonial Aura: Third World Criticism in the Age of Global Capitalism", in *Critical Inquiry*, vol. 20, 1994, pp. 328-356.
121) 본 연구자와의 인터뷰, 본인이 기획했던 ≪임진강시각예술축제_임진강, 황포돛배 길 따라 한강을 만나 서해로 가다≫의 부대행사였던 심포지엄의 사회를 맡았던 이원일이 행사 이후의 뒤풀이 자리에서 후배 큐레이터에게 주는 조언의 성격의 한 발언에서, 그는 아시안 큐레이터로서의 화려한 이면에 필수적으로 뒤따르는 책무와 역할이 필요하다는 것을 강조했다. ≪심포지엄: 한국적 상황 인식과 문화/미술의 시각화≫, 경기문화재단 다산홀, 2004. 9. 13.

다. 이것은 그에게 서구
에서 비서구의 담론, 즉
아시아 담론을 서구의 언
어를 통해서 전달하는
'의무 아닌 의무'를 받아
들여야 하는 어쩔 수 없
는 딜레마이이기도 했다.

작가 강형구와의 인터뷰, 박종호 촬영.

이러한 딜레마는 그로서는 필수적으로 극복해야 할 대상이기에 그에게
일정 부분 책임감 내지 부담감으로 작동했을 것이다. 이러한 부담 내지
책무는 그가 2007년 미국의 모마MoMa로부터 큐레이터 임명을 받아, 국내
에서 ≪스펙터클Spectacle 전≫을 소개하는 한 기자 회견에서 피력한 "두
렵고도 벅찹니다. 아시아 현대미술의 정수를 펼쳐 보이겠습니다"[122]라는
언급을 통해서도 여실히 살펴볼 수 있다.

　게다가 그가 세계 무대에 선보이려는 아시아 현대미술이 서구의 시각과
는 달라야만 한다는 압박감은 심대했을 것이다. "아시아적 비전을 장착한
채 날아다니는 전투기처럼 살아가겠다"[123]는 결의에 찬 인터뷰 내용이나
"바람이 있다면, 더 많은 후배들이 양성되어 '아름다운 편대 비행'이 가능
했으면 하는 것"[124]이라는 희망을 피력했던 언급을 유념할 때 그의 치열한
글로벌 큐레이팅의 실천이라는 것이 결코 녹록하지 않은 일이자, 그로 하
여금 동료애를 그리워하게 만드는 매우 고독한 업무였음을 유추케 한다.
이러한 일련의 강행군은 그에게 '서구가 원하는 아시아인의 시각에 대한
주문과 요청' 그리고 '자신의 독자적인 이론 찾기' 사이에 끊임없는 고민
거리를 던져 줌으로써 그로 하여금 탈식민주의 담론에 빠져 허우적거리게

122) 권근영, 「아시아인 첫 MoMA 초빙큐레이터 이원일 씨 – 아시아 현대미술 진수 보일
　　것」, 『중앙일보』, 2008. 3. 3.
123) 정지연, 앞의 글.
124) 앞의 글.

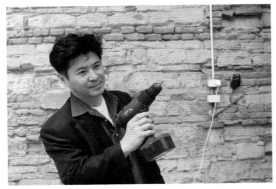
이원일, 2009.

했을지 모른다.

이어서, 그가 아시아 미술 작가 또는 아시아 미술을 통해서 발견하는 통시적通時的인 몇 가지 개념은 아시아의 모더니티로부터 세계화, 탈식민주의 담론을 거쳐 잡종성 Hybridity, 다맥락성Poly-Contexuality에 이르러 그의 주요 큐레이팅 전략인 상기 8항의 '역설paradox' 혹은 창조적 역설Creative paradox125)에 이른다. 나아가 7항의 '판타지, 블랙 유머와 같은 아시안 상상'의 개념을 포함하는 이 개념과 전략은 이후 일련의 변환 과정 속에서 이후 '터무니없는 시공간 Nonsensical Time and Space'126)에 이르게 되는데, 이것 역시 그의 큐레이팅에 있어서 주요한 메타포가 된다.

'무의미의 시공간'으로 해석될 수도 있는 '터무니없는 시공간'이란 무엇일까? 이 지점은 그의 큐레이팅에서 탈식민주의 실천이 도달시킨 다맥락성이 우리가 예측할 수 없었던 방향으로 접어드는 지점이라 할 것이다. 즉 이것은 경계의 주위, 근처의 다양한 시공간들을 지칭하는 다맥락성이 점차 실제적 현실의 문제로부터 비현실의 시공간으로 이동하게 하는 지점이 된다. 그런 면에서 '터무니없는 시공간'이라는 개념은 그의 탈식민주의 실천을 큐레이팅의 주요 관심사로부터 도구화된 차원으로 이동하게 만드는 주요한 촉발지가 된다고 할 수 있겠다.

125) "아시아적 해체와 재구성, 혼성화의 일치와 불일치, 복합 문화적 카테고리 간의 교차와 접변 현상 설명을 통해 창조적 역설(Creative Paradox)을 선보이겠다"; 노정웅, 「이원일 큐레이터, 미국 모마미술관 기획 맡아」, 『파이낸셜 뉴스』, 2008. 2. 26.

126) Wonil Rhee, "The Creative Time of thermocline: Conflicts between an Becomings of Different Time-Spaces", in *Thermocline of Art: New Asian Waves, Catalogue*, (Karlsruhe: ZKM, 2007), p. 25.

'터무니없는 시공간' 이란 우리의 연구 주제인 '제4세계' 와 맞물린다. 제1세계와 제2세계와의 명확한 구분은 불가능하지만 대개는 제1세계를 선진 자본주의 제국을, 제2세계를 사회주의 제국으로, 제3세계를 개발도상국으로 지칭한다. 아울러 제4세계란 경제학 용어에서 제3세계 중에서도 석유와 같은 유력한 자원을 가지지 못한 후진개발도상 최빈국을 지칭한다.

그러나 우리 연구에서 제4세계란 사회경제학 용어로 지칭되는 의미의 후진 또는 개발도상국가가 아니다. 제1세계와 제3세계가 설정하는 식민 종주국/피식민지, 서구/비서구 등의 대항 개념으로부터 탈주한 공간이자 그 양자의 경계 주위에 형성되는 다맥락성의 다양한 공간을 지칭하는 것이자, 3차원 공간에 시간을 더해서 만들어진 4차원 공간과 같은 덧차원 Extra Dimension 또는 Extra Dimensional Spacetime)이 보태진 물리학에서 말하는 시간과 공간의 융합 시공간 개념이다. 그것은 '터무니없는 공간' 이라는 상상의 공간이자, 다맥락성(사회학적)과 덧차원(물리학적)이 보태진 '유토피아적 융합의 시공간' 이다.

그가 지향하는 이러한 목적지는 본 연구자가 출판했던 한 평론집에 게재할 용도로 보내왔던 그의 헌사에서도 잘 나타나 있다. 그는 여기서 유의미한 글쓰기의 태도로서 흑백 논리와 같은 이분법적 사유가 아닌 새로운 차원의 사유와 '새로운 차원의 기회들이 서식할 수 있는 시공간의 가능성' 을 요청할 뿐만 아니라 이 시대에 당면한 평론가의 역할을 "권력과 중력의 지배를 벗어나는 새로운 글쓰기의 세계성에 진입하는 것"127)으로 규명한다. 이처럼, 그는 자신이 담당하는 큐레이터의 역할을 이러한 권력으로부터 탈주하는 '현실계 안의 이상적인 공간' 을 찾는 것을 일차적인 목적으로 한다.

그러나 현실계 안에서 이상적인 공간을 찾는 일은 쉽지 않다. 그가 글로벌 큐레이팅 현장에서, 서구/비서구, 식민 종주국/피식민지 사이를 매

127) 김성호, 『주류와 비주류의 미술현장과 미술비평』, 다빈치기프트, 2008, 뒤표지.

개하는 역할을 담당하려고, '서구에서 아시아(비서구)를 서구의 언어'로 부
단히 번역하려고 노력했음에도 서구인이 아닌 아시아인으로서 그것을
감당하기란 결코 쉽지 않은 일이었다. 그런 이유로, 그는 최종적으로 권
력으로부터 탈주하는 큐레이팅을 실천할 수 있는 시공간을 '현실계 안의
이상적 공간'에서 찾는 노력을 포기하고 그것을 전혀 다른 장에서 찾고
자 한다. 그것은 바로 '현실/비현실을 넘나드는 상상의 공간'이다. 그는
바로 이곳에서 자신의 큐레이팅이 비로소 이상적으로 구현될 수 있을 것
이라고 믿고 있는 것처럼 보인다. 그곳은 그의 말대로 '새로운 차원의 기
회들이 서식할 수 있는 시공간의 가능성을 열어가는'곳이자, 우리의 논
의에서 '제4세계'라는 이상적 시공간의 가능성을 열어젖히는 곳이다. 그
런 면에서 본 연구자의 작명인 '제4세계'는 이원일이 자신의 큐레이팅을
통해서 탈식민주의의 이상을 구현하고자 하는 종착지로 간주될 수 있다.
식민 지배/피식민, 서구/비서구의 대립항을 대립으로부터 화해로 또는
해체로 변형시키려는 이원일의 그간의 탈식민주의적 노력이 '현실계의
이상적 시공간'에 대한 탐색으로부터 '전혀 다른 시공간', 즉 '제4세계'
에 대한 탐색으로 귀착되기에 이른 것이다. 그것은 다름 아닌 대립항들
의 경계 주변에 포진한 '다맥락성의 공간'과 상상 가능한 '터무니없는
시공간'으로서의 이상적 융복합 공간이다. 이러한 세계는 그의 또 다른
언급에서 보다 더 간명하게 나타난다.

> "나는 명멸해 간 인류 선조들의 발견, 발명, 예술 구현, 학문, 철학의 꿈들
> 에 무한한 경의를 표하는 특별한 시공간의 장치를 구상하고 싶다. 21세기
> 오바마 시대에 마틴 루터 킹의 "I have a dream"이 어떻게 우주 공간 속에
> 서 황인종의 꿈으로 오버랩될 수 있을까를 전 세계인에게 제시하고 싶다.
> '우주 정거장으로의 작품 운송', '출품작의 무사 귀환', '무중력 상태에서
> 의 전시', '물질의 비물질화 실험'등 전대미문의 상상의 화두를 던지는
> 것, 19세기 칸트의 숭고미와 그것을 차용한 20세기의 클레멘트 그린버그

의 숭고Sublime를 21세기의 시점에서 우주 공간 위에서 새롭게 프로젝션하는 게 꿈이다".128)

상기의 글에서 확인하듯이, '우주 공간' 위에 구상하는 이원일의 '특별한 시공간의 장치'는 '중력에 바탕한 현실계 그 어떤 공간'과도 닮아 있지 않은 완전히 다른 세계를 구성한다. 그것은 그의 큐레이팅에서 이미 주제어로 드러난 바 있는 '터무니없는 시공간'이자, 우리의 논의로 말하면, 상상만으로도 가능한 '제4세계'라 할 것이다. 즉 '우주 정거장으로의 작품 운송 → 무중력 상태에서의 전시 → 물질의 비물질화 실험 → 출품작의 무사 귀환'과 같은 큐레이팅의 과정 자체가 그저 '상상의 화두'를 던지는 것만으로 가능해지는 세계이다. 거기에는 분명 서구/비서구, 식민지배/피식민 사이에서 작동하는 지난한 번역의 과정을 필요로 하지 않으며, 대립, 중재, 화해와 같은 갈등을 봉합하고 치유하려는 고단한 노력들도 요청되지 않는다. 그곳은 상상으로 이루어지는 유토피아이기 때문이다.

한편, 유토피아utopia라는 것이 그리스어 어원으로 '없는-장소ou-topos 또는 좋은-장소eu-topos를 동시에 의미'129)하듯이, 의미상으로는 현실계에는 결코 존재하지 않는 이상향이지만, 그것은 우리에게 언제나 현실계와 연동되면서 나타난다. 에덴이라는 인간 신화의 세계로, 천국이라는 인간 죽음 이후의 세계로, 속세를 잊게 만드는 현실계 속 무릉도원으로, 자본주의적 현실계의 대안적 공간인 히피의 세계로, 무한 평등의 종교 공동체 실험들로, 그 이름은 떠올려진다. 이러한 차원에서 이원일의 '제4세계'는 분명코 상상으로 가능한 '터무니없는 시공간'이면서도, 현실계 속에서 실현될 수 있는 여지를 남기고 있는 '다맥락성의 공간'임은 물론이다. 마틴 루터 킹의 "내겐 꿈이 있습니다.I have a dream"라는 연설에 나타난

128) 이원일, 「꼭 기획하고 싶은 전시」, 『퍼블릭아트』, 2009. 10.
129) Christopher S. Ferns, *Narrating Utopia: Ideology, Gender, Form in Utopian Literature*, (Liverpool: University of Liverpool Press, 1999), p. 2.

'흑인의 꿈'이 현실계에서 분명히 성취되었듯이,[130] 이원일 또한 자신의 '황인종의 꿈'이 21세기에 성취될 수 있음에 대한 막연한 기대를 저버리지는 않는다. 다만 다르다면, 마틴 루터 킹에게 '꿈'은 현실계에서 마땅히 구현되어야 할 '간절한 희망'이지만, 이원일에게서 그것은 현실계에서의 실현을 염원하는 것이기는 하지만, 궁극적으로 칸트와 그린버그의 숭고의 개념을 큐레이팅으로 확장하려는 '자유로운 상상'이라는 것이다.

우리는 여기서 이원일이 자신의 큐레이팅의 궁극적 지향점을 '터무니없는 시공간'으로 상상하고 있는 또 다른 이유를 살펴볼 필요가 있겠다. 그것은 '서구에서 활동하는 아시아인(그의 언급으로는 황인종)'으로서 겪었던 수많은 고충들로부터 기인한다. 그에게 '터무니없는 시공간'이란 이러한 고통으로 자유롭게 탈주할 수 있는 궁극적인 도피처로서 완벽한 시공간이었을 것이다. 그가 2009년 상기의 글에서 우주 공간이 '출품작의 무사 귀환'이 가능한 공간으로 언급한 이유가 '2008년 세비야비엔날레의 작품 운송비 문제로 인해서 한국 작가들의 작품 유류遺留 문제'[131]를 해결하지 못해 심적 압박감이 극도에 처한 상태였기 때문이었음을 어렵지 않게 유추해 볼 수 있다. 뿐만 아니라 2009년은 '그의 2006년 ≪상하이비엔날레≫ 카탈로그 서문의 표절 의혹과 논란',[132] '후원처 섭외 및 기금 조성의 문제로 2008년 예정되었던 모마(MoMA PS1)의 ≪스펙터클Spectacle 전≫ 큐레이팅의 무기한 연기 등으로 심적 어려움에 처해있던 상황이었다.

이러한 여파로 당시 그는 심신 안정을 위해 과도한 약물에 의지할 수

130) 마틴 루터 킹은 1963년 노예 해방 100주년을 기념한 워싱턴 '평화 대행진'에서, 미국 흑인의 불평등과 차별에 대한 철폐를 요구하는 상기의 연설을 하게 되는데, 이것이 기폭제가 되어 대규모 시위를 지속하게 되고 마침내 1964년 백인과 흑인 사이의 차별을 법적으로 철폐시킨 민권법 개정을 이루어내게 된다. 이 공로로 그는 노벨평화상을 받았다. Sean Farhang, *The Litigation State: Public Regulation and Private Lawsuits in the U.S., Princeton*, (NJ: Princeton University Press, 2010), p. 94 참조.

131) 장동광, 「이원일 큐레이터의 갑작스런 죽음을 추모하며」, 『서울아트가이드』, (70), 한국미술의 과제, 2011. 2월호.

132) 조채희, 「미술 기획자 전시 서문 표절 시비」, 『연합뉴스』, 2006. 10. 18.

밖에 없었다.[133] 그의 국제적 성공, 예를 들어 십여 회가 넘는 국제적 전시의 큐레이팅은 물론이고 세계적 잡지 『플래시아트Flash Art』 선정 세계적 큐레이터 101인 중에서 20위에 선정된[134] 이후 뒤따랐던 해당 잡지의 아시아 섹션 편집장 임명[135]과 같은 명예들은 그를 의욕에 충만하게 만들기도 했지만, 앞서의 상황들은 매우 고통스러운 상황에 처하게 만들었다. 이렇듯 그가 당면한 실제적 상황들은 서구의 큐레이팅 현장에서의 탈식민주의의 실천이란 화두가 현실적 장벽으로부터 탈주하는 우주 공간과 같은 현실 너머의 공간, 다맥락성의 공간, '터무니없는 시공간', 이상적 융복합 공간으로서의 '제4세계'라는 상상의 공간으로 이동하게 되는 자연스러운 계기가 되었던 것으로 판단된다.

Ⅶ. 결론

우리는 지금까지 이원일의 큐레이팅에 있어서의 탈식민주의적 실천이 본 연구자가 정의하는 '제4세계론'으로 종착하고 있는 과정들과 더불어 그것이 연계하는 개념들을 여러 차원에서 살펴보았다.

이원일이 실천하고 있는 탈식민주의의 방법론은 서구로부터 착색된 '타자로서의 아시아(인)'라는 개념을 벗겨 내고 아시아가 스스로 주체가 되는 독자적인 정체성 규명에 대한 작업으로부터 시작된다. 초기 큐레이팅에 나타난 '아시안 네트워킹'이라는 '서구에 대한 단순한 저항의 논리와 실천'으로부터 시작된 그의 탈식민주의 관점은 이내 저항보다 화해, 균형이라는 관점으로 서구/비서구, 문화식민자/문화피식민자의 경계를 와해시키는데 집중되었다.

133) 김성호, 임수미(이원일의 미망인)와의 인터뷰, 2013. 9. 1.
134) Giancarlo Politi, "A Hundred and One Curators", in, *Flach Art*, N° 271, Martch/April, 2010, pp. 68-69.
135) 2010년 9월 이후부터 활동.

우리는 그가 독자적으로 찾아 나선 모던 이전의 아시아 본연의 정체성을 '혼성'으로 규정하고 논의를 전개했다. 이원일은 동질화를 목적으로 한 '세계화'의 숨은 주체를 '초국가적 자본주의'라는 가면으로 파악하기보다는 '자본이 풍부한 서구적 실체'로 파악한다. 이것에 저항하는 그의 탈식민주의 실천이란 '동질화를 도모하는 세계화'를 흩뜨려 놓는 '혼성'을 실천하는 것이었다. 즉 그의 큐레이팅은, 서구의 동질화의 전략 자체를 '다원주의의 용인'이라는 이름 아래 벌어지고 있는 후기식민주의, 신식민주의에 다름 아닌 것으로 밝히는 실천이었다. 바바Homi K. Bhabha가 탈식민주의 실천으로 제시한 '혼성성hybridity'은 그런 면에서 그의 큐레이팅에서 하나의 실천적 강령이었다.

이원일의 큐레이팅에서, '다문화성, 혼성의 지형도, 문화 혼성, 접지, 통합' 등 무수한 개념들로 나타나고 있는 '혼성'에 관한 구체적인 실천적 전략으로 우리는 그의 빛의 생산적인 혼성인 '가산 혼합'의 개념을 살펴보았다. 아울러 우리는 여기에 에쉬크로프트Bill Ashcroft와 동료들의 탈식민주의적 실천 개념인 '전유'를 투영해 보았다. 이러한 방식의 연구는 식민 종주국의 언어를 사용하되 그것을 해체, 재구성하는 방식으로 식민 종주국의 지배 이데올로기를 해체하는 '전유'가 이원일에게서 탈식민주의적 실천 전략으로 사용되고 있음을 주장한 것이었다. 덧붙여 우리는 이러한 이원일의 글로벌 큐레이팅 전략이라는 것이 본질적으로 '서구에게 비서구를 서구의 언어로 소개'하는 탈식민주의적 실천으로서의 번역 행위에 다름 아님을 주장하였다.

한편, 우리는 서구/비서구, 문화식민자/문화피식민자의 대립의 경계위, 혹은 경계 언저리에서 펼쳐지는 무수한 가능성의 시공간, 즉 다맥락성의 시공간을 통해서 그가 종국에는 '터무니없는 시공간'에 대한 관심으로 이동하고 있음을 살펴보았다. 우리는 이원일의 이러한 실천적 전환점을 사회경제학적 관점의 개발도상국이라는 개념으로부터 탈주하면서 사회학적 '다맥락성'과 물리학적 '덧차원extra dimension'이 결합된 '제4세계'로 정

의하고 그것의 '유토피아적 융합의 시공
간'으로서의 탈식민주의적 의미를 탐구했
다. 이원일의 '터무니없는 시공간'을 재해
석한 우리의 논의인 '제4세계'는 그의 큐
레이팅에 있어서 '우주 공간에서의 전시'
라는 상상 기획으로 이어진다는 점에서 그
에게 매우 주요한 주제 의식임을 밝혀내고
자 했다. 특히 우리는 이 부분에서 서구 미
술 현장에서 아시안 큐레이터로서 경험해
야만 했던 여러 가지 고충들이 현실적 장
벽으로부터 탈주하는 비현실적인 다맥락

이원일, 2009.

성의 공간인 '제4세계'에 이르게 한 것으로 파악하는 것도 잊지 않았다.

상기한 논의들이 도달시킨 우리의 결론은 이것이다.

우리의 논의에서 '제4세계론'이란, 그의 큐레이팅 맥락이 외부의 문제
로부터 내면의 문제로, 이상의 문제로부터 경험의 문제로 이동하는 차원
에서 고안된 그의 소주제 '터무니없는 시공간'을 재해석하는 우리의 작
명이다. 그것은 탈식민주의에 대한 이상론이 이원일의 후기 큐레이팅 실
제에서 변형되고 일부 신비화되는 방향성으로 전환되고 있는 한 지점을
지칭한다. 이 지점은 연구자의 분석에 따르면, ZKM에서 ≪미술의 터모
클라인: 새로운 아시아의 물결Thermocline of Art: New Asian Waves≫전을 기획
했던 2007년 전후로 판단된다. 이러한 방향 전환은 그를 저항과 극복이
라는 논리로부터 화해와 평등을 주장하는 새로운 아시아적 주체 의식을
견지한 탈식민주의 큐레이팅의 실천자로 정초시키면서도 '포스트모더니
즘의 자유주의적 다원주의자'로, 근본적으로는 휴머니즘 옹호자로 정초
시키는 또 다른 계기가 되기도 한다. 결론에서의 우리의 마지막 문제의
식은, 이원일에 관한 세 번째 논문이 될, 그의 큐레이팅을 실제적으로 분
석하는 다음 연구에서 살펴보기로 한다.

〈참고문헌〉

Achebe, Chinua, "The African Writer and the English Language", in *Morning Yet on Creation Day*, London: Heinemann, 1975.

Ashcroft, Bill & Griffiths, Gareth, & Tiffin, Helen, *The Empire Writes Back: Theory and Practice in Post-colonial Literatures*, New York, London: Routledge, 1989.

_____, *The Post-Colonial Studies Reader*, New York, London: Routledge, 1997.

Bhabha, Homi K., "Representation and the Colonial Text: A Critical Exploration of Some Forms of Mimeticism", in *The Theory of Reading*, Frank Gloversmith(ed.), Brighton, Sussex: Harvester Press, 1984.

_____, "Reconsiders the Stereotype and Colonial Discourse", in *Screen*, 24.6., 1983.

Dirlik, Arif, "The Postcolonial Aura: Third World Criticism in the Age of Global Capitalism", in *Critical Inquiry*, vol. 20, 1994.

Fanon, Frantz, *A Dying Colonialism*, Haakon Chevalier(trans.), New York: Grove Press, 1965[1959].

_____, "National Culture"(1961), Constance Farrington(trans.), in *The Post-Colonial Studies Reader*, 2nd, Bill Ashcroft, Gareth Griffiths, and Helen Tiffin(eds.), London, New York: Routledge, 2006.

Farhang, Sean, *The Litigation State: Public Regulation and Private Lawsuits in the U.S.*, Princeton, NJ: Princeton University Press, 2010.

Fern, Christopher S., *Narrating Utopia, Ideology, Gender, Form in Utopian Literature*, Liverpool: University of Liverpool Press, 1999.

Klein, Christina, *Cold War Orientalism: Asia in the Middlebrow Imagination, 1945-1991*, Berkely, LA, London: University of California Press, 2003.

Ngugi, wa Thiong'o, *Writers in Politics: Essays*, London: Heinemann, 1981.

_____, *Moving the Centre: The Struggle for Cultural Freedoms*, Oxford: James Currey, 1992.

_____, *Decolonising the Mind: The Politics of Language in African Literature*, Kenya: Heinemann, 1986.

Politi, Giancarlo, "A Hundred and One Curators", in *Flash Art*, N° 271, Martch/April, 2010.

Rhee, Wonil, "The Creative Time of Thermocline: Conflicts between and Becomings of Different Time-Spaces", in *Thermocline of Art: New Asian Waves*, catalog, Karlsruhe: ZKM, 2007.

Saïd, Edward W., "Representing the Colonized: Anthropology's Interlocutors", in *Critical Inquiry* 15.2., Winter, 1989.

_____, "Orientalism Reconsidered", in *Cultural Critique*, N° 1, Autumn, 1985.

_____, *Orientalism*, New York: Vintage, 1978.

Shohat, Ella, "Notes on the Post-Colonial", in *Social Text*, N° 31/32, Third World and Post-Colonial Issues, 1992.

Spivak, Gayatri Chakravorty, *In Other Worlds: Essays in Cultural Politics*, New York, London: Routledge, 1988.

_____, *The Post-Colonial Critic: Interviews, Strategies, Dialogues*, New York, London: Routledge, 1990.

_____, "The Politics of Translation", *Outside in the Teaching Machine*, New York, London: Routledge, 1996.

Tiffi, Helen, "Post-Colonialism, Post-Modernism and the Rehabilitation of Post-Colonial History", in *Journal of Commonwealth Literature* 23.1., 1988.

권근영, 「아시아인 첫 MoMA 초빙큐레이터 이원일씨- 아시아 현대미술 진수 보일 것」, 『중앙일보』, 2008. 3. 3.

김동건, 이원일과의 인터뷰, 〈김동건의 한국, 한국인〉, 월드 큐레이터 이원일 편, KBS 2TV, 2008. 7. 7.

김성호, 이원일과의 인터뷰, 2004. 9. 13.

_____, 『주류와 비주류의 미술현장과 미술비평』, 다빈치기프트, 2008.

_____, 「이원일 큐레이팅 연구- 창조적 역설(Creative Paradox)을 중심으로」, 『인물미술사학』, 8호, 인물미술사학회 (2012), pp. 101-139.

_____, 임수미(이원일의 미망인)와의 인터뷰, 2013. 9. 1. & 10. 6.

노정웅, 「이원일 큐레이터, 미국 모마미술관 기획 맡아」, 『파이낸셜 뉴스』, 2008. 2. 26.

노효신, 「우주 유랑자의 작은 정거장, 독립큐레이터 이원일 씨의 사무실」, 『한국종합예술학교 신문』, 섹션 창작과 비평, 인터넷판, 2008. 4. 12.

이영란, 「MoMA 객원큐레이터 선임된 이원일 씨, 격전 앞두고 벅차다」, 『코리아헤럴드』, 2010. 4. 3.

이원일, 「한국에서 개최되는 비엔날레의 의미」, 『서울아트가이드』, 섹션 나의 발언(13), 2002년 12월호.

_____, 「상이한 시간대의 배열과 공간의 부피들- 새로운 아시아의 전망」, 『아시아 현대미술 프로젝트_City_net Asia 2003』, 카탈로그, 서울시립미술관, 2003.

_____, 「미학적 대중주의 표방에 의한 스펙터클의 소멸」, 『월간미술』, 2003. 7월호

_____, 「중국 현대미술전을 기획하며」, 『중국 현대미술 특별전』, 카탈로그, 갤러리미, 2005.

_____, 「꼭 기획하고 싶은 전시」, 『퍼블릭아트』, 2009. 10월호.

_____, 「광속구(光速球) 시속(視速) 2010, 디지털에 관한 6가지 풍경」, 『Digifesta_2010 Media Art Festival』, 카탈로그, 광주시립미술관, 2010.

_____, 「새로운 문화 혼성성과 가산 혼합의 가치- Rainbow Asia」, 『레인보우 아시아_세계미술의 진주 동아시아전』, 카탈로그, 예술의전당, 2010.

장동광, 「이원일 큐레이터의 갑작스런 죽음을 추모하며」, 『서울아트가이드』, 한국미술의 과제(70), 2011. 2월호.

정지연, 「공감 인터뷰- 이 사람, 미술계의 인디애나 존스, 독립큐레이터 이원일 씨」, 『대한민국 정책포털 공감 코리아』, 인터넷판, 2009. 5. 9.

조채희, 「미술 기획자 전시 서문 표절 시비」, 『연합뉴스』, 2006. 10. 18.

하종현, 「인사말」, 『아시아 현대미술 프로젝트_ City_net Asia 2003』, 카탈로그, 서울시립미술관, 2003.

미국에서의 이원일, 2009.

3장

수축과 팽창의 공간 연출*

I. 서론

이 논문은 연구자가 이미 두 차례 발표한 바 있는 다음의 연구들을 잇는 후속편으로 계획되었다.

① 김성호, 「이원일 큐레이팅 연구—창조적 역설Creative Paradox을 중심으로」, 『인물미술사학』, 인물미술사학회, 8호, 2012. 12. 31. pp. 101-139.

② 김성호, 「이원일의 큐레이팅에 있어서의 제4세계론—탈식민주의를 중심으로」, 『미학예술학연구』, 한국미학예술학회, 40집, 2014. 2. 28. pp. 248-292.

상기의 연구 ①은 이원일의 큐레이팅에서 실제로 실현된 적 없었던 주제

* 출전/ 김성호, 「이원일의 큐레이팅에서의 공간 연출: 수축과 팽창」, 『미술이론과 현장』, 한국미술이론학회. 17호. 2014. 6. 30. pp. 207-239. DOI: 10.15597/ 17381789201417207 투고일: 2014. 5. 5. 심사 완료일: 2014. 5. 20. 게재 확정일: 2014. 6. 13.

이원일이 작품 설치와 관련하여 참여 작가와 스텝들과 의견을 나누고 있다, 2007.

인 '창조적 역설'을 그의 전체 큐레이팅을 관통하는 주요한 주제 의식으로 살펴보는 기획이었다. '창조적 역설'이란 주제는 그가 '2008년 예정된 미국 모마(MoMA)의 한 아시아 전시'[136]에서 선보일 주제 의식이었으나 기금 마련의 문제로 전시가 연기됨으로써 끝내 실현되지 못했다. 연구자는 이 개념을 상기의 논문에서 그의 생전의 큐레이팅을 관통하는 거시적 주제 의식으로 분석, 평가하면서 이론의 준거틀과 실제적 양상을 세세히 연구했다.

즉 연구자는 그의 큐레이팅을 '창조적 역설'이라는 거시적 주제가 '아시아성, 테크놀로지, 현대미술'이라는 3범주의 관심사로 표출되는 것이자, '혼성화, 개방, 교차, 접변'이 이루는 '모순적 구조 혹은 뒤섞임의 구조' 속에서 '해체와 재구성'으로 실천되는 것으로 파악했다. 아울러 연구자는 2000년대 후반의 그의 후기 큐레이팅에서 '창조적 역설'이라는 시각수사학은 터모클라인Thermocline이라는 메타포를 만나게 되면서 대립적 구조에 저항하는 방식으로 탐구해 왔던 그간의 충돌을 '중간 지대'를

136) 《아시아 현대미술전_ 스펙터클(Spectacle)》, 모마(MoMA/뉴욕PS1), 2008.

형성하는 화해와 균형으로 전이시켜 나간 것으로 평가했다.

상기의 연구 ②는 큐레이터 이원일이 아시아인의 정체성으로서 해외의 국제전을 기획하는 가운데 필연적으로 맞닥뜨렸던 탈식민주의Post-Colonialism 담론에 대한 그의 '인식과 주제 의식' 그리고 '실천적 큐레이팅 방법론'이 무엇이었는지를 탐구한 것이었다. 연구자는 서구/비서구, 문화식민자/문화피식민자의 대립의 경계 위, 혹은 경계 언저리에서 펼쳐지는 이원일의 큐레이팅을 사회학적 '다맥락성'과 물리학적 '덧차원extra dimension'이 결합된 개념인 '제4세계'로 정의하고 그것과 관련한 그의 탈식민주의적 큐레이팅을 연구했다.

즉 연구자는 이원일의 초기 큐레이팅에서 '동질화를 도모하는 세계화'에 저항하는 탈식민주의 방법으로 실천한 '아시안 네트워킹'이라는 '서구에 대한 단순한 저항의 논리'가 바바Homi K. Bhabha가 탈식민주의 실천 전략으로 제시했던 '혼성성hybridity'을 실천하는 것에 다름 아닌 것으로 보면서, 그의 후기 큐레이팅이 저항보다 화해, 균형이라는 관점으로 이동하고 있음을 주목하였다.

한편, 연구자는 그의 큐레이팅 전략이라는 것은 본질적으로 '비서구를 서구에게 서구의 언어로 소개'하는 탈식민주의적 실천으로서의 번역 행위에 다름 아님을 주장했다. 따라서 연구자는 그의 큐레이팅이 제시하는 빛의 생산적인 혼성인 '가산 혼합Additive mixture' 개념을 에쉬크로프트Bill Ashcroft와 동료들의 탈식민주의적 실천 개념인 '전유appropriation'를 통해 해설했다. 즉 식민 종주국의 언어를 사용하되 그것을 해체, 재구성하는 '전유'의 방식이 이원일에게서 서구의 지배 이데올로기를 해체하는 탈식민주의적 실천 전략으로 사용되고 있는 것으로 파악했다. 나아가 그의 후기 큐레이팅이 이러한 서구/비서구, 문화식민자/문화피식민자의 대립의 경계 위, 혹은 경계 언저리에서 펼쳐지는 무수한 가능성의 시공간, 즉 다맥락성의 시공간을 통해서 종국에는 '터무니없는 시공간'에 대한 관심이라는 '제4세계론'으로 이동하고 있는 것으로 주장하였다.

《유희열 개인전》, 전시 카탈로그,
2010.

이번 연구에서는 연구 ①의 핵심 주제였던 '창조적 역설'이라는 이원일의 큐레이팅의 주제 의식이 함유하고 있는 구조적 모순, 아이러니, 풍자, 해학, 해체와 재구성 등의 개념과 더불어 그것이 파생시키는 '혼성화, 개방, 교차, 접변'과 같은 개념들이 그의 실제 큐레이팅(특히 공간 연출)에 구체적으로 어떻게 실천되었는지를 연구한다. 아울러 연구 ②의 핵심 주제였던 '탈식민주의 담론'과 '제4세계론'이 드러내고 있는 아시아의 혼성성, 전유로서의 번역, 다맥락성의 시공간과 같은 개념들의 실제적 큐레이팅으로서의 실천도 함께 검토한다. 이처럼 본인의 이전 연구들이 이원일의 큐레이팅에 관한 주제 연구, 담론 분석 등 이론적 고찰에 집중했던 것이라면, 이 연구는 그 이론들이 실제 그의 큐레이팅에서의 공간 연출에 어떤 방식으로 실천되었는지를 분석하는데 집중한다.

특히 이 논문은 그의 큐레이팅에서의 실제적 공간 연출을 '수축과 팽창의 공간'에 대한 실천으로 정의한다. 이 논문의 부제로 삼은 '수축과 팽창'은 그가 한 작가의 개인전137) 서문을 통해서 공식적으로 세상에 남긴 다음과 같은 마지막 텍스트로부터 가져온 것이다; "감각적 현실 너머의 감각의 새로운 팽창과 수축의 시공간을 생산해 내기를 요청한다."138)

우리는 이원일 큐레이팅에 있어서의 '팽창'과 '수축'의 시공간을 들뢰즈G. Deleuze의 주름pli에 얹은 개념으로 고찰할 것이다. 팽창과 수축은 극과 극 사이를 오간다. 우리는 이러한 연구 방식을 통해 전시의 담론을 체계화해 볼 것이다. 이것은 수축이 '주름 잡기'로, 팽창이 '주름 펼치기'로 이해될 수 있기 때문이다. 그것을 위해서, 우리는 이원일의 무수한 큐

137) 《유희열 개인전》, 한국미술관, 2010. 11. 20-12. 4.
138) 이원일, 「틀(Frame)-그랜드 디자인과 미니멀 디자인 사이에서 거닐다」, 『유희열전』, 카탈로그, 한국미술관, 2010.

레이팅139) 중에서 변환점이 되는 ZKM 10주년 기념전인 《예술의 터모클라인Thermocline of Art》(2007) 주제전을 중심으로 한 채, 전반적인 그의 큐레이팅에서의 공간 연출을 분석할 것이다. 구체적으로 기획서, 전시 도록, 동영상, 인터뷰 및 기타 자료들을 세밀히 분석하고, 그의 큐레이팅에 나타난 '혼성적 공간'이 의미하는 바와 그것의 구체적 실현의 상관성을 연구함으로써, 그의 전반적인 큐레이팅 실제의 모델을 그려낼 것이다.

II. 이원일 큐레이팅의 공간 연출 : 주머니 모델로부터

우리는 이전 연구 ①에서 이원일의 큐레이팅의 핵심 개념으로 파악한 '창조적 역설'을 연구자가 하나의 모델로 시각화했던 그림으로부터 논의를 시작한다. 그것은 다음과 같다.

이원일의 큐레이팅 모델링
ⓐ 이원일의 '대립, 교차, 해체' 모델(아시아성/테크놀로지)
ⓑ 이원일의 '터모클라인' 모델(아시아성+테크놀로지아트)
ⓒ 이원일의 '창조적 역설' 모델의 지향점

상기의 그림은 이원일의 큐레이팅에 나타난 '창조적 역설'이라는 주제의식의 변화의 양상을 연구자가 ⓐ → ⓑ → ⓒ식으로 단계별로 시각화

139) 이원일이 기획한 주요 전시와 큐레이팅 관련 직함은 다음과 같다. ① 《제2회 국제미디어아트 비엔날레_미디어_시티 서울 Luna's Flow》, 전시총감독(Artistic Director), 서울시립미술관 외 2002. 9/26-11/24, ② 《아시아현대미술프로젝트_City_net Asia 2003》, 학예연구부장(Chief Curator) 2003.1/14-12/14, ③ 《제5회 광주비엔날레_먼지 한 톨, 물 한 방울》, 어시스턴트 큐레이터(Assistant Curator), 광주비엔날레관, 2004.9/10-11/13, ④ 《디지털 숭고_Digital Sublime: New

한 것이다.140) 특히 이전 연구에서 특별한 명칭으로 부르지 않았던 마지막 ⓒ를 여기서는 '주머니 모델'로 명명한다. 무엇보다 모델의 형상이 주머니를 닮아 있을 뿐만 아니라, 이 모델이 작동하는 원리 역시 주머니의 속성을 여지없이 공유하고 있기 때문이다. 이 주머니 모델은 이원일의 큐레이팅에 관한 두 개의 메타포를 다음처럼 지니고 있다.

첫 번째는 그의 큐레이팅의 변환점이라고 할 수 있는 ZKM 개관 10주년 기념전141)의 주제였던 "예술의 터모클라인Thermocline of Art"이라는 메타포이다. 여기서 터모클라인이란 "바다의 심층수deep water와 표층수surface water 사이에 존재하는 전이층transition layer"을 가리키는 것이다.142) 이것은 바람의 혼합으로 인해 수온의 변화가 없는 따뜻한 혼합층Mixed layer을 형성하는 표층수의 표수층Epilimnion과 열이 전달되지 않아 변화가 거의 없는 차가운 층을 형성하는 심층수의 심수층Hypolimnion 사이에서 존재하는 중간

Masters of Universe》, 큐레이터(Curator), 타이페이 MOCA, 2004. 5/16-8/8, ⑤ 《전자 풍경_ElectroScape : International New Media Art Exhibition》, 큐레이터(Curator), 상하이 Zendai MOMA, 2005. 6/25-8/25, ⑥ 《중국 현대미술 특별전》, 예술감독(Art Director), 예술의전당, 2005.11/12-12/5, ⑦ 《제4회 서울국제미디어아트 비엔날레_미디어_시티 서울 Dual Realities》, 전시총감독(Artistic Director), 서울시립미술관, 2006.10/18-12/10, ⑧ 《서울국제사진페스티벌_Ultra Sense》, 큐레이터(Curator), 인사아트센터, 2006. 9/13-9/26, ⑨ 《2006제6회 상하이비엔날레_HyperDesign》, 큐레이터(Curator), 상하이, 2006. 9/6-11/5, ⑩ 《Thermocline of Art : New Asian Waves》, ZKM 개관 10주년 기념전, 큐레이터(Curator), 칼스루에 ZKM, 2007. 6/15-10/21, 《스펙터클(Spectacle) 전》, 큐레이터(Curator) 임명, 뉴욕 PS1/MoMa, 2008(미실행), 《제3회 세비야비엔날레_Universe》, 큐레이터(Curator), 스페인 세비야, 2008.10/2-2009. 1/11, 《제4회 프라하비엔날레2009_Expanded Painting 3 /섹션 Trans-Dimensional Interesting Dynamics in New Korean Painting》, 큐레이터(Curator), 체코, 프라하, 2009. 5/14-6/26. 《Digifesta_2010미디어아트페스티벌》, 2010. 4/10-6/10, 《레인보우 아시아_세계미술의 진주 동아시아 전》, 협력큐레이터(Co-Curator), 2010. 11/4-12/5.

140) 김성호, 「이원일 큐레이팅 연구 - 창조적 역설(Creative Paradox)을 중심으로」, 『인물미술사학』, 인물미술사학회, 8호, (2012), p. 126. 이 논문의 (도 5), (도 6), (도 7)은 본 연구에서 ⓐ, ⓑ, ⓒ로 표기되었다.

141) 《Thermocline of Art : New Asian Waves》, (Karlsruhe: ZKM, 2007). 6. 15-10. 21.

142) Atmospheric Sciences_University of Illinois at UrBana-Champaign 홈페이지 http://ww2010.atmos.uiuc.edu/(Gh)/wwhlpr/thermocline.rxml (2014년. 4월 30일. 검색).

《미술의 터모클라인》전 오프닝 세레모니에서, 좌측부터 Micaehl Heck, Gregor Jansen, Peter Weibel, 이원일, 도형태, 2007. 6. 15.

《미술의 터모클라인》전 오프닝 세레모니에서, 좌측부터 Gregor Jansen, Peter Weibel, 이원일, 도형태, 2007. 6. 15.

적 존재로 표상된다. 흔히 수온약층水溫躍層으로 번역되는 이것은 아래로 내려갈수록 수온이 급격하게 내려가는 변온층이다. 즉 이것은 양자 사이를 연결하는 중간 존재이자 스스로 변화를 지속하는 역동적 존재이다.

이원일의 큐레이팅에서 이것은 하나의 메타포이다. 즉 심수층은 창조성의 원천인 '혼돈의 우주'로 은유되고, 표수층은 표면의 결과들이 존재하는 이 땅의 현실계로 은유된다면, 그 사이에 존재하는 터모클라인은 양자를 매개하는 작용을 지속하는 매개의 메타포이다. 이원일은 전시 도록 서문에서 "터모클라인은 (…) 기존의 서구/비서구의 대립 구도의 흐름을 초월하는 새로운 물결을 시각화"한 것임을 강조한다.[143] 이처럼, 그의 큐레이팅에서 터모클라인은 무수한 대립항의 개념들 사이에서 지속적으로 작동하는 창조적 매개자로 은유된다고 하겠다.

두 번째의 메타포는 그가 상기의 전시를 기념하는 오프닝 세레모니에서 벌인 일련의 '폭탄주 퍼포먼스Bomb Shot opening'이다.[144] 우리가 이전 논문인 1장에서 관련한 이미지를 살펴볼 수 있듯이, 그는 여기서 알코올 도수

143) Wonil Rhee, "The Creative Time of Thermocline: Conflicts between and Becoming of Different Time-Space", in *Thermocline of Art : New Asian Waves, catalogue,* eds. Wonil Rhee, Peter Weible and Gregor Jansen, (Ostfildern: Hatije Cantz), 2007. p. 26.

144) 《Thermocline of Art : New Asian Waves》, ZKM개관 10주년 기념전, 칼스루에 ZKM , 2007. 6. 15, 오프닝 세레모니.

가 낮은 술이 담긴 넓은 잔들 위로 도수가 높은 술이 담긴 작은 잔들을 올려놓고 도미노의 방식으로 무너뜨려 양자를 섞는 한국의 음주 문화에서 유래된 일련의 퍼포먼스를 선보였다. 이 폭탄주 제조 장면은 서구인들에게 있어서는 탄성을 외칠 만큼,[145] 이국적이자 흥미로운 장면이었을 것이다. 이 전시가 아시아 미술을 대규모로 조명하는 전시였다는 점에서 이러한 위트 가득한 메타포로서의 퍼포먼스는 우리의 논의에서 의미심장하기조차 하다. 연구자는 이 퍼포먼스를 그의 큐레이팅의 주제 의식인 '창조적 역설'의 관점에서 해설한 바 있다. 즉 연구자는 '그의 터모클라인 메타포가 통섭을 실행하는 중간 지대를 설정하려는 의도에서 비롯된 것'이라면, '폭탄주 퍼포먼스와 같은 위트적인 메타포는 통섭을 실행하는 실천의 과정 자체를 설명하려는 의도에서 비롯된 것'이라고 풀이했다.[146] 그런 면에서 이원일에게서 터모클라인은 서구/비서구, 식민/피식민, 옛 것/새 것, 전통/현대를 만나게 하는 그의 큐레이팅에 대한 상징적 메타포라고 한다면, 폭탄주 퍼포먼스는 그것에 대한 실천적 메타포라 할 것이다.

'터모클라인과 폭탄주' 메타포는 ZKM에서의 한 전시를 위해 고안된 것이었지만, 우리는 이것이, 그가 직접 언급하고 있지는 않지만, 그의 전체 큐레이팅을 관통하는 공간 연출 모델이기도 함을 주지할 필요가 있겠다. 그런 면에서 연구자의 '주머니 모델' 그림 ⓒ는 이원일이 자신의 큐레이팅으로 제시한 '터모클라인과 폭탄주 퍼포먼스 메타포'를 통합하는 모델링이라 정의할 수 있겠다.

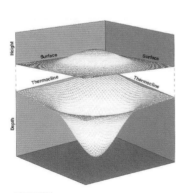

터모클라인Thermocline

우리의 '주머니 모델'은, 그가 2008년 미

145) ZKM 개막식 행사 영상; 출처 https://www.youtube.com/watch?v=iYQ-rI-BZVs (2014년 4월 30일 검색).
146) 김성호, 앞의 글, pp. 125-126.

국 모마에서의 전시의 주제로 구상했던 '창조적 역설'이라고 하는 그의 전체 큐레이팅을 관통하는 주제를 포섭한다. 나아가 이것은 또 다른 그의 큐레이팅 주제인 '탈식민주의'와 '제4세계론'을 실천하는 모델이 되기도 한다. 그도 그럴 것이 그의 큐레이팅에서의 탈식민주의적 실천이란 서구/ 비서구, 문화식민자/문화피식민자의 대립의 경계 위, 혹은 경계 언저리에서 펼쳐지는 것이기 때문이다. 그것은 바바Homi K. Bhabha의 '혼성성'이, 아체베Chinua Achebe의 '전유appropriation'가 에쉬크로프트Bill Ashcroft의 '되받아쓰기writing back'가[147] 실천되는 탈식민주의의 공간이다. 특히 전유나 되받아쓰기가 식민 종주국 언어를 피식민자들의 주변부 언어로 재구성하여 사용하는 것이라는 점에서 이원일의 '창조적 역설 모델의 지향점' 그림 ⓒ인 우리의 '주머니 모델'은 이러한 지배적 주류의 것을 피지배적 비주류의 것으로 재사용하는 탈식민주의적 실천을 표상한다.

특히 이원일이 인용하는 '전유'의 방법론이란, 서구의 정전canon화된 텍스트를 비판적 해석으로 다시 읽고 새로운 시각으로 다시 써서 지배 담론을 역이용하거니 비판하는 글쓰기가 되는 것이지만, 그것은 그에게 후일 '저항'이기보다는 '화해'와 '융합'의 차원으로 변모해나간다.

이처럼, 연구자가 이원일의 큐레이팅의 모델로 제시하고, 작명한 '주머니 모델' 그림 ⓒ는 그의 큐레이팅에 나타난 터모클라인과 같은 '상징적 메타포'와 '폭탄주 퍼포먼스'와 같은 실천적 메타포를 한꺼번에 구현하는 것이자, 그의 큐레이팅에 나타난 주제 의식인 '창조적 역설'과 '탈식민주의'를 실천하는 모델이기도 하다. '주머니 모델'에는 안/밖, 유입/배출, 수축/팽창, 접기/펼치기, 닫기/열기가 존재하되 그 이항대립적 양상이 선명하지 않다. 이항대립적 요소들은 언제나 자신의 자리에 있으면서도 서로의 영역을 향해 지속적으로 운동하고 있기 때문이다. 마치 위

147) Bill Ashcroft, Gareth Griffiths and Helen Tiffin, *The Empire Writes Back: Theory and Practice in Post-colonial Literatures* (New York, London: Routledge, 1989), pp. 6-7.

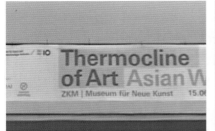

《미술의 터모클라인》, ZKM, 2007, 포스터.

《미술의 터모클라인》, ZKM, 2007, 전시 전경.

수평의 공간, 수잔 빅토르(Suzann VICTOR, 싱가포르), 풍요로운 행동의 주변(Contours of a Rich Manoeuvre II), 2006.

수평의 공간, 쿠오아이첸(I-Chen KUO, 대만), 〈프리지오니를 침범하다(Invade the Prigioni)〉, 2005.

수직의 공간, 첸롱빈(Longbin CHEN, 대만), 〈부다 허리케인(Buddha Hurricane)〉, 2005.

수직의 공간, 뷰아체스랍 아크후노브(Vyacheslav AKHUNOV, 우즈베키스탄), 〈가망 없는 일(Blind Alley)〉, 2007.

수평의 공간, 티타루비(Titarubi, 인도네시아), 〈인체풍경(Bodyscape)〉, 2005, 인체조각 내부에 조명을 설치.

수직의 공간, 유지노무네테루(Muneteru UJINO, 일본), 〈오존-소(Ozone-So)〉, 2004.

수평과 수직의 공간, 첸웬링(Wenling CHEN, 중국), 〈중국 풍경(China Scene)〉, 2007.

수평과 수직의 공간, 왕메이(Mai WANG, 중국) 〈자본주의의 비옥함 NO, 2(The Fertility of Capitalism NO. 2)〉, 2006.

혼합의 공간, 장남감과 롤러코스트를 화면에 투사한 후 시계의 초침과 대비시켜 20세기 시간의 의미, 꿈과 허상의 의미를 대비시킴, 이경호(한국), 〈노시그널(No-signal)〉, 2007.

혼합의 공간, 위는 매튜 리구이(Matthew NGUI, 싱가폴), 〈수영 피스(The Swimming Piece)〉, 2007, 아래는 아이다마카토(Makato AIDA, 일본), 〈무를 위한 기념비(Monument for Nothing)〉, 2004.

의 터모클라인[148]이 여름이면 자신의 덩치를 키우고, 겨울이면 자신의 덩치를 줄이면서 심수층과 표수층을 넘나들면서 자신을 팽창, 수축시키기를 거듭하는 방식처럼, 우리의 '주머니 모델'은 일련의 '사건'이 유발하는 상황에 따라 팽창과 수축을 반복하면서 자신의 크기를 조절하는 변형체의 공간이다. 마치 신체의 피부와 외부 환경 사이에 존재하면서 자신의 크기를 조절하는 바지의 속주머니처럼 말이다. 또한 실제의 주머니가 대개 연성의 재료로 인해 담겨지는 내용물의 형태에 따라 변형되는 '유연한 보자기'로서의 공간을 구축하듯이 우리의 메타포인 주머니 모델 역시 '유연한 보자기'로서의 수축/팽창의 공간을 구축한다. 그것은

148) Wonil Rhee (2007), Ibid., p. 19.

모든 것을 감싸 안으면서 자신의 모양을 만들어 나간다. '유연한 보자기'는 일련의 '사건'을 맞이하면서, 안/밖 사이의 경계면의 너비를 넓히거나 좁히면서, 안/밖의 공간을 조절하고 연동시키면서 수축/팽창, 접기/펼치기를 동시에 수렴하는 것이다.

III. 들뢰즈의 바로크 공간 : 주름

이원일 큐레이팅의 공간 연출을 정의한 우리의 '주머니 모델' 또는 '유연한 보자기' 개념은 들뢰즈G. Deleuze가 언급하는 주름le pli의 개념과 공유한다. 들뢰즈에게서 주름이란, 라이프니츠(G. W. Leibniz, 1646-1716)의 모나드론Monadologie[149]에 대한 재해석으로부터 기인한다. 라이프니츠에게서 모나드la monade란 하나이면서 무한한 세계의 속성을 지니는 존재이다. 모나드들은 내적 통일체들이고 부분을 갖지 않는 단순한 실체들이자, 파괴되지 않는 형이상학적 존재이다. 무수한 모든 모나드는 각각 다르면서 서로 독립해 있다. 그것들은 단지 내적 상태인 지각들과의 관련 속에서만 서로 구별되기 때문에 다른 것들에게 아무런 영향도 주지 않으면서 자기 자신 속에 있는 활동 원리에 따라 활동하면서 자기 스스로 발전할 따름이다. 그래서 모나드는 "문도 창문도 없는" 존재로 설명된다.[150]

따라서 라이프니치에게서 세계란 무수히 많은 분리할 수 없는 존재이자 능동적인 힘의 단위인 모나드의 집합, 즉 '모나드들monades'로 구성된다. 이것들은 "능력들 또는 단순한 힘들의 무한한 수들의 집합체agrégat"

149) 라이프니치의 모나드론은 1714년 불어로 집필되었으나 그의 사후 쾰러(Heinrich Kohler)에 의해 1740년 독일어로 번역, 출간되었다. 불어 원서는 1840년 에드멍(Erdmann)에 의해서 출간되었다. A. Lamarra, "Les traductions du XVIIIe siecle de la Monadologie de Leibniz", in *L'actualité de Leibniz: les deux labyrinthes*, ed. Dominique Berlioz, Frédéric Nef (Stuttgart: Steiner, 1999). p. 471.

150) Anne-Marie Roviello, "La communauté des singuliers entre haromie préétablie et libre institution", in *Perspective Leibniz, Whitehead, Deleuze*, ed. Benoît Timmermans (Paris: Vrin, 2006), p. 110.

로 드러난다.[151] 라이프니치에게서 "개별 모나드는 개별적 단일성으로서 모든 계열들을 포함한다. 그것은 전체 세계를 설명한다."[152] 그런 면에서 세계는 개별 모나드의 특별한 관점을 반영하고, 모나드는 동시에 이 계열의 감싸는 단일성unité enveloppante으로 정의된다.[153] 그러나 "모나드는 항상 자신 안에서 모든 다른 것들의 관계를 설명"하는 것이다.[154] 또한 그것은 모나드의 집합체, 즉 모나드들은 "자신 속에서 상황situation, 유사성proximité 그리고 동시적 운동mouvement simultané의 관계만을 가질 뿐이다."[155] 라이프니츠는 물질을 "무한 지향의 분절 가능한divisible" 것이자 "실제로 무한히 재분절sous-divisées될 수 있는" 것으로 이해했다.[156]이러한 분절 가능함에 대한 그의 견해는 다음의 개념 '주름'으로 확장한다. :

> "연속체의 분절은 모래밭의 모래알처럼 간주되어서는 안 되고, 주름이 잡혀 있는 종이면이나 피복면으로 고려되어야 하는데, 이러한 방식으로, 신체가 결코 점이나 무한소로 분해되지 않은 상태로, 다른 것들보다 더 작은 것들로서, 주름들의 무한성을 가질 수 있다."[157]

라이프니치의 이러한 관점은 들뢰즈로 하여금 주름에 관한 미학적 사유를 정초하게 만든다. 들뢰즈에게서 주름이란 라이프니츠의 '굴곡의 수학mathématiques de l'inflexion'에 따라 "무한에 수렴되는 계열série convergente

151) Adolphe Garnier, *Traité des facultés de l'âme, comprenant l'histoire des principales théories psychologiques*, Tome deuxième (Paris: Librairie de L. Hachette et cie, 1852), p. 50

152) Gilles Deleuze, *Le Pli: Leibniz et le Baroque* (Paris: Minuit, 1988), p. 36.

153) Mireille Buydens, *Sahara: l'esthétique de Gilles Deleuze* (Paris: Vrin, 2005). p. 46.

154) Jean-Pierre Coutard, *Le vivant chez Leibniz* (Paris: L'Harmatton), p. 458. lettre du 20 september 1712 (F. 216)

155) Adolphe Garnier, op. cit., p. 50.

156) Gottfried Wilhelm von Leibnitz, *Principes de la nature et de la grâce, La Monadologie et autres textes* (Paris: GF- Flammarion, 1996), p. 257, § 65.

157) Gilles Deleuze, *Le Pli: Leibniz et le Baroque* (Paris: Minuit, 1988), p. 9.

infinie"로 재분할되는[158] 것과 같은 것이었다. 다만, 양자가 다르다면, 비유적으로 말해 라이프니츠의 모나드가 주름으로 접힌 내재적인 것이라 한다면, 들뢰즈의 그것은 외재적 상황으로부터 특이성이 작동하면서 일어나는 일련의 사건을 통해서 주름의 개념이 지속되는 것이라 할 것이다. 들뢰즈에게서 사유하기란 접기plier이며 그것은 '밖과 같은 외연을 가지는 안'으로 밖을 이중화하는 것이기 때문이다.[159] 여기서 접기와 펼침은 동시에 지속된다. 그것은 '접다plier-펼치다déplier 그리고 감싸다 envelopper-풀다développer'[160]와 같은 기조들로 나타난다.

들뢰즈에게 있어 이러한 주름과 관련한 개념들은 '본질essence'이기보다는 '작동opération'의 차원이다. 이것은 생성으로 인식되는 바로크 미학을 설명하는 용어로 유효하게 적용된다. 들뢰즈는 바로크의 특성을 다음처럼 6가지 개념으로 제시한다: ① 주름le pli, ② 안과 밖l'intérieur et l'extérieur, ③ 위와 아래le haut et le bas, ④ 펼침le dépli, ⑤ 짜임새les textures, ⑥ 패러다임le paradigme.

그가 제시하는 이러한 바로크적 특성들은 사실 가장 처음에 내세운 주름에 모두 수렴된다. 바로크의 특성들이 확장시키는 개념이란 그런 면에서 다음의 언급처럼 "주름에 의한 주름pli selon pli"[161]이라 할 것이다: "바로크는 본질essence을 지시하기보다 차라리 작동하는 기능une fonction opératoire을 가리킨다. (...) 바로크의 특성, 그것은 무한을 향한 주름이다."[162]

주지하듯이, 뵐플린Heinrich Wölfflin을 통해 우리에게 알려진 바로크적 특성, 특히 건축적 특성은 중첩, 연속 등으로 새로운 차원이 생겨나면서 단위 공간의 경계는 모호해지고, 중심성이 해체되면서, 불확정적이면서 다

158) Gilles Deleuze, Ibid., p. 33.
159) Gilles Deleuze, *Foucault* (Paris: Minuit, 1986), p. 126.
160) Gilles Deleuze, *Le Pli: Leibniz et le Baroque* (Paris: Minuit, 1988), p. 168.
161) Gilles Deleuze, Ibid., p. 47.
162) Gilles Deleuze, Ibid., p. 5.

양한 공간을 드러내는 것이다.163) 이러한 특성들은 들뢰즈에게서 주름으로 수렴되는 것들이다. 특히 이 주름은 대비되는 이면을 만들면서 접혀지는 것이 아니라, 소위 변곡을 만드는 '굴곡진 주름'이다. 여기서 "변곡은 단단하거나 외부 세계의 힘에 의해서 고정되어 있는 데카르트적인 점이 아니라, 각을 둥글게 하고 접선을 허용하지 않는 탄력적인 점이다."164) 이러한 고찰은 주름pli을 연쇄하는 복수성의 것, 즉 '주름들plis'로 이해할 필요를 우리에게 요청한다. 앞에서 살펴보았듯이, 그것은 '접힘-펼침-다시 접힘'이 지속되는 것이자, '접다-다시 접다', 그리고 '감싸다-펼치다'가 연쇄하는 것이다. 이 경우, 모든 안의 공간은 거리와는 독립적으로, 밖의 공간과 위상학적으로 접지한다.165) 아울러 여기서 이 모든 것들은 대립하는 존재의 개념이기보다 존재의 운동 양태를 드러내는 것이라는 사실에 주목할 필요가 있겠다. 마치 주름의 통사론이 지속되고 반복되는 '러시아 인형poupée russe'에서처럼, 주름 안에 주름 식으로 하나의 주름은 다른 주름들로부터 나오고 규정된다.166)

이러한 '주름의 안/밖, 위/아래 사이'의 '접힘/펼침/다시 접힘'이라는 '주름들의 연쇄적 운동'을 이해하기 위한 한 예시로, 여기서 우리는 바로크 건축의 평면도 하나를 검토해 보자.

후기 바로크 시대의 대표적 교회인 피어첸하일리겐 교회Basilika Vierzehnheiligen 또는 pilgrimage church of the Vierzehnheiligen_ fourteen saints167)의 평면도에서 확인할 수 있듯이, 장방형을 기조로 한 채, 5개의 타원과 2개의 원으로 구성

163) Heinrich Wölfflin, *Principes fondamentaux de l'Histoire de l'Art. Le problème de l'évolution du style dans l'art moderne*, trans. Claire et Marcel Raymond (Paris: Plon, 1952). pp. 10–11.

164) Martine Bubb, *La Camera obscura: Philosophie d'un appareil* (Paris: L'Harmattan, 2010), p. 211.

165) Gilles Deleuze, *Foucault* (Paris: Minuit, 1986). pp. 126–127.

166) Gilles Deleuze, *Le Pli: Leibniz et le Baroque* (Paris: Minuit, 1988), p. 13

167) 후기 바로크-로코코 양식의 교회(Baroque-Rococo basilica)로 노이만(Balthasar Neumann)의 설계로 1743~72년에 건축되었다. 독일 프랑코니아(Franconia), 바바리아(Bavaria) 소재. 건축물의 안과 밖의 구조가 확연히 다른 형식으로 선명한 대조

▲피어첸하일리겐 교회 평면도
◀피어첸하일리겐 교회|Basilika Vierzehnheiligen,
1743~72, 독일 프랑코니아Franconia, 바바리아
Bavaria 소재.

되어 있다. 자세히 보면 오른쪽의 주제단으로부터 중앙제단, 왼쪽의 회
중석 그리고 회중석의 좌우 익랑이 타원형으로 되어 있는데, 주제단을
제외한 타원형의 공간이 서로 겹쳐 있는 것을 여실히 확인해 낼 수 있다.
각 타원형이 접점과 변곡점을 만들면서 '접힙-펼침-다시 접힘'을 지속
하는 내부의 공간은 벽체를 타고 흐르면서 작동하는 선들로부터 기인한
것이다. 오목과 볼록, 곡면과 직선, 위와 아래가 대비되는 이 공간에서
우리는 "실제로 구분되는 물질의 두 차원은 분리될 수 없다"[168]라는 라이
프니치의 주장을 상기하면서, 대비의 두 차원을 타고 흐르는 이 선들을
주름으로 이해한다. 그것은 "바로크는 (...) 주름들을 만들기를 멈추지 않
는다. 그것은 주름들을 구부리고 다시 구부리며, 무한대까지 그것을 밀
고 간다."[169]는 들뢰즈의 바로크 특성에 대한 진술을 곱씹게 만든다.

들뢰즈가 탐구하는 바로크 특성인 '패러다임le paradigme'에 대한 분석
이, "주름의 형식적 요소l' élément formel du pli"를 추출하는 모색[170]이라는 점
은 시사하는 바가 크다. 이러한 견해는 "물질은 표현의 물질이 된다."[171]

를 이룬다. -Sally C. Hoople, "Baroque splendor: Vierzehnheiligen Church
and Bach's B-Minor Mass", in *The Orchestration of the Arts - A Creative
Symbiosis of Existential Powers.*, ed. Marlies Kroneggar (Dordrecht,
Netherlands: Kluwer Academic Publishers), 2000, p. 89.

168) Gilles Deleuze, (1988), op. cit., p. 8
169) Gilles Deleuze, Ibid., p. 5.
170) Gilles Deleuze, Ibid., p. 53
171) Gilles Deleuze, Ibid., p. 52.

는 진술이나, "철학 속에서의 물질의 바로크 개념은, 과학, 예술에서의 경우처럼, 재질학texturologie까지 나가야만 한다."[172]는 언급과 더불어 그의 주름론이 바로크 특성을 도구로 삼아 물질과 영혼 사이에서 예술을 탐구하는 미학임을 여실히 드러낸다. 아울러 그의 바로크 분석은 건축이나 회화와 같은 물질의 세계에만 머무르지 않는다. 들뢰즈는 바로크의 특성인 '안과 밖l'intérieur et l'extérieur'에 대한 분석에서 "무한히 세분화되는 주름은 물질과 영혼 사이를 통과하고, (...) 구부러진 선은 영혼 속에서 현실화"[173] 된다고 파악하거나, '위와 아래le haut et le bas'에 대한 분석을 '빛의 커뮤니케이션'으로 접근[174]하고 있다. 그렇듯이 그가 탐구하는 미학은 바로크 특성을 도구로 삼아 물질과 영혼 사이를 횡단하면서 '주름의 세계'를 탐구하는 철학에 다름 아님을 우리에게 보여준다.

IV. 이원일의 터모클라인과 주머니 공간 : 수축, 팽창, 접힘, 열림

들뢰즈의 주름의 개념으로부터 이원일의 큐레이팅을 해석한 연구자의 '주머니 모델'인 그림 ⓒ로 돌아가 보자. 들뢰즈의 주름이 안/밖, 위/아래와 같은 구분된 영역의 끝없는 주름 운동, 즉 '접힘-펼침-다시 접힘'의 지속과 '접다-다시 접다', 그리고 '감싸다-펼치다'의 연쇄를 통한 끝없는 횡단임을 피력하고 있듯이, 연구자의 '주머니 모델' 역시 이원일의 큐레이팅에 나타난 이항대립적 요소 사이의 횡단을 풀이한다.

무엇보다, 우리는 이원일의 큐레이팅에 있어서, 초기의 대립적 모델 그림 ⓐ로부터 2007년 ZKM 개관 10주년 기념전으로부터 본격화된 유연한 '터모클라인 메타포' 그림 ⓑ로 옮겨지게 된 계기를 검토할 필요가 있겠다. 그것은 이원일에게서, '서구에서 서구의 언어로, 비서구를 서구

172) Gilles Deleuze, Ibid., p. 155.
173) Gilles Deleuze, Ibid., p. 49.
174) Gilles Deleuze, Ibid., p. 133.

에게 소개' 해야만 했던 아시아 큐레이터가 당면한 글로벌 큐레이팅에 관한 문제의식으로부터 기인한다. 즉 동양인으로서의 차별에 대한 저항, 아시아 큐레이터로서의 딜레마 등이 훗날 탈식민주의 담론에서의 전유와 같은 방식으로서의 화해, 용서가 전제된 저항의 방법론을 실천하게 되면서 창조적 역설과 같은 위트와 상상력 가득한 주제의 조합으로 발전적 전개를 이루게 된 것이다.

물론, 우리가 유형화된 모델을 통해서 그의 큐레이팅을 전형화할 위험이 없는 것은 아니지만, 그것을 정의하려고 한 까닭은 순전히 그의 후기적 큐레이팅에 대한 변화에서 그만의 독자적인 변모의 지점을 읽어 내었기 때문이다. 그것을 연구자는 서구/비서구의 경계에 위치한 번역자의 위치로부터 다맥락적 상황의 극단에 이르게 되는 상상력의 세계인 '제4세계론'으로 이미 기술한 바 있다. 그런데 이 단계에 이르기까지 그의 큐레이팅은 독자적이라고 하기보다 현대적 담론에 대한 종합적 시도였다고 보는 것이 옳을 것이다. 그도 그럴 것이 그의 큐레이팅에는 '테일러주의tailorism에 저항하는 아시안 모더니즘, 세계화에 대항하는 스피박Gayatri Chakravorty Spivak류의 탈식민주의 담론, 냉소주의Cynicism를 대면한 칸트Immanuel Kant 식의 회의론Skepticism은 물론이고, 글로컬리즘, 신화, 아시안 메타포, 종교, 문화인류학, 정치사회학, 기술사, 융합과학과 관련한 다양한 담론들'[175]을 자신의 큐레이팅에 도입하려고 부단히 노력했다.

일련의 현대적 담론과 과거적 유산을 통합하고 큐레이팅에 관한 실험적 성찰을 지속하는 중에 만나게 된 터모클라인 메타포는 이원일에게서, 들뢰즈의 주름론으로 비유하자면, 하나의 변곡점이었다. 터모클라인은 자신의 매개적 정체성을 지키면서도 외부의 상황에 따라 변형 가능한 운동성을 드러내는 존재이다. 그런 점에서, 글로벌 큐레이팅에서 아시아 관련 주제전을 맡아 왔던 이원일에게 있어, 터모클라인은 그의 정체성을

175) Wonil Rhee, (2007), op. cit., p. 25.

드러내는 메타포이기도 했다고 볼 수 있겠다. 이것은 '회색, 안개, 중간지대'와 같은 안전지대를 설정하던 초기의 큐레이팅으로부터, 점차 주름처럼 경계의 영역을 넘어서면서 횡단하는 터모클라인 메타포의 시기로 변모한다. 이러한 메타포를 모델링한 그림 ⓑ에서 우리는 두 타원형이 겹치고 있는 모습을 통해 바로크 건축의 평면도에서 이미 본 타원형들의 겹쳐진 공간(접힌 공간)을 상기해 볼 수 있겠다. 또한 이 두 타원형 사이를 십+자의 형태가 아닌 애x자의 형태로 엇비슷하게 만나고 있는 방식을 주름이 겹쳐지고 펼쳐지는 유형으로 풀이해 볼 수도 있겠다.

　나아가 터모클라인 메타포 이후의 '이원일의 창조적 역설 모델의 지향점'으로 살피고 있는, 우리가 '주머니 모델'이라 부르기로 한 그림 ⓒ는 들뢰즈의 주름 개념과 보다 더 공유한다. 우리의 '주머니 모델'은 유입(혹은 수축)과 유출(혹은 팽창)이 동시에 이루어지고 '안/밖', '위/아래'가 접혀있으면서 동시에 펼쳐지는 주름과 같은 공간으로 이해된다. 위의 그림들에서 확인할 수 있듯이, 그의 터모클라인 메타포나 그것의 실천적 개념으로 제시되었던 폭탄주 메타포는 동일하게 액체로서의 존재를 드러낸다. 2007년 ZKM에서의 전시 이후 큐레이팅을 담당했던 2008년 《제3회 세비야비엔날레-우주Sevilla Biennale-Universe(2008. 10. 2~2009. 1. 11)》에서 우주Universe라는 대주제 아래, '액체적 상상Liquid Imagination'176)이라는 소주제를 내세웠던 것은 그의 큐레이팅사史에서 자연스러운 귀결처럼 보인다.

　우리는 이원일의 후기 큐레이팅을 시각화한 '주머니 모델'에서 들뢰즈의 주름과 비교해서 지니는 형식적 유사함 외에도 이원일의 큐레이팅의 주제 의식과 더불어 그의 실제적 공간 연출로부터 들뢰즈의 주름의 개념과 공유하는 부분이 무엇인지를 탐구하면서, 이원일의 큐레이팅 연구를 이어 가기로 한다.

176) Won-Il Rhee, "From the dream of technology", in *Youniverse*, catalog, 《Bienal de Arte Contemporaneo de Sevilla, Spain》, ed. Fundacion Biacs, (S. A: Otzarreta Communication, 2008), p. 30.

"공간 해석력이죠. 어떻게 점유할 것인가. 공간 안에 대화가 있어요. 벽과 천장, 벽과 파티션의 대화가 있습니다. 영화가 스크린에 의존을 하듯 전시라는 것은 삼차원의 공간에서 어떻게 배열이 될 것인가를 고민합니다. (중략) 오케스트라에는 각 악기가 지정석이 있습니다. 소리의 울림의 조화를 위한 것인데, 나는 그것을 흩트려 놓는 창조적인 배치를 하기도 해요. 각각의 소리가 있듯이 작가마다 서로 고유의 언어들이 있고 그것들이 하모니를 이루고 때로는 생경한 충돌이 일어나는 것을 의도합니다. 그것이 클래식한 방법과 식상한 언어를 넘어선 하나의 공간 언어가 되는 것입니다. 그것들을 연구하고 있습니다."177)

위의 진술에서, 벽과 천장, 벽과 파티션 사이의 대화를 전제하는 그의 큐레이팅에서의 공간 연출이란 '커뮤니케이션에 근간한 공간 해석'에 다름 아니다. 그 커뮤니케이션이란 먼저는 공간과 대면하는 커뮤니케이션이다. 이후 시각적 충돌과 변주를 위한 작가와 출품작이 공간 속에 형성하는 맥락 속에 개입하는 커뮤니케이션에 이른다. 그것은, 그가 자주 이야기하듯이, 연출을 통해 스탭과 배우의 활동을 매개하고 조정하는 영화감독의 역할과 다를 바 없다고 할 것이다.178) 영화 연출처럼 다차원적 커뮤니케이션에 기반한 그의 큐레이팅은 따라서 생경한 충돌을 도모하는 공간 언어로 드러나면서도 최종적으로 그것들이 하모니를 이루게 된다.

ZKM에서의 전시에 나타난 그의 공간 연출을 검토해보자. 이원일은 아시아 현대미술에 관한 새로운 흐름을 대대적으로 선보이는 이 전시의 도

177) "큐레이터가 공간을 대할 때 가장 중요한 것은?"이라는 기자의 질문에 대한 이원일의 답변. 노효신, 「우주 유랑자의 작은 정거장, 독립큐레이터 이원일 씨의 사무실」, 『한국종합예술학교 신문』, (서울: 한국종합예술학교, 2008); 출처 http://news.knua.ac.kr/ news/articleView.html?idxno=576 (2014년 6월 10일 검색).

178) "시스템으로 보면 영화감독의 일과 유사합니다. 주연 배우를 캐스팅하듯이 저희들이 시나리오를 쓰듯이 원고를 쓰고 전시 주제를 만들고 그래서 미술관에 올려놓기까지 작가들을 찾아다니고 작품의 세계를 정당하게 올바르게 평가하는 그런 평론의 일까지 맡고 있는 게 큐레이터의 일입니다." –김동건, 이원일과의 인터뷰,〈김동건의 한국, 한국인〉, 월드 큐레이터 이원일 편, KBS 2TV, 2008. 7. 7.

록 서문에서, "(...) 전시회는 서구의 유클리드 기하학과는 다른 차원과 무게를 지니고 있는 아시아의 깊이, 높이, 길이, 그리고 면적을 측정하는 것과 더불어 서구의 모더니티의 특유한 합리성과는 다른 아시아 모더니티를 탐구하는 것을 목적으로 한다"[179]라고 밝히고 있다. 이러한 주제 탐구를 위해 그는 아시아 지역의 "혼란의 혼합물, 장애, 모호성, 모순 그리고 복합 현실을 드러내는 꿈과 카오스의 이중주"[180]를 펼치고자 혼성과 융합의 전시 공간 즉 "수직과 수평이 교차하는 낯선 공간의 출현"[181]을 실현하고자 시도했다. 이원일이 실행했던 ZKM에서의 전시 공간 연출의 장면들[182]과 더불어 그것을 분석한 연구자의 도표〈표 1〉를 함께 살펴보자.

우리는 다음의 그림에서 이원일이 공간 연출의 방식으로 의도하는 바를 들뢰즈의 주름의 개념으로 살펴볼 수 있다. 물론 그가 들뢰즈의 주름 개념을 실제로 언급하고 있지는 않지만 그가 "벽과 천장, 벽과 파티션" 등의 공간의 부분적 요소들을 서로 만나게 하는 "시각적인 충돌과 변주, 파노라마, 스펙트럼이 많은 상호 물리적으로 의도적인 연출이 빚어지는 공간"[183]의 창출을 시도하는 것에서 이러한 주름 개념의 일단을 추출해 낼 수 있다. 특히 "파노라마"라는 열린 개념은 주름의 접힘과 펼침이 지속화되는 작동 방식과 공유한다. 이런 차원에서 그의 큐레이팅은 공간의

179) Wonil Rhee, "The Creative Time of Thermocline: Conflicts between and Becomings of Different Time-Spaces", in *Thermocline of Art : New Asian Waves*, Catalog, (Karlsruhe: ZKM, 2007), p. 25.

180) Ibid., p. 24.

181) 이원일의 ZKM전 인터뷰 영상; 출처 https://www.youtube.com/watch?v=S_vhL5IVfDk (2014년 4월 30일 검색).

182) 이원일의 ZKM전 인터뷰 영상, 박종호 촬영, 2007. 참여 작가의 출품작은 다음과 같다.:〈예술의 터모클라인: 새로운 아시아의 물결 (Thermocline of Art: New Asian Waves)〉, ZKM, 2007. 6. 15-10. 21, Karlsruhe. / ⓐ ZKM 외부, ⓑ ZKM 내부, ⓒ 쿠오아이첸 (I-chen KUO, 대만), 〈프리지오니를 침범하다(Invade the Prigioni)〉, 2005, ⓓ 매튜 느귀(Matthew NGUI, 싱가포르), 〈수영하는 사람(Swimmer)〉, 2007, ⓔ 뷰야체스랍 아크후노브(Vyacheslav AKHUNOV, 우즈베키스탄),〈가망 없는 일(Blind Alley)〉, 2007, ⓕ 첸롱빈(Longbin CHEN, 대만), 〈부다 허리케인 (Buddha Hurricane)〉, 2005.

183) 노효신, (2008), 앞의 글.

ⓐ ⓑ

ⓒ ⓓ

ⓔ ⓕ

이원일의 큐레이팅의 수축과 팽창의 공간 연출, 2007, ZKM

하나의 요소가 또 하나의 요소와 만남으로써 주름의 접힘과 열림(펼침)을 통해 복수적 운동으로 가시화된다고 할 것이다.

이러한 충돌과 하모니를 도모하는 열림의 공간은 벤야민의 파사쥬 passag 혹은 아케이드arcade 개념으로의 해석 역시 가능하다. 파사쥬가 불어로 통행, 통과, 통로, 복도를 의미하기도 하듯이, 이것은 실내 공간에

수축의 공간	팽창의 공간
주름 접기 plier	주름 펼치기 déplier
감싸기 enveloppement	풀기 développement
함축 im-pli-cation	설명 ex-pli-caiton
구별하기	잇기

수직	걸기	(벽)	↑			
수직	세우기	(바닥/좌대)	←→	←→	↑↓	↑↓
사선	기대기	(바닥/벽)	↓			
수평	눕히기	(바닥)	투사	가로지르기 (벽/천장)	늘어뜨리기 (벽)	매달기 (천장)

접힘pli – 펼침dépli – 다시 접힘repli
접다plier – 펼치다déplier
커뮤니케이션 = 충돌과 하모니

〈표 1〉 이원일의 큐레이팅의 수축과 팽창의 공간 연출 분석

위치하면서도 거리 공간과 연결되어 있는 '사방으로 열린 공간'이다. 그것은 안과 밖이 뒤섞이는 혼성의 공간이자, 경계로 구획된 위계와 질서의 공간을 무너뜨리는 탈구획의 경계 영역이자, 위계와 탈위계를 오고가는 '중간 영역'이다. 또한 그것은 소비와 교환을 통해 공적 영역과 사적 영역을 매개해 주는 공간이기도 하다. 벤야민이 파사쥬로부터 찾아낸, 문지방으로 번역되는, 쉬벨러Schwelle는 'A도 아니고 B도 아니지만, A이기도 B이기도 한' 확정할 수 없는 알레고리이자, 운동하는 경계 영역이라고 할 수 있다. 이원일의 큐레이팅이 모색한 수직, 수평의 교차점으로서의 '혼성적 공간' 역시 A와 B 사이를 슬래시(/)로 연결하는 경계 영역이다. 그것은 상이한 A와 B를 만나게 하는 '사이의 미학'을 탐구하는 '접지ground connection'로서의 공간 연출인 것이다.

수축과 팽창의 공간 연출 그림은 이원일의 전시 공간 연출에서의 대표적인 속성을 보여준다. 즉 수직/수평/상하/좌우/교차/조화/해체와 같은 충돌과 통섭의 공간 연출이 그것이다. 구체적으로 그의 공간 연출을 설명하는 각주에서도 살펴볼 수 있듯이, 'ZKM 내부' 그림 ⓑ의 모습은 정

방형의 것이지만, 바로크의 건축처럼 열주를 가지고 있는 공간이기도 하다. 이 내부의 전경과 더불어 〈표 1〉에서 확인할 수 있듯이, 그의 공간 연출은 수직, 수평의 '주름 접는 공간'과 투사, 가로지르기, 늘어뜨리기와 같은 다방향성의 '주름 펼치기의 공간'을 함께 보여준다. 쿠오아이첸(I-chen KUO, 대만)의 작품 〈프리지오니를 침범하다Invade the Prigioni〉 그림 ⓒ는 굉음을 가르며 천장의 공간을 수평으로 가로지르고, 첸롱빈(Longbin CHEN, 대만)의 작품 〈부다 허리케인Buddha Hurricane〉 그림 ⓕ는 바닥으로부터 자라나 전방위로 퍼져 나가며 공간을 점유한다. 뷰야체스랍 아크후노브(Vyacheslav AKHUNOV, 우즈베키스탄)의 작품 〈가망 없는 일Blind Alley〉 그림 ⓔ는 벽면에 걸리듯이 영상이 투사되고, 매튜 느귀(Matthew NGUI, 싱가포르)의 작품 〈수영하는 사람Swimmer〉 그림 ⓓ는 벽면 위에서 가로지르기의 형식으로 공간을 점유한다. 공간 연출을 기획한 이원일의 입장에서 각 출품작들은 함축im-pli-cation과 설명ex-pli-cation을 각기 아우르면서, 용어 사이에 위치한 주름pli처럼, 주름 접기와 주름 펼치기는 개념상 대별되는 것이지만, 실제 그의 큐레이팅의 공간 연출에서는 이러한 함축(주름 접기)과 설명(주름 펼치기)이 뒤섞여 나타난다.

V. 이원일 큐레이팅의 공간 연출 : 잠세태의 운동성과 현실화의 사건

우리는 여기서, 바로 앞에서 살펴보았던 벤야민의 파사쥬 공간에 비해 들뢰즈의 주름이 다른 지점을 언급할 필요가 있겠다. 들뢰즈의 주름은 A와 B라는 일자와 또 다른 일자의 만남이 가능한 파사쥬와 달리, "일자-다자 관계의 변형variations du rapport Un-multiple"에 근거한다.[184] 들뢰즈에게서 일자는 다자를 주름으로 감싸안고, 주름으로 펼쳐 낸다.

184) Gilles Deleuze, *Le Pli: Leibniz et le Baroque* (Paris: Minuit, 1988), p. 33.

그런데 여기서 일자는 어두움으로서의 일자이다. 라이프니치에게서 "세상은 개별 모나드의 어두운 배경sombre fond 속에서 설명"된다.[185] 들뢰즈에게서 이 어두운 배경은 잠세태 또는 잠재적 공간으로 설명된다. 들뢰즈에게 주름 내부의 공간은 차이가 계속 생성되지만 현실화되지 않고 있는 잠재성의 존재이다. 그것은 사건의 계열화와 그것의 재배열을 통해서 비로소 잠재적 공간으로부터 현실화되어 나타난다. 그것은 변곡점이 형성되는 혹은 특이성이 발현되는 일련의 사건이 일어나는 순간이다. 즉 미리 존재하는 계열들이 특정한 사건의 발생이라는 '우발점point aléatoire'[186]으로 인해 수시로 재구성되고 재배열되면서 무수히 차이를 생성하면서 비로소 현실화되는 것이다. 계열들이 현실화되기 전까지의 주름 안의 양태는 그래서 잠재적이다. 그것은 라이프니츠의 어두운 공간과 같은 상태의 존재이다.

아시아성이라는 화두를 틀어쥐고 있는 이원일에게 있어 큐레이팅이란 언제나 어둠 속에 존재하는 일자가 다자와 맺는 관계의 지평이었다. 그것은 아시아로부터 아시아 아닌 다자들과 공유하는 만남이다. 그의 큐레이팅이 가시화되는 것은 전시라는 사건을 거치면서부터이다. 그에게 잠세태로서의 무수한 큐레이팅은 들뢰즈 식으로 특이성의 사건을 만나면서 비로소 현실화되어 나타난다.

여기서 우리는 잠세태의 존재라는 것이 현실화되어 나타나지 않았을 뿐 주름 안에 운동성으로 존재하는 실재임을 주지할 일이다. 생각해 보자. 둥글게 접힌 주름일지라도 그것의 최상위층이나 최하위층에는 변곡점이 존재한다. 그것은 눈에 쉬이 띄는 것이 아니지만, 분명코 실재하는 것이다. 예를 들어, 그것은 마치 물이 끓기 시작하면서 100°C라는 변환점(또는 임계점)에 이르러 비로소 물→수증기로 변환의 과정을 거치는 것과 같은 맥락이다. 반대로 빙점, 0°C는 물→얼음의 변환을 촉발하는 변곡점으로 볼 수 있

185) Jean-Clet Martin, *Variations: la philosophie de Gilles Deleuze* (Paris: Payot, 1993), p. 25.
186) Gilles Deleuze, *Logique du sens* (Paris: Minuit, 1969), p. 72.

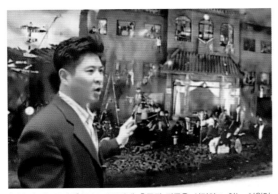

《미술의 터모클라인》(ZKM, 2007)에 출품된 작품을 설명하고 있는 이원일, 작품은 왕칭송(Qingsong WANG, 중국), 〈이주자의 꿈(Dream of Migrants)〉, 2005.

겠다. 이것은 계열들의 연속체 속에 숨어서 존재하는 특이성이 우발점(혹은 우리의 논의대로 변곡점)에 이르러 계열체로부터 비로소 솟아오르면서 변환을 현실화하는 것이라 하겠다. 물의 운동체 속에 최소한 2개의 변곡점이 있음을 우리가 검토했듯이, 들뢰즈의 주름에는 하나의 변곡점이 아니라 무수한 변곡점이 자리한다. 이 변곡점의 본질은 '내재적인 특이성'일 뿐, 결코 좌표로 존재하는 것이 아니라는 것이다. 즉 변곡점은 물리적인 위, 아래, 왼편, 오른편이 아니며, 감소도 증가도 아닌 존재인 것이다. 이 점은 세계 그 자체, 세계의 시작이자, 사건을 기다리는 사건으로, 주름 또는 변동을 무한으로 실어 나르는 존재이다. 이 변곡들은 주름pli, 주름들plis을 구체화한다.

그런데 여기서 주름들plis 또는 겹주름repli이란 무엇인가? 그것은 '주름 위의 주름'이자 '주름 안의 주름'이다. 들뢰즈에 따르면, "주름 위의 주름은 미시적이고 거시적인 두 흐름들 또는 인식의 두 흐름들"을 형성한다.[187] 그 흐름 중 하나는 함축im-pli- cation이라는 '주름 접기plier'이며 또 다른 흐름은 설명ex-pli-cation이라는 '주름 펼치기déplier'라 할 것이다. 전자에는 강도적 계열적 상태, 즉 미분화와 잠재화의 상태에 있으며, 후자는 "질적 연장의 상태"에 있다.[188] 즉 분화와 현실화의 상태에 존재한다.

이러한 차원에서 들뢰즈의 주름으로 이원일의 큐레이팅을 고찰하고자 할 때, 그의 큐레이팅에 있어서 잠세태와 현실화의 사이에 존재하는 이러한 변곡점은 과연 어떤 방식으로 구현되고 있는가를 살펴볼 필요가 있

187) Gilles Deleuze, *Le pli: Leibniz et le baroque* (Paris: Minuit, 1988), p. 124.
188) Gilles Deleuze, ibid., p. 359.

겠다. 그것은 '사이'의
차원에 존재한다. 그것은
일차적으로 전시 연출을
위한 공간에서의 천장과
바닥, 그리고 내부와 외
부를 잇는 다양한 사이
공간들에서 발현된다. 예
를 들어 계단, 경사로, 엘

작품 설치를 감독하고 있는 이원일, 2008.

리베이터, 기울어진 바닥판, 나선형 오르막, 층과 층의 연결 구조를 잇는
공간 속에서 이러한 변곡점은 형성된다. 이것들은 우리로 하여금 그의
연출된 전시 공간을 주름으로 인식하게 만든다. 이차적으로는 수직과 수
평, 직선과 곡선, 밝고 어두움 사이의 대립을 매개하는 교차적 접변, 즉
나선형의 교차, 밝음과 어두움 사이의 중간 지대 등에서 변곡점이 생성
된다.

　그러나 그것은 본질적으로 대립적 공간을 정확히 이분하는 물리적 차
원의 중간 지대가 아니라, 들뢰즈의 언급대로 "시공간의 좌표 밖에서 형
성하는 강도적 (...) 좌표"와 같은 비물리적 차원의 것이다.189) 주름을 형성
하는 변곡점은 하나의 평면으로 통합되거나 종합되는 것이기보다 이질적
인 것들 사이에 끊임없이 간섭interférence을 실행시켜,190) 이질적 생산을 가
속화하는 이접적 관계의 생산점으로 작동한다.

　이원일의 큐레이팅에 있어서, 이러한 차원은 2007년 제시한 '터모클라
인' 메타포 이후로부터 본격화된다. 그것을 우리는 '주머니 모델'로 제시
했는데 이것은 이전까지의 이원일이 야기한 모든 중간 지대를 포섭하고
정리하는 메타포가 될 것이다. 예를 들어, 그가 세계화globalization에 맞서 저

189) Gilles Deleuze et Felix Guattari, *Qu'est-ce que la philosophie?* (Paris:
　　Minuit, 1991), p. 28.
190) Gilles Deleuze et Felix Guattari, 앞의 책, pp. 204-205.

항적 탈식민주의적 큐레이팅에 골몰하면서 구상한, 통합Integration, 혼성의 지형도Mixed topo map, 접지Ground Connection, 탈지정학Post Geopolitics과 같은 키워드는 명쾌하게 정리가 된 개념이 아니었다. 2007년 그가 제시했던 터모클라인 메타포에 이르러 그의 큐레이팅은 비로소 이원대립적 사유 체계로부터 양자 사이의 변주의 차원을 도모하기에 이른다. 예를 들어, 2008년의 디지타로그Digitaloque, 액체적 상상Liquid Imagination,[191] 2009년의 변환 차원Trans-dimension,[192] 2010년 4월의 디지페스타Digifesta, 시속See Second, 디지타시아Digitasia, 카오스의 변주곡Variation of Chaos,[193] 그리고 2010년 11월의 가산 혼합Additive mixture, 메타히스토리Metahistory[194]와 같은 소주제들이 그것이다. 그것은 대개 이항대립적 낱말들을 합성어로 제시해서 변이적 의미를 드러내는 탓에 메타포의 차원으로 제시되는 것이었다.

2007년까지 스피박Guy Spivak의 영향 아래 "포스트콜로니얼리즘 영향권 아래에서의 모순과 모호성의 개념을 아시아인의 시각으로 벗겨 내는 일"을 화두로 삼거나,[195] "서구의 오리엔탈리즘 시각과는 분명히 차별화되는, 우리만의 독자적 이론을 정립하는 작업"에 매진했던 이원일의 큐레이팅 의식은 ZKM 전시에 이르면서 일정 부분 다른 차원으로 변모한다. 연구자는 이원일의 변모 이후의 큐레이팅을 다음처럼 정의한 바 있다.

"서구 혹은 식민 종주국의 폭압을 용서하고 서구/비서구 혹은 식민지/피식민지 사이의 간극과 불일치를 화해하고 통합하기"로부터 "서구/비서구를

191) 《제3회 세비야비엔날레_Universe》, 큐레이터(Curator), 스페인 세비야, 2008. 10. 2-2009. 1. 11,
192) 《제4회 프라하비엔날레2009_Expanded Painting 3 / 섹션 Trans-Dimensional Interesting Dynamics in New Korean Painting》, 큐레이터(Curator), 체코, 프라하, 2009. 5. 14-6. 26.
193) 《Digifesta_2010미디어아트페스티벌》, 2010. 4. 10-6. 10,
194) 《레인보우 아시아_세계미술의 진주 동아시아전》, 협력큐레이터(Co-Curator), 2010. 11. 4-12. 5.
195) 이원일, 「중국 현대미술전을 기획하며」, 『중국 현대미술 특별전』, 도록, 갤러리미, 2005, p. 9.

잇는 내면 성찰적, 개방적, 창조적 결합의 모델을 제시하기."[196]

우리가 앞서 들뢰즈의 주름을 형성하는 변곡점이 물리적 차원의 중간 지대가 아니라는 사실을 검토했듯이, 이원일에게 있어 이러한 변곡점이 라 할 수 있는 지대는 2007년 이래 서구/비서구로 대표되는 대립적 차원 이 구부러지듯이 혹은 유동적으로 만나게 된다. 그것은 앞서 살펴본 '터 모클라인', '액체적 상상Liquid Imagination' 외에도, "아시아의 모더니티 속 의 혼돈과 혼란, 모호함, 불확실성, 불안정성을 관류하는 하나의 중심 테 제로서 모호함Ambiguity"[197]과 같은 개념들로 나타난다.

이원일에게 '터모클라인, 액체적 상상, 모호함'은 들뢰즈의 주름을 생성하는 유연하고 유동적인 변곡점들이 무수히 자리한 공간이다. 이러 한 공간들은 사건을 만나 현실화되면서 복수의 변곡점, 복수의 주름이 생성되는 공간이다. 즉 잠재성이 거주하는 공간이다.

이러한 잠세태virtualtié의 공간은 들뢰즈에게서 알œuf로 표상된다. 들뢰 즈에게서 '알'은 유기체의 기관들로 아직 분화되지 않은 상태이다. 이것 은 생산의 원리로서 강도가 0인 상태이다.[198] 즉 비어 있음의 상태이다. "비생산적이고 비소비적이지만, 욕망 생성의 모든 과정을 등록하기 위한 표면을 제공"하는[199] 미분화 단계의 장이다. 이것은 마치 수정란과 같은 아직은 "유기적이지 않은 생명 전체"로서[200] 아직까지 현실화되지 않은 잠재적 실재이다. 그런 면에서 이것은 앙토냉 아르토Antonin Artaud에게서

196) 김성호, 「이원일의 큐레이팅에 있어서의 제4세계론 −탈식민주의를 중심으로」, 『미학 예술학연구』, 한국미학예술학회, 40집, (2014) p. 270.

197) 이원일, 「광속구(光速球) 시속(視速) 2010, 디지털에 관한 6가지 풍경」, 『Digifesta_ 2010 Media Art Festival』, 도록, 광주시립미술관, 2010, p. 26.

198) Gilles Deleuze et Félix Guattari, *Mille plateaux: capitalisme et schizophréie 2* (Paris: Minuit, 1980), pp. 189−190.

199) Gilles Deleuze et Félix Guattari, *L'anti-OEdipe: capitalisme et schizophréie* (Paris: Minuit, 1972), p. 17.

200) Gilles Deleuze, *Francis Bacon: Logique de la sensation* (Paris: Éditions de la différence, 1981), p. 33.

빌려 온 '기관 없는 신체le corps sans organes'라는 개념과 공유된다. 전통적 신체가 유기체적 평면, 즉 현실적 차원에서 정의된다고 할 때, 이것은 비유기체적 신체로서 잠재적 차원(또는 주름 접기의 상태, 일관성, 내재성의 평면의 차원)에서 정의된다. 즉 생성을 향한 잠재력이 무한한 상태의 존재이다. 이러한 알은 배아학적인 함입invagination을 통해 변곡점과 주름을 만들면서, 분화되어 기관이 생기고 현실화되면서 비로소 유기체가 된다.

그런데 주지할 것은, 들뢰즈에게서 알은 현실화되기 이전부터, "기관의 조직화와 유기체로의 확장은 물론 계층의 형성 전에 이미 가득한" 존재이다.[201] 여기에는 운동성이자 운동하고 있는 경향들로 가득하다.[202] 달리 말해 알은 "이미 운동 중인" 존재인 것이다.[203] 들뢰즈에게서 운동mouvement이란 "전체 속에서의 질적 변화changement qualitatif dans un tout"이듯이,[204] 알은 이질성이 지속하는 '차이의 반복'을 통해 내포량을 분배하고 쪼개며 분화되고 개체화되는 끊임없는 운동을 생성한다. 물론 여기서 "반복은 본질적으로 재현적 표상과 다르다."[205] 그것은 언제나 이질성의 반복인 것이다.

우리의 연구에서 관건은 들뢰즈의 '알', '기관 없는 신체'에 내재한 주름과 그것이 만들어 내는 공간이 이원일의 큐레이팅의 공간 연출에 어떠한 방식으로 재해석될 수 있는가에 관한 것이다. '터모클라인', '액체적 상상', '모호함'은 앞서 살펴보았듯이 안과 밖 사이를 매개하는 주제 의식이자 매개적 공간이다. 들뢰즈의 리좀이나 주름이 언제나 사이 존재inter-être 또는 인터메쪼intermezzo인 것처럼[206] 이원일의 그것들은 '사이 존

201) Gilles Deleuze et Félix Guattari, *Mille plateaux: capitalisme et schizophréie 2* (Paris: Minuit, 1980), p. 190.
202) Gilles Deleuze, *Le Bergsonisme* (Paris: PUF, 1966; 2e édition, 1998), p. 97.
203) Gilles Deleuze et Félix Guattari, *Mille plateaux: capitalisme et schizophréie 2* (Paris: Minuit, 1980), p. 186.
204) Gilles Deleuze, *Cinéma I, L'image-mouvement* (Paris: Minuit, 1983), p. 18.
205) Gilles Deleuze, *Différence et répétition* (Paris: PUF, 1968), p. 29.
206) Gilles Deleuze et Félix Guattari, (1980), op. cit., pp. 13-14

재' 이다. 그것은 들뢰즈의 운동체적 존재와 같은 것이기도 하다. 더불어 그것들은 들뢰즈의 주름처럼 내부로부터 발원하는 변환 운동을 창출한다.

이원일이 생전에 들뢰즈의 주름 개념을 특별히 언급한 적은 없지만, 그의 큐레이팅에서 탐구했던 공간 연출은 이처럼 대립적 개념에 대한 중간 지대를 설정하고 그 사이의 화해와 커뮤니케이션을 도모하는 것으로 지속되어 왔다. 특히 이원일의 '수축과 팽창의 공간'은 들뢰즈의 주름이 특이성의 사건과 만나 가시화시키고 있는 '주름 잡기, 주름 펼치기'와 같은 운동성과 밀접하게 공유한다.

다만 다르다면, 들뢰즈에게서 대립되는 항들의 쌍은 두 항 사이의 강도적 변이들을 생산하기 위해서만 취해지는 것일 따름이지만, 이원일의 큐레이팅에서 그것은 양자 간의 커뮤니케이션과 화해를 위한 대상이라는 것이다. 즉 들뢰즈에게서 주름 내부의 이질적 운동성은 그것 자체로서 존재의 법칙이되, 이원일의 큐레이팅에서 그것은 동질성으로 회복해야만 할 극복의 대상이라는 것이다. 들뢰즈에게서 그것은 우월한 어떠한 존재 1을 없앰으로써 평등이 가능해지는 n-1차원의 것(비중심화된 다양체)이지만, 이원일에게서 그것은 자신의 큐레이팅의 소주제, '가산 혼합'처럼 조화와 균형을 도모하는 의미에서 우월한 어떤 존재를 덧붙이는 n+1차원의 것(중심화된 다양체)이라 할 것이다.

VI. 결론

지금까지 우리는 이원일이 2010년 공식적으로 세상에 남긴 마지막 한 텍스트로부터 '수축'과 '팽창'이라는 그의 큐레이팅에서의 공간 연출 용어를 추출하고 들뢰즈의 철학적 개념인 '주름'과 상호 비교하면서 그 함의에 대한 고찰과 더불어 그의 실제 큐레이팅에서의 실천적 맥락을 탐구해 왔다.

그에게서 수축과 팽창은 그의 큐레이팅이 그간 우리에게 선보여 왔던 다양한 개념들과 연동된다. 그것은 연구자가 그의 전체 큐레이팅의 핵심 개념으로 파악한 바 있는 '창조적 역설'이라는 거시적 주제 외에도 '탈식민주의', '아시아성', '테크놀로지'와 같은 개념들과도 기꺼이 공유한다. 이러한 개념들은 동일하게 서구/비서구, 문화식민자/문화피식민자와 같은 대립을 해체하고 그것의 경계 위, 혹은 경계 언저리에서 새로운 운동성의 양태를 재구성한다.

이원일의 초기 큐레이팅에서 선보였던 저항과 대립의 논리는 2007년 ZKM의 전시에서 선보였던 터모클라인 메타포와 폭탄주 메타포를 통해서 점차 '혼성화, 개방, 교차, 접변, 화해, 소통'과 같은 지점으로 이동해 왔다. 우리는 이 변환 지점 이후의 그의 큐레이팅을 '주머니 모델'로 분석했는데, 그것은 수축과 팽창을 유연하게 지속하는 공간이자 들뢰즈의 주름과 같은 운동을 하는 공간으로 분석되었다.

주름 개념은 들뢰즈가 라이프니츠의 분절 가능한 집합체인 모나드에 대한 재해석으로 도입한 것이다. 들뢰즈는 바로크 특성을 '안과 밖, 위와 아래' 사이에서 작동하는 접힘/펼침/다시 접힘'과 같은 주름들의 연쇄적 운동으로 풀이한다. 우리는 바로크 시대의 대표적 교회인 피어첸하일리 겐 교회를 통해서 이러한 주름의 작동 방식을 연구했다. 중심성의 해체, 불확정적인 다양한 공간을 드러내는 주름의 세계에는 무수한 변곡들이 연쇄한다. 들뢰즈에게 주름 내부의 공간은 차이가 계속 생성되지만 현실화되지 않고 있는 잠재성의 존재이다. 그것은 사건의 계열화와 그것의 재배열을 통해서 비로소 잠재적 공간으로부터 현실화되어 나타난다. 주름은 '신체 없는 기관' 또는 '알'과 같은 것이다. 즉 함축im-pli-cation이라는 '주름 접기plier'와 설명ex-pli-cation이라는 주름 펼치기déplier를 지속하는 운동체인 것이다.

이원일의 터모클라인이나 그의 큐레이팅에 대한 우리의 해석인 '주머니 모델'은 수축, 팽창을 반복하면서 주름이 자신을 변형시키는 생성의

운동을 펼친다. 터모클라인 메타포의 등장 이후 혼성과 융합의 공간을 실험하던 이원일 큐레이팅의 공간 연출은 최근 복수성으로 중심성을 해체하되 조화와 소통에 근간한 해석을 지향함으로써, 들뢰즈의 주름과는 같으면서 다른 지점을 노정한다. 들뢰즈에게서 주름 내부의 이질적 운동성은 그것 자체로서 존재의 법칙이되, 이원일의 큐레이팅에서 그것은 소통과 하모니를 위해 동질성으로 회복해야만 할 극복의 대상이기 때문이다. 그것은 마치 그의 후기 큐레이팅이 극복하고 비판적으로 매개해야할 다맥락성을 n+1차원의 것으로 적극적으로 수용하다 보니, 그 극단에 이르러 우주의 공간과 같은 무한 상상의 시공간인 '제4세계'를 지향하게된 것과 같은 맥락으로 읽히는 대목이다. 그의 '수축'과 '팽창'이라는 공간 연출과 관련한 큐레이팅에 있어서 들뢰즈의 '주름'의 세계를 향해 거쳐 간 과정은 유사하되 도착지는 완전히 다른 시공간이라 할 것이다. 이러한 차원에서 그의 후기 큐레이팅은 상상력으로 충만하지만, 지극히 비현실적인 '낭만적 유토피아'를 설정하고 있었다는 평가가 가능하겠다.

관련하여 우리는 여기서 본 연구를 촉발시켰던 '수축'과 '팽창'이란 개념을 담고 있는 이원일의 생전의 마지막 텍스트 중에서 또 다른 구절을 인용하면서 결론의 말미로 삼고자 한다.

"그것은(수축과 팽창의 시공간을 생산해내는 것은) 결국 세계와 사물을 바라보는 시지각적 고정 관념의 틀에 대한 부단한 해체와 재조립을 통한 '확장' 의지의 산물일 것이며, 맥락과 탈맥락 사이를 서성이며, 그 어느 쪽에도 속해 있지 않은 비非텍스트와 비非맥락의 창조적 공간을 응시하는 공간이기도 할 것이다."207)

207) 이원일, 「틀(Frame)-그랜드 디자인과 미니멀 디자인 사이에서 거닐다」, 『유희열 개인전』, 도록, 한국미술관, 2010.

〈참고문헌〉

Ashcroft, Bill, Griffiths, Gareth and Tiffin, Helen, eds., *The Empire Writes Back: Theory and Practice in Post-colonial Literature*, New York, London: Routledge, 1989.

Bubb, Martine, *La Camera obscura: Philosophie d'un appareil*, Paris: L'Harmattan, 2010.

Buydens, Mireille, *Sahara: l'esthétique de Gilles Deleuze*, Paris: Vrin, 2005.

Coutard, Jean-Pierre, *Le vivant chez Leibniz*, Paris: L'Harmatton, lettre du 20 september, 1712.

Deleuze, Gilles, *Le Bergsonism*, Paris: PUF, 1966; 2e édition, 1998.

_____, *Le Pli: Leibniz et le Baroque*, Paris: Minuit, 1988.

_____, *Foucault*, Paris: Minuit, 1986.

_____, *Cinéma I L'image-mouvement*, Paris: Minuit, 1983.

_____, *Francis Bacon: Logique de la sensation*, Paris: Différence, 1981.

_____, *Logique du sens*, Paris: Minuit, 1969.

_____, *Différence et répétition*, Paris: PUF, 1968.

Deleuze, Gilles, et Guattari, Félix, *Qu'est-ce que la philosophie?* Paris: Minuit, 1991.

_____, *Mille plateaux: capitalisme et schizophréie 2*, Paris: Minuit, 1980.

_____, *L'anti-OEdipe: capitalisme et schizophréie 1*, Paris: Minuit, 1972.

Garnier, Adolphe, *Traité des facultés de l'âme, comprenant l'histoire des principales théories psychologiques*, Tome deuxième. Paris: Librairie de L'Hachette et cie, 1852.

Hoople, Sally C., "Baroque splendor: Vierzehnheiligen Church and Bach's B-Minor Mass", in *The Orchestration of the Arts- A Creative Symbiosis of Existential Powers*, (ed.), Marlies Kroneggar Dordrecht, Netherlands: Kluwer Academic Publishers, 2000.

Lamarra, A., "Les traductions du XVIIIe siecle de la Monadologie de Leibniz", in *L'actualité de Leibniz: les deux labyrinthes*, (ed.), Dominique Berlioz and Frédéric Nef, pp. 471-483. Stuttgart: Steiner, 1999.

Leibnitz, Gottfried Wilhelm von, *Principes de la nature et de la grâce, La Monadologie et autres textes*, Paris: GF- Flammarion, 1996.

Martin, Jean-Clet, *Variations: la philosophie de Gilles Deleuze*, Paris: Payot, 1993.

Rhee, Wonil, "From the dream of technology", in *Youniverse*, catalog, 《Bienal de Arte Contemporaneo de Sevilla, Spain》, (ed.), Fundación Biacs, S. A: Otzarreta Communication, 2008.

_____, "The Creative Time of Thermocline: Conflicts between and Becoming of Different Time-Space", in *Thermocline of Art: New Asian Waves*, catalog, 《Thermocline of Art: New Asian Waves》, (ed.), Wonil Rhee, Peter Weibel and Gregor Jansen, Ostfildern: Hatje Cantz, 2007.

Roviello, Anne-Marie. "La communauté des singuliers entre haromie préétablie et libre institution", in *Perspective Leibniz, Whitehead, Deleuze*, ed. Benoît Timmermans, Paris: Vrin, 2006.

Wölfflin, Heinrich, *Principes fondamentaux de l'Histoire de l'Art. Le problème de l'évolution du style dans l'art moderne*, trans. Claire et Marcel Raymond, Paris: Plon, 1952.

김동건, 이원일과의 인터뷰,〈김동건의 한국, 한국인〉, 월드 큐레이터 이원일 편, KBS 2TV, 2008, 7. 7.

김성호, 「이원일의 큐레이팅에 있어서의 제4세계론-탈식민주의를 중심으로」, 『미학예술학연구』, 40집 (2014), pp. 249-292.

_____, 「이원일 큐레이팅 연구- 창조적 역설(Creative Paradox)을 중심으로」, 『인물미술사학』, 8호 (2012), pp. 101-139.

노효신, 「우주 유랑자의 작은 정거장, 독립큐레이터 이원일 씨의 사무실」, 『한국종합예술학교 신문』, 한국종합예술학교, 인터넷판. 2008. 4. 12.

이원일, 「광속구(光速球), 시속(視速) 2010, 디지털에 관한 6가지 풍경」, 『Digifesta_2010 Media Art Festival』, 도록, 광주시립미술관, 2010.

_____, 「중국 현대미술전을 기획하며」, 『중국 현대미술 특별전』, 도록, 예술의전당, 갤러리미, 2005.

ZKM 인터뷰

https://www.youtube.com/watch?v=S_vhL5lVfDk (2014. 4. 30. 검색).

ZKM 개막식 행사

https://www.youtube.com/watch?v=iYQ-rI-BZVs (2014. 4. 30. 검색).

터모클라인 용어 해설

Atmospheric Sciences_University of Illinois at UrBana-Champaign, http://ww2010.atmos.uiuc.edu/(Gh)/wwhlpr/thermocline.rxml (2014. 4. 30. 검색).

이원일, 2009.

오마주 이원일*

I. 서론

이 글은 필자가 기획한 한 전시[208]의 서문으로 먼저 작성되었고 이후 이 책을 위해 수정되었다. 필자가 기획한 이 전시는, 큐레이터 이원일이 자신의 큐레이팅의 핵심 개념으로 밝힌 바 있는, '창조적 역설'에 관한 것이다.

> "나는 끊임없이 핸디캡과 불균형이 어디 있는가를 찾습니다. 세계사가 백인들을 중심으로 쓰인 것에 부당함을 지적하는 것이지요. 나는 아시아인이고 한국인입니다. 그런 여러 가지 복합적인 콤플렉스를 역전시키기 위해 우리는 결국, 균형 의식을 가져야 해요. 내 전시기획의 핵심은 '창조적 역

* 출전/ 김성호,「이원일의 창조적 역설」, (1편) http://www.daljin.com/?WS=33&BC=cv&CNO=358&DNO=11538, (2편) http://www.daljin.com/?WS=33&BC=cv&CNO=358&DNO=11539
208) 《이원일의 창조적 역설전》, (쿤스트독, 2014. 2. 21.~3. 6), 참여 작가: 이탈, 이경호, 이이남.

설Creative Paradox' 입니다."209)

이 용어는 2007년 그가 ZKM에서 기획한 한 전시에서 소주제를 풀어
나가는 여러 개념어 중 하나로 처음 등장한다.210) 이후 이 용어는 2008년
의 또 다른 인터뷰에서도 재차 발견된다. "아시아적 해체와 재구성, 혼성
화의 일치와 불일치, 복합 문화적 카테고리 간의 교차와 접변 현상 설명을
통해 창조적 역설을 선보이겠다"211)며 한 기자회견장에서 브리핑했던 그
의 발언이 그것이다. 그가 당시에 준비에 여념이 없었던 전시는 2008년
11월 개막일이 예정되었던 미국 모마MoMA PS1의 《스펙터클Spectacle》전이었
다. 그는 여기서 '창조적 역설'을 주제어로 내세웠다. 전시 준비와 국내외
홍보로 동분서주했던 그의 노력에도 불구하고, 후원처 섭외 및 기금 조성
의 문제가 해결되지 않아, 아쉽게도 이 전시는 무기한 연기되고 말았다.
따라서 '창조적 역설'이란 주제어는 실제 큐레이팅에서 한 번도 사용되지
않음으로써, 그의 큐레이팅사史에서 미완의 것으로 남게 되었다.212)

그는 2011년 심장마비로 인해 우리에게 갑작스러운 이별을 고해야만
했다. 그를 기억하는 이들이 발족시킨 '이원일추모위원회'가 주축이 되
어 3차례 지속한 《원일 메모리즈_형제들Wonil Memories-The Brothers》이라는
제명의 추모전213)은 '남겨진 자들'의 슬픔을 위로해 주고 '남겨진 우리'

209) 노효신, 「우주 유랑자의 작은 정거장, 독립큐레이터 이원일 씨의 사무실」, 섹션 창작
과 비평, 『한국종합예술학교 신문』 인터넷판. 2008. 4. 12.

210) Wonil Rhee, "The Creative Time of Thermocline: Conflicts between and
Becomings of Different Time-Spaces", in; *Thermocline of Art : New Asian
Waves, Catalogue*, (Karlsruhe: ZKM, 2007), p. 20.

211) 노정용, 「이원일 큐레이터, 미국 모마미술관 기획 맡아」, 『파이낸셜뉴스』 2008. 2.
26.

212) 필자는 그의 '창조적 역설'이란 주제가 실제의 전시로 구현된 적은 없지만, 그의 큐
레이팅 전반에 드러난 개념이자 주제 의식으로 파악하고 논의를 전개시킨 바 있다. -
김성호, 「이원일 큐레이팅 연구 - 창조적 역설(Creative Paradox)을 중심으로」, 『인
물미술사학』, 인물미술사학회, 8호, 2013. 9, pp. 101-139.

213) ① (한국미술관, 2012. 2. 29-3. 29), 기획: 윤진섭, 참여 작가: 강애란, 강운, 노상균,
오용석, 이경호, 이기봉, 이이남, 이정록, 임영선, 정연훈, 진시영, 하봉호. 유족을 위

전시 전경, 《원일 메모리즈, 형제들(Wonil Memories – The Brothers)》, 갤러리 세줄, 2012.

한 작품 기증전으로 마련되었고 다음의 전시들로 이어졌다. ② (백해영갤러리, 2012. 4. 12-2012. 4. 25). 참여 작가: 강애란, 강 운, 노상균, 오용석, 이경호, 이기봉, 이이남, 임영선, 하봉호, ③ (갤러리 세줄, 2012. 6. 8-2012. 7. 31), 참여 작가: 강애란, 강 운, 노상균, 오용석, 이경호, 이기봉, 이길우, 이이남, 임영선, 정영훈, 하봉호.

의 아픔을 위무해 주기에 족했다.

작고 3주기를 맞이한 2014년 전시는 '기증작을 중심으로 한 추모전' 성격 대신에 그의 큐레이팅을 구체적으로 재해석하고 탐구하는 '주제 기획전'으로 방향을 틀었다. 이러한 일련의 시도는 그를 기리는 우리에게 과업과 같은 것이다. 특히 이 전시는 큐레이터 이원일이 실현하지 못한 채 남기고 간 주제어 '창조적 역설'을 주목하고 재해석하는데 초점을 맞춘다. 따라서 이 전시는 그의 전시 미학을 기억하는 후배 큐레이터와 동료 작가들이 한데 모여 그의 큐레이팅을 곱씹고 재성찰하면서 그에게 헌사獻辭하는 '오마주hommage'라 할 것이다.

전시 규모는 크지 않다. 당시 미실현되었던 이원일의 전시가 세계적 작가들의 미국에서의 대규모 전시였다고 한다면, 우리의 전시는 3명의 한국 작가로 이루어진 소규모 전시다. 그렇다고 이 전시가 그의 '창조적 역설'이란 주제를 얼치기로 흉내 내는 것이라고 할 수는 없을 것이다. 그도 그럴 것이, 이번 전시의 참여 작가들은 한국의 미술 현장을 넘어 세계 각지를 무대로 활발하게 활동하면서 이미 글로벌 아티스트의 반열에 오른 작가들이기 때문이다. 특히 이경호, 이이남은 그의 큐레이팅에 빈번히 등장해 왔던 만큼, 이원일이 지속적으로 펼쳐 왔던 큐레이팅과 그 철학을 누구보다 깊이 이해하는 작가들이다. 이원일에게 있어 두 작가는 세계의 어떠한 무대에 소개해도 손색없는 한국의 대표 작가들인 셈이다. 한편, 작가 이탈은 이원일 생전에 그가 기획한 전시에 특별히 참여한 적은 없지만, 이번 전시의 주제인 '창조적 역설'에 부합하는 멋진 작품들을 연이어 선보여 왔던 작가라 할 것이다. 그는 아시아를 무대로 기획자와 미술가로 활발하게 활동해 왔으며, 퍼포먼스, 비디오, 설치, 커뮤니티아트에 이르기까지 융복합의 기치로 종횡무진 달려온 작가이다.

II. 이원일의 '창조적 역설'

그렇다면 '이원일의 창조적 역설' 이란 과연 무엇인가? 역설이 어떻게 창조적일 수 있을까?

이에 관해서 필자는 한 편의 논문[214]을 통해 나름의 진지한 연구를 진행한 바 있는데, 우리는 여기서 그것을 되씹어 보고자 한다. 앞서의 인용문에서 살필 수 있듯이 이원일은 서구의 변방으로 치부되어 왔던 아시아, 한국의 "복합적인 콤플렉스를 역전시키기 위해" 이 개념을 요청한다. 그에게 '창조적 역설' 이란 관성적인 서구적 사유로부터 탈주하고 건강하고 균형 있는 사회문화적 질서를 재수립하기 위해 요구되는 개념이라고 할 것이다. 아울러, 아시아적 해체, 혼성화, 복합 문화와 같은 교차와 접변 현상을 서구적 전통과는 차별되는 주요한 미의식으로 의미를 부여한 것이기도 하다.

흥미로운 것은 그가 또 다른 인터뷰나 기획한 전시 카탈로그 서문에서 사용한 큐레이팅과 관련한 여러 개념들[215]이 '창조적 역설' 이란 개념과 매우 밀접한 관계를 맺으면서 맞물리고 있다는 것이다. 특히 그가 기획한 전시명, 혹은 주제명으로 직접적으로 드러난 개념들 역시 이 '창조적 역설' 과 맞물리고 있다. 그런 면에서 '창조적 역설' 은 그의 전체 큐레이팅을 관통하는 가장 핵심적인 개념으로 정의될 수 있겠다.

사전적 정의로 '역설' 이란 "어떤 주의나 주장에 반대되는 이론이나 말"로 논리에서는 "일반적으로는 모순을 야기하지 아니하나 특정한 경우에 논리적 모순을 일으키는 논증"[216]을 의미한다. 그런 면에서 이것은 논리적 방법으로 도달할 수 없는 진리를 탐구하기 위한 목적 아래, 부가

214) 김성호, 앞의 글, pp. 101-139.
215) 혼돈과 혼란, 복합 문화, 가산 혼합, 혼성화, 통합, 교차, 접변, 일치와 불일치, 개방, 해체, 재구성, 탈지정학, 역진화 등 닫힘과 열림과 관계한 용어들이 그것이다. 이와 관련해서는 이 글의 〈표 1〉〈콘레이와 카플란 이론에 나타난 '창조적 역설' 의 주체와 방법〉을 참조하라.
216) 「국립국어원 표준국어대사전」

적으로 이르게 되는 자기모순에 개의치 않고, 내재적 의미에 보다 더 주요성을 두려고 하는 상징적 표현 어법이라고 할 수 있다. 따라서 '창조적 역설'은 '역설'이라는 몸통에 '창조적'이라는 방점이 찍히는 통합적 개념으로 이해된다.

필자는 앞서의 연구에서 창조적 역설의 최초 발원지로 탐 콘레이Tom conley의 저작217)을 거론하고 그가 분석했던 16세기 프랑스의 비주류 소설들에 나타난 서사 구조에 주목한 바 있다. 콘레이는 여기서 '반서사anti-narrative를 실행하는 풍자satire와 같은 내용적 차원' 218) 뿐 아니라, 유희play, 대조antithesis가 뒤섞여 있는 구조와 같은 형식적 차원219)을 발견하고 이러한 특징들을 '창조적 역설'로 살핀 바 있다.220) 콘레이의 연구와 그것으로부터 영향 받은 카플란Carter Kaplan221) 외 몇몇 연구들로부터 필자가 추출한 '창조적 역설'에 관한 개념은 다음의 첫 번째 도표로 정리될 것이다. 아울러 이러한 내용과 형식을 공유하는 이원일의 큐레이팅에서의 '창조적 역설'은 두 번째 도표로 정리될 수 있겠다.

이처럼 콘레이와 카플란 이론에 나타난 '창조적 역설'은 이원일의 큐레이팅 속에서 새로운 시각수사학으로 변용된다. '콘레이' 식의 모순적 구조는 이원일에게서 '혼성화, 개방, 교차, 접변'으로 변용되고, '콘레이' 식의 대조와 반서사는 그에게서 '탈지정학, 역진화, 가산 혼합'으로 변용되는 것이다. 즉 이원일의 창조적 역설은 '혼성화, 개방, 교차, 접변'이 이루는 '모순적 구조 혹은 뒤섞임의 구조' 속에서 '해체와 재구성'을 실천하되 화해와 균형을 도모하는 것이다. 유념할 것은 그의 큐레이팅이 처음부터

217) Tom Conley, *Creative Paradox: Narrative structures in minor French fiction of the sixteenth century* (Flore, Crenne, Des Autelz, Tabourot, Yver), (Madison: thèse University of Wisconsin, 1972).

218) Tom Conley, Ibid., pp. 9, 122.

219) Tom Conley, Ibid., p.9.

220) Tom Conley, Ibid., pp.6-9.

221) Carter Kaplan, *Critical synoptics: Menippean satire and the analysis of intellectual mythology*, (Lodon: Associated University presses, 2000).

주체 \ 방법	유희 play	구조 structures	실천 practice
비주류 혹은 소수minority, 지식인의 질병 diseases of the intellect 혹은 지적 질병 intellectual diseases	메니푸스 식 풍자 Menippean satire	뒤섞인 구조 mixed structures	대조 antithesis
			반서사 anti–narrative
	냉소 sarcasm	모순적 구조 ironic structures	재검토 reexamination
	–	–	재형성 reformulation
	–	–	재생 혹은 부활 renaissance

〈표 1〉 콘레이와 카플란 이론에 나타난 '창조적 역설'의 주체와 방법[222]

주체 \ 방법	유희 play	구조 structures	실천 practice
타자로서의 주체 & 아시아, 한국 & 아시아 미술인, 한국 미술인	풍자와 냉소	뒤섞인 구조, 모순적 구조	대조, 반서사, 재검토, 재형성, 재생
	은유	혼성화, 개방, 교차, 접변 (수직과 수평 서구와 비서구 등)	해체와 재구성 (탈지정학, 역진화, 가산 혼합, 통합)
	화해, 균형		
	창조적 역설		

〈표 2〉 이원일 큐레이팅의 핵심 개념 '창조적 역설'의 주체와 범주[223]

화해와 균형을 지향한 것이 아니라, 서구에 대한 비서구의 개념으로 '만남–싸움–화해'의 전개를 드러내 왔다는 것이다. 아시아성을 중심으로 둔 2000년대 중반까지의 그의 큐레이팅이 대립을 극복하려는 저항과 해체에 초점을 맞추었던 것이라면 2007–2010년 사이 그것은 대립 자체를 포용하는 혼성과 더불어 화해의 방법론을 구사하는 것으로 변모된 것이다.

222) 김성호, 앞의 글, p. 105, 재인용.
223) 김성호, 앞의 글, p. 108, 재인용.

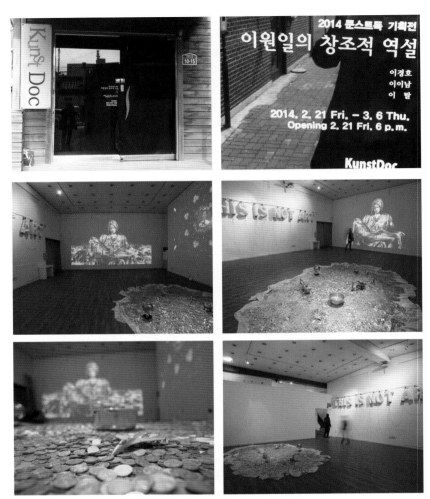

《이원일의 창조적 역설》전, 쿤스트독, 2014.

III. 이탈의 '오마주 이원일'

이탈은 텍스트 작업을 통해 '창조적 역설'을 재해석하면서 '이원일에 대한 오마주'를 표방하는 이번 전시에 동참한다.

작품 〈THIS IS NOT ART〉[224]는 12개의 단순한 글자들의 나열로 이루어져 있다. 전시장 한쪽 벽면을 가득 채운 에어바이블Airbible이라 불리는 공기조형물로 만들어진 세로 60㎝ 크기의 커다란 글자들은 그 자체로 압권이다. 센서가 관객의 음성이나 발자국 소리 등에 반응하면서 글자 안에 내장된 모터를 통해 바람을 일으켜 공기의 주입과 배출을 반복하는데, 이러한 과정 속에서 글자는 자신의 몸통을 천천히 부풀리거나 줄이기를 거듭하게 된다. 마치 살아있는 어떤 생명체처럼 말이다. 각 글자는 공기를 머금고 있지 않을 때, 쭈그러진 상태로 있어 얼핏 텍스트를 읽는 게 그다지 쉽지 않지만, 공기가 팽팽하게 에어바이블 속에 가득할 때, 비로소 텍스트는 자신의 고유한 본래 모습을 드러내게 된다. 그렇다. 자신이 어떤 존재인지를 증명할 수 없었던 글자가 자신의 정체성을 비로소 드러내는 순간은 바로 그 공기의 충만함을 실현하는 찰나이다. 별것 아닌 공기가 쭈그러진 글자 속에 들어와 글자의 몸을 '빵빵하게' 만들어 낸 순간, 텍스트의 온전한 가독성이 가능하게 되는 것이다. 그래서 우리는 그것을 다음처럼 읽는다. "이것은 예술이 아니다"라고 말이다.

그런데 의미의 독해가 혼란스럽다. 여기서 '이것THIS'은 무엇인가? 자신의 몸을 부풀이고 줄이기를 거듭하는 각각의 '글자텍스트'를 지칭하는 것인가? 아니면 'THIS'라는 영문 텍스트를 지칭하는 것인가? 또는 글자들이 매달려 있는 화이트 큐브의 '벽(이미지)'을 지칭하고 있는 것인가? 아니면 〈THIS IS NOT ART〉라는 제명의 '작품'을 지칭하고 있는가? 혹

224) 이탈(Tal Lee), 〈This is not Art〉, 10×0.6m, media, arduino, sensor, motor 24ea, Airbible 12ea, variable dimension, 2013.

이탈, 〈This is not art〉, 2014.

은 쿤스트독에서 전시되고 있는 전시 자체를 지칭하는 것인가? 그도 저
도 아니면 이것은 과연 무엇인가?

우리는 이러한 질문들로부터 이미 유명할 대로 유명해진, 벨기에의 초
현실주의 작가 마그리트René Magritte의 회화 작품, 〈이미지의 반역La trahison
des images〉(1928-1929)을 자연스럽게 떠올린다. 파이프 하나를 잘 그려 놓고
그 밑에 써넣은 '이것은 파이프가 아니다Ceci n'est pas une pipe'라는 뜬금
없어 보이는 텍스트는 무엇을 말하는 것일까? 여기서 '이것'은 무엇을
지칭하는가? 우리는 이 그림에 대해 분석하고 있는 푸코Michel Foucault의
집요한 질문들과 그에 대한 성찰[225]을 익히 알고 있다. 바로 원본과의 관
계를 통해 위계화될 뿐인 유사resemblance와 지시적 기능 사이의 직접적
매개를 단절하면서 펼치고 있는 상사similitude에 관한 논의가 그것이다. 이
것이Ceci 지칭하는 것이 실재로서의 파이프(사물)인지 허구로서의 파이
프(이미지)인지 아니면 의미로서의 파이프(텍스트)인지를 성찰하는 가운데 푸
코는 이것이 갖고 있는 '이미지의 이름'도 '텍스트의 지시물'도 동시에
부정한다. 즉, 그의 논의는 이미지에 관한 닮음의 논의가 원본으로부터
결별하고, 언어에 관한 지시의 논의가 대상으로부터 결별하는 점증적 개

225) Michel Foucault, *Ceci n'est pas une pipe*, (Montpellier: Fata Morgana, 1973),
pp. 42-43.

이탈, ⟨This is not art⟩, 2014.

념에 대해서 사유하기를 우리에게 권유하고 있는 셈이다. 이것은 실재의 파이프가 이미지로서의 파이프, 또는 언어로서의 파이프와 실제적 연관성을 갖고 있지 않듯이, 실재/이미지/언어 사이에서 새로운 의미의 간극을 성찰하게 만든다. 지도(이미지)가 영토(실재)가 아니듯, 또는 성상(이미지)이 신(실재)이 결코 아니듯이 말이다. 이러한 관계항을 이탈은 예술가 주체와 예술의 존재론적 범주 안에서 성찰한다.:

> "이것은 무엇인가. 이것은 있던 것인가, 있는 것인가. 나는 이것을 이것이라 칭하고서 한참 동안 이것을 생각했다. 이것에 관해 심도 있는 고민 중에 이것은 소멸하고 말았다. 나는 더 이상 이것을 지칭하지 않기로 했다. 이것은 이것도 아니었기 때문이다."[226]

226) 이탈, 『작업노트』, 2014. 2. 1.

그렇다. '이것'에 관해 골몰할 때, '이것'은 어느새 '그것'이 된다. 공간 속의 논의가 어느새 시간의 흐름 속에 개입함으로써 변화한다. 게다가 '이것'은 더 이상 지시 대명사의 기능을 잃고 실재가 되거나 아예 허상처럼 소멸되어 버리기도 한다. 이 모든 것은 예술가 주체가 몸담고 있는 사회적 컨텍스트와 더불어 변모해 가는 예술의 존재론적 위상을 인식하고 있는 성찰이다.

"THIS IS NOT ART
ART IS NOT THIS
THIS IS NOT THIS"

이 모든 것은 자신으로부터 출발해서 다시 자신에게 돌아오는 순환의 궤도이자 하나의 역설이다. 푸코가 마그리트의 그림에서 유사와 상사에 대해 고민했듯이, 우리는 이탈의 작품에서 '원본과 닮아 있음'(유사)과 '서로 닮음(상사)'에 대해 고민한다. 이원일이 재검토, 재형성, 재생의 개념들을 가지고 기존의 논의에 대한 반서사를 실행했듯이, 이탈 역시 해체와 재구성을 통해 기존 언어의 문법적 배열을 위반하면서 새로움을 형성하는 반서사와 아이러니, 모순을 실행하는 것이다. 그것은 이원일에게서 모순과 아이러니에 생산적 힘을 부여하는 '창조적 역설'이며 이탈에게서 그것은 존재론적 시공간 속에서 현대의 예술가라는 컨텍스트 속 예술가 주체에 대해 끊임없이 성찰하여, '재해석되는 창조적 역설'이라 할 것이다.

IV. 이경호의 '오마주 이원일'

이경호는 이번 전시에서 영상과 설치 작업을 통해 '창조적 역설'을 재해석하면서 이원일에게 오마주를 바친다.

작품 〈Jackpot!〉[227]은 제명이 상기하듯이, '대박Jackpot'이란 단어가 던

이경호, 〈Jackpot〉, 2014.

지는 역설적 의미를 탐구하는 것이다. 이경호는 2013년 박근혜 대통령의 스위스 다보스포럼 연설[228] 중 "통일은 대박"이라는 발언과 더불어 자신의 아들과의 대화에서 사용된 '대박'이란 발언으로부터 영감을 받아 작업을 시작했다고 증언한다.[229] 즉 '대박'이라는 '같은 단어의 다른 쓰임새'에 주목한 작가는 '조소嘲笑적 문제 제기'와 '비판적 성찰'의 양단에 선 자신의 작업을 통해서 현대인에게 진정한 대박의 의미가 무엇인지를 묻는다.

작품은 돈의 이미지를 형상화한 영상 작업과 돈의 실재를 드러낸 설치 작업으로 이루어져 있다. 영상 작업은 동전이 무더기로 떨어지는 장면을 고속 카메라로 근접 촬영하여 슬로우 영상으로 보여 주는 아름다우면서 동시에 장엄한 한 동영상으로부터 시작된다. 그것은 쿤스트독 전시장에서 가장 높은 천장을 지니고 있는 벽면에 투사되어 비장하고도 장엄한 숭고미를 드러낸다. 천천히 떨어지는 클로즈업이 된 동전들의 낙하를 더욱 숭고한 무엇으로 만들어 내는 것은 다름 아닌 음악들이다. 동전들은 카에타누 벨로주Caetano Velose의 감미롭고도 애잔한 노래[230]와 더불어 빌

227) 이경호(Kyungho Lee), 〈Jackpot!〉, signle channel video 6m & sensor, coins, Excavator toy, Pot, variable dimension, 2014

228) 다보스포럼(제4차 세계경제포럼. WEF), 2014. 1. 22~25, 스위스 다보스

229) 이경호, 『작업노트』, 2014. 2. 1.

230) Caetano Velose, 〈Ay Amor!〉

이경호, 〈Jackpot〉, 2014.

리 할리데이Billie Holiday의 처연한 노래와 애절한 재즈 선율231)에 실려 춤
을 추듯이 천천히 낙하한다. 인간의 만남과 사랑에 관한 노래 가사들이
흘러나오는 가운데 낙하하는 돈이란 인간 욕망에 대한 또 다른 메타포이
다. 그것은 늘 만남과 헤어짐을 반복하는 우리의 '사랑하기'와 닮아 있
다. 사랑하는 사람 없이 인간이 살아가기 힘들듯이, 돈 없이 인간은 살기
힘들다. 양자 모두는 우리에게 필요한 존재이다. 이렇듯 '돈, 욕망, 사랑'
이 겹쳐진 그의 영상에는 인간의 금전을 향한 욕망 뒤에 추락하는 인간
상마저 오버랩이 되어 있다. 그것은 애처롭거나 처연한 것이자, 삶의 끝
자락에서 부둥켜 잡는 가느다란 끈처럼 위태롭기까지 하다.

영상은 후반부에 이르러 캐넌 앤더슨Canan Anderson의 전자 바이올린 연
주곡232)에 따라 빠른 속도로 전개되기 시작된다. 끝없이 추락하기만 하

231) Billie Holiday, 〈Im a fool to want you〉
232) Canan Anderson, 〈Sultan-i Yegah Sirto〉

던 동전들의 무리는 이경호가 만들어 낸 컴퓨터 그래픽의 옷을 입고, 원형 군무를 추면서 '돈'의 공연을 펼친다. 그것은 매우 흥겨운 공연이지만 한편으로 그것은 우리를 슬프게 하는 스펙터클이다. 그 공연 한 가운데에 세계 근현대사의 처절했던 사건들을 담은 영상이 파노라마처럼 펼쳐지기 때문이다. '동전'에 자신의 모습을 각인시켰던 각 나라의 왕, 여왕, 독재자들의 모습은 물론이고, 정치가, 예술가들의 모습이 겹쳐지고 흩뿌려지면서 영욕 속에 생멸했던 근현대 제국의 역사가 우리의 눈앞을 스쳐 지나간다. 거기에는 1, 2차 세계대전, 캄보디아 내전, 광주의 민주화 운동, 아랍 혁명, 20/21세기 테러 등의 참담한 역사의 내러티브가 있다.

그뿐인가? 거기에는 관중의 환호에 응답하는 격한 현대 전사들의 UFC격투기의 장면이, 짜고 치는 프로 레슬링의 야만스러운 해학이, 찰리 채플린의 코믹하고도 우울한 제스처가 함께 뒤섞여 있기도 하다. '돈'이 야기한 신자유주의의 그늘은 이전의 참담한 역사조차도 상업화한다. 그렇다. 어느 시대에나 우리에게 돈이란, 마치 빌리 할리데이가 부른 또 다른 노래[233]의 가사처럼, "나뭇잎과 뿌리가 피로 물든Blood on the leaves and blood at the root" 나무에서 열리는 "이상하고도 쓰디 쓴 열매A strange and bitter crop"와 같은 것이다. 그것은 자본주의가 타락의 길로 우리를 유혹하는 낙원의 선악과인 것이다.

우울하고 처연한 영상 밑으로 전시장 바닥에는 실제의 10원짜리 한국 동전과 대만 동전들이 무더기로 쌓여 있다. '돈 무더기'이다. 70만원에 이르는 분량의 동전들이 조명을 받아 반짝이는 가운데 금빛 장난감 포클레인이 무더기로 쌓여 있고, 3대의 포클레인이 연신 기계음을 내며 움직인다. 관객의 움직임을 포착하는 센서에 의해 비로소 작동하는 포클레인은 자기 본연의 업무를 지속한다. 흩어진 동전들을 하염없이 담으려고 버둥거리지만, 동전들은 자꾸 미끄러져 내린다. 이것은 그가 자신의 작

233) Billie Holiday, 〈Strange Fruit〉

업에서 자주 사용하는 하나의 은유234)이다. 장난감 포클레인은 개발 지상주의를 발전으로 착각하는 이 시대의 지도자, 경제 논리에 골몰하는 지배 세력을 은유한다.

일예로, 폐쇄 회로 카메라를 통해 장난감 포클레인을 촬영하고 실시간으로 벽면에 거대한 움직이는 그림자로 드리운 그의 이전의 영상 설치 작업 235)은 하나의 은유임과 동시에 역설이다. 작품은 포클레인으로부터 당시의 한국적 상황을 관객에게 떠올리게 만들면서도 '기도prayer'라는 제목으로 인해 소원/비판, 기도/저항과 같은 대립적 개념을 관객에게 혼성된 무엇으로 인식되게 만들기 때문이다. 이번 작품에서도 장난감 포클레인은, 이 시대의 지배 계급에 대한 '은유'이자, 비판적 저항 메시지 자체를 희화시키고 풍자하는 '역설'이기도 하다. 포클레인이 동전 하나 제대로 끌어올리지 못하면서도 연신 굉음을 내며 허우적거리고 있기 때문이다. '이원일이 기획한 한 국제전에 참여했던 그의 또 다른 작품'236) 역시 장난감 롤러코스트를 화면에 확대 투사한 후 시계의 초침과 대비시킴으로써, '빠름/느림'이라고 하는 "20세기의 시간의 의미에 꿈과 허상의 의미를 대비"237)시키는 서사를 통해 역설을 실천한 바 있다. 이원일은 한 서문에서 이경호의 이러한 대비적 서사에 근거한 역설적 메시지를 담고 있는 작품 〈디지털 달 Digital Moon〉을 해석하면서 디지털과 아날로그의 교감을 추구한 "꿈과 카오

234) 이경호는 하염없이 같은 원을 그리며 날아다니는 아스트로보이 아톰과 전원이 빠진 방송국 마이크 앞에 슈퍼맨의 화려한 망토를 뺏어 두른 미키마우스(작가는 미치마우스라 명했다) 아래 엄청난 양의 포클레인들이 굉음을 내며 꿈틀거리는 작품을 선보인 바 있다. 전시에 출품된 장난감 포클레인들은 당시 재임 중이던 이명박 대통령의 토목 공사가 기반이 된 성장 위주 정책을 풍자하고 비판하기 위해 사용한 하나의 은유였다. - 이경호, 〈Michey Mouse 2008-2013〉, 2011, 《아이로봇(i Robot)전》(조선일보미술관, 2011. 1. 7~1. 25.)

235) 이경호, 〈Prayer〉, 2007.

236) 이경호,〈No-Signal(?Help)〉, 2007. 《Thermocline of Art: New Asian Waves》, (Karlsruhe ZKM, 2007. 06. 15.~10. 21.) - Wonil Lee, "Kyung-Ho LEE", in Thermocline of Art: New Asian Waves, 2007. p. 64.

237) 김동건, 이원일과의 인터뷰, 〈김동건의 한국, 한국인〉, 월드 큐레이터 이원일 편, 2008. 7. 7. KBS 2TV.

스의 이중주"로 이어지는 끝없는 긍정과 부정이라고 해석했다.

> "이경호의 새로운 디지털 작업들은 (중략) 변형과 침묵 사이의 유연한 중개
> 적 과정을 디지털 이미지 프로세싱으로 접근하여 자아와 세계의 비선형적,
> 불가해적 신비의 영역을 탐험하고자 하는 것이다. 그것은 부단한 자기 갱
> 신과 확장의 예술적 실천이다. 모니터 공간 속에서 완전히 환원되거나 흡
> 수될 수 없는 불확정성의 세계, 의사환경 속에서 변질된 사이버 자아Cyber-
> self의 표류의 시선을 통해 오히려 흔들리는 세계를 바라보려 하는 꿈과 카
> 오스의 불안한 이중주 말이다."238)

이번 전시 전면에 나서고 있는 '돈' 역시 그 자체로 역설이다. '돈'이
우리에게 독려하는 행복한 삶과, 돈이 유혹하는 화려한 삶 앞에서 우리
는 좌절한다. 있음/없음 사이에서, 행복/불행 사이에서 말이다. 그것은
돈이 있음으로 행복을 성취하는 것이 아닌, 돈이 있음으로 불행할 수 있
는 인간 삶의 컨텍스트마저 여실히 드러낸다. 돈이 유혹하는 행복과 화
려함 이면에 처절한 지배/피지배의 역사가 반복될 뿐이기 때문이다. 엄
청난 양의 '돈'이 야기하는 '대박'은 언제나 실현성이 희박한 가정일 따
름이지만, 간혹 우리의 삶에 들어와 우리의 일상을 훼방한다. 그것은 순
전히 우리에게 행복으로부터 불행으로 가는 지름길을 제공할 뿐이니까
말이다. 이처럼 '대박'은 잔잔한 현대인의 일상 자체에 행복/불행을 가
르며 파문을 일으킨다. 그럼에도 '돈'을 위해 오늘도 살고 있는 현대인의
삶은 아이러니 자체이다. 그것은 하나의 역설이다.

이원일의 '창조적 역설'이 모순, 아이러니, 유희, 풍자, 반서사와 같은
탐 콘레이의 '창조적 역설'의 개념들과 공유하는 것이라면, 이경호의 그
것에 대한 재해석과 실천은 다분히 유희적이고, 풍자적이다. 그는 동전

238) 이원일, 「꿈과 카오스의 이중주」, 『이경호』, 개인전 카탈로그 서문, (갤러리 세줄,
 2002. 3. 21~4. 10.)

이 가득 쌓인 바닥에 물그릇을 하나 놓아두고 있는데 이경호는 그곳에 관객들이 2층으로부터 동전들을 던져 넣게 유도하고 있다. 마치 로마를 찾는 관광객이 트레비 분수Fontana de Trevi에 동전을 던져 넣으면서 자신의 소원을 비는 것처럼, 작가는 이번 전시를 찾는 관객들이 물그릇에 동전을 던져 넣으면서 저마다의 소원을 빌어볼 수 있기를 기대한다. 자신이 만든 '돈밭'에 관객들의 유희적 참여를 도모함으로써 돈과 관련한 '역설적 메시지'들이 보다 더 가시화되기를 기대하고 있는 것이다. 그는 동전 안에 모인 돈들을 따로 모아 시각 장애인 단체에 기부[239]할 계획까지 가지고 있는데, 그러한 까닭은 그가 1999년 전시 준비 중에 용접 작업[240]을 하다가 눈에 화상을 입어 하루 동안 시각 장애인 체험을 본의 아니게 한 경험을 지니고 있기 때문이다.

그의 작품을 이해하는 관건은, 일련의 관객 참여를 도모하는 유희적 퍼포먼스가 실천되고 있지만, 그의 '창조적 역설'에 대한 재해석과 실천이 마냥 즐겁고 유쾌하지만은 않아 보인다는 것에 있다. 그의 작업이 표면적으로 유희, 풍자를 내세우고 있음에도 그의 작업 안에는 '단단한 뼈 있는 농담과 풍자'가 가득하기 때문이다. 게다가 아이러니, 모순 등이 오버랩되어 있는 슬픈 자조와 '상투적인 단어의 의미'를 비트는 비판적 메시지가 그의 작업 심층에서 지속적으로 꿈틀거리고 있기 때문이기도 하다.

V. 이이남의 '오마주 이원일'

이이남은 이번 전시에서 2014년 신작인 영상 작업을 통해 '창조적 역설'을 재해석하면서 이원일을 기억하고자 한다.

239) 이경호는 2004년 ≪제5회 광주비엔날레≫에서도 전시를 통해 생산된 '뻥튀기'를 이탈리아 디자이너 '미우치아 프라다'와 협업하여 디자인한 봉투에 담아 1$에 판매한 후 수익금 전액을 한 지역의 시각 장애인 단체에 기부한 적이 있다. —이경호, ⟨Moonlight sonata⟩ (뻥튀기 폭탄), 영상, 뻥튀기 기계, 영양쌀, 2004.

240) 이경호, ⟨Yoke⟩, 1999, http://www.youtube.com/watch?v=FtsN4yvFB-4

작품 〈이원일을 위한 피에타Pieta for Wonil Rhee〉[241]는 15세기 미켈란젤로의 조각상 피에타를 화면의 중심에 둔 채, 현대 문명의 다채로운 사회상을 오버랩시킨다. 속도, 경쟁의 도시... 흑백톤이 주조를 이룬 이 삭막한 도시에는 문명의 불빛들로 가득하다. 달리는 자동차의 헤드라이트, 빌딩 속 점멸하는 조명들, 도시의 화려한 네온사인들은 죽은 듯 보이는 도시를 되살려 내는 화려한 외피이다.

이이남, 〈이원일을 위한 피에타(Pieta for Wonil Rhee)〉, 2014.

"복잡하게 건축되고 건설되는 도시 속 풍경 속에 들어선 피에타상은 인간의 구원에 대한 질문을 던지고자 하는 것이다. 복잡한 불빛과 도심 속에서 현대인의 내면세계와 인간의 본질에 대한 탐구를 생각하고자 하였다." [242]

이러한 도시 풍경 속에 들어선 피에타상이 던지는 인간 구원에 대한 근원적 질문에 대한 우리의 답은 쉽고도 어렵다. 그저 사는 것이라든지, 죽지 않으려고 사는 것이라든지 우리는 저만의 답들을 가지고 그렇게 살아간다. 어떤 이는 경쟁 속에서, 돈 속에서, 권력 속에서 사는 의미를 찾아가고 어떤 이는 그것으로부터 탈피하는 가운데서 사는 의미를 찾아간다. 남들이 사는 모습과 내가 사는 모습을 늘 비추어 보며 각박한 경쟁의 삶

241) 이이남(INam Lee), 〈Pieta for Wonil Rhee〉, Beam projector, 7min 30sec_ 2014.
242) 이이남, 『작업노트』 2014. 2. 10.

이이남, 〈이원일을 위한 피에타(Pieta for Wonil Rhee)〉, 2014.

을 지속해 가는 것이 쉬운 일인가? 어떤 이들은 이러한 삶 자체를 기꺼이 끌어안고 실패하지 않으려고 몸부림치고 어떤 이들은 이러한 경쟁으로부터 낙오된 것 자체를 기꺼워하며 탈주의 삶을 오늘도 지속한다.

작가 이이남이 자신의 작업을 통해 던지는 질문들에 한편으로는 쉽고, 한편으로는 어려운 대답을 우리 스스로 떠올려 보지만, 그것들은 모든 사람들에게 여전히 정답이 아니다. 다만 누군가에게 절실한 정답일 따름이다. 삶이라는 것 자체가 이러한 자신만의 답을 찾아나가는 과정일지도 모른다.

이이남의 작품에 제기되는 질문은 언제나 '사이'에서 고민하는 무엇이다. 일테면, 전통/현대, 과거/미래, 동양/서양, 무명/유명, 아날로그/디지털 사이에서 양자를 오가며 벌이는 질문

들이다. 거기에는 답이 없다. 답을 제시하지 않으면서 끊임없이 문제를

제기하는 사이에서의 질문들은 이원일의 큐레이팅에서 제기되는 '창조적 역설'이라는 화두에 스며드는 것들이다. 이원일의 그것이 대립되는 두 속성으로부터 '만남-싸움-화해'를 성취해 나가는 과정 속에서 구체화된 것이라고 한다면, 이이남의 그것은 대립되는 두 속성의 '사이'에서 '구체화되지 않은 질문'을 끊임없이 던지기만 하는 것이라 하겠다. 이원일에게서 '혼성, 개방, 교차, 접변'이 창조적 역설에 관한 자신의 답변을 실천해 나가는 과정이었다고 한다면, 이이남에게서 그것들은 창조적 역설에 관한 어떠한 답변과도 상관없이 질문 던지기에만 골몰하는 유희적 과정이라 할 것이다.

실제로 이이남은 한 전시[243]에서 대립되는 두 속성의 '사이 세계'에서 유희적 과정으로 드러내는 혼성의 전략을 우리에게 선보인 바 있다. 이 전시에서 그는 동양과 서양의 고전적 명화들을 병치하거나 오버랩을 시켜 양자 사이의 상호 유사성과 영향 관계를 조형적으로 모색한 바 있다. 작품 〈겸재 정선과 세잔〉(2009)에서 그는 겸재가 안개 낀 밤의 남산의 풍경을 그린 풍경화 〈장안연월長安烟月〉(1741년경)과 세잔이 그린 〈생 빅투아르산La Montagne Sainte-Victoire〉(1904년경)을 만나게 한다. 양자를 매개하는 것은 빗방울이다. 겸재의 작품에 빗방울이 떨어지면서 점차 세잔의 작품으로 변해 가는 과정을 드러내고 있는 이 작품은 동양과 서양의 만날 것 같지 않은 대립항을 두 작품이 지닌 최소한의 유사성으로부터 발원시켜 서로를 만나게 한다. 양자의 사이를 매개하는 것은 표면상으로 빗방울이지만, 그것의 본질은 다름 아닌 디지털 테크놀로지의 힘이다. 그것은 가능할 것 같지 않은 일들을 현실로 만들어 낸다.

"디지털 기술은 신통하게도 상상을 현실로 만들어 준다."[244]

243) 《이이남 개인전-사이에 스며들다》(학고재갤러리, 2009. 11. 18~12. 13).
244) 이이남의 발언으로 다음의 글에서 언급되고 있다. 오윤현, 「북촌미술관 순례기」, 『시사 IN Live』, 2009. 12. 17.

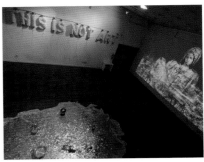

전시 엽서, 앞면.

전시 엽서, 뒷면.

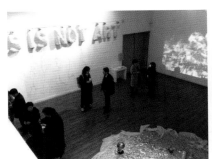

전시 개막식.

전시기획자 김성호 인터뷰, 이탈 촬영.

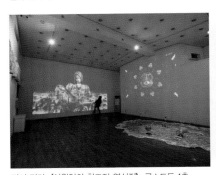

전시 전경, 《이원일의 창조적 역설전》, 쿤스트독 1층, 2014.

전시 전경, 《이원일의 창조적 역설전》, 도큐먼트전, 쿤스트독 2층, 2014.

그렇다. 정선의 〈금강전도〉(1734)를 재해석한 그의 또 다른 작품 〈신−금강전도〉(2009)에서 금강산의 풍경 위에 화려한 미래 도시가 구축되고, 헬리콥터와 거대한 전투기들이 날아다닐 수 있게 만든 것은 순전히 디지털 테크놀로지 때문이다. 0과 1 혹은 on과 off가 만들어 내는 무한한 변형의 디지털 기술이 실재보다 더 실재와 같은 시뮬라크르의 세계를 창출해 낼 수 있게 된 것이다. 디지털 일루전을 통해 '시간성을 포함하는 움직이는 이미지'[245]를 무한 생성하는 이이남의 미디어아트는 그런 면에서 비디오와 오디오의 두 성격이 주를 이루는 것이지만, 이미 후각과 촉각과 같은 공감각적 이미지를 배태하는 것이라 할 것이다.

　유념할 것은, 그의 작품이 공감각적 이미지로 받아들여지는 까닭은 무엇보다 디지털 테크놀로지에 생명력을 불어넣은 그의 '창조적 상상력' 때문이라는 사실이다. 그것은 이원일의 '창조적 역설'과 연동하는 '상상력'이다. 그것은 아이러니, 구조적 모순, 대립을 혼성, 교차, 접지의 방식으로 만날 수 있게 한 근원적인 힘인 것이다. 이른바 '디지털 일루전digital illuision'이라 할 수 있는 이러한 장치는 기존의 서구 회화가 견지했던 환영의 문제를 상상적 환영의 문제로 끌고 들어오는 또 다른 차원의 일루전이다.

　이이남이 이번 전시의 출품작을 〈이원일을 위한 피에타Pieta for Wonil Lee〉라 작명한 까닭도 이원일의 창조적 역설이 제기하는 상상력에 대한 전폭적인 지지와 공감을 하고 있기 때문이리라. 작품 속에는 피에타상과 도시의 풍경뿐만 아니라, 이원일의 초상 사진과 그가 썼던 육필 원고가 화면 속에서 교차, 편집되어 나타난다. 작품의 배경으로 깔리는 음향에는 소란한 도시의 소음들과 더불어 이원일의 생전 육성이 뒤섞여 있다. 그런 면에서 이번 그의 출품작은 이원일의 큐레이팅의 핵심 개념으로 간주되는 '창조적 역설'에 대해 온전히 오마주로 헌사한 작품이라 하겠다.

245) Margarethe Jochimsen, "Le temps dans l'art d'aujourd'hui: Entre la borne et l'infini", in *L'art et le temps*, (Paris: Albin Michel, 1984), pp. 223−224.

VI. 결론

이탈, 이경호, 이이남 3인의 출품 작가는 이번 전시에서 이원일의 큐레이팅의 핵심 개념으로 파악되는 '창조적 역설'에 대한 재해석과 조형적 실천을 감행하면서 그를 추억한다. 그것은 이원일의 큐레이팅 개념을 그저 모방하거나 따라가는 것이 아니라 개별 작가의 고유한 작품 세계로부터 추출되는 것들이었다. 거기에는 아이러니, 상상, 구조적 모순, 해학, 풍자, 대비, 접지, 혼성이라는 이원일의 창조적 역설로부터 유추되는 다양한 개념들을 조금씩 다른 언어들로 가지고 있는 세계이다. 우리는 그것을 세 작가의 작품을 통해서 '아이러니, 유희, 해학, 사이의 세계'와 같은 보다 함축된 용어들만으로 해석해 보았다.

아울러 밝혀 둘 것이 있다.

이원일이 실제적 큐레이팅에서 '창조적 역설의 개념'과 연관되는 방식으로 선보였던 혼성의 공간 연출, 일테면, 수직과 수평이 교차하고 연동되는 유형의 공간 연출을, 기획자가 이번 전시에서 맘대로 재해석하고 실천으로 옮기는 일을 자제했다는 것이다. 좁은 전시 공간, 한정된 예산, 기획자의 능력 부족 등이 여러 이유로 작용했지만, 보다 본질적인 이유는 다음과 같다. 기획자로서, 이원일의 큐레이팅 개념인 창조적 역설을 참여 작가들이 자신의 작품들을 통해서 맘껏 해석하고 펼칠 수 있도록 배려하고 지원하는 기획에 보다 집중했기 때문이다. 덧붙여 기획자가 할 수 있는 방식은 세 작가의 출품작들의 영상 이미지와 사운드가 공간을 가로질러 겹쳐지는 우연한 효과를 수정하지 않고 그대로 놔두면서 상호 혼성되는 결과를 지켜보는 일이었다. 그것은 기획자의 예상을 뛰어넘는 우연한 효과였으며 이원일의 창조적 역설이라는 개념을 훌륭히 성취하는 예측 불허의 그 무엇이었다.

마지막으로 2층의 아카이브전에는 그의 생전 원고들, 그의 책, 그에 관한 사진 이미지와 자료들을 최대한 전시하고 재해석한 코멘트들을 병기

전시 전경, 《이원일의 창조적 역설전》, 도큐먼트전, 쿤스트독 2층, 2014.

해서 관객들에게 이해를 돕기 위한 기획자의 노력을 담아냈다.

　나는 세 작가의 출품작들과 더불어 단출하지만 세밀하게 접근한 아카이브전이 그가 생전에 실제 큐레이팅으로 실천하지 못했던 '창조적 역설'이란 개념을 관객들이 추론하고 이해할 수 있는 좋은 기회가 될 수 있도록 하기 위해 노력했다. 아울러 필자는 이 전시가 향후 그의 큐레이팅 전모에 관한 관심을 촉발하는 한 계기가 될 수 있기를 기대하면서, 최대한 노력했음을 밝혀 둔다.

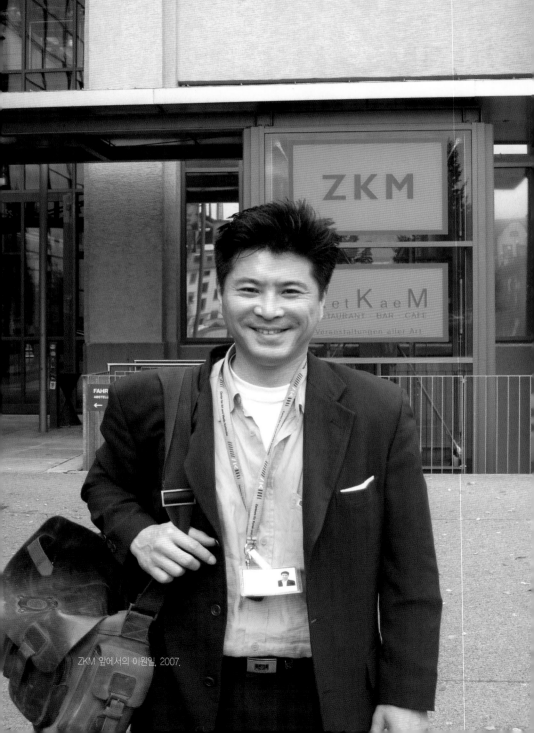

ZKM 앞에서의 이원일, 2007.

에필로그

하나

이제 이 책의 에필로그를 쓰면서 그간의 글쓰기의 긴 여정을 마무리한다.

'큐레이터 이원일 평전'이란 제목을 담은 이 책은 완성되기까지 책 제목에 부합하는 글쓰기의 책임을 필자에게 요구하였다. 산재한 무수한 자료들을 뒤적이며 한 사람의 일대기를 사실과 어긋남 없이 추적해야 할 책무는 물론이고, 고인을 기억하는 많은 사람들을 만나 인터뷰를 거치면서 자칫 편협하게 흐를 수 있는 필자의 견해를 균형감 있게 다듬어야 할 책무마저 느꼈다. 어쩌면 한 사람의 공과를 기록하고 평가까지 덧붙여 감행하는 일은 애초부터 필자에게는 능력 밖이었는지 모르겠다. 다만 책 출간을 전제로 글쓰기를 시작했으니 필히 마쳐야만 한다는 당위성이 필자를 몰아와 이제 긴 여정의 끝자리에까지 오게 만들었으니, 비로소 안도의 숨을 내쉰다.

Wonil Rhee
Artistic Director
감동실

1. 정말 하고 싶은 것, 죽도록 좋아하고 사랑하는 것,
 할 수 있다는 확신이 드는 것,
 가치 있는 것이 무엇 일지를 빨리 발견할것
2. 발견이 되면 바로 '행동' 으로 옮길 것
3. 꿈을 가지면 '믿음' 이 생기게 되고
4. '믿음' 이 엮어지면 곧 '행동' 으로 바뀌며
5. 행동은 (지속적인)습관을 만들어가고
6. 결국엔 자신의 운명도 바뀌는 것임

 <행복 훈련>
- 자신의 실수나 단점에 집착하지 말 것
- 나쁜 순간보다 늘 좋은 모습을 상상할 것
- 효과적인 기분 전환법을 개발할 것
- 자신을 칭찬하고 스스로를 격려할 것
- 주변 인물들과 자신을 비교하려 들지 말 것
- 때로는 손해도 감수하는 계산법을 배울 것
- 고맙고 감사한 일, 사람들을 절대 잊지 말 것
- 막연한 계획보다는 반드시 할 수 있는 일의
 명확한 한계를 스스로 정할 것
- 일단 원칙을 정했으면 끝까지 실천해 넣것

이원일이 세계를 무대로 독립 큐레이팅을 이어 나갈 때 자신의 국내 사무실 문에 붙여 놓았던 '감동실' 문구.

이원일이 자신의 연구실인 '감독실' 을 '감동실' 로 치환한 문구들.

둘

이 책은 2012년 필자가 박사학위를 받고 귀국한지 얼마 되지 않아, 고인의 2주기 추모전에 참석한 이후부터 착수되었으니 완성에 이르기까지 3년이 넘게 걸렸다.

이 책은 집필 초기부터 그의 연대기를 추적하면서 인간 이원일을 탐구하는 1부와 그의 큐레이팅을 학술적으로 분석하고 평가하는 2부로 나누어 구성되었다.

그렇지만 실제의 글쓰기는 2부의 문을 여는 필자의 한 논문으로부터 출발이 되었다. 논문 「이원일의 큐레이팅 연구-창조적 역설(creative paradox)을 중심으로」가 그것이다. 이 논문은 '인물미술사학회 학술대회'(2012)에서 발표되고, 『인물미술사학』(2013)에 게재되었다. 이후 필자는 또 다른 논문인 「이원일의 큐레이팅에서의 제4세계론-탈식민주의를 중심으로」를 '한국미학예술학회 학술대회'(2013)에서 발표하고, 『미학예술학

연구」(2014)에 게재했다. 또한 「이원일의 큐레이팅에서의 공간 연출—수축과 팽창」이라는 제목의 세 번째 논문을 '한국미술이론학회'의 『미술이론과 현장』(2014)에 게재하면서 얼추 이 책의 윤곽은 구체화될 수 있었다.

이원일의 큐레이팅에 관한 필자의 논문들은 애초에 한 편이 더 예정되어 있었다. 그것은 이원일의 큐레이팅에 있어서의 공간 연출의 실제적 방법론을 그가 기획했던 대표적인 몇 전시들을 선택해서 구체적으로 분석해내는 작업이었는데 시간의 한계와 여러 여건상 포기했다.

셋

이 책은 한국문화예술위원회의 '시각예술비평이론활성화지원' 분야의 '문화예술진흥기금'의 수혜를 입지 못했다면, 출간은 불가능했을 것이다. 아울러 유족의 자료 협조와 인터뷰는 이 책을 집필해 나가는데 있어 큰 힘이 되었다. 특별히 고인의 동생인 이수경 님과 고인의 미망인 임수미 선생에게 감사드린다. 그 밖에 많은 분들의 도움을 받았다. 세세한 고마움에 대한 표현은 감사의 글에 그분들의 성함을 올리는 것으로 대신했다. 바라는 바가 있다면, 이 책이 여러모로 부족하지만, 큐레이터 이원일을 한국의 큐레토리얼 역사에 공정하게 위치를 정립하려는 노력의 일환으로 읽혀지길 바란다.

부록

따로 읽기

김성호의 「이원일의 큐레이팅 연구」에 대한 메타비평

장동광 미술학, 독립큐레이터, 서울대 강사

1.

김성호 박사의 「이원일의 큐레이팅 연구– 창조적 역설Creative Paradox'을 중심으로」는 큐레이터로 활동했던 故 이원일(李圓一, 1960~2011)의 전시기획에 관한 비평적 시도로서 그 의미가 각별하다. 무엇보다 일천한 한국 큐레이터계 역사에 있어서 한 큐레이터의 전시기획에 관한 주제 의식과 문제 제기들을 비평적으로 분석하고, 그 해석의 새로운 가능성을 제시하고 있기 때문이다. 이런 시도는 국내에서는 처음이기도 하지만, 한 큐레이터가 제기해 왔던 큐레이팅 속의 문제의식을 비평적 분석의 대상으로 삼아 고찰하고 있다는 점에서 후학들에게 좋은 선례로 남을 것이라 믿는다. 무엇보다 이 논고는 이원일 큐레이터가 갑작스럽게 작고한 2011년을 기점으로 그 이전 8여 년간의 큐레이팅을 대상으로 하여 그 전체를 관통하고 있는 핵심적인 주제 의식을 어떻게 볼 것인가 하는 문제 제기이다. 사실 이원일 큐레이터가 큐레이터로 몸담고 일하기 시작한 것은 1992년부터였기 때문에, 이 논고에서 다루고 있는 것은 2002년부터 2010년까지의 한정된 시기로 볼 수 있다.[1] 그러나 이 시기는 이원일 큐레이터가 큐

1) 이원일은 1988년 무렵 미국 유학에서 돌아와 작가로서 활동하던 중, 1992년 롯데화랑 큐레이터로 입사하여 이곳에서 1994년까지 일한 것이 큐레이터로서 첫 발을 내딛던 것이었다. 이후, 1995년에는 갤러리 이즘 선임큐레이터와 토탈미술관 학예연구실장을 역임하였고, 1996년부터 성곡미술관 수석큐레이터로, 1999년부터 2000년까지 제2회 광주비엔날레 학예연구실 전시팀장을, 2002년도에는 제2회 미디어시티 서울 총감독을, 2003년에는 서울시립미술관 학예연구부장으로 재직한 바 있다. 이후 국제전의 감독으로서 활동을 펼치게 되는데, 2004년 타이페이 모카 디지털쇼 감독, 광주비엔날레 아시아/태평양 담당큐레이터, 2005년 상하이 젠다이현대미술관 개관전 초빙감독과 2006상하이비엔날레 전시공동감독으로 활동하였다. 그리고 2006년 미디어시티 서울 총감독, 2007년 독일 칼스루헤 ZKM미술관 개관10주년 기념 큐레이터, 2008년 제3회 스페인 세비야비엔날레 공동감독, 2009년부터 작고하기 전까지 스위스 BSI은행재단 큐레이터 겸 컬렉션 자문위원을 맡았다. 「고 이원일 약력 보고」 중에서 재구성, 한국큐레이터협회장 영결식, 건국대 장례식장, 2011. 1. 13.

레이터로서 세계관을 본격적으로 발현하면서 활동한 시기로, 그가 제기했던 주제 의식들과 함께 이러한 전시들이 국내에서 열렸다 할지라도 한국미술계를 벗어나 국제 무대에서 조명을 받았다는 점에서 그 무게감이 다르다.

김성호는 이원일이 이 시기에 전개했던 큐레이팅 전사全史를 '창조적 역설 Creative Paradox'이라는 개념으로 응축하여 그의 기획적 지향점을 분석해 내고 있다. 이 논고의 앞부분에서 언급하고 있지만, 이 '창조적 역설'이라는 개념에 입각한 전시는 구체적 실현의 도정에 있다가 여러 가지 사정으로 연기된 탓에 미실현의 전시가 되어 구체화되지 못한 채 사장되었음을 밝히고 있다. 그럼에도 불구하고 이 개념이 이원일의 기획 상의 주제 의식을 관통하는 중요한 지점에 있음에 주목하여, 탐 콘레이Tom Conley의 저서인 『Creative Paradox: Narrative structures in minor French fiction of the sixteenth century』에서 그 근원적인 출발점을 발견하여 분석의 출발점으로 삼고 있다. 콘레이가 제기했던 '메니푸스 식 풍자'의 문제와 연관하여 다시 카터 카플란Carter Kaplan 의 저서 『Critical Synoptics: Menippean satire and the analysis of intellectual mythology』에서 그 근거들을 발굴해 내고 있다. 이러한 시도는 문헌 연구를 통해 큐레이팅의 구조와 그 개념적 틀을 재해석해 내려는 노력의 과정으로 파악된다. 김성호는 이 두 학자의 견해를 하나의 잠망경으로 삼아 이원일의 큐레이팅을 탐사하는 준거로 삼고 있는데, 이는 상당히 모호할 수 있는 '창조적 역설'이라는 개념을 학구적으로 분석하여 내는 괄목할 만한 성과를 이루어 냈다고 평가할 수 있을 것 같다. 사실 이원일이 자신의 큐레이팅으로 구현하고자 했던 '창조적 역설'에 관한 언급은 김성호가 논고에서 지적했듯이-미실현으로 그치기는 했지만-언론에 인터뷰한 것에서 찾아진다.[2] 여기서 우리가 간과할 수 없는 점은 그간의 이원일이 제기해 왔던 국제전의 전반적인 기획 상의 주제 의식을 '창조적 역설'이라는 개념으로 통찰하는 일이 가능한 일일 것이냐 하는 것일 것이다. 필자가 보기로 이원일이 이러한 개념을 구체적으로 구상하고 실천적 과제로 설정했던 것은 여러 국제전을 기획하면서 2007년 이후 구체화시킨 것으로 파악할 수 있다. 이 해석은 김성호 역시 동일한 시각

2) 노정용, 「이원일 큐레이터, 미국 모마미술관 기획 맡아」, 『파이낸셜뉴스』, 2008. 2. 26.일자 인터넷판. 이원일은 이 기사에서 뉴욕현대미술관에서 열리게 될 《스펙터클》이라는 제목의 전시를 통해 서구의 스펙터클 개념과는 다른 아시아의 정신적 풍경과 심리적 풍경의 개념을 제시한다고 밝히고 있으며, "아시아적 해체와 재구성, 혼성화와 불일치, 복합 문화적 카테고리 간의 교차와 접변 현상 설명을 통해 창조적 역설(Creative Paradox)을 선보이겠다"라고 하여 그 구체적 실현의 방법론을 설파한 바 있다.

에서 시기적 분석으로 도출해 내고 있다는 이유에서도 이 논고가 이원일 큐레이팅을 설명하는 유효한 참조 가치성을 지닐 수 있다고 본다. 이원일이 참조했든 그렇지 않은 간에 '창조적Creative'이라는 용어와 '역설Paradox'이라는 개념을 합성한 기획 주제를 피력한 것은 베르그송Henri Bergson의 잠재적 무의식과 연관하여 제기했던 '창조적 진화'3) 개념과 들뢰즈Gille Deleuze의 '역설'4)에 관한 논점을 상기하지 않을 수 없다. 다시 말하자면 '창조적 역설'을 기획 상의 중요한 개념적 키워드로 상정한 이원일의 사유화 과정 속에는 베르그송이 주목했던 생명의 창조적 진화를 구성체로서 '새로움, 비결정적, 예측 불가능성'과 더불어 '개체화individuation, 생성reproduction, 변이variation' 등과 결부되면서 진화—변이를 통한 자기—차이화self-differenciation를 추구한다는 논점과 연관시키게 된다는 것이다.5) 또한 들뢰즈의 역설—감각에서 제기했던 '상상 불가능함, 비형상적이고 탈—형상적, 부조화한 폭력성, 극한의 강도를 드러내는 숭고미'로서 작동하게 되는 어떤 정황의 구체적 실체를 의미한다고 볼 수 있다. 이러한 점과 관련하여 김성호는 이원일의 이러한 '창조적 역설의 기획 개념'을 분석하여 들어가면서 범주화하여 재구성하는 학구적 탐사를 시도하고 있다. 그리하여 주체와 방법의 측면으로 구분하여 유희, 구조, 실천으로 세분화된 카테고리화를 진행하고 있다. 즉, 주체의 입장에서는 비주류 혹은 소수minority, 지식인의 질병diseases of the intellect 혹은 지적 질병intellect diseases을 들고 있는데, 김성호의 이런 사유는 서구 미술의 주류적 흐름에 개입하는 기획자로서 아시아

3) 베르그송에 의하면, "생명 전체는 개체를 초월하여 흐르는 변이의 경향, 반복하면서 스스로 달라지는 차잇화의 경향에 사로잡혀 있다. (중략) 항상 새롭고, 비결정적이며, 예측 불가능한 하나의 삶을 통하여 조금씩 자신을 표현할 뿐이다. 대지를 파고드는 뿌리처럼 물질적 우주 안으로 스스로 갈라져 들어가면서 갈라진 끝뿌리마다 부딪친 문제들을 나름대로 해결하면서 자유를 확장하는 방식으로 생명의 잠재성은 자신을 현실화한다"고 생명의 창조적 진화를 설명하고 있다. 여기서 필자는 그가 2007년 독일 칼스루헤 ZKM 개관 10주년 기념전이었던 《Thermocline of Art: New Asian Waves》에서 상정했던 표층수(surface water)과 심층수 (deep water) 사이에 존재하는 전이층(transition layer)의 개념을 도입한 것에서 베르그송의 논점과 어떤 관련성을 발견하게 된다. 김재희, 『베르그손의 잠재적 무의식』, 서울: 그린비 출판사, 2010, pp. 335-336.

4) 들뢰즈는 역설—감각(pare-sense)과 공통—감각(bon-sens)의 문제를 제기한 바 있는데, 역설은 어원적으로 '넘어서(para)'와 '견해(doxa)'의 합성어인데, 상식을 넘어선 차원의 의미 즉, '모순 속에 내포된 진리'라는 뜻으로 이해할 수 있다. 들뢰즈에 따르면 이 역설—감각은 "상상 불가능함, 비형상적이거나 탈—형상적, 본질적으로 부조화한 어떤 폭력들에 의해 가능하며, 그것은 극한의 강도를 드러내는 감각인 숭고(sublime)"라고 말하고 있다. 이영민, 『인문학적 관점으로 본 도시 공간에서의 신-구 영역 사이의 충돌 현상에 관한 연구』, 인하대학교 대학원 석사학위 논문, 2009, pp. 26-28에서 재인용함.

5) 김재희, 같은 책, p. 337.

성에 관한 담론 제기에 적극적인 태도를 취했던 이원일의 입장6)과 이런 기획자의 기획 의지와 동행할 수 있는 작가군들이 담보한 경향성을 염두에 둔 것으로 이해된다. 이어서 그는 '유희'의 범주에는 메니푸스 식 풍자와 냉소를, '구조'의 범주에는 뒤섞인 구조, 모순적 구조ironic structure를, '실천'의 영역에는 '대조antithesis',7) 반서사anti-narrative, 재검토reformulating, 재생 혹은 부활renaissance'을 하위적 키워드로 배치하고 있다. 이러한 분석을 통해 김성호는 이원일의 주요한 전시기획의 서문에서 발견할 수 있는 구조로서의 '혼성화, 개방, 교차, 접변'과 실천의 방법론으로서의 '해체와 재구성'이 '화해와 균형'으로 귀결되면서 그가 지향했던 '창조적 역설'이 완성된 실체로 드러났을 것으로 추론하고 있다. 이러한 분석은 매우 중요한 시사점을 던져 주고 있는데, 그것은 비록 전시라는 형태로 실체화되지는 못했지만 이원일이 이러한 개념을 완성해 가는 도정 속의 여러 정황들, 사유의 전개들, 그리고 마지막 기획에서 제기했던 '카오스의 변주'처럼 모호하고 경계가 불분명한 회색 지대에 부유하는 개념의 파편들을 비평적으로 재조명하고 있기 때문이다.

2.

　　김성호는 이원일의 큐레이팅이 지닌 개념적 지표들을 콘레이와 카플란의 논점과 연관하여 문헌적 연구를 통해 분석한 것을 토대로 그의 실천적 영역에서 발표되었던 기획 사례들을 시간대별로 재검토하고 있다. 여기서 그는 '테크놀로지, 아시아성, 현대미술'8)이라는 세 가지 범주 속에서 이원일의 큐레이팅이 담보한 주제 의식의 성격들을 규명하는 시도를 했다. 김성호가 지적했듯이 이원일

6) 이영란, 「서구 일방주의에 도전장 낸 '미술계의 스필버그」, 『헤럴드경제』, 2010. 4. 1. 인터넷판. 그는 이 기사에서 이런 말을 남겼다. "지금껏 세계 미술계는 서구의 일방주의적 역사 기술과 미술사 기술로 인해 모순과 불균형이 많았다. 나는 아시아 큐레이터로서 서구의 편견을 깨뜨리며 '역사적, 미술사적 균형의 복원'을 대안으로 제시했고, 동서양의 혁신적 융합을 주창했는데 그 논리가 주효한 것 같다." 그는 또한 이 기사의 말미에 "앞으론 순응이 아니라 저항과 대안, 자존과 자주의 정신적 가치 생산을 통해 서구와 더욱 당당히 맞서야 한다. 나는 그 아찔한 현장의 중심에 서고 싶다"는 각오를 피력한 바 있다.

7) 김성호는 'antithesis'란 용어를 대조(對照)라고 했는데, 필자가 보기에 이원일 큐레이팅 연구의 논지에서는 대립 관계 혹은 반대적 논리를 상정한 것으로서 '대립(對立)'이란 용어가 더 적합한 표현이 아닐까 싶다.

8) 김성호가 제시한 범주화 중에 테크놀로지는 '미디어아트(Media Art)'라는 용어로 대체되는 것이 더 바람직하지 않았을까 사료된다. 왜냐하면, 테크놀로지는 로우테크 혹은 아날로그적 속성을 지칭하는 용어로 받아들여지는데 반해, 미디어아트는 하이테크의 영역에서 디지털 시대의 영상, 가상 공간, 미디어 매체의 다양한 변주성을 포괄하는 용어로 인식되기 때문이다.

이 광주비엔날레나 서울시립미술관에 재직하면서 기획했던 사례들은 자신의 독자적인 기획 개념을 발현하기에는 이미 기획의 방향성이 제약을 받을 수 있었다는 점에서 일정한 한계가 있었을 것임은 추론 가능한 사실이다. 따라서 《아시아 현대미술 프로젝트City_net Asia 2003》나 《제5회 광주비엔날레—먼지 한 톨, 물 한 방울》에서의 전시기획은 조금 예외적으로 둘 필요가 있음에 필자 역시 동의하는 바다. 그럼에도 불구하고 이원일이 기획 개념을 전개해 나가는 도정에서 '창조적 역설'을 구상할 수 있었던 하나의 예비적 과정으로서 '근대화—서구화—국제화'의 문제를 다루면서 아시아적 역사성, 즉 포스트콜로니얼니즘Post-colonialism의 문제를 본격적으로 탐구하는 단초가 되었다는 점에서 그 지표적 가치는 유의미하다. 여기서 김성호가 지적했듯이, '집합과 통합, 교차와 접지'가 전시 연출의 핵심 의제로 설정했다는 사실 또한 간과할 수 없는 비평적 주목점이 되고 있다. 이 아시아성에 관한 문제의식을 보다 구체적으로 가시화한 것이 예술의전당에서 열렸던 《중국 현대미술 특별전》이었다. 이원일은 여기서 후기식민주의, 접지, 탈지정학 등의 개념을 본격적으로 등장시키면서 아시아 미술에 관한 비판적 성찰과 함께 분발을 고취하고 있는데, 이러한 주제 의식의 조류는 이후 2007년도 ZKM미술관에서 열렸던 《터모클라인 오브 아트: 새로운 아시아의 물결》전에서 극대화되어 하나의 결정체로 구현되었다고 보아야 할 것이다.

우리가 이원일의 큐레이팅사에서 주목해야 할 가장 중요한 지점이 있다면, 그것은 미디어아트에 관한 그의 지속적 탐구와 기획 개념의 진화에 있다고 본다. 이 시발점은 2002년도 《제2회 국제미디어아트비엔날레_미디어시티서울》전시총감독을 맡으면서 기획한 《달빛 흐름Luna's Flow》이었다. 이후 2004년 타이페이 MoCA의 큐레이터를 맡으면서 지속적으로 미디어아트에 주력하는 기회를 갖게 되는데, 그는 여기서 《디지털 숭고Digital Sublime: New Masters of Universe》라는 한 전시 제목을 내건다. 그가 전시 제목으로 제기한 '숭고'는 이원일의 큐레이팅에 있어서 '창조적 역설'에 못지않게 중요한 기획의 키워드 중 가장 높은 자리에 위치한 개념이었다고 필자는 생각한다. 숭고Sublime의 어원은 그리스어 'Hypsos'에서 연원하는데, 이 의미는 "격정적으로 솟아오르는 영혼의 고양"을 지칭하는 것이었다. 이 시대에는 문학적 탈아脫我의 경험은 '신적인 광기'로 이해되었으며, 숭고의 개념을 '탈아, 영감, 카타르시스' 등과 연관된 것으로 보았다.9) 이원일이 이 숭고의 미학에 상당히 깊이 매료되고 있었음은

9) 안성찬, 『숭고의 미학—그 기원과 개념사 연구』, 서강대학교 대학원 박사학위 논문, 2000, p. 21.

이 타이페이 전시 이후 미디어아트와 디지털과 연관된 전시기획에서도 여실히 목도되는 바 있다.10) 구체적 예를 들면, 상하이젠다이 MoMA에서의 《전자 풍경ElectroScape: International New Media Art Exhibition》(2005), 《제4회 국제미디어아트 비엔날레_ 미디어시티서울》(2006)에서의 '두 개의 현실', 《제3회 세비야비엔날레》(2008)에서의 '우주, 디지타로그, 액체적 상상', 그리고 그의 생애 마지막 전시기획으로 기록되는 《디지페스타_ 2010미디어아트페스티벌》(2010)에서의 '광속구_ 시속視速 2010㎞/SeeSecond, 디지타시아, 카오스의 변주곡, 디지털 풍경'의 주제 혹은 소주제에서 이원일이 품었던 숭고의 미학이 구체적으로 투사되거나 혹은 물결의 잔상처럼 흐르고 있었다고 보는 것이다. 그는 현대미술의 항해 지도를 미디어아트란 바다에 띄우고서 하나의 세상과의 화해 내지는 창조적 상상력이 극대화된 또 다른 세계, 다시 말하자면 가상과 실재가 변환, 혼재, 접지, 혼성, 탈영토화된 미지의 세계를 꿈꾸었던 21세기 디지털 시대가 낳은 진정한 숭고미의 탐미자였는지도 모른다.11)

3.
　　김성호의 「이원일의 큐레이팅 연구−창조적 역설Creative Paradox'을 중심으로」란 논고는 큐레이팅이라는 현대미술의 담론 그것도 실제 현장에서 이루어진 실천적 결과물을 학문적 연구의 대상으로 올려놓고 그것을 분석하는 매우 특별한 고찰이다. 큐레이터 이원일이 전개했던, 남겨 놓은, 혹은 미실현의 상태로 진행 중이었던 작업들을 콘레이, 카플란의 논점들을 발굴하여 그 상호 관계성을 분석한 글은 후속 연구를 위한 좋은 전범으로 남으리라 본다. 이원일의 큐레이팅이 담보했던 기획 상의 주제 의식을 '창조적 역설'에 두고 그와 연관된 전시 서문, 신문 기사, 인터뷰 등의 기록 자료들을 대조, 재구성, 탐구함으로써 우리가 미처 알지 못했던 사실들을 새롭게 파악하게 되는 유용한 참조 가치적 생산물을 창출해 냈다. 필자는 김성호의 주장에서 결국 이원일의 핵심 주제

10) 김성호의 본 논고, pp. 119-122. 참조 바람.
11) 이원일은 2009년도 잡지와의 인터뷰에서 "우주 정거장으로의 작품 운송, 출품작의 무사 귀환, 무중력 상태에서의 전시 물질의 '비물질화 실험' 등 전대미문의 상상의 화두를 던지게 될 것이며, 19세기 칸트의 숭고미와 그것을 차용한 20세기 클레멘트 그린버그의 숭고(Sublime)를 21세기의 시점에서 우주 공간 위에서 새롭게 프로젝션을 하고자 한다"는 전시기획의 꿈을 피력한 바 있다. 「국내외 유명기획자들이 설계하는 '꿈의 전시'_5 독립큐레이터 이원일」, 『퍼블릭 아트』(10월호), 2009.

의식이었던 '창조적 역설'이 투사하는 지점이 '중간 지대'로서 화해와 균형의 지평을 향해 있었다는 결론에 깊은 공감을 하게 된다. 그것은 터모클라인과 같은 전이층의 매개적 존재로서 아시아성의 구현을 통해 서구 일방적인 미술 담론의 구조와 미술사 기술에서 벗어나 동서양의 화해와 통합, 미디어아트를 통한 전자 시대의 새로운 인식의 재편 등을 추구했던 이원일의 큐레이터로서의 존재성을 새롭게 조명하는 의미 있는 시발점이 아닐 수 없다고 본다. 본 논고에서 제기되었지만, 후속 연구의 가능성으로 여겨지는 이원일의 기획에 내재한 숭고의 미학이나 카오스의 변주성 등의 문제는 이제 또 다른 연구 과제로 남게 되었다.

김성호의 「이원일의 큐레이팅에 있어서의 제4세계론」에 대한 메타비평

윤진섭 국제미술평론가협회 부회장, 미술평론가

이원일(1960-2011)은 생전에 한국의 현대미술에 대한 깊은 애정을 갖고 이의 국제화를 위해 동분서주하다 50을 갓 넘긴 젊은 나이에 산화한 큐레이터이다. 그는 작고하기 직전까지 국제적인 큐레이터로서 한국의 현대미술을 해외에 알리는데 주력했으며, 그 결과 한 사람의 파이어니어로 한국의 전시기획사에 뚜렷한 족적을 남겼다. 물론 그에 대한 평가는 이제부터 서서히 시작되겠지만, 최근 김달진미술연구소가 개소 10주년을 맞이하여 조사한 한 앙케트에서 한국 미술의 발전에 기여한 인물들 중 상위권에 올라 명성의 객관성을 확보한 바 있다.

고故 이원일은 스스로를 가리켜 '행복한 전투기 조종사'라고 부를 만큼 전시 기획을 위해 치열한 삶을 살았으며, 작고하기 전 약 10년간은 주로 국제전 기획에 치중했다. '행복한 전투기 조종사'란 무려 250여 회에 이르는 비행기 탑승 기록을 염두에 둔 측면이 없지 않지만, 그것이 자신을 죽음에 이르게 한 한 요인이 될 줄은 아마 본인 자신도 몰랐을 것이다. 이태리에서 열린 한 세미나에서 발표 도중에 갑자기 코피를 쏟고 병원에 후송된 일화는 독립큐레이터의 삶이 얼마나 고단하고 신산한가 하는 점을 말해 준다.

김성호의 이원일 큐레이팅에 대한 연구는 고인의 생애보다는 업적을 중심으로 이루어지고 있다. 따라서 평전이라기보다는 심도 있는 분석 작업에 가깝다. 그는 도입부부터 결론 부분에 이르기까지 차분하게 객관적인 시선을 유지하는 가운데 이원일 큐레이팅의 성격과 내용을 치밀하게 분석한다. 그는 '인물미술사학회'에서 발표한 첫 번째 글 「이원일의 큐레이팅 연구– 창조적 역설Creative Paradox을 중심으로」와 이 글의 분석의 대상이 되는 두 번째 글 「이원일의 큐레이팅에 있어서의 '제4세계론'_탈식민주의를 중심으로」 등 두 편의 논문을 통

해 2002년부터 2010년에 이르는 약 8년 동안 이원일이 기획한 모든 전시의 내용을 세밀하게 분석한다. 미술평론가이자 같은 큐레이터로서 김성호의 탁월한 능력은 대상에 대한 객관적 엄밀성의 유지와 치밀한 논증에 기인하는 바, 거기에는 미술 현장에서 얻은 풍부한 경험과 식견이 한몫을 하고 있다.

첫 번째 분석의 대상이 된 「이원일의 큐레이팅 연구—창조적 역설Creative Paradox을 중심으로」는 '창조적 역설Creative paradox'이 키워드이다. 그러나 이 글은 김성호가 집필한 두 번째 글 「이원일의 큐레이팅에 있어서의 '제4세계론'_탈식민주의를 중심으로」(이하 '제4세계론'으로 약칭함)에 분석의 초점을 맞추고 있기 때문에 가급적 이에 대한 언급은 삼가고 '제4세계론'에 치중하여 기술할까 한다. 이원일의 큐레이팅을 살펴보기 위해 김성호는 분석 대상의 범위를 이원일의 생전의 전시기획, 그 중에서도 특히 국제적 활동이 시작된 2002년부터 작고하기 전 마지막 기획인 2010년도의 《레인보우아시아_세계 미술의 진주 동아시아 전》(예술의전당 한가람미술관, 2010. 11. 4-12. 5.)에 국한하고 있다. 그는 도입부에서 연구의 목적이 이원일이 "해외의 국제전을 기획하는 가운데 필연적으로 맞닥뜨렸던 탈식민주의Post-colonialism 담론에 대한 그의 '인식과 주제 의식', 그리고 '실천적 큐레이팅 방법론'이 무엇이었는지"를 탐구하는데 있다고 밝히고 있다.

그는 그 타당한 이유로서 이원일이 활동한 시기가 국내에서 세계화 시대를 맞이하여 탈식민주의 담론이 제기되던 시점과 겹친다는 사실을 상기시키고, "그만의 독자적인 해석은 그의 큐레이팅을 유지하는 주요 문제의식이었다"고 말한다. 그러면서 "그의 탈식민주의적 큐레이팅의 실천이 도달한 지점을 '제4세계론'으로 정의하고 그것에 이르는 과정을 탐구하는" 동시에 그의 큐레이팅에 담긴 '제4세계론'의 구체적인 내용과 탈식민주의 담론과의 연계성과 영향 관계를 살펴보고 나아가서는 그러한 주제 의식이 실제 전시기획에서 구체적으로 어떻게 드러나는가 하는 점을 살펴보는 것이 연구의 목적임을 밝히고 있다.

김성호는 이원일의 '제4세계론'을 살펴보기 위해서 사전 작업으로 '탈식민주의'가 '용어적 위기terminological crisis'를 겪고 있다고 전제한 뒤, 에드워드 사이드Edward W. Said의 말을 인용하여 제2차 세계대전 이후 식민지들의 정치적 독립 이후에도 "여전히 문화적, 경제적으로 다국적 세력들에 의해 작동하는 새로운 식민주의적 현상이 만연하는 가운데 그것을 비판적으로 탐구하는 담론"으로 규정짓는다. 그는 이어서 소위 '포스트post'라는 접두어가 갖는 다양한 의미에 주목하고, 그것이 '식민주의 후기'와 '식민주의의 극복'이라는 의미를 동시에 지니지만Helen Tiffin, 포스트콜로니얼리즘을 '신식민주의', '후기식민주

의', '탈식민주의'로 번역하는 용례 중에서 '탈식민주의'를 취하고자 하는 바, 그 까닭은 "현재적 문화적 식민주의 상황을 적극적으로 거부한다는 차원"에서 그러하다고 말한다.

비서구권에서 활동하는 전시기획자들과 미술인들이 흔히 겪는 일이지만, 식민지적 경험을 통한 정신적 상흔trauma의 내면화는, 비록 그것이 직접적인 경험은 아니더라도 그 반동으로서 서구에 대한 거부와 저항의 의식을 불러일으키게 마련이다. 그 점에서는 이원일 역시 마찬가지였을 것이다. 그것은 서구의 언어를 번역하는 과정에서 필연적으로 파생하는 정체성의 문제 내지 주체 의식과 깊이 연루되어 있다. 비록 표면적으로는 불편부당하고 대등한 관계임을 표방한다고 하더라도(거의 대부분의 국제 관계가 표면적으로는 다 그렇듯이), 잠재되어 있던 상처가 덧나는 쪽은 항상 비서구권 쪽인 것이다. 《스펙터클전》을 앞두고 MoMA와 가진 한 인터뷰에서 "당신이 아시아에 대해 프레젠테이션을 하는 법적인 정당성을 이야기해 보라"는 질문에 대해 "그럼 미국과 유럽이 일방적으로 써 온 역사에 대한, 미술사에 대한 정당성을 1분 동안 먼저 나에게 이야기하면 내가 아시아의 이야기를 하겠다"는 이원일의 반박은 바로 이 정신적 상흔에 뿌리박고 있다 하겠다.

이원일에 대한 김성호의 글쓰기는 전시기획의 컨셉을 분석하는 일에서부터 시작한다. 이원일의 국제전 시작이랄 수 있는 《제2회 국제미디어아트비엔날레》를 필두로 《아시아 현대미술 프로젝트 City_Net Asia 2003》, 《Thermocline of Art : New Asian Waves》, 그리고 마지막 전시인 《레인보우아시아_세계 미술의 진주 동아시아전》에 이르는 14개 국제전의 분석을 통해 문화 혼성, 다문화성, 탈지정학, 혼성의 지형도, 가산 혼합, 접지, 통합, 변환 차원, 미학의 역진화 등 등의 개념들을 추출하고 그것이 '탈식민주의'란 대주제의 우산 아래 포섭될 수 있음을 논증한다. 그리고 그것들은 이산을 통한 가족사적 배경과 백인 중심의 세계사 기록이라는 트라우마로부터 벗어나기 위한 이원일의 몸부림, 즉 김성호의 분석에 의하면 "아시아인의 역사와 현 상황을 불리한 조건에 처하게 만든 서구의 폭압에 대한 피해자적 인식과 더불어 아시아의 현 상황 자체를 약점으로 강요한 서구의 시각에 대한 비판적 관점"에서 형성된 개념들이다.

김성호는 이러한 개념 내지 소주제들이 탈식민주의 이론과 깊이 연관되어 있다고 보고 그 계보를 간략히 기술한다. 이어서 그는 1950년대 파농으로부터 시작해서 에드워드 사이드, 가야트리 스피박, 호미 바바에 이르는 탈식민주의의 '실천적 담론들'을 이원일이 계승하면서 '아시아인으로서의 타자적 주체',

'탈식민주의적 관점'을 주요한 주제 의식으로 삼고 있다고 말한다. 그는 그 근거로 이원일이 미국 유학기간(1983-1987) 중에 겪었던 신산한 삶의 내용을 다소 장황하게 설명한 뒤, "그러한 삶으로부터 그가 서구인들이 가진 동양과 동양인에 대한 식민지적 사유의 체계에 대해 구체화시킨 저항적 성찰은 당연한 귀결이었다"고 성급히 결론을 내린다. 큐레이터로서 이원일의 텍스트를 꼼꼼하게 분석하기보다는 심정적 동조(?)를 한 것은 아닌가 하는 생각이 든다. 물론 그는 이어서 《아시아 현대미술 프로젝트 City-net Asia 2003》과 《중국 현대미술 특별전》 등 두 전시를 들어 이원일의 텍스트를 분석하고 있기는 하다.

그러나 이원일이 텍스트에서 주장하는 것처럼 "근대화-서구화-국제화로 이어지는 아시아 국가들의 후기식민주의적 상황 속에서, 스스로의 모순과 갈등을 해결하기 위해서 아시아 국가들이 독자적 가치 기준"의 설정을 위해 노력을 하고 있는 가운데, '아시아 공동의 집단적 가치를 구축'하기 위한 구체적인 실천 전략으로 '아시아 네트워킹'을 제안한다고 했을 때, 과연 '아시아 공동의 집단적 가치'의 구현이 현실적으로 가능한 것인지에 대한 보다 면밀한 분석과 비판이 더 긴요하지 않았을까 하는 생각이 든다. 이원일이 주장하는 '아시아 공동의 집단적 가치'가 베네딕트 앤더슨의 '상상의 공동체'를 연상시키는 것은 나만의 기우일까? 그것은 정치적 필요에 의해서 윤색되곤 하는 민족주의 개념처럼 어쩌면 상상이 빚어낸 허구일 수 있겠기 때문이다. 동아시아에서 동남아시아, 그리고 서아시아로 구분되는 아시아에는 불교를 비롯하여 기독교, 유교, 도교, 회교, 힌두교 등 다양한 종교가 포진해 있고, 그것들은 지정학적 위치에 따라 해양 문화와 대륙 문화 등 독특한 문화를 형성했다. 따라서 각 나라의 문화적 배경과 차이를 고려하지 않는 '집단화'는 자칫하면 '역逆 오리엔탈리즘'으로 오인될 소지가 있고, 문화 보편주의의 폭넓은 지평에 이르지 못하는 한계를 지닌다. 큐레이팅의 현실을 고려해 볼 때 그것은 한낱 미망에 불과할 뿐이다.

김성호는 다음 글에서 본질적으로 가치중립적 개념인 로우테크를 '아시아의 전통적 정신성의 공통적 근원'으로 보는 이원일의 관점을 수용(이는 이원일의 개념적 오류일 수도 있다), 전시 연출의 방법론적 개념으로 차용한 로우테크가 "아시아 각국의 전통적 정신의 공유 지점을 밝혀내려고 시도한 것"이며, 그런 가운데 "서구가 아시아의 편견으로부터 탈주하는 '탈지정학Post Geopolitics'을 구체적으로 모색해 나갈 수 있다고 본 것에 동의한다. 김성호에 의하면 "아시아적 상황을 로우테크로 접근하는 구체적인 전시 연출의 방법은 '집합'과 '교차'인데,

이원일에게 있어서 그것은 '통합의 시각integral perspective'을 통한 '접지ground connection'이다. 이 개념은 이원일에게 있어서 매우 중요한 개념임에 틀림이 없다. 왜냐하면 김성호도 언급한 것처럼 특정 지역에서 발진하는 미술들이 '교차'를 통해 본래의 지역에서 벗어나는 '탈지정학'이 '접지'를 통해 세계미술의 새로운 지형도를 그려 나갈 수 있게 되기 때문이다. '외로운 전투기 조종사'로서 이원일이 동지를 규합해 '편대 비행'을 하고 싶어 한 열망이 느껴지는 대목이다. 아시아의 네트워킹 구축은 그래서 매우 긴요한 일이며, 2003-2005년까지만 해도 그는 그러한 희망의 끈을 놓지 않고 있었다.

에쉬크로프트를 비롯한 탈식민주의의 담론을 통해 이원일의 큐레이팅 전략을 읽어 내려는 김성호의 끈질긴 분석력은 비서구권에 속한 한 큐레이터의 삶의 도정이 궁극적으로 어디를 지향해 나갔는가 하는 점을 매우 설득력 있게 밝혀내는데 성공하고 있다. 그가 풀어내는 탈식민주의 문화이론가들의 이론의 적용은 큐레이터로서 이원일의 통찰력과 실천 의지를 뒷받침해 준다. 서구에 대한 분노의 감정에서 화해와 용서를 통한 균형의 감각으로 전이해 가는 과정을 서술한 대목, 가령 "그의 탈식민주의적 실천 전략이란 근본적으로 설득과 화해를 시도하는 일"이라고 평한 문장은 말년에 이른 이원일의 사유를 극명하게 보여 준다.

이원일은 그 자신의 삶처럼 아슬아슬한 줄타기를 마다하지 않은, 모험심과 도전심에 가득 찬 큐레이터였다. 그의 노력은 김성호의 말처럼 '서구/비서구, 문화식민자/문화피식민자 간의 경계를 와해시키는데 집중되었다. 빛의 혼합에서 삼원색을 섞으면 흰색이 되는 '가산 혼합'을 생애 최후 전시의 주요 개념으로 삼았던 그는 결국 한 줄기 빛으로 돌아갔지만, 아시아 현대미술의 세계화로 향한 그의 정신만은 후세에 면면히 이어지게 될 것이다. 고인의 명복을 빈다.

짧은 서평과 추천의 글

인간 개인이 감성적으로 체감하는 경험적 실제들을 상징적인 힘을 발휘할 수 있는 보편적 실제로 그 생명력을 전파시켰을 때 그 위력은 대단한 것이 된다. 이원일의 큐레이팅 기조 정신은 바로 이러한 힘의 발현으로서 이루어졌다고 말할 수 있다. 역사의 시공간을 꿰뚫어 볼 줄 아는 이원일 큐레이터에게 세계는 그리 넓지 않았다. 이원일 세계를 철저히 추적, 분석하여 확실한 자기 언어로 표현, 전달하고 있는 곳에 김성호의 평전의 커다란 강점이 있다고 하겠다.

_ 박래경 한국큐레이터협회 명예회장, 전 국립현대미술관 학예연구실장

이원일의 삶과 철학 특히 큐레이터로서의 족적이 한자리에 집대성되었다. 그러고 보니 요절한 이원일 큐레이터는 독보적 존재로서 이제 역사적 평가의 대상이 된 듯하다. 바로 이 점을 저자 김성호는 '이원일 평전'을 통하여 실감나게 한다. 일대기는 큐레이팅 방법론을 통하여 전시공학의 세계를 자세하게 안내한다. 더불어 타자의 메타비평까지 소개함으로써 고인에 대한 균형 잡힌 평가를 시도하고 있다. 이 책은 미술 애호가는 물론 큐레이터들에게도 지침서로 훌륭한 역할을 할 것 같다.

_ 윤범모 한국큐레이터협회 회장, 가천대 교수

에쉬크로프트를 비롯한 탈식민주의의 담론을 통해 이원일의 큐레이팅 전략을 읽어 내려는 김성호의 끈질긴 분석력은 비서구권에 속한 한 큐레이터의 삶의 도정이 궁극적으로 어디를 지향해 나갔는가 하는 점을 매우 설득력 있게 밝혀내는데 성공하고 있다.

_ 윤진섭 국제미술평론가협회(AICA) 부회장, 독립큐레이터

(이 평전은) 고 이원일의 전시기획에 관한 비평적 시도로서 그 의미가 각별하다. 무엇보다 일천한 한국 큐레이터계 역사에 있어서 한 큐레이터의 전시기획에 관한 주제 의식과 문제 제기들을 비평적으로 분석하고, 그 해석의 새로운 가능성을 제시하고 있기 때문이다. 이런 시도는 국내에서는 처음이기도 하지만, 한 큐레이터가 제기해 왔던 큐레이팅 속의 문제의식을 비평적 분석의 대상으로 삼아 고찰하고 있다는 점에서 후학들에게 좋은 선례로 남을 것이라 믿는다.

_ 장동광 미술평론가, 독립큐레이터

이원일은 생전에 언제나 낙관적인 태도와 진취적인 생각을 유지하며, 세계 각지를 피곤을 모르고 분주히 뛰어다녔다. 그는 국제 현대미술의 구조를 꿰뚫어 보면서 독립적인 예술 사고와 실천을 견지하였으며, 아시아 현대미술의 국제적 영향력을 촉진하고 발전시켰다. 그의 큐레이팅을 조명하는 김성호의 평전이 나온다니 반갑기 그지없다.

_ 황두 Huang Du, 중국, 독립큐레이터

이원일의 사진

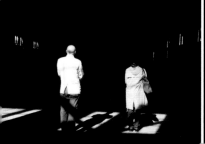

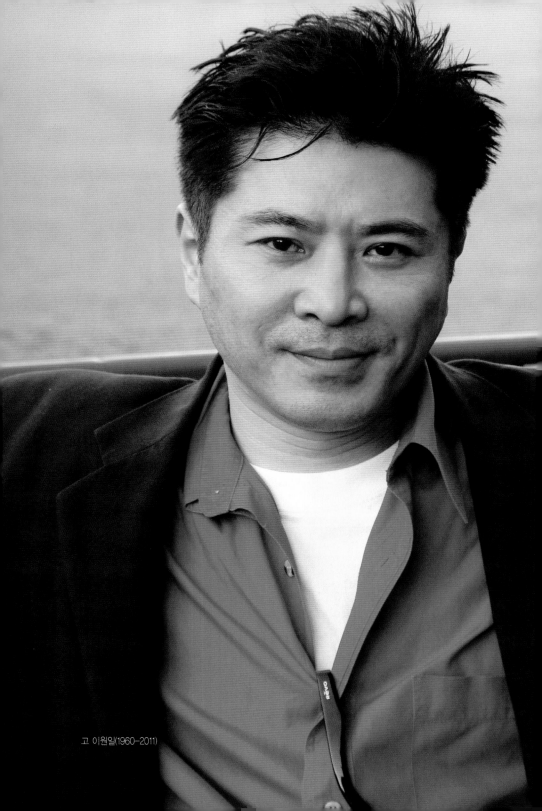

고 이원일(1960–2011)

이원일(李園一, Wonil Rhee)의 연보
(1960. 11. 2-2011. 1. 11)

1960	
1960. 11. 2.	아버지 이응우(李應雨, 1916. 11. 26~2000. 1. 19)와 어머니 유정선(柳貞善, 1925. 3. 17~2013. 6. 23) 사이에서 출생. 당시 출생지는 서울시 성북구 정릉 3동 885-5. 본적은 서울시 용산구 갈월동 3번지.
1962.	동생 이수경 출생.
1967.	숭덕초등학교 입학.
1969.	청덕초등학교 전학. 이원일의 가족은 이 당시 세 차례 이상 이사를 다님.
1970	
1973.	청덕초등학교 졸업.
	성북동 홍익중학교 입학.
1974.	중2. 여러 차례의 이사.
1975.	중3. 돈암동 루불화실에 다니며 그림을 배우기 시작함.
1976.	성북동 홍익중학교 졸업.
	용문고등학교 입학.
1979.	용문고등학교 졸업.
	중앙대학교 예술대학 서양화과에 입학.

1980	
1981.	동생 이수경 중앙대학교 작곡과에 입학.
1982.	유학을 준비하면서 대만에 홀로 여행을 떠남.
1983.	중앙대학교 예술대학 서양화과 졸업(BFA).
	뉴욕대학교 미술대학원 입학.
1987.	뉴욕대학교 미술대학원 졸업(MA).
11. 2.	군복무 위해 귀국.
1988. 2. 24.	군 입대.
1990	
1990. 4. 19.	육군 만기 전역(병과 061 심리전선전).
1992. -1994.	롯데갤러리 큐레이터.
1994. 9. 10.	임수미와 결혼.
6.	《제1회 개인전》 (단성갤러리).
1995. -1997.	아내 임수미의 미국 유학.
	토탈미술관 학예실장 (서울, 한국).
1995.	베니스비엔날레에서 한국관 작가 전수천 작가 통역.
1997. 7. 30.	첫째 딸 이승원 출생.
1996. -2001.	성곡미술관 수석 큐레이터, (서울, 한국).
	《다빈치에서 현대문명으로》, 《우리시대의 초상-아버지》, 《치유로서의 미술/미술치료전》, 《매체의 확산과 회화성의 회복》 등의 다수의 전시를 기획함.
1999. 10. 23.	둘째 딸 이승혜 출생.

2000. 1. 19.	아버지 이응우 사망. 《제3회 광주 비엔날레》(2000. 3. 29-6. 7) 전시팀장, 총감독: 오광수, 주제: 인+간 man+space, 출품 작가: 37개국 90명.
2001. 12.	성곡미술관 수석큐레이터 퇴사.
2002. 10.	《제2회 서울국제미디어아트비엔날레-미디어_시티 서울》 (2002. 9. 26-11. 24) 전시총감독 / 주제: 달빛 흐름. 《제2회 서울국제미디어아트비엔날레-미디어_시티 서울 심포 지엄》, 발제.
2003.-2004. 2.	서울시립미술관 학예연구부장(4급), (서울, 한국), 당시 관장 하종현, 전임 계약직 큐레이터로 김학량, 임근혜, 박파랑, 이은주 등이 있었고 비전임계약직으로 미디어아트비엔날레 담당 신보슬이 있었다. 당시 《청계천 프로젝트 1-물 위를 걷는 사람들전》(2003. 7. 11-8. 17, 진행: 큐레이터 김학량), 《아시아현대미술프로젝트-시티넷 아시아City_Net Asia》(2003. 11. 14-12. 14) 등의 전시기획을 총괄했다.
2004. 2. 5. 5. 16.	서울시립미술관 퇴사. 이 시기부터 이원일은 독립큐레이터로 서의 새로운 도전을 본격적으로 시작한다. 《디지털 숭고Digital Sublime》(2004. 5. 16-8. 8), 큐레이터, (타이 페이 MOCA, 대만). 《디지털 숭고Digital Sublime 심포지엄》, 발제, (타이페이 MOCA, 대만).

9.	《제5회 광주비엔날레》(2004. 9. 10-11.13), 어시스턴트 큐레이터 (아시아, 오세아니아, 한국권역 큐레이터) 총감독: 이용우, 국내 예술감독: 장석원, 국외 예술감독: 캐리 브라우어Kerry Brougher, 주제: 먼지 한 톨, 물 한 방울, 출품 작가: 39개국 84명. 《자화경》전, 큐레이터, 우제길미술관, (광주, 한국). 《우치LODZ 비엔날레》, 아시아 섹션 큐레이터, (우치, 폴란드).
9.	《제5회 상하이비엔날레 심포지엄》, 발제, (상하이, 중국).
2005.	《상하이Cool》, 공동 큐레이터, 다륜현대미술관, (상하이, 중국). 《전자풍경ElectroScape》(2005. 6. 25-8. 25), 큐레이터, 젠다이 (Zendai) MOMA, (상하이, 중국).
12.	《전자풍경ElectroScape 심포지엄》, 발제, (타이페이 MOCA, 대만). 《중국 현대미술 특별전》(2005. 11. 12-12. 5), 예술감독, 예술의전당, (서울, 한국).
2006.	《서울국제사진페스티벌》(2006. 9. 13-9. 26), 큐레이터, 인사아트센터, (서울, 한국).
2.	《글로벌 뮤지엄Global Museums 심포지엄》, ZKM, (칼스루에, 독일). 《침묵의 힘Silent Power》, 독일신표현주의 4인전 – 바셀리츠, 임멘도르프, 펭크, 루페르츠, 젠다이Zendai MOMA, (상하이, 중국). 《제4회 서울국제미디어아트비엔날레-미디어_시티 서울》(2006. 10. 18-12. 10), 전시총감독, 서울시립미술관, (서울, 한국), 주제: 두 개의 현실, 출품 작가: 19개국, 81명. 《제6회 상하이비엔날레》, 큐레이터, (상하이, 중국).
11.	《아시아 문화의 협력 포럼Asia Cultural Co-operation Forum》, 발제, (홍콩, 중국).

2007. 2.	《아시아−유럽 매개Asia-Europe Mediations》, 공동큐레이터, (포잔미술관Poznan Museum, (폴란드).
2.	《람킨카르 바이지 100주년Ramkinkar Baij Centenary 심포지엄》, 발제, (콜카타, 인도).
3.	《선택된 친연성들, 구성적 차이들: 아시아의 현대미술Elective affinities, constitutive differences : contemporary art in Asia, 심포지엄》, 발제, 비엔날레 소사이어티Biennale Society, (델리, 인도).
6.	《미술의 터모클라인−새로운 아시아 물결Thermocline of Art, New Asian Waves》(2007. 6. 15−10. 21), 큐레이터, ZKM, 칼스루에, (독일), 이원일은 이 전시기획을 통해 각국으로부터 전시기획 요청을 받게 되는 도약점을 맞이했다.
9.	《쥴리앙 슈나벨Julian Schnabel》, 큐레이터, 북경월드아트미술관, (베이징, 중국).
10.	《아시아 현대미술Asian Contemporary Arts 심포지엄》, 카사−아시아 재단Casa-Asia foundation, (바르셀로나, 스페인).
10.	《공공 예술 & 미디어아트Public Art& Media Art 심포지엄》, 동경대학교, (도쿄, 일본).
11.	《스펙터클Spectacle전》, 큐레이터(임명, 전시 미실현), 뉴욕 PS1/MoMA, (뉴욕, 미국).
12.	《국제 뉴미디어아트International New Media Arts 심포지엄》, 판미술관PAN Museum, (나폴리, 이탈리아).
12.	《트랜스미디얼 국제경쟁공모Transmedial International competition》 심사, 트랜스미디어재단, (베를린, 독일).
2008. 8.	《새로운 아시아적 상상(New Asian Imaginations) 심포지엄》, NAFA, 난양Nan Yang대학교, (싱가포르).

10.	《시그니처 예술대상Signature Art Prize》 심사, 아시아─태평양맥주재단Asia–Pacific Breweries(APB) Foundation, 싱가포르미술관, (싱가포르).
10.	《제3회 세비야비엔날레Biennial of Seville》, (2008. 10. 2–2009. 1. 11) 공동감독, (세비야, 스페인). 주제: 유니버스Universe.
11.	〈BSI 재단BSI AG〉 상임큐레이터, (루가노, 스위스). 이 직함 이후 그는 정기적으로 월급을 받는 상임큐레이터로 일하면서 비교적 경제적으로 안정된 위치를 찾게 되었다.

2009. 5.	《4회 프라하비엔날레Prague Biennial 4》 (2009. 5, 14–6. 26), 공동큐레이터, (프라하, 체코), 총감독: 폴티Giancarlo Politi, 공동감독: 린토바Helena Lintová. 이들 아래로 총 19인의 큐레이터가 각자의 섹션을 기획하고 진행했는데 이원일은 여기서 섹션 '변환 차원: 새로운 한국회화의 매혹적 역동Trans–Dimensional: Interesting dynamics in new korean painting'을 맡았다.
8.	《제1회 인천국제미디어아트페스티벌INDAF Media Art Festival 심포지엄》, 사회, (인천, 한국).
9.	마렐라갤러리 초빙큐레이터, (밀라노, 이탈리아).
	《밴쿠버비엔날레Vancouver Biennial》 공동커미셔너, (밴쿠버, 캐나다).

2010

2010. 2.	《액체적 흐름Liquid flow전》, 큐레이터, 싱가포르 BS1, (싱가포르).
4.	《디지페스타DIGIFESTA–2010미디어아트 페스티벌》 (2010. 4. 10–6. 10), 주제전 큐레이터, 광주비엔날레관, (광주, 한국).
10.	《1회 난징비엔날레》, 큐레이터, (난징, 중국). / 애초에 《난징도큐멘타》라는 이름으로 추진되다가 이름이 변경되었다.
11.	《레인보우 아시아─세계미술의 진주, 동아시아전》, (2010. 11.

4-12. 5), 협력큐레이터, 예술의전당, (서울, 한국) / 책임기획: 감윤조(예술의전당 큐레이터), 협력큐레이터: 윤진섭(호남대 교수), 이원일, 레바슈에르Patricia Levassuer(싱가포르미술관 큐레이터).

이탈리아 잡지 『플래쉬아트(Flash Art)』, (3월/4월호), 선정 큐레이터 101인 중 20위 선정.

2011.	〈아시아문화의전당〉 기획위원, (문화관광부), (광주, 한국).
	이탈리아 잡지 『플래쉬아트Flash Art』 아시아편집장.
1. 11.	심장마비로 타계.

수상

2000.	광주비엔날레 유공 대통령 표창, 《제3회 광주비엔날레》.
2004.	박물관협회 우수기획상, 광주 우제길미술관 《자화경》전.

ABSTRACT

Sung-Ho KIM(Art Critic)

This book is a critical biography of the curator Wonil Rhee (1960–2011). Rhee was a self-made man who built his own curatorial model, working as a curator during a time when no culture pertaining to curating was flourishing in Korea. Rhee had managed to extend the domain of his curating from Korea to Asia and the rest of the world. The main objective of this book is to track and document his performance and practice worthy of close attention and save them for posterity.

This book consists of two parts and an appendix: Part 1 – Curator Wonil Rhee; Part 2 – Wonil Rhee's Curating; and Appendix: Extra Reading. Part 1 addresses a brief span of time from his childhood, his school days, the period when he was active as an Asian curator and a global curator to his premature death at the age of 51. My three papers analyzing his curating, a catalog essay of the exhibition honoring the memory of the deceased, are printed in Part 2. Included in the appendix are two meta-critical essays on my dissertations for enhancing an objective understanding of the curator as well as a chronology of Rhee's life for future researchers. While Part 1 concentrates on bringing new life to Rhee's history and Part 2 focuses primarily on making an assessment of his expert curating through description, analysis, and interpretation, the Appendix gives an introduction of what this book cannot contain.

The publication of this book would have been impossible without the support of the Culture and Arts Promotion Fund for the field of "supporting the revitalization of critical theories on visual arts" by Art Council Korea. The interviews and Rhee's bereaved family who aided in gathering material have been a great help in writing this book. I extend my gratitude to the deceased's younger sister Rhee Su-Kyung and his wife Lim, Soo-Mi. I have also received help from many others. I'd like to express my thanks to them by mentioning their names in the acknowledgements section of this book.

It is hard to describe this critical biography of Rhee as being completely objective as I studied at the same university with him and am his junior in the field of curating. I did my utmost to describe his merits and demerits in a balanced way, but any judgment of this book is completely up to its readers. I hope this book, despite lacking in many aspects, can be read as part of an effort to position him fairly in Korea's curatorial history. In addition, I wish that it will serve as both a memory of him for those incumbent curators who remember him and a hope for would-be curators.